# 香港粵劇儀式戲

## 延續與轉變

林萬儀 著

# 致謝

〈更易鑼鼓起落間〉——這是我早年在《越界》發表的一篇文章，寫的是不恆久卻又持續在香港這座城市出現的戲棚，收入「天時地利人和戲棚」專輯。構思文章期間，我前往香港中文大學拜訪陳守仁博士，其後又跟着他去考察盂蘭勝會潮劇，對棚裏棚外的聲音景象充滿好奇。於是，我開始閱讀民族音樂學的著作，通過了入學試，成為他的研究生。在讀期間，我兼任助教及研究助理，參與實地考察是主要工作之一。在戲棚上演的祭祀性粵劇、潮劇和海陸豐戲都是考察對象。筆錄、攝影、錄影及其後的整理工作已是觀察的開始。感謝陳師守仁把我引進神功戲研究的領域。

我對粵劇儀式戲的關注和獨立研究自 2003 年開始。陳師的著作中論述了粵劇、潮劇和海陸豐戲的儀式劇目，二十世紀末已經不在戲棚上演的《香花山大賀壽》是着墨較少的一齣，因而引起我探究的興趣。感謝香港八和會館讓我全程考察行內人慶賀戲神華光誕辰的活動，包括正誕子時在會館神壇前演出儀式短劇向神明賀壽，深夜時分從九龍油麻地會址請神到港島新光戲院，日間非公開演出的《香花山大賀壽》，以及晚上的會員聚餐和競投聖物。特別感謝兩位已故時任正、副主席陳劍聲女士、梁漢威先生對年青學人的信任和支持。

2012 年，我加入嶺南大學，參與《中國戲曲志・香港卷》及《中國戲曲音樂集成・香港卷》編纂計劃，前後七年間有幸與前輩學者余少華教授、容世誠教授、李小良教授、伍榮仲教授共事，受到他們不同治學方法的薰陶和啟發。2015 年，我提出將瀕臨失傳的粵劇儀式戲版本重現，感謝時任嶺南大學文化研究系主任李小良教授申請資助，嶺南大學研究支援部撥款，嶺南大學文學院將重現的粵劇儀式戲版本作為 2017 年嶺南大學藝術節開幕節目。特別感謝藝術總監李奇峰先生、阮兆輝先生，吹打領導高潤權先生和高潤鴻先生配合文獻研究，將瀕臨失傳的粵劇儀式戲版本復排出來，也感謝香港八和會館粵劇新秀演出系列的年青演員參與演出。

對於粵劇儀式戲的觀察和思考，我是這樣一點一滴積累下來的。

《香港粵劇儀式戲：延續與轉變》出版計劃在新冠疫情中展開，感謝非物質文化遺產辦事處資助，讓我進行新一輪的研究，在這非常時期的考察中看到和看不到的，在在揭示香港粵劇儀式戲的變與不變。多年來的考察中，我得到不少從業員及祭祀組織的支持和配合，一直銘感於心。在疫情期間讓我進入後臺觀察和接受訪問的更是對我莫大的信任，在此特別感謝鴻運粵劇團班主劉培傑先生、翠月粵劇團班主翠縈女士和東華三院、華山傳統木偶粵劇團主理人陳錦濤先生。

本書是這個資助計劃的小總結，感謝匯智出版有限公司主責編輯羅國洪先生的鞭策和專業處理。書中如有任何錯漏，責任仍然在我。如蒙各方前輩學者不吝指正，我無任感激。

林萬儀

2024 年 5 月

# 目錄

致謝 .................................................................................................................. 3

序章 .................................................................................................................. 7

**第一部分　戲曲發展脈絡下的儀式戲** ....................................................... 15

第一章　明清時期的儀式戲 .......................................................................... 17

第二章　當代地方劇種的儀式戲：香港潮劇、海陸豐戲、粵劇 ............... 29

**第二部分　粵劇儀式戲的變與不變** ........................................................... 43

第三章　十九、二十世紀之交的香港粵劇儀式戲 ...................................... 45

第四章　香港粵劇儀式戲的彈性與韌性：2019 冠狀病毒的啟示 ............ 65

**第三部分　轉變中的香港粵劇儀式劇目** ................................................... 71

第五章　「大破臺」消失：僅以《祭白虎》作為破臺儀式 ...................... 73

第六章　刪去唱段的《碧天賀壽》：勸善意蘊遺落 .................................. 85

第七章　減除蘇秦唱段的《六國大封相》：封贈榮歸主題淡化 ............... 95

第八章　重現瀕臨失傳的《正本賀壽》唱腔：實踐研究個案分析 ......... 103

第九章　《跳加官》降神步法故事化：兼論從私宴到廟會的《女加官》 ... 113

第十章　富貴榮華皆因孝：《仙姬送子》刪節本隱沒的教化意味 ......... 117

第十一章　從民間宗教儀式到政府慶典：《香花山大賀壽》的不同演繹 ... 123

第十二章　從儀式到展演：《玉皇登殿》搬演目的之轉變 ...................... 141

**終章　傳統的外部結構與核心** .................................................................... 157

**附錄** ............................................................................................................ 163

附錄一　2019 年香港粵劇儀式戲演出資料 ...................................................... 165

附錄二　2020 年香港粵劇儀式戲演出資料 ...................................................... 168

附錄三　2021 年香港粵劇儀式戲演出資料 ...................................................... 171

附錄四　《天官賀壽》演出記錄（1908-1949） ................................................ 173

附錄五　《紮腳大送子》、《紗衫大送子》、《雙大送子》演出記錄（1900-1928）............ 176

附錄六　《香花山大賀壽》演出記錄（1900-1980） ......................................... 180

附錄七　《玉皇登殿》演出記錄（1900-1924） ................................................ 187

附錄八　香港粵劇儀式戲劇本選輯 ................................................................. 192

**參考文獻** ..................................................................................................... 237

**後記** ............................................................................................................ 245

# 序章

## 引言

當今二十一世紀初，一些十九世紀已存在於香港的傳統表演藝術和信仰習俗仍然持續實踐，其中包括粵劇演出，粵劇戲班的信仰與演戲習俗，以及地方祭祀組織聘請粵劇戲班演戲酬神的俗例。地方組織為慶賀天后誕辰籌辦粵劇演出，讓神明觀賞粵劇的習俗，就是常見的例子。祭祀性粵劇在香港的早期記錄見於 1897 年 4 月 28 至 30 日《香港華字日報》油麻地天后宮一連三晝夜通宵演戲賀誕的廣告，載有戲班名稱、演出流程、票價等資料。[1]

本書的主要研究對象是香港延續至今的粵劇儀式戲 —— 有宗教性儀式功能的粵劇，着眼於分析粵劇儀式戲逾百年來在香港的轉變，尋找和展示被遺忘以至失傳了的傳統組成部分，也嘗試指出傳統失墜的徵兆，希望為粵劇儀式戲的承傳和發展帶來啟示，並藉着這個研究案例，以小見大，顯示傳統文化如何在社會變遷中存續下來。

## 第一節　香港現今的粵劇儀式戲一瞥

在香港，祭祀性粵劇普遍稱為「神功戲」，在這個詞中，「神功」意指神的功勞和恩德，「神功戲」就是酬謝神功的戲。[2]粵劇行內、大眾傳媒、坊間都普遍沿用這個叫法。對於香港的祭祀性潮劇和海陸豐戲，本地人也稱作神功戲。

現今香港的粵劇神功戲通常由同一個戲班連演四、五天，第一天只演夜場，其後每天都有日、夜場，一般不演通宵戲，行內人習慣將這樣連續數天的演出期稱作「一

---

1　《香港華字日報》，1897 年 4 月 28、29、30 日。

2　林萬儀：〈非遺保護策略：COVID-19 前後的香港神功戲〉，《香港戲曲概述 2020》，李小良、余少華（編），香港：嶺南大學文化研究及發展中心，https://commons.ln.edu.hk/ccrd_xiqubook/3/，擷取日期：2024 年 3 月 30 日。

臺」。整臺戲基本上包括兩類劇目：一類是由主辦方點選，或由戲班建議並經主辦方同意選演的劇目，現今常演的有《鳳閣恩仇未了情》、《帝女花》等劇情曲折的長篇劇，每齣長約三小時，以神人共樂為主要目的；另一類是相對固定的儀式性劇目，包括短至數分鐘一齣的《祭白虎》、《小賀壽》等，長至一小時的《六國大封相》，以驅邪避凶、納吉迎祥為主要目的，情節簡單，卻不失表演性。

就現今所見，常演的粵劇儀式劇目有第一晚開場演的《碧天賀壽》（又稱《八仙賀壽》）和《六國大封相》。在舉行隆重儀式的「正日」，日場開場則演《小賀壽》、《加官》和《仙姬大送子》（又稱《天姬大送子》）。在二十世紀初及更早，日場所演的戲除儀式戲外，都叫「正本」，演於正本之前的《賀壽》因此稱作《正本賀壽》（也稱《八仙賀壽》）。不過，現今香港在日場所演的《賀壽》一般都刪去唱腔，只有音樂和念白，實質上是《小賀壽》。正日以外的日場，開場演《小賀壽》、《加官》（又稱《跳加官》）和《小送子》。最後一晚的選演劇目演完，隨後便做《封臺》（又稱《加官封臺》）。

如果臨時性戲棚坐落於沒有演過戲的位置上，或固定劇場新落成，戲班就在開演前做《祭白虎》。在戲神華光大帝的壽誕，粵劇行會香港八和會館（下簡稱「八和」）的代表在正誕日的子時首先在會館神壇前獻演《小賀壽》、《加官》和《小送子》，日間則由八和組織的表演團隊在劇院演出《香花山大賀壽》和《仙姬大送子》。正月初一子時，八和代表也會在會館的神壇前獻演《小賀壽》、《加官》和《小送子》，向行業神華光、田、竇、張騫、譚公等神明拜年。

除了地方祭祀組織籌辦的神功戲，一些粵劇團會在商業性演出開鑼之前，在後臺或劇院附近空地（如停車場）擺設臨時的小型神壇，獻演《小賀壽》、《加官》和《小送子》三齣儀式短劇，是拜神儀式的一部分。同一劇團連續幾天的商業性演出往往也在第一晚在臺上先演《碧天賀壽》和《六國大封相》開臺，圖個吉利，然後才演正戲，也算是祈求平安的儀式。不過，現時一個劇團連演幾天的情況不多，一般只有兩晚，商業性演出很少用粵劇儀式戲開臺，有些劇團改於演出前做上香、切燒豬的拜神儀式，與電影、電視劇的開鏡儀式類似。

新冠疫情大規模爆發前的 2019 年全年，粵劇儀式戲的演出概況大致如同前述那般。在三年疫情期間極少數地方順利舉辦的粵劇神功戲，以及自 2023 年初逐步恢復舉辦的若干臺神功戲活動中，儀式戲的演出程序和劇目大體上亦如同前述那樣。

# 第二節　儀式戲與「例戲」

　　每臺粵劇神功戲都按照慣例，在特定的日子裏依循程序演出特定的儀式劇目。就現今所見，粵劇行內普遍把儀式戲叫做「例戲」，取其依例演出的意思。在粵劇文獻裏，「例戲」一詞見於 1920 年代走紅的粵劇演員陳非儂所著的《粵劇六十年》，他指：「所謂『例戲』，就是在一定的時間演出一定的劇目。」書中列舉了《祭白虎》、《八仙賀壽》、《跳加官》、《六國大封相》、《送子》、《玉皇登殿》、《香花山大賀壽》七種儀式劇目。[3] 學者陳守仁根據他在 1980-90 年代考察所得寫成的《神功戲在香港：粵劇、潮劇及福佬劇》和《儀式、信仰、演劇：神功粵劇在香港》，亦有關於例戲的章節，他指：「『例戲』，即一系列必須演出的劇目，屬於神功戲的經常性儀式及劇目，乃相對『正本戲』而言。不過，在商業性的戲院中，粵劇戲班在開臺的首晚也常演出例戲《碧天賀壽》及《六國大封相》。」[4] 引文中提及的「正本戲」，在二十世紀初時用以指稱日場演出的戲，除儀式戲外均稱「正本」，後來又以正本戲兼指夜場的非儀式性劇目。

　　更早談及例戲的文獻是粵劇編劇麥嘯霞的《廣東戲劇史略》，文中列有「第一晚開臺例戲表」和「日場例戲表」，是演出流程表，包括具體的儀式劇目，以及沒有固定劇目的正戲。例戲在這篇文章裏的含義與前文引述的不盡相同。麥氏指：

　　　　第一晚例戲節目共十一項。第二晚以後則減去第一至第六項，不必演封相及崑劇三齣，開鑼鼓便演粵調齣頭，三齣已完則繼演開套及古尾。曩昔各班下鄉開演，由晚間八九時開台，能演至翌早八九時始演古尾至巳刻〔巳時，上午九時至十時五十九分〕方完者，始為上乘名班，（俗稱三班頭）自民國三年，因武角人材〔才〕漸形缺乏，故廢除打武成套及古尾，每晚夜戲演至天明而止。[5]

3　陳非儂：《粵劇六十年》，香港：陳非儂，1984，頁 31-33。

4　陳守仁（著）、葉正立（攝影）：《神功戲在香港：粵劇、潮劇及福佬劇》，香港：三聯書店（香港）有限公司，1996，頁 57。

5　麥嘯霞：《廣東戲劇史略》，《廣東文物》第 8 卷抽印本，香港：中國文化協進會，1940，頁 19。

就文意來看，麥嘯霞談及的「例戲」不只包括現今仍然上演的《小賀壽》、《加官》、《送子》等儀式劇目，也包括現時神功戲沒有的項目，如崑劇、粵調齣頭（出頭）、開套（武劇）、古尾（滑稽戲，又作鼓尾）等。從文中所列的例戲表來看，例戲是整個例行的特定演出流程，包括流程中的各個項目。又據以上引文，由於武行演員不足，成套和隨後的古尾兩項自1914年起就廢除了，演戲舊例開始崩解，後來只保留了例行上演的特定儀式劇目和選演的劇目，或許這是行內人後來將儀式劇目稱作例戲的原因，有待進一步查考作實。

目前，在特定日子裏依循例行程序演出的特定劇目，已是「例戲」一詞約定俗成的含義。

「例戲」是粵劇行內的用語，也有關注粵劇演出習俗的行外人掌握這個概念。然而，為了讓一般讀者更好理解，本書採用一般性用語——「儀式戲」，在不同語境，或用儀式戲劇、儀式劇、儀式劇目等詞彙。儀式戲是宗教性的儀式與戲曲表演的結合。搬演儀式戲主要不是為了說故事，故事只是一個框架；重點也不在於展現唱、念、做、打的技藝，表演只是一個外在形式，最終是為了達到儀式的功能目的：除煞趨吉。

當今香港常演的粵劇儀式戲大致有四類：一、破臺戲《祭白虎》，以驅除邪祟為主要目的；二、開臺戲，包括《賀壽》、《六國大封相》、《加官》、《仙姬送子》等，以祈福迎祥為主要目的；三、封臺戲《加官封臺》，主要目的是請鬼神離開，並賜福予觀眾；四、觀音戲《香花山大賀壽》，早期有在觀音誕上演，其中觀音的唱段改編自明代鄭之珍的《新編目連救母勸善戲文》第九出〈觀音生日〉，屬於目連戲，曲文旨在度化眾生脫離生死苦難，後來借觀音生日的場面為粵劇戲神華光大帝慶壽，含度脫意味的唱段在現今的演出中已被刪去（參附錄八之五）。

## 第三節　粵劇儀式戲研究回望

在二十世紀末之前，粵劇儀式戲並沒有得到研究者足夠的關注。早期的研究基本上是描述式的。十九世紀末英籍香港警察威廉・史丹頓（William Stanton）在他的《中國戲本》（The Chinese Drama）中記錄了當時香港粵劇儀式劇目的演出概況。上文提及麥嘯霞在《廣東戲劇史略》的兩個例戲表記錄了二十世紀初粵劇神功戲的演出程序。

在 1961-1962 年間，由二十世紀初已經入行的粵劇樂師馮源初口述、殷滿桃記譜的《粵劇傳統音樂唱腔選輯》陸續分冊面世，其中包括多齣粵劇儀式戲的鑼鼓音樂唱腔簡譜。這批樂譜是整理資深樂師口述資料的研究成果。

1970 年代末，英國人類學者華德英（Barbara Ward）在香港實地考察了兩次破臺儀式戲《祭白虎》，觀察到演員兼有驅邪人、靈媒的身份，提出「伶人不只是伶人」（not merely players）的觀點，她在 1979 年發表的論文亦以此為題。日裔學者田仲一成在 1970 年代末至 1980 年代中後期在香港進行實地考察，探討祭祀與戲劇的關係，他的著作記錄了地方祭祀活動個案中戲班的演出程序，包括儀式戲的項目。

1989 年，香港粵劇界在新啟用的文化中心演出《六國大封相》，學者梁沛錦擔任籌委會主席，並對劇目進行研究，1992 年發表專著，觸及劇目的演出歷史、編者考證、文本，劇中角色、演藝、音樂、唱腔、化裝、道具，以至舞臺燈光、佈景等多個方面。

民族音樂學者陳守仁在 1990 年代中期陸續發表有關神功戲的研究成果，他在著作中就實地考察所見，概述多個粵劇儀式劇目。這些資料可與資深粵劇演員陳非儂在他的回憶錄《粵劇六十年》中對粵劇儀式劇目的描述互相參照。

踏入二十一世紀，粵劇儀式戲的研究展現更多不同的角度，例如陳雅新從清代粵劇儀式戲題材的外銷畫管窺早期粵劇儀式戲的演出形態；倪彩霞爬梳古籍，為《祭白虎》追本溯源，論證粵劇《祭白虎》與漢代角牴戲的關係，論文收錄於《道教儀式與戲劇表演形態研究》；李躍忠關注不同劇種的儀式戲，並廣泛輯錄儀式戲劇本，當中包括粵劇儀式戲。以上研究者的相關著作見本書「參考文獻」。

## 第四節　研究粵劇儀式戲的意義

在香港存活了百年以上的粵劇儀式戲體現着傳統信俗和劇藝的承傳。在延續過程中，粵劇儀式戲的傳統又不免隨着社會變遷而產生各種變化。

本章第一段提及 1897 年油麻地天后宮賀誕演劇三晝夜的廣告，節目程序表顯示，第一天有日場，開場先演《大送子》（即《仙姬大送子》）、《登殿》（即《玉皇登殿》）兩齣儀式戲，緊接着一齣選演劇目，夜場選演劇目則有五齣，通宵達旦演出。現今神功戲第一天通常不演日場，晚上開臺一般先演《碧天賀壽》和《六國大封相》兩齣儀式

戲，然後上演一齣選演劇目，大約十二時落幕。[6]《玉皇登殿》沒有在現今的祭祀場合中作為儀式戲上演，卻成為博覽會、藝術節、戲曲節的節目。根據早期劇本，現已沒演的粵劇儀式劇目還不只《玉皇登殿》，《天官賀壽》亦已輟演多時。此外，一些現今仍然上演的劇目在篇幅結構、曲文、表演等方面各有不同程度的刪減和簡化。粵劇儀式戲在香港的轉變基本上展現於節目程序、劇目數量、劇目本身、搬演目的四方面。

　　本書主要透過十九世紀中葉至二十世紀末的舊報刊、二十世紀初中期的劇本、實地考察、口述歷史等一手資料，分析、討論粵劇儀式戲在香港出現的各種轉變，指出哪些變更不會對傳統的延續構成嚴重的影響，哪些必須守住，否則會有傳統失墜的危機。聯合國教科文組織在 2003 年制定《保護非物質文化遺產公約》，[7]傳統文化的承傳與發展成為全球關注的課題。粵劇在 2006 年列入第一批國家級非物質文化遺產代表性項目名錄，[8]2009 年列入聯合國教科文組織《人類非物質文化遺產代表作名錄》，[9]確認為文化價值高和急需保護的項目。[10]香港政府在 2014 年公佈首份非物質文化遺產清單，涵蓋主副項目合共 480 個，包括粵劇一項，例戲（儀式戲）列為粵劇神功戲的內容。[11]儀式戲是宗教性的儀式與戲曲表演的結合，不只是表演藝術，也體現信仰習俗，文化內涵豐富。筆者希望這個研究可以對粵劇儀式戲的承傳和發展帶來啟示；也希望以小見大，藉着粵劇儀式戲的研究案例，顯示傳統在社會變遷中怎樣轉變和存續。

---

6　《香港華字日報》，1897 年 4 月 28 日。

7　保護非物質文化遺產公約（中文版），巴黎，2003 年 10 月 17 日，https://unesdoc.unesco.org/ark:/48223/pf0000132540_chi，擷取日期：2024 年 3 月 30 日。

8　國家級非物質文化遺產名錄 – 第一批，https://www.culturalheritagechina.org/national-list-first-batch，擷取日期：2024 年 3 月 30 日。

9　〈粵劇列入聯合國非物質文化遺產〉，（香港）政府新聞網，2009 年 10 月 2 日，https://www.news.gov.hk/isd/ebulletin/tc/category/healthandcommunity/091002/html/091002tc05008.htm，擷取日期：2024 年 3 月 30 日。

10　香港非物質文化代表作名錄，https://www.icho.hk/tc/web/icho/the_representative_list_of_hkich.html，擷取日期：2024 年 3 月 30 日。

11　首份香港非物質文化遺產清單，編號 2.6.3，頁 4，https://www.icho.hk/documents/Intangible-Cultural-Heritage-Inventory/First_hkich_inventory_C.pdf，擷取日期：2024 年 3 月 30 日。

## 第五節　各章內容要點

本書分三部分，合共十二章。

第一部分由兩章組成，將粵劇儀式戲放在戲曲發展的脈絡下察看。第一章概述明清時期的儀式戲，展示粵劇出現之前的儀式戲傳統。第二章把焦點移至香港當代，將香港潮劇、海陸豐戲和粵劇的儀式戲對照比較，顯示儀式戲的傳統在不同地方劇種沿襲至今，並匯聚一地，演出習俗和劇目卻又不盡相同，各有地方特色。

第二部分包括兩章，探討粵劇儀式戲的變與不變。第三章概述十九、二十世紀之交的香港粵劇儀式戲，展示傳統舊貌。第四章聚焦當今二十一世紀初的香港，觀察疫情下粵劇儀式戲的適應策略，揭示儀式戲的彈性與韌性。

第三部分合共八章，探討至今仍在香港上演的八個粵劇儀式劇目的轉變。第五章從昔日《祭白虎》作為建築物開光的環節，展示演員社會角色的改變。第六章從被遺忘的曲文入手，發現《碧天賀壽》的勸善意蘊。第七章着眼於《六國大封相》被刪走的蘇秦唱段，重認封贈榮歸的主旨。第八章就重現《正本賀壽》唱腔的實踐研究個案，觀察行內人如何看待儀式戲。第九章從臺步討論《加官》的祭祀性質及戲劇化傾向。第十章比較《送子》的不同版本，揭示儀式戲的教化功能。第十一章從《香花山大賀壽》作為祭祀儀式和慶典的分別，顯示儀式戲的特質。第十二章從《玉皇登殿》純粹作為展演性劇目的個案，指出搬演目的之改變對儀式戲傳統的衝擊。

在終章中，筆者嘗試就粵劇儀式戲的案例，分辨出哪些轉變不會對傳統的延續構成嚴重的影響，哪些轉變可能導致傳統衰亡，前者是傳統的外部結構經歷轉變，後者是傳統的核心受到衝擊，也是傳統失墜的徵兆。

第一部分

戲曲發展脈絡下的儀式戲

# 明清時期的儀式戲

## 引言

粵劇戲班遇上未曾演過戲的地方，正式演出前先做破臺戲驅煞，祈求平安，開鑼之前演吉慶開臺戲祈福除煞，一臺戲演畢後做封臺戲請鬼神離開並再度祈福等習俗，在香港一直延續至二十一世紀的今天，已有上百年歷史。然而，演出儀式戲的習俗並不是粵劇戲班獨有，而且在粵劇尚未形成的明末時期已經出現。在中國戲曲史上，演出儀式戲的傳統至少有三百年。

明代中葉成化年間（1465-1487）有劇本記錄開場部分唱咒語驅煞。明末、清初小說中，分別有描寫關帝誕演出正戲前先演《八仙賀壽》向神明祝壽，以及伶人在老太太的壽宴上先演《八仙賀壽》，然後請老太太點戲的片段。清初康熙年間（1661-1722）有編劇指《加官》是「惡套」（庸俗拙劣的成規），揭示上演《加官》已是流行的做法。清中葉的小說中，有婚宴上演《加官》、《張仙送子》、《封贈》作為開場戲的情節。乾隆年間（1736-1795）出版的流行折子戲演出本選集，載有開場戲的劇本和版畫。民初出版的京班（皮黃班）行話彙編有「破臺」及「吹挑子」條目，分別記述清中葉出現的皮黃班請高腔班演破臺戲，以及戲園散場時的送客儀式戲。清朝宗室的筆記記載，乾隆皇登位初年，鑑於內外昇平，下令編製專供內廷在節令及喜慶演出的儀式戲劇目。下文逐一援引文獻闡述。

# 第一節　明清時期的破臺戲

　　遇上臨時性戲棚坐落於沒有演過戲的位置上，或固定劇場新落成，粵劇戲班就按照習俗在正式開演前做一齣名為《祭白虎》（又稱作《打貓》、《跳玄壇》）的儀式戲。對於象徵凶煞的白虎，先祭以生豬肉，最後武財神用鐵鏈將虎口鎖住，藉此祛除演戲場所的邪祟，屬於「破臺戲」一類。

　　1967 年在上海嘉定城東墓葬群出土的明代成化年間刊本《新編劉知遠還鄉白兔記》（下稱「成化本《白兔記》」）揭示，十五世紀下半葉已有戲班在正式演出前做儀式祛除邪穢。《白兔記》是元代（1271-1368）的南戲作品。南戲是中國早期的成熟戲劇形態，北宋（960-1127）至南宋（1127-1279）之際在南方的浙江省溫州一帶形成。學界公認成化本《白兔記》為現存最早的南戲刻本，是民間戲班的舞臺演出本。劇本的開場部分記錄了除穢、迎神的儀式，引述相關部分如下：

> （扮末上，開云）詩曰：國正天心順，官清民自安。妻賢夫禍少，子孝父心寬。喜賀昇平，黎民樂業。歌謠處，慶賞豐年。香風複（馥）郁，瑞氣靄盤旋。奉請越樂班真宰，遙（邀）鸞駕早赴華筵。今宵夜，願白舌入地府，赤口上青天。奉神三巡六儀，化真金錢。齊贊斷，喧天鼓板，奉送樂中仙。【紅芍藥】（末唱）哩囉嗹囉囉哩嗹嗹嗹哩囉哩囉哩嗹囉嗹哩嗹囉哩囉嗹 哩嗹哩嗹囉嗹哩嗹哩嗹□□□哩嗹囉哩囉哩。[1]

南戲例由副末（副末是行當，即角色類型）開場，大體上類似報幕。上引劇本中的「末」指副末。副末先念四句詩，大意是國泰民安，妻賢子孝。其後幾句表示演戲慶賀豐年，有酬神的意味。「奉請越樂班真宰」是請神的意思，越是浙江的古稱，越樂班相信是一個浙江的戲班，真宰即主宰萬物的神祇，南戲子弟的守護神。「願白舌入地府，赤口上青天」是除邪的祝願，希望把言語惡毒、出口傷人的邪祟驅除。接下來是奉神，「三巡六儀」的含意有待查考，不知是不是奇門遁甲中「三奇六儀」的誤寫，又提及化真錢，不是紙錢。「贊斷」，估計是贊唱、「斷送」（額外演唱的曲調，不在正戲之中）。鼓板喧天，戲班子弟為樂中仙獻唱。樂中仙相信是指戲神。

---

1　上海市文物保管委員會、上海博物館（編）：《新編劉知遠還鄉白兔記》，《明成化說唱詞話叢刊》，第 12 冊，北京：文物出版社，1979，頁 2。

曲牌【紅芍藥】只有「囉」、「哩」、「嗹」三字記音，排序看來沒有規律。饒宗頤指，「囉哩嗹」是咒詞，具有除穢、迎神、保平安的功能目的，由梵文四流母音演化而來。這四個音在梵語中含有「佛、法、僧、對法（以無漏聖道之智慧，對觀四諦之理，對向於涅槃之果）」四義，漢譯佛典有「厘、厘、樓、樓」、「魯、流、盧、樓」等多種寫法。晚唐、北宋禪僧的偈讚唱誦，常用「囉哩」作為和聲，密宗視之為咒語。到了明代，祭祀戲神清源師也唱「囉哩嗹」。[2] 湯顯祖（1550-1616）在〈宜黃縣戲神清源師廟記〉說：

> 予聞清源，西州灌口神也。 人美好，以遊戲而得道，流此教於人間，訖無祠者。子弟開呵時一醪之，唱「囉哩嗹」而已，予每為恨。[3]

湯顯祖感慨清源師沒有祠廟，戲班子弟只在開呵時向清源師奠酒，並唱「囉哩嗹」。上引成化本《白兔記》開場的「開云」，就是湯顯祖所說的「開呵」，類近開場白。由於祭祀清源祖師以田、竇二將軍配享，田將軍即福建人所祀之田元帥，「囉哩嗹」又演變成田元帥咒。[4] 據張麗娟2011年發表的考察報告，當代福建莆仙戲班仍做破臺戲，包括田相公、將軍、童子等六個角色，講述有人請田相公來到戲臺，其中有「相公踏棚」（又稱「田相公踏筵」）的環節，演員先後兩次在戲神咒「囉哩嗹」的曲調中「踏棚」，表現為左右進退，以單腳跳躍式舞蹈，與道教淨壇儀式的踏罡步斗相似。「踏棚」就是淨棚。[5]

編撰於南宋，現存最早的南戲劇本《張協狀元》的開場部分有「眾動樂器」、「生踏場數調」等舞臺指示。錢南揚注：

> 踏場數調——謂按照樂調的節奏，在戲臺上舞蹈。成化本《白兔記》一出有【紅芍藥】一曲，有聲無辭，情況雖與這裏不盡同，也還留存一些踏場數調的痕跡。[6]

---

2　饒宗頤：〈梵文四流母音R、R、L、L與其對中國文學之影響——論鳩摩羅什通韻（敦煌抄本斯坦因一三四四號）〉，《梵學集》，饒宗頤（著），上海：上海古籍出版社，1993，頁 187-194；饒宗頤：〈南戲戲神咒「囉哩嗹」之謎〉，《梵學集》，饒宗頤（著），頁 209-220。

3　徐朔方（箋校）：《湯顯祖全集》，北京：北京古籍出版社，1999，頁 1188。

4　饒宗頤：〈南戲戲神咒「囉哩嗹」之謎〉，頁 209-220。

5　張麗娟：〈相公搭棚與道教淨壇〉，《中華文化論壇》，2011（2期），頁 102-105。

6　錢南揚：《永樂大典戲文三種校注》，北京：中華書局，2009，頁 16。

錢南揚沒有明確指出踏場數調的痕跡在成化本《白兔記》怎樣展現出來。成化本《白兔記》開場由副末致詞，並唱咒詞淨臺，沒有角色扮演（副末是行當，但在這裏並不是角色類型，而是戲班中擔任副末的演員），沒有故事情節。筆者認為，不用代言體（非敍事體）演故事，不算破臺戲，只可以視為破臺儀式。上述蒲仙戲班演員扮演不同角色一邊唱咒詞一邊舞動，表演田相公被請到戲臺的極簡故事，才是破臺戲。

根據《梨園話》（又名《皮黃班語》）的「破臺」條，清代中葉出現的京班（皮黃班）會請高腔班伶工做破臺戲，內廷破臺也是請高腔班。皮黃腔和高腔（弋陽腔）屬於不同的聲腔系統，皮黃腔的代表劇種有徽劇、京劇等，高腔的代表劇種有川劇、湘劇等。有別於前述《白兔記》開場的一人表演，《梨園話》所述的高腔班破臺有六個角色。

> 戲台初建設時，於開鑼之第一日，須跳神跳鬼，謂之「破台」。〔附記〕梨園舊例，凡新建設之戲台，於初次演戲時，須請高腔班伶工「破台」，然後始能演戲，否則日後必出凶險之事。據家父云，前清時有名伶勝三者，乃高腔班之多才多藝人。凡內廷有「破台」事，輒以白銀六十兩，招渠承應，其名益大著。梨園中人，多尊稱「勝三爺」，按：「破台」時，多在夜午，女加官先上台跳舞，狀及淒慘。令人觀之，毛髮竦立。女加官跳畢，上跳五鬼，衣黑衣，戴黑帽，鬢髮雙垂，面塗黑黃色，右手持杈，加以唐鼓微擊，小鑼數點。較女加官跳時，愈為淒慘，觀者無不凜然。五鬼跳完，口念破台咒，殺雄雞數頭，使鮮血滴〔校案：原作「摘」，顯誤，徑改。〕於台上。復擇一雞，以手斷其首，與「破台」符籙，合釘于台之正中。釘裏以五彩綢條，遮蔽雞首，亦能使外人不易見為妙。餘雞則放一罐內，並用蘋果一枚，塞於罐口，用紅布蒙其上，藏在天井上。此時五鬼各燃鞭炮，並撒五穀雜糧，遂下。此破台之典禮也。又云，當雞入罐時，如將人之八字，同放其中，其人三日內必死。亦姑妄言之，姑妄信之而已。[7]

上述的高腔班破臺戲先由演員裝扮成鬼，隨着鑼鼓節奏舞動，模擬淒慘的情狀，然後透過念咒語、滴雞血、釘雞頭、釘符籙、燃鞭炮、撒五穀等方法驅煞，巫味濃重。儀式過程沒有具體情節，但有角色、裝扮、模擬表演等戲劇元素。《梨園話》1931年出

---

7    方問溪：〈《梨園話》全文〉，《文化學刊》，2015（3 期），中華印書局，1931，頁 66-67。

版，作者方問溪當時雖然只是二十歲左右，但是他的曾祖方國祥、祖父方秉忠都是內廷樂師，父親方寶奎、叔父方寶泉都是京劇演員，書中所記相信是作者家中長輩的口述史。

不少劇種都有演破臺戲的傳統習俗，藝術形態卻不盡相同，例子不勝枚舉。[8]香港現今仍會演出的粵劇破臺戲《祭白虎》除了角色扮演外，還有模擬表演及簡單的情節。

## 第二節　明清時期的開場戲

戲臺淨化了，粵劇戲班每日開場前還要演出帶有吉祥意味的儀式戲。這個習俗在香港的祭祀場合中至今仍然延續下來，只是劇目數量及表演上的繁簡詳略等有所改變。就現今的一般情況來說，首晚開臺先演《碧天賀壽》和《六國大封相》，舉行隆重祭祀儀式的「正日」日場開場演《小賀壽》、《加官》和《仙姬大送子》，其他日子日場先演《小賀壽》、《加官》和《小送子》。明末已有小說描寫開場先演吉慶儀式戲的情況，賀壽、加官、送子、封贈四類儀式戲在清初至清中葉乾隆年間的文獻已有記載，只是具體劇目與粵劇所演不盡相同。

明代金木散人編寫的小說《鼓掌絕塵》第三十九回有描寫關帝誕演戲祀神，演過《八仙慶壽》才演正戲的片段：

> 只見那幾個做會首的，與那個扮末的，執了戲帖，一齊同到關聖殿前，把圖逐本圖過，圖得是這一本《千金記》。眾人見得關聖要演《千金》，大家緘口無言，遂不敢喧嘩了。此時笙簫盈耳，鼓樂齊鳴，先做了《八仙慶壽》。……（楊太守）只是閒坐不過，到此瀟灑，一來叩拜神聖壽誕，二來假借看戲為名。[9]

祭祀組織頭目和副末一同在關帝廟前拈圖（抽籤），由神明決定演出劇目後，戲班先做《八仙賀壽》，才上演正戲《千金記》。

---

8　李躍忠：〈中國戲曲之「破台」探析〉，《徐州工程學院學報》（社會科學版），2012（3 期），頁 41-45。

9　金木散人：《鼓掌絕塵》，《明清平話小說選》，路工（編），第 1 冊，上海：上海古籍出版社，1986，頁 71。

清初康熙年間刊行的《檮杌閑評》在第二至第三回中描寫了戲班在老太太的壽筵上先演《八仙賀壽》，拿了封賞後，就呈上戲單讓老太太點戲的情景：

> 吹唱的奏樂上場，住了鼓樂，開場做戲。鑼鼓齊鳴，戲子扮了八仙上來慶壽。看不盡行頭華麗，人物清標，唱一套壽域婺星高。王母娘娘捧著鮮桃，送到簾前上壽。……（侯一娘）勉強撐持將桃酒接過，送到老太太面前，後又拿著封賞送到簾外，……戲子叩頭謝賞，才呈上戲單點戲，老太太點了本《玉杵記》，乃裴航藍橋遇仙的故事。[10]

在私人出資聘請戲班助興的「堂會」中，吉慶儀式戲固然少不了。以上是戲班在老太太壽宴上先演《八仙賀壽》的描寫。

清初有文獻論及《加官》。孔尚任與顧彩合寫傳奇《小忽雷》，自序〈博古閒情〉說：「此出敍作傳填詞之由，雖冠冕全本，而不必登優孟之場，倘能譜入笙歌，以易加官惡套，亦覺大雅不群矣。」[11]意謂〈博古閒情〉這一齣敍述作傳填詞的緣由，雖然置於開場之前，但不必在臺上搬演。然而，如能以此齣替代《加官》這種「惡套」，也會令人感到卓爾不群。將《加官》說成「惡套」，語氣有點重，應是俗套的意思，揭示演《加官》在當時已是通俗流行的做法。《小忽雷》有康熙丙子（1696）序，為靜庵居士（吳穆）所撰，據此得知，上演《加官》在十七世紀末已是廣泛流行的戲班習俗，儀式戲《加官》可能在明末或更早就出現了。

清中葉小說《儒林外史》第十回描寫蘧公孫與魯小姐的婚宴，先演《加官》、《張仙送子》、《封贈》三齣開場戲，再來點演正戲的情景：

> 須臾，送定了席，樂聲止了。蘧公孫下來告過丈人同二位表叔的席，又和兩山人平行了禮，入席坐了。戲子上來參了堂，磕頭下去，打動鑼鼓，跳了一齣「加官」，演了一齣「張仙送子」，一齣「封贈」。這時下了兩天雨才住，地下還不甚乾，戲子穿著新靴，都從廊下板上大寬轉走了上來。唱完三齣頭，副末執著戲單上來點戲。[12]

---

10　佚名：《檮杌閑評》，北京：人民文學出版社，1999，頁 25-26。

11　孔尚任：《孔尚任詩文集》，汪蔚林（編），第 3 冊，北京：中華書局，1962，頁 414。

12　吳敬梓：《儒林外史》，北京：中國文聯出版社，1999，頁 92。

以上寫的也是堂會戲。在婚宴上演出《張仙送子》固然十分應景，祝福的對象不只是新郎、新娘，也是整個家族，《加官》、《封贈》也是對家族成員以至賓客的奉承。粵劇《六國大封相》與《封贈》有淵源關係（詳參第七章）。

　　金閶（蘇州）寶仁堂從乾隆二十九年（1764）開始刊出錢德蒼輯崑腔及時興地方戲演出本選集《綴白裘》，至三十九年（1774）有十二編合刊行世，刊出之後，風行一時。乾隆四十二年（1777）武林（杭州）鴻文堂重刊全部十二編。寶仁堂本現藏於（北京）中國藝術研究院戲曲研究所、首都圖書館，不易得見。鴻文堂本在 1984-1987 年由臺灣學生書局原版影印，收入王秋桂輯《善本戲曲叢刊》，公開發行，不少圖書館購藏。每編（本）先有開場，包括兩至三齣吉慶儀式戲版畫或劇本，以及一小段副末的致詞，然後才是折子戲劇本。據《善本戲曲叢刊》影鴻文堂本，各編開場儀式戲劇目包括初編之《加官》、《招財》，二編之《加官》、《招財》，三編之《加官》、《張仙》，四編之《加官》、《魁星》，五編之《加官》、《招財》，六編之《雙加官》、《雙招財》，七編之《加官》、《招財》、八編之《上壽》、《加官》、《招財》，九編之《加官》、《招財》，十編之《加官》、《招財》，十一編之《加官》、《招財》，十二編之《加官》、《招財》。[13]其中《上壽》是劇本，現存粵劇戲班的《正本賀壽》曲文與《上壽》基本一致（詳參第八章），兩者有深厚的淵源。《張仙》即《張仙送子》（又叫《娘娘送子》），粵劇戲班今天仍會上演的《仙姬送子》是不同的故事（詳參第十章）。至於《招財》、《魁星》兩齣，不見粵劇戲班有演。

　　除了民間，內廷也演儀式戲。清代宗室昭槤在《嘯亭續錄》卷一「大戲節戲」條記述：

　　　　乾隆初，純皇帝以海內昇平，命張文敏製諸院本進呈，以備樂部演習，
　　凡各節令皆奏演。其時典故如屈子競渡、子安題閣諸事，無不譜入，謂之
　　「月令承應」。其於內廷諸喜慶事，奏演祥徵瑞應者，謂之「法宮雅奏」。其
　　於萬壽令節前後，奏演群仙神道，添籌錫禧，以及黃童白叟含哺鼓腹者，
　　謂之「九九大慶」。又演目犍連尊者救母事，析為十本，謂之《勸善金科》，
　　於歲暮奏之，以其鬼魅雜出，以代古人儺祓之意。演玄奘西域取經事，謂
　　之《昇平寶筏》，於上元前後日奏之。[14]

13　王秋桂（主編）：《善本戲曲叢刊》，臺北：臺灣學生書局，1984-1987。
14　昭槤：《嘯亭續錄》，北京：中華書局，1997，頁 377-378。

乾隆登位初年，見海內昇平，命張照（字文敏）編製新劇。根據節令典故編劇奏演，稱作「月令承應」，如端午節前後演屈原的故事，九月演初唐詩人王勃（子安）九月九日寫《滕王閣序》的故事。內廷遇喜慶事，演出有祥瑞徵兆的劇目，稱作「法宮雅奏」。皇太后、皇帝誕辰，上演群仙神道恭賀添壽添福，以及展現老少上下豐衣足食，太平盛世的劇目，稱作「九九大慶」。歲晚演目連救母故事大戲《勸善金科》，有十本之多，藉着這齣戲代替古人驅逐疫鬼，祓除災邪的習俗。上元節（元宵節）前後演玄奘取西經故事，劇名《昇平寶筏》，也是一齣大戲。這些每逢年節或喜慶上演的特定劇目都是儀式性的。

## 第三節　清代戲園封臺、散場的儀式戲

一臺神功戲演完後，粵劇戲班有演《加官封臺》的習俗，由一名演員按《加官》的裝扮，手持牙簡（朝笏）上場，在戲臺兩側及正前方揖拜，與《加官》不同的是沒有展示寫上吉祥語的條幅，全程大約二、三十秒。上文提過的《梨園話》有「封臺」條，記述清代中晚期京城戲園年終停演，封臺劇演畢，接着就要跳靈官，並燃放鞭炮。

> 年終戲園停演，謂之「封台」，又曰「封箱」。〔附記〕年終封台時多演本戲，或新排之戲以號召觀眾。當年四喜班則演八本《鍘判官》，即此例也。按：封台劇終，必跳靈官，及燃放鞭炮。俾使觀眾知已封台，在除夕前不能再演之意。「封箱」係指戲班而言，與戲園無關。如戲班「封箱」後其所演之戲園，尚未封台，他班仍可接續演唱也。[15]

靈官是道教的護法神，《跳靈官》的舞步源於巫步，與放鞭炮都有除穢辟邪、祈求平安的功能目的。[16]《梨園話》的「吹挑子」條，記述戲園散場，先「吹挑子（喇叭）」，然後做「送客」儀式。

> 散戲時，後台所吹之喇叭謂之「吹挑子」。〔附記〕戲園舊例，每於散席時，多以二童子至台前，行鞠躬禮，名之曰「送客」。而《天官賜福》之金

---

15　方問溪：〈《梨園話》全文〉，頁 58。
16　倪彩霞：《道教儀式與戲劇表演研究》，廣州：廣州教育出版社，2005，頁 216-226。

榜，則為伶工代替二童子；而持《天官賜福》之金榜者，檢場人任之。此早年之規矩也，今以生旦二人代替送客，又名「紅人」。邇來此例雖破，散戲時，後台管後場桌人，僅持挑子立於上場門內，吹二三聲，不復用紅人送客矣。[17]

周貽白在《中國劇場史》中也有提及散場的儀式戲，細節與方問溪《梨園話》所記稍有出入，可以互相參照。

> 舊日戲劇散場，司樂者照例須吹喇叭，俗稱「吹挑子」，並以雜腳飾作生、旦二人出各舞臺四方拜舞，俗謂之「送客」。其用生旦，殆表示團圓之意。且同時以開場「加官」所用之「金榜」由走場者擎向觀眾，然後散場。今之劇場，對於此種儀式雖全歸淘汰，但鄉僻之處偶演廟戲，仍有援例用之者，蓋六古樂舞「收隊」之遺意。[18]

挑子是銅管樂器，由兩節長喇叭筒組成，京劇武生起霸（整盔束甲）、罪犯行刑、表現馬嘶聲等，樂師也會吹挑子。[19]據方問溪記述，較早的「送客」儀式是由兩名童子在臺前行鞠躬禮，後來由生、旦二人代替，送客的生、旦又叫做「紅人」，可能意指當紅得寵的人。周貽白指，「送客」的生、旦是由兩個雜腳（扮演配角的腳色）裝扮出來，並不是戲班中擔任生、旦兩種行當的演員。兩人在舞臺四方拜舞（下跪叩首之後舞蹈而退），表示敬意。用生、旦送客大概是團圓的意思。方、周都提及，生、旦送客時，有檢場人將《天官賜福》或《加官》所用的「金榜」向觀眾高舉，相信是送上祝福的意思。筆者認為，「送客」既有角色扮演，又有致敬、賜福的簡單情節，可以視作儀式戲。周又指，民初時期戲園已不做《送客》，鄉間偶演廟戲仍按舊例照做。時至今日，香港粵劇戲班演完一臺神功戲仍會做《加官封臺》，商業性演出一般不做。

---

17　方問溪：〈《梨園話》全文〉，頁 53-54。

18　周貽白：《中國戲劇史・中國劇場史：合編本》，長沙：湖南教育出版社，2007，引文見《中國劇場史》，頁 68。

19　上海藝術研究所、中國戲劇家協會上海分會（編）：《中國戲曲曲藝詞典》，上海：上海辭書出版社，1981，頁 143。

# 結語

　　演出儀式戲的習俗是粵劇傳統，卻不是粵劇獨有的，而且在粵劇尚未形成之時已經十分盛行。從上文引述的文獻可見，演出儀式戲的習俗在明末已有，至清乾隆年間大盛。然而，以梆子、二黃為主要聲腔的粵劇在乾隆年間還未出現。聲腔是戲曲採用的腔調，以及與腔調密切相關的唱法、演唱形式、使用的樂器和伴奏手法。劇種之間的區別，主要在於聲腔的不同。

　　在〈清代六省戲班在廣東〉中，冼玉清根據立於乾隆時期的廣州「外江梨園會館」碑銘指出，當時有蘇（姑蘇）、皖（安徽）、贛（江西）、湘（湖南）、豫（河南）五省戲班在廣州演出，綠天所撰《粵遊紀程》指，廣西桂林班在雍正十一年間（1733）已在廣州演唱，合共六省戲班在廣東，但桂林班不在外江梨園會館之列。這些從外省入粵的戲班稱為「外江班」，唱崑腔、皮黃腔、弋陽腔、河南梆子等外省戲腔。廣東當時有所謂「本地班」，演唱者多為本地人，他們不是梨園會館科班出身，受「外江梨園會館」的行會規章排斥，不允許在廣州公開演出，因此稱為「本地班」。然而，「本地班」所唱仍是外省戲腔。冼玉清指：

> 　　早期外江班和本地班的分別，並非由於唱腔之不同，舞臺藝術的差異，所演劇本之懸殊，而是廣州外江班的戲班行會，排斥本地人唱外江戲。外江班和本地班的區分，很可能是外江戲班行會做成的現象。[20]

以梆子、二黃為主要聲腔的粵劇在乾隆年間還未出現。

　　清光緒之前，粵劇的梆子和二黃仍是分開唱的，整個唱段甚至整折戲只用一種聲腔，梆子或二黃，這是由於本地班吸收梆子和二黃有先有後的緣故。二黃腔未被吸收之前，梆子腔是粵劇的「本腔」。今天保留下來的清同治（1862-1874）初年印本和清光緒二十九年（1903）的唱片（美國物克多唱片公司錄製的單面唱片）中，曲中梆子腔調都不用標明曲調種類而只標上板式。清末民初，梆子、二黃開始合用，後來糅合牌子、小曲和南音等民間說唱。[21]

---

20　冼玉清：〈清代六省戲班在廣東〉，《中山大學學報》，1963（3 期），頁 105-120。

21　《中國戲曲志》編輯委員會、《中國戲曲志・廣東卷》編輯委員會（編）：《中國戲曲志・廣東卷》，北京：中國ISBN中心，1993，頁 153-154。

　　見於明清文獻的破臺、賀壽、加官、送子、封贈、封臺等各種儀式戲的類型，清後期逐漸形成的粵劇都有，只是具體劇目不盡相同。部分粵劇儀式戲的劇目與明清文獻所記的儀式戲存在或深或淺的淵源關係，詳見本書第三部分。

# 當代地方劇種的儀式戲：
# 香港潮劇、海陸豐戲、粵劇

## 引言

粵劇是香港主要的戲曲劇種，至今保留演出神功戲的傳統，演出儀式戲的習俗仍然在祭祀場合中延續下來。在藝術節的展演性演出，以至商業性演出中，戲班有時也會演出粵劇儀式戲。

除了粵劇，香港的潮州和海陸豐社群至今仍會在盂蘭勝會、醮會和神誕中籌演神功戲。海陸豐人來自福建，又稱「福佬」，也按閩南話發音寫成「鶴佬」或「學佬」。據文獻資料及筆者實地考察所見，潮州社群舉辦神功戲活動聘請的潮劇班，以及海陸豐社群聘請的正字戲、白字戲和西秦戲班都有按照俗例演出儀式戲。

本章透過對比當代香港上演的潮劇、三種海陸豐戲和粵劇的儀式戲，展示儀式戲的傳統在不同地方劇種中承襲至今，並匯聚同一城市，而演出習俗和劇目卻又不盡相同，各有地方色彩，並藉着對比，把粵劇儀式戲放在地方劇種的發展脈絡中去了解。

下文分別論述潮劇和三種海陸豐戲的儀式戲，並以粵劇儀式戲略作對比。對比的焦點在於各劇種所演的儀式劇目之間的淵源關係。潮劇、海陸豐白字戲和粵劇都是從戲臺官話唱念的母體脫胎成為用地方語言唱念的劇種，本章特別關注這三個地方劇種對於原以官話唱念的儀式戲作出的調整與改變。

## 第一節　潮劇和海陸豐戲概述

　　潮劇和三種海陸豐戲之中，歷史最悠久的是現時仍然植根於海陸豐的正字戲。在明代初年，南戲一支傳入粵東。1975 年，在廣東省潮州市西山溪排澇工程的工地上，出土了明宣德七年（1432）手抄劇本戲文《劉希必金釵記》，是目前能見的正字戲最早的本子。康保成、詹雙暉從演出體制、劇本語言、聲腔曲牌等多方面對潮州兩個明代戲文（包括 1975 年出土的宣德抄本《劉希必金釵記》及 1958 年出土的嘉靖（1522-1566）抄本《蔡伯皆》）仔細查核對照，發現兩者與《張協狀元》、《小孫屠》、《錯立身》、《琵琶記》等宋元南戲的特徵相吻合，推斷兩劇屬於宋元南戲體制，且是元本南戲在閩南粵東地區的演出改編本。同時，改編本在秉承南戲體制基礎上又存在混雜鄉音的現象。這種用官話唱念而又夾雜小量方言詞彙的外來戲劇在當地被稱為正字戲或正音戲，在潮汕、海陸豐地區至少存活了五百年。1920 年前後，其他地方的正音戲班基本上均已消亡，只剩下海陸豐成為正字戲最後一個據點。現時的海陸豐正字戲就是明代正字戲的遺存。[1]

　　潮劇和海陸豐的白字戲都是從正字戲衍變而來，在歷史上是同一個劇種，同源異流。昔日潮汕、海陸豐藝人中流傳「正字母生白字仔」的說法，正字指正字戲，用官話唱念；白字指現今的白字戲、潮劇。潮劇又叫做潮州白字戲，或者潮州戲、潮音戲，主要流行於潮汕地區（今潮州市、汕頭市、揭陽市等），用潮州話（或稱潮汕話）唱念；白字戲主要流行於海陸豐地區（今汕尾市），用海陸豐話（或稱福佬話）唱念。潮州話和海陸豐話同屬粵東閩南語系，分別是閩南語東部和西部的方言片。[2]現今所謂白字戲一般指稱海陸豐的白字戲。

　　上文提及宣德時期的《金釵記》只是夾雜小量鄉音，到嘉靖年間出現的《荔鏡記》則變異為用閩南方音演唱的潮泉腔（廣東東部潮州惠州，和福建南部泉州漳州，用當地方言，即閩南方言演唱的戲曲聲腔）。萬曆（1573-1620）年間的《金花女》更是用潮州方言土語寫成，以潮州音樂入曲，唱潮腔，並多處加「滾」（即在曲牌基本句法結構

1　康保成、詹雙暉：〈從南戲到正字戲、白字戲——潮州戲劇形成軌跡初探〉，《中山大學學報（社會科學版）》，2008（1期），頁27-31。詹雙暉：《白字戲研究》，廣州：中山大學出版社，2009，頁80-85。

2　潘家懿、鄭守治：〈粵東閩南語的分布及方言片的劃分〉，《臺灣語文研究》第5卷第1期，2010，頁145-165。

外，加插上下對稱句，令曲詞易懂）。大量的齊言句式使得聲腔由曲牌體向曲牌與板式結合體過渡。至遲在明代中後期，一種既獨立於南戲的正字戲，也獨立於閩南戲的潮州本地聲腔已經成熟地運用於潮州及海陸豐的戲曲舞臺。[3]

海陸豐西秦戲源自西北（今陝西、甘肅一帶）的西秦腔，以官話唱念，音樂唱腔為齊言對偶句的板式變化體。康保成、劉紅娟指，西秦劇團已故紅淨演員嚴昌輝在世時說，他曾見到老藝人嚴忠有一部手抄的西秦戲劇本，封面寫明乾隆三年（1738）抄本（嚴忠即現在西秦戲著名藝人嚴木田的父親）。他們又指，蕭遙天在他的《潮州戲劇音樂志》一書中說：「查潮陽、揭陽兩縣的鄉社，祭式簿由值年的首事傳遞經管。乾隆的舊本即已列有西秦的戲班。」可見西秦戲在乾隆年間已經在粵東活躍。[4]廣東西秦戲目前只存活於以海陸豐為中心的汕尾地區。從源流、聲腔、音樂結構等來看，海陸豐西秦戲與白字戲（包括潮劇）屬於兩個不同的體系。

## 第二節　香港潮劇和海陸豐戲本地班

根據香港舊報紙的戲院廣告，二十世紀初已有內地潮劇班到香港演出。較早的記錄是1904年潮州老一枝香第一班在太平戲園（即後來的太平戲院）演出逾一周。[5]前廣東潮劇院藝術研究室主任林淳均指，潮州在1939年淪陷，潮劇班在同年暫停到港演出。1940年，潮劇教戲先生林如烈偕同老丑謝大目、老生林應潮從泰國回潮汕途經香港，應香港江南船務公司老闆唐敏雙邀請留港組班，其他基本成員來自一個香港的潮州紙影班，並沿用該班班牌老正興。紙影戲是一種以紙張製成人物的剪影，借燈光投影在布幕上來表演故事的戲劇，音樂、唱腔、劇目與潮劇基本相同。1941年12月香港淪陷，第一個本地潮劇班老正興成立不久便因此解散。

戰事結束後，內地潮劇班恢復到港演出。1950年代初，本地紙影班老正順、中正天香（即後來的新天彩）、正天香的基本成員分別組成職業潮劇團。1950年代末，

---

3　康保成、詹雙暉：〈從南戲到正字戲、白字戲——潮州戲劇形成軌跡初探〉，頁27-31；詹雙暉：《白字戲研究》，頁80-85。

4　康保成、劉紅娟：〈西秦戲根植廣東因由探討〉，《暨南學報（哲學社會科學版）》，2008（3期），72-76；劉紅娟：〈西秦戲在廣東的接受史〉，《社會科學戰線》，2008（7期），頁155-159。

5　《香港華字日報》，1904年10月7、8、12、13、14、15日。沒找到9-11日報紙。

汕頭商會音樂組成立韓江潮劇團。在 1960 年代，不少內地人移居香港，其中包括一批潮州人。香港潮州社群壯大，對酬神戲、建醮戲的需求增加，本地潮劇班接二連三湧現，計有新天彩、新嶺東、中源和、天藝、昇藝、榮華、樂聲、藝星等。1970 年代末，早前湧現的一批潮劇團陸續解散，只剩下新天藝、新昇藝、新天彩、三正順、新樂聲等。[6]承傳問題在 1990 年代初浮現，本地潮劇演員、樂手短缺，需要從內地聘請。[7]新冠疫情期間暫停通關，內地潮劇團無法到港。多年來為旺角潮僑盂蘭勝會安排內地劇團來港演出神功戲的香港新天藝潮劇團，湊合了輟演二、三十年的香港本地演員和樂師，以及年資較淺的演出者，在 2021 年的盂蘭勝會演了三晚折子戲，並按傳統以儀式戲開臺。[8]

　　海陸豐戲在香港比潮劇出現較晚。根據田仲一成的研究，一批海陸豐戲演員和樂師在 1960 年代初的移民潮下遷居香港，並先後組織了兩個戲班。惠州市惠陽區田陽劇團有成員在 1963 年到港。1967 年，廣東西秦劇團和老永豐正字劇團有成員從海豐縣到港，同年，這三個團的成員在香港組成惠州劇團，專為香港本地海陸豐社群做神功戲。1970 年，部分惠州劇團的成員分拆出來，成立了惠僑劇團。[9]1970-80 年代，田仲一成拍攝了這兩個香港海陸豐戲班的演出，留下香港海陸豐戲的影音記錄。[10]陳守仁據實地考察指，惠州劇團和惠僑劇團先後在 1987 及 1992 年解散，後者在 1995 年重組後亦只是間歇性演出。[11]根據香港中文大學音樂系戲曲資料中心過往的記錄，該中心收藏了陳守仁在 1990 年代初實地考察時拍攝的錄影帶，其中包括 1992-95 年從內地

6　林淳鈞：《潮劇聞見錄》，廣東：中山大學出版社，1993，頁189-191；陳孫予：〈十年來香港的潮劇〉，《香港潮州商會成立四十周年暨潮商學校新校舍落成紀念特刊》，1961，轉引自田仲一成：〈二十世紀香港潮幫祭祀活動回顧——遺存的潮州文化〉，《饒宗頤國學院刊》創刊號，2014年4月，頁431-432。

7　陳守仁：《儀式、信仰、演劇：神功粵劇在香港》，香港：香港中文大學粵劇研究計劃，1996，頁1。

8　鄭玉君：〈內地戲班因疫情未能來港演出　本地潮劇團重登盂蘭戲台〉，《香港商報》，2021年8月22日，https://www.hkcd.com/newsTopic_content.php?id=1288740，擷取日期：2024年3月30日。

9　Issei Tanaka, "Hoklo Opera in Hong Kong", *Research on Chinese Traditional Entertainments in Southeast Asia*, Part I Hong Kong, ed. Kanehide Onoe, Tokyo: Institute of Oriental Culture, University of Tokyo, 1982, pp. 33-108. 關於香港本地海陸豐劇團的成立，見頁53。

10　「中国祭祀演劇関係写真資料データ・ベース」，http://124.33.215.236/cnsaigisaienchigi/cn_showdir_open.php?tgcat=HK，擷取日期：2024年3月30日。

11　陳守仁：《儀式、信仰、演劇：神功粵劇在香港》，頁2。

受聘到香港演出神功戲的正字戲、白字戲和西秦戲劇團。[12]

　　田仲一成在 1983 年發表的文章指，香港海陸豐社群籌辦神功戲，一臺連演三天，兼演西秦戲、正字戲及白字戲。三天戲的演出秩序如下：第一天傍晚六時先演破臺戲，接着演出《八仙拜神》、《天官賜福》、《天妃送子》三齣吉祥儀式戲，[13]為時約三十分鐘，八時開演正戲（即選演的劇目，相對於固定劇目的儀式戲），先演西秦戲或正字戲，凌晨十二時才開始演白字戲，傳統稱為「半夜反」（「反」的意思是與原來的不同），一直演到天光。第二天早上十一時至正午十二時演儀式戲《李賢得道》、《天妃送子》，晚上八時演西秦戲或正字戲，凌晨十二時演白字戲。第三天晚上八時演西秦戲或正字戲，凌晨十二時演正字戲，半夜三時演白字戲，至早上六時圓滿。（如果同一天內既演西秦戲，又演正字戲，就先演西秦戲。）[14]逾二十年來，香港海陸豐社群基本上都是聘請內地的白字戲劇團，所演儀式戲源自正字戲的儀式劇目，正戲部分大體上仍保留先演正字戲，再演白字戲的傳統，但不會演到後半夜，也就是將兩個劇種的演出時間都縮短，通常先演用官話說白為主的提綱戲，以武戲居多，劇目來自正字戲，接着演白字戲，唱海陸豐話，以文戲為主，大約午夜時分散場。

## 第三節　香港潮劇的儀式戲：兼以粵劇儀式戲對比

　　潮劇儀式戲大體上分為破臺、祈福、封臺三大類，與粵劇儀式戲的類別相若。至於具體劇目，粵劇與潮劇的《加官》（一般不道明性別，即指男加官）、《女加官》和《仙姬送子》三齣接近，其餘劇目則頗為不同。

　　1940 年代中已從事潮劇研究的蕭遙天對潮州戲班所演的「謝土戲」《出煞》作出以下描述：

　　　　潮俗凡新屋落成演戲答謝土神，謂之謝土戲，戲班初登臺須演「出煞」。演前必祈神焚香畫符，乘臺下觀眾冷不防之際猛起鑼鼓，如晴天霹

---

12　香港中文大學音樂系戲曲資料中心從2016年起歸該系新成立的中國音樂研究中心管轄，館址搬遷和裝修後，新近的網上館藏目錄已沒顯示以上錄影資料。

13　相信是指《八仙賀壽》、《跳加官》和《天姬送子》。《天官賜福》與《跳加官》是兩種不同的儀式戲。

14　Issei Tanaka, "Hoklo Opera in Hong Kong", pp. 55-60.

靂，一飾鍾馗的淨，披髮繪面，持叉衝出，叉頭燃鞭炮及銀紙，攫一雞，就場殺死，瀝血祭土，復用鹽米分撒四周而退。……按這齣戲所演係鍾馗逐鬼故事，……這齣戲外江也演，惟廣州戲的謝土稱祭白虎，則演玄壇伏虎故事，飾趙玄壇黑盔甲，執單鞭，鞭上繫小串炮仗，燃後衝鑼鼓上場，以生豬肉片餵白虎，隨以鐵鍊鎖虎項，跨背倒行入場。凡這些，都是古代儺儀的變象。[15]

根據以上引文，《出煞》是按照潮州習俗在新屋落成演戲酬謝土神，以及戲班正式演出前上演的「謝土戲」，所演是鍾馗逐鬼的故事。通過逐鬼的情節，以及燃點鞭炮、瀝雞血等潔淨場所。蕭遙天在描述《出煞》之後提及粵劇破臺戲《祭白虎》，稱之為「廣州戲的謝土」。據此推想，蕭氏筆下的「謝土戲」就是破臺戲。

陳守仁在他的《神功戲在香港：粵劇、潮劇及福佬劇》中指，潮劇的破臺戲叫做《淨棚》。據陳氏的描述，演員的裝扮和儀式過程與蕭遙天描述的《出煞》有所不同：

演員一人以紅布帶束一枝毛筆在額頭正中，口含摺成三角型的黃色紙符、身穿白衫、紅褲。

在儀式開始前，演員先在臺口正中央點燃香燭及擺放衣紙、生魚、米、米酒、烏豆等祭品。之後，演員回後臺準備。

在鑼鼓聲中，演員手持雄雞由後臺衝出，用雞向前臺參拜，之後回到後臺，在神壇前用刀割開雞冠，用雞血在後臺四角瀝潑，再回到前臺，向前臺瀝血，之後把雞丟到臺下。演員再把祭品撒到臺下，後奠酒並把衣紙拿到臺下，連口含的符一起火化。[16]

文字有配圖三幅，攝於1990年，相信作者是根據實地考察所見的潮劇《淨棚》記錄下來。[17]書中並無提及演員飾演的人物，而演員的裝扮與蕭遙天描述的鍾馗明顯不同，最接近蕭氏所記的儀式環節就是瀝雞血。

---

15　蕭遙天：《民間戲劇叢考》，香港：南國出版社，1957，頁34。

16　陳守仁（著）、葉正立（攝影）：《神功戲在香港：粵劇、潮劇及福佬劇》，香港：三聯書店（香港）有限公司，1996，頁66。

17　陳守仁（著）、葉正立（攝影）：《神功戲在香港：粵劇、潮劇及福佬劇》，頁62-63。

　　香港潮屬社團總會盂蘭勝會保育工作委員會副主席胡炎松在他的《盂蘭的故事》中簡介潮劇破臺戲《淨棚》，劇名與陳守仁所記相同。胡氏指，演員扮演鍾馗，跪在戲臺中央進香，然後手持三叉隨着緊促的鑼鼓步走，走入後臺後再返回前臺，用三叉刺向四角，尾隨兩人，一個撒鹽，一個撒米。接着，鍾馗用力將三叉插在戲臺中央，然後把元寶捧到臺下焚化。他補充，昔日做這個儀式會採用活公雞，現在鑑於衛生法例，已改用三叉代替。[18]

　　戲班破臺後就會演祈福戲，其中不乏驅煞元素。據蕭遙天所述的潮劇班舊傳統，演出程序如下：第一齣《八仙賀壽》，第二齣《仙姬送子》，第三齣《唐明皇》，第四齣《京城會》，班中人稱為「四齣連」。有官紳貴眷在座，常會插演《跳加官》討賞，遇上男賓演男《加官》，女賓則演《女加官》。[19]1949 年起，內地不演這些劇目，因思想內容被指迷信。至 1962 年，吳南生與廣東潮劇院幾名編劇人員整理《續荔鏡記》的劇本，建議潮劇院一團排練扮仙。藝人顧慮會招惹非議，吳南生於是提出將「四齣連」連同《跳加官》合稱為「五福連」。[20]現今從內地來港演出神功戲的潮劇班都用「五福連」指稱上述五齣儀式戲，演出次序通常是《八仙賀壽》、《加官》、《仙姬送子》、《唐明皇》、《京城會》，一般沒有為來賓插演《跳加官》的安排。

　　潮劇《八仙賀壽》除了漢鍾離、韓湘子、鐵拐李、曹國舅、何仙姑、藍采和、張果老、呂洞賓外，登場人物還有西王母和東方朔，[21]因此現今通常稱作《十仙賀壽》，演西王母命東方朔請八仙赴蟠桃大會，十仙或借助不同高度的桌椅，或盤腿坐在地上，堆疊成「壽」字形。眾仙逐一獻壽詞，向西王母祝壽。粵劇戲班至今依然常演《八仙賀壽》（包括省去唱詞的《碧天賀壽》和《正本賀壽》兩種），但角色、情節、曲文、表演均與潮劇《八仙賀壽》不同。

　　潮劇和粵劇的《跳加官》，無論男、女《加官》，表演形態都十分接近。香港潮州社群籌辦的神功戲，至今仍然常演《加官》，一人穿蟒袍（袍上繡有蟒紋），執朝笏，戴上白色面具，不言不語地舞動，只有鑼鈸伴奏，不配管弦，手持吉祥語條幅向觀眾展示。現今在香港演出的潮劇班一般不演《女加官》。據蕭遙天描述，潮劇《女加官》的

18　胡炎松（文字）、Stella So（漫畫）：《盂蘭的故事》，香港：三聯書店（香港）有限公司，2019，頁79。

19　蕭遙天：《民間戲劇叢考》，頁24。

20　中華書局編輯部（編）：《潮劇完全觀賞手冊》，香港：中華書局（香港）有限公司，2020，頁239。

21　蕭遙天：《民間戲劇叢考》，頁25-27。

演出形態如下：

> 以鼓樂作引，全齣用笛奏「萬年芳」或「一江青」牌子調，悠揚蕭穆。一
> 旦扮夫人以笏挑簾出場，作古典式的舞蹈，除獻貼吉祥話外，加演以身執
> 笏象徵「一品夫人」四字科。[22]

香港的粵劇班也很少公演《女加官》，私人堂會間中有演。粵劇《女加官》的裝扮、表
演（包括用身體做出「一品夫人」四字）均與潮劇十分接近，但粵劇吹奏的牌子曲是《一
錠金》，並非蕭氏所記的《萬年芳》或《一江青》。

潮劇《仙姬送子》的故事背景是仙姬因董永的孝行而委身下嫁，並與他誕下麟兒，
百日後返回天廷，儀式戲演董永登第遊街，仙姬下凡送還兒子，旋即重返天廷一段。
根據鄭守治的研究，潮劇《仙姬送子》的對白、音樂和身段動作等基本上與正字戲《仙
姬送子》一致，可見兩者的淵源關係。二十世紀初的潮劇唱片揭示，《仙姬送子》的念
白當時已改為潮音，但還保留一些正音的痕跡，即所謂的「官潮雜陳」，更早的演出可
能還是用官話的，現在已全部改為潮州白話。

正字戲《仙姬送子》原唱牌子（也稱崑腔）十三支，後期逐漸被刪減唱腔，以至完
全不唱，只有簡單的幾句對白，迄今還未發現完整劇本。潮劇《仙姬送子》也刪去唱
腔，僅以嗩吶吹奏牌子，亦未見完整的劇本。鄭守治尋訪正字班老藝人，記錄整理了
《仙姬送子》的【新水令】、【江兒水】、【雁兒落】三支曲文。在地方戲中，粵劇《仙姬
大送子》、川劇《槐蔭記‧送子》、閩南四平戲《槐蔭送子》與正字戲《送子》同樣使用
南北合套【新水令】套曲，曲文大同小異，揭示這幾齣戲很有可能源自一個共同的古
本。鄭守治比較後發現，正字戲遺存的【新水令】、【江兒水】、【雁兒落】都與粵劇、
川劇、四平戲三支曲牌結構相近，曲詞、說白亦大同小異。在劇本的流傳過程中，相
對曲詞來說，說白由於不受格律限制而往往變化較大，但鄭守治發現，正字戲《仙姬
送子》中董永、仙姬相遇問答的幾句說白，仍與川劇、閩南四平戲相應的部分接近，
粵劇《仙姬送子》中董永、仙姬相遇問答則大不相同。正字戲、川劇、四平戲的幾句
說白在內容結構的統一性，應視為古本原貌的延續。粵劇的與眾不同，可以視為對古
本的改動。[23]

---

22　蕭遙天：《民間戲劇叢考》，頁32。

23　鄭守治：〈正字戲、潮劇《仙姬送子》的關係和來源〉，《戲曲研究》第76輯，2008，頁298-314。

在實際演出中，潮劇《仙姬送子》有一個從戲臺送子入廟（或神棚）的習俗。據蕭遙天所記，扮演仙姬的旦把懷抱中的戲神「太子」交予扮演董永的生，由生轉送臺下演戲主事者，奉入神座。[24]在香港演出的潮劇班大都由旦抱着太子，偕同生，以及扮演隨從的演員從戲臺中央的臺階拾級而下，經過觀眾席，走到神廟或神棚，生、旦在神壇前跪拜後，旦把太子交予生，再由生交予演戲主事者，奉上神座。送太子入座後，生、旦經由觀眾席返回臺上。粵劇《仙姬送子》則沒有從戲臺上落地送子入廟的環節。

潮劇《唐明皇》（又稱《唐明皇淨棚》）由鬚生扮梨園祖師爺唐明皇上場，在臺上左右兩邊及正中揮動水袖，並在臺口用正音（官話）半唱半念：

　　（唱）高搭彩樓巧樣裝，梨園子弟有萬千；

　　　　　句句都是翰林造，唱出離合共悲歡。

　　（白）來者萬古流傳。[25]

李丹麗指，樂師用號頭深沉的低音與前四句的尾三個字相和，營造出驅除邪魅、趕跑煞氣的聲勢，使戲臺潔淨，演出平安順利。號頭是號角的一種，在古代用於戰場上發號施令或助威，也是帝王出行時的儀仗之一。唐代段安節的《樂府雜錄》將號角歸入專管宮廷典禮曲樂演奏的「鼓吹部」，號角一響，諸邪迴避，有清道開道之意。號頭繼承了這種驅邪清道的功能，在潮劇舞臺上用作「淨棚」的專用樂器。李氏又指，據潮劇的演出習俗，若在中元節舉辦盂蘭盆會時演出，《唐明皇淨棚》一折就不能吹號頭，以免嚇跑前來享祭的孤魂野鬼。[26]號角也是道士的法器，具有降神、驅煞的雙重功能。粵劇並無此儀式劇目。

《京城會》摘自潮劇傳統劇目《彩樓記》，演呂蒙正中狀元後在京城與妻子相會，二人互訴衷情，對比今昔，不勝感慨、欣喜。鄭守治比較各種劇本後指，潮劇《彩樓記》（包括《京城會》）源於正字戲的同名劇目，而正字戲《彩樓記》是取自明代青陽腔《破窰記》。1949年後，潮劇《彩樓記》經重新編曲，唱腔形態已發生很大變化，唯獨《京城會》一段沒有明顯改動。[27]粵劇沒有這個儀式劇目。

---

24　蕭遙天：《民間戲劇叢考》，頁27-28。

25　蕭遙天：《民間戲劇叢考》，頁28-29。

26　李丹麗：〈淺析號頭在潮劇中的作用——結合具體劇目分析〉，《戲劇之家》，2018（20期），頁60、84。

27　鄭守治：〈潮劇《京城會》的版本及淵源考述〉，《韓山師範學院學報》，2009（4期），頁8-12。

潮劇收場演《團圓》，是《京城會》的節本，由一生一旦扮相公、夫人上場，對坐念白數句，向臺下觀眾一揖，然後下場。[28]粵劇班最後一晚則演《加官封臺》收結，演員扮天官淨臺、祝福。

## 第四節　香港海陸豐戲的儀式戲：兼以粵劇儀式戲對比

香港的海陸豐社群近十年仍有籌辦神功戲，演出團體主要是從內地邀聘的白字戲劇團，先演用官話說白的武戲，是源自正字戲的劇目，再演海陸豐話唱念的文戲，就是白字戲，大抵上保留先演正字戲，再演白字戲的傳統。至於儀式戲，在香港演神功戲的白字戲劇團近年一般有演破臺戲《出煞》，祈福戲《十仙賀壽》、《跳加官》和《仙姬送子》。

在二十世紀末，來港演出的海陸豐戲班有白字戲、正字戲及西秦戲劇團。根據香港中文大學音樂系戲曲資料中心過往的記錄，該中心收藏了陳守仁在1990年代初實地考察時拍攝的錄影片段，其中正字戲的儀式戲有：1993年陸豐正字戲劇團受米埔隴三十六位先師寶誕賀誕組織邀聘演出的《賀壽》、《加官》、《送子》，1994年海陸豐新聯福劇團受官塘雞寮大聖佛祖誕賀誕組織邀聘演出的《出煞》、《賀壽》、《加官》、《送子》；白字戲的儀式戲有：1990年福佬惠僑白字劇團應石籬邨邀聘演出的《賀壽》、《加官》、《送子》；西秦戲的儀式戲有：1992年海豐西秦戲劇團應石籬邨地藏王菩薩、大聖佛祖誕賀誕組織邀聘演出的《賀壽》、《加官》、《麒麟送子》、《李賢得道》；1992年海豐西秦戲劇團應雞寮地藏王菩薩、大聖佛祖誕賀誕組織邀聘演出的《賀壽》、《加官》、《麒麟送子》等。

據陳守仁的專著，香港演出的海陸豐戲的儀式戲，包括破臺戲、祈福戲和封臺戲三類。破臺戲是《出煞》（又稱《洗叉》）；祈福戲有《蟠桃赴會》、《鐵拐李得道》和《普通賀壽》等三齣賀壽戲，以及《加官》、《落地送子》（即《仙姬送子》）；封臺戲稱作《行八仙》。陳氏在他的著作中記錄了《出煞》的演出過程，海陸豐戲《仙姬送子》與潮劇《仙姬送子》一併談論，兩者演出形態基本一致，《賀壽》類劇目則沒有細述，僅提及《蟠桃赴會》即《十仙賀壽》，在正日演出，《鐵拐李得道》只在一臺戲的首天晚上演出。[29]

---

28　蕭遙天：《民間戲劇叢考》，頁35。

29　陳守仁（著）、葉正立（攝影）：《神功戲在香港：粵劇、潮劇及福佬劇》，頁57-83。

根據陳守仁考察所見，「『出煞者』頭戴仿僧侶的頭陀飾物，身穿紅色兵卒戲服，面上繪有五雷神的面譜。」[30]詹雙暉據陳春淮、劉萬森等海陸豐戲老藝人的口述資料指，「出煞者通常扮演鍾馗或李靖，也有戲班由淨角扮演『四季臉』（據春、夏、秋、冬四季分別勾烏、紅、青、灰臉譜，或只勾青臉），穴上勾一『王』字，耳邊插幾片紙錢。」[31]從陳氏書中所附照片可見，演員勾了青臉，額前畫了一個「王」字，扮演無名的出煞者，並非鍾馗或李靖。對於演出過程，陳氏記錄詳盡：

> 在儀式開始前，演員（「出煞者」）先在臺上前文武場兩柱插香，再回後臺準備。後臺置一檯並放有「出煞」所需用品。當值理清場後，一道士手持一個盛有香草及符水的膠桶，用香草拈水向棚內各處潑灑符水，但不上戲臺。
>
> 不久，在鑼鼓聲中，演員手持一枝三叉，從武場（臺上面朝觀眾右邊）衝出，到臺中近文場（臺上面朝觀眾左邊）及武場臺口各向前面刺三下，然後略轉身，行小圓檯到出場位置附近，將三叉插刺在臺板上。
>
> 之後，演員走到木檯後取公雞及刀，用刀割雞頸並向臺口、天幕及後臺作灑血狀。之後約一分鐘，演員再由武場出臺，並向臺左、臺右及後臺撒米。
>
> 約半分鐘後，演員從武場出臺，放下瓦碗並取回三叉。他在身穿便服的工作人員協助下，燃點已插在三叉上的符。之後演員從文場入後臺，再由武場出臺並到文場及武場臺口向上空刺三下，接著到臺中各左右兩邊耍槍花，耍完後把三叉插回原手插處。最後演員到臺中下跪，之後站起，從文場進入後臺。[32]

海陸豐戲班每到戲棚，一般不論所在地曾否演戲，先做《出煞》，由演員扮演出煞者，用三叉、符、公雞血、米等，進行驅煞的程序。粵劇戲班遇上沒有演過戲的場所才做破臺戲《祭白虎》。

---

30　陳守仁（著）、葉正立（攝影）：《神功戲在香港：粵劇、潮劇及福佬劇》，頁67。

31　詹雙暉：〈原生態演劇名目與功能研究——以海陸豐民俗演劇為例〉，《民族藝術研究》，2013年4期，頁50-55。安徽祁門有名叫「四季面」的儺面具，分別以綠、紅、棕、青表示四季。見蔣述卓：《宗教藝術論》，臺北：秀威出版，2019，頁244。

32　陳守仁（著）、葉正立（攝影）：《神功戲在香港：粵劇、潮劇及福佬劇》，頁67。

　　至於祈福戲，海陸豐戲班與粵劇戲班都有不只一齣賀壽戲，但具體劇目不一樣。據陳守仁在 1990 年代初的考察，海陸豐戲班有《蟠桃赴會》、《鐵拐李得道》和普通《賀壽》三齣賀壽戲。詹雙暉談及海陸豐民俗演劇時提到一齣以鐵拐李為首的《福建仙》：

> 《福建仙》唱「福建調」，正字戲、白字戲和西秦戲都有演出，劇本、表演、唱腔都是一樣。《福建仙》中的八仙為李鐵拐、蟾蜍翁、張果老、曹國舅、呂洞賓、韓湘子、何仙姑、藍采和，沒有漢鍾離。情節簡單，主題在於祝贊。以李鐵拐為首的八仙依次出場自報家門，各唱祝頌曲牌，繼而齊唱【大同】曲牌，最後眾仙在李鐵拐的引領下在臺前向神明拜祝、祈福。[33]

朱碧茵指，福建仙即《李賢得道》。[34]陳守仁拍攝的片段中就有西秦戲《李賢得道》，不過他的著作並無提及這個劇目，他在專著中談及的《鐵拐李得道》可能就是以鐵拐李為首的《福建仙》，又即《李賢得道》。至於《蟠桃赴會》，陳守仁指即是《十仙賀壽》。就近年香港所演的版本來看，《十仙賀壽》為時不到十分鐘。然而，據詹雙暉描述，《蟠桃赴會》又稱《扮大仙》，由多個八仙故事組成，看來篇幅宏大：

> 《扮大仙》以八仙赴蟠桃會為主題，貫穿了《度何仙姑》（或《度韓湘子》）、《八仙鬧山》、《八仙鬧海》、《爵祿奉侯》、《猴王偷桃》等，各有完整的故事情節，內容多是歌頌昇平或表示吉祥。[35]

由此看來，《十仙賀壽》可能摘自《蟠桃赴會》，有待考證。朱碧茵又指，扮仙戲分大仙、小仙、福建仙。小仙即《八仙慶壽》。[36]陳守仁提及的普通《賀壽》可能就是小仙。

　　本章第三節談過，潮劇、粵劇的《跳加官》和《仙姬送子》十分接近，而正字戲、白字戲與潮劇的《跳加官》、《仙姬送子》基本一致，此處不贅。然而，海陸豐的西秦戲不演《仙姬送子》，演《麒麟送子》，取材自張仙送子的故事，跟正字戲、白字戲和潮劇不同，也跟粵劇不同。[37]

---

33　詹雙暉：〈原生態演劇名目與功能研究——以海陸豐民俗演劇為例〉，頁54。
34　朱碧茵：〈海陸豐白字戲的劇目特點及分類研究〉，《中國戲劇》，2023（8期），87-89。
35　詹雙暉：〈原生態演劇名目與功能研究——以海陸豐民俗演劇為例〉，頁54。
36　朱碧茵：〈海陸豐白字戲的劇目特點及分類研究〉，頁 88。
37　袁珂：《中國神話史》，臺北：時報文化出版企業有限公司，1991，頁286。

　　至於海陸豐戲的封臺戲，據陳守仁專著是《行八仙》，但書中沒有描述演出形態。詹雙暉所述的《扮行仙》相信是封臺戲：

> 　　《扮行仙》一般在大棚腳演出的最後一個晚上，在「團圓戲」之後演出。漢鍾離率八仙出臺，伴隨【沽美酒】牌子行圓臺，之後八仙齊念：「眾仙下仙臺，鮮花滿地開。一聲鐘鼓響，引動眾仙來。」接著八仙兩兩並排，依次向觀眾跪拜，拜完各自從左右退場。[38]

「大棚腳」指演戲臺數多、觀賞水平高的地方。[39]《扮行仙》在大棚腳演出的最後一晚，大團圓結局的收場戲之後演出，八仙以漢鍾離為首在臺上繞圈行走，接着齊念四句詩，然後一對對向觀眾跪拜，分兩邊退場。

## 結語

　　雖然香港的潮劇和三種海陸豐戲本地班已在二十世紀末解散，但是香港的潮州和海陸豐社群至今仍然持續籌辦神功戲，聘請內地演員和樂師來港演出，而且依例上演儀式戲。從上文所述可見，正字戲、白字戲、潮劇、西秦戲和粵劇的儀式戲同樣以驅邪、祈福作為主要功能目的。這五個劇種的儀式劇目大體上都可以分為破臺戲、吉祥戲、封臺戲三大類，由一臺戲的起始到圓滿都會依照程序上演不同的儀式劇目。

　　對比上述劇種的儀式戲，部分劇目的故事和表演形態十分接近，揭示不同劇種的一些儀式劇目之間的淵源關係；部分劇目的故事和表演形態則相差頗大，揭示一些儀式劇目各有不同源流。粵劇、白字戲、潮劇破臺戲的劇目和表演形態不盡相同，但都有燃放鞭炮、灑雞血等元素，相信與道教、道術有關。

　　上文談及的《送子》是值得注意的例子。粵劇、潮劇、白字戲、正字戲的《仙姬送子》以至並非本書重點論述的閩南四平戲《槐蔭送子》和川劇《槐蔭記‧送子》都是搬演董永遇仙的故事，就連牌子音樂、曲詞、說白等也十分接近，相信上述劇種所演的《送子》來自同一源流。西秦戲班的《麒麟送子》則搬演張仙送子的故事，出於另一源

---

38　詹雙暉：〈原生態演劇名目與功能研究——以海陸豐民俗演劇為例〉，頁 54。

39　「『棚腳』的大小指演戲臺數多少、觀賞水準高低的地方。」參高有鵬：《廟會與中國文化》，北京：人民出版社，2008，頁150。

流。第一章提到清代乾隆年間蘇州人編纂的戲曲選本《綴白裘》卷首印有儀式戲版畫，其中有《張仙送子》，可知當時的蘇州戲班多演此齣。海陸豐西秦戲的《麒麟送子》很有可能與乾隆時期蘇州戲班所演的《送子》出自同一源流。至於賀壽類儀式戲，現今香港所見的白字戲和潮劇的《十仙賀壽》基本上是一樣的，而粵劇班的兩種《八仙賀壽》和《香花山大賀壽》都與《十仙賀壽》截然不同。《跳加官》是不少劇種都有的儀式戲。粵劇、潮劇、白字戲、正字戲、西秦戲等不同劇種的《跳加官》在裝扮和表演形態方面大體相同，都是一個戴着白面殼的天官在鑼鼓聲中不言不語地舞動，並展示寫有吉祥語的條幅，相信是同源。

　　粵劇、潮劇和海陸豐白字戲同樣是本地藝人吸收外地劇種的藝術養分，經過地方化演變而成，唱念原來用官話正音，逐漸加入地方語言，以至基本上完全用方言唱念。潮劇和海陸豐白字戲的儀式戲源自正字戲，原用正音唱念，有些劇目的唱腔逐漸被刪去，例如原有十三支曲的《仙姬送子》，只能靠資深藝人的記憶，記錄整理出其中三支，幾乎失傳了，而說白也滲入了方言。粵劇儀式戲也是用官話唱念，亦有刪減唱腔的情況，即使劇本仍然存在，但一般情況下，有些儀式戲已不唱曲文，只有說白，雖有曲本留存，但唱腔部分實在形同失傳；說白基本上仍用官話，不過各家官話發音略有不同，沒有規範，這是官話承傳需要面對的狀況，也是延續儀式戲傳統面對的困難。

第二部分

粵劇儀式戲的變與不變

# 十九、二十世紀之交的
# 香港粵劇儀式戲

## 引言

今天仍在戲棚上演的粵劇儀式戲,從唱念的官話,到高度風格化的功架,以至鮮少用於當代粵劇的面殼(面具)等,都予人十分傳統的感覺。十九世紀末、二十世紀初的文獻所揭示的粵劇儀式戲面貌,與現今看到的傳統頗有不同,較顯而易見的是舊日的演出劇目數量較多,換句話說,部分劇目現已被遺忘,甚至失傳了。若從變的角度看,香港粵劇儀式戲的傳統變了;若從不變的角度看,傳統依然存續下來。

本章透過十九、二十世紀之交的文獻資料,展示香港早期粵劇儀式戲的面貌,並以香港現今的粵劇儀式戲狀況與之比較,探討香港粵劇儀式戲的變與不變。以下先簡述現今香港粵劇儀式戲的演出程序和劇目,然後分析各種文獻:包括 1897-1908 年間香港報紙刊登的粵劇神功戲廣告,十九世紀末英裔香港警察的觀劇記錄,十九世紀末報章關於香港戲園招待貴賓所演儀式戲的報道,曾任薛覺先覺先聲劇團編劇的麥嘯霞所製的二十世紀初儀式戲演出秩序表等,都是了解早期粵劇儀式戲的珍貴資料。

## 第一節　演出秩序、項目和劇目

現今香港的神功戲一般在晚上開演,隨搭隨拆的竹棚依然是主要的演出場所。遇

上不曾搭棚演戲的地方，戲班通常安排在演出第一天的下午做破臺戲《祭白虎》，藉此驅邪、保平安。晚上開演前，戲班先演《碧天賀壽》和《六國大封相》兩齣儀式戲，接着就演正戲。到了舉行隆重祭祀儀式的「正日」，日間演出正戲前先演《小賀壽》、《加官》、《大送子》。以上是現今普遍的情況。2023年（癸卯年）新界粉嶺龍躍頭鄉舉辦十年一屆太平清醮，籌辦組織聘請了鴻運粵劇團演戲酬神，儀式戲的演出程序和劇目是現今的典型例子。這臺神功戲一連演出五天，2023年12月16日（癸卯年十一月初四日）晚上開演，2023年12月20日（癸卯年十一月初八日）晚上結束，一共演了五夜四日，合共九場。由於搭建戲棚的地方在上一屆（即2013年）已做過《祭白虎》，演過戲，所以這一屆不需破臺，直接在晚上演《碧天賀壽》和《六國大封相》兩齣儀式戲，然後上演正戲《龍鳳爭掛帥》。到了正日午間，戲班演出《小賀壽》、《加官》、《仙姬大送子》三齣儀式戲，接着演出正戲《三笑姻緣》。第五晚演畢《蓋世雙雄楚霸城》，全體演員謝幕，整臺戲圓滿結束。

有時儀式戲的演出流程會因應客觀情況作出調整。例如籌辦組織聘請的戲班規模小，人力、戲衣、道具等不足以應付場面宏大的《六國大封相》，戲班會在首晚改演《小賀壽》、《加官》、《小送子》。2023年（癸卯年）長洲鄉事委員會賀北帝誕的演戲流程是減省《六國大封相》的例子，受聘演出長洲北帝誕神功戲的戲班是高陞飛鷹粵劇團。五夜四日的戲在2023年4月19日（癸卯年二月二十九日）晚上開臺，以《小賀壽》、《加官》、《小送子》取代一般會演的《碧天賀壽》和《六國大封相》，在正日日場開演正戲前，戲班按照慣例上演內容和場面較《小送子》豐富的《仙姬大送子》，以示隆重。

同年古洞村賀觀音誕的演戲流程是另一種因應客觀條件而作出調整的例子。新界上水古洞村癸卯年恭賀觀音寶誕，酬神演戲委員會聘請了金龍鳳劇團演出神功戲，2023年3月10日（癸卯年二月十九日）觀音誕當天晚上正式開演，演出兩日三夜，合共五場。古洞村這次的戲棚建於之前沒有演過戲的地方，戲班需按習俗先做《祭白虎》。由於古洞村在戲班正式演出前一晚（即3月9日）先舉辦觀音誕敬老聯歡暨粵劇折子戲欣賞晚會，由委員會的一群婦女統籌及演出，《祭白虎》安排在折子戲欣賞晚會舉行當天的下午進行。

戲班的首場演出按照慣例在晚上開演。然而，當天正值觀音誕正日，戲班也依循習俗在日間演出《賀壽》、《加官》、《送子》三齣，但不是按照粵劇班的慣例在臺上演，

而是走進神棚裏演，行內概括稱為《落地賀壽》，實則演了《小賀壽》、《加官》、《小送子》三齣。由於神棚空間有限，戲班因地制宜，以生、旦兩人合演的《小送子》取代動員較多的《大送子》。到了傍晚，戲班在開演正戲前按習俗先演《碧天賀壽》和《六國大封相》兩齣儀式戲。最後一晚演完正戲《紫釵記》後，戲班按傳統演出《封臺加官》。

　　從長洲鄉和古洞村兩個個案可見，按現行習俗要演的儀式戲都盡量安排演出，只是因應具體情況，在次序、規模和內容等方面作出調整。由此可見，成例亦有靈活調整的空間。

　　筆者查閱十九至二十世紀之交的香港報紙，發現《香港華字日報》在 1900 年後基本上每天都有幾則戲院廣告，直至接近停刊的 1940 年。香港當時的戲院幾乎每天都有粵劇演出。然而，神功戲廣告甚為少見，筆者在 1890 和 1900 年代這二十年的報紙裏找到五臺神功戲的廣告，除了日期、地點、劇目和戲班班牌等資料外，還有不同票價，估計登廣告是為了銷票。傳統上神功戲是任由村民或社區上的居民以至外來者自由觀看，不需買票入場的，相信這是神功戲廣告寥寥無幾的原因。至於當年為甚麼有神功戲賣票，暫時沒有找到相關資料以作解釋。這些廣告揭示，早期神功戲的演出流程與現今常見的並不一樣，以下按時序列出五臺神功戲的日期和神誕資料：[1]

一、堯天樂班演油麻地天后誕

　　1897 年 4 月 28 日（光緒二十三年歲次丁酉三月二十七日）至

　　1897 年 4 月 30 日（光緒二十三年歲次丁酉三月二十九日）

　　連演三日三夜通宵

二、周康年正第一班演銅鑼灣譚公誕

　　1905 年 5 月 12 日（光緒三十一年歲次乙巳四月初九）至

　　1905 年 5 月 16 日（光緒三十一年歲次乙巳四月十三日）

　　連演四日五夜通宵

1　《香港華字日報》，1897年4月28、29、30日；1905年5月12、13、15、16日；1906年6月20至23日；1907年5月16、17、18日；1908年5月15、16、18日。

### 三、筲箕灣天后誕

1906 年 6 月 20 日（光緒三十二年歲次丙午閏四月二十九日）至

1906 年 6 月 24 日（光緒三十二年歲次丙午五月初三）

連演五日五夜通宵

廣告沒有刊登班牌

### 四、人壽年班演銅鑼灣譚公誕

1907 年 5 月 16 日（歲次丁未四月初五）至

1907 年 5 月 18 日（光緒三十三年歲次丁未四月初七）

連演三日三夜通宵

### 五、周康年班演銅鑼灣譚公誕

1908 年 5 月 15 日（光緒三十四年歲次戊申）至

1908 年 5 月 18 日（光緒三十四年歲次戊申四月十九日）

連演四日四夜

從廣告可見，過往演出的正戲分為四類，各有名目，日場演的稱為「正本」，夜場先演的「出頭」（齣頭）是文戲，接着演的「成套」是武戲，最後演的「鼓尾」是插科打諢、詼諧調笑的滑稽戲。[2]

現今香港的神功戲普遍在第一天晚上開臺，先演儀式戲《碧天賀壽》和《六國大封相》。在上列五臺神功戲中，四臺都在第一天就演日場。1897 年的油麻地天后誕和 1908 年的銅鑼灣譚公誕在第一天日間先演儀式戲《大送子》和《登殿》（《玉皇登殿》）開臺，緊接着演出正本，但當天晚上和之後幾天都不見儀式劇目（1908 年那臺第三天報紙缺期）。1906 年筲箕灣天后誕和 1907 年銅鑼灣譚公誕也是第一天就演日場，不過日場沒演儀式戲，直接演正本，晚上先演儀式戲《六國大封相》，接演出頭等，第二天日間先演儀式戲《大送子》，或《大送子》和《登殿》，接演正本。第一天晚上開鑼的例

---

2　各種正戲的分別見麥嘯霞：〈廣東戲劇史略〉，《廣東文物》第 8 卷抽印本，香港：中國文化協進會，1940，頁 18-19。

子有 1905 年銅鑼灣譚公誕，先演儀式戲《六國大封相》，接演出頭，之後不見儀式劇目（第三天報紙缺期）。由於只有五臺神功戲的資料，樣本太少，只能說，在十九、二十世紀之交有過上述幾種神功戲演出流程。

　　1940 年香港出版的《廣東戲劇史略》中有兩個粵劇神功戲的演出流程表：「第一晚開臺例戲表」和「日場例戲表」，兩個綜合起來就是一臺戲的程序。[3] 作者麥嘯霞是 1930 至 1940 年代香港的粵劇編劇及電影導演，曾在薛覺先的覺先聲劇團擔任編劇及宣傳部主任。書中雖然沒有指明這兩個表顯示甚麼年代的情況，但是仍可從第一個表後的敘述找到端倪：

> 　　第一晚例戲節目共十一項。第二晚以後則減去第一至第六項，不必演封相及崑劇三齣，開鑼鼓便演粵劇齣頭，三齣已完則繼演開套及古尾。曩時各班下鄉開演，由晚間八九時開台，能演至翌早八九時始演古尾至巳刻方完者，始為上乘名班，（俗稱三班頭）自民國三年，因武角人材漸形缺乏，故廢除打武成套及古尾，每晚夜戲演至天明而止。洎自拆城後，夜間出入無禁，而人事漸繁，時間經濟，故夜戲規定至十二時即止；如遇例假則延長時間准演至通宵，主角演完頭齣便下臺，尾齣例以三等配角承乏，敷衍至天光，名曰「包天光」云。[4]

據以上引文，民國三年（1914）起，戲班鑑於武角人才缺乏，廢除打武成套和古尾（又稱鼓尾）兩項，夜戲演至天明便收鑼，不必像過往般演至翌日早上八九時，拆城後就連天光戲一般都不演了。拆城當指 1918 年廣州市政公所拆卸城牆，改建馬路一事。[5]「第一晚開臺例戲表」列出了成套和古尾兩項，這個演出流程是 1913 年之前的情況。「日場例戲表」與前一個表相配，當屬同一年代的演出流程。作者生於 1904 年，在 1913 年尚是九歲孩童，或者曾經耳聞目見粵劇班當時的演出，但不排除綜合整理前輩藝人口述資料的可能。

---

3　麥嘯霞：〈廣東戲劇史略〉，頁19-20。

4　麥嘯霞：〈廣東戲劇史略〉，頁19。

5　黃素娟：《從省城到城市：近代廣州土地產權與城市空間變遷》，北京：社會科學文獻出版社，2018，頁170。

　　根據書中的「第一晚開臺例戲表」，如戲棚在未演過戲的地方搭建，就先做《祭白虎》。第一晚開場先演儀式戲《碧天賀壽》和《六國大封相》兩齣，接着演三齣戲班中人稱為「大腔」的劇目，常演的包括《釣魚》、《訪臣》、《送嫂》、《報喜》、《祭江》五齣，現今沒有這個項目。

　　戲班演完三齣大腔戲之後，接着上演三齣粵調文靜戲，具體劇目也不一定，當時流行的如《六郎罪子》、《打洞結拜》、《仁貴回窰》等多齣，這批劇目現時稱為傳統劇目或古老戲，至今仍偶爾有演，唱念用戲棚官話，可見「粵調」並不是指語言，相信是指梆子和二黃等粵劇聲腔。演完粵調文靜戲，戲班就演武戲，稱為「成套」。夜場最後的節目是「古尾」，麥嘯霞解釋為「插科打諢的喜劇」，一直演至天光。現今的粵劇戲班演過《碧天賀壽》和《六國大封相》兩齣後，通常會演一齣1950年代之後編寫的全本戲，用粵語唱念，間中夾雜官話，不論文戲或武戲。香港現時的神功戲一般在午夜收鑼，不演天光戲，成套和古尾兩個項目都沒有。

　　麥嘯霞在列表後補充，第二晚之後則減去第一至第六項，不必演《六國大封相》和大腔戲三齣，開鑼即演粵調三齣頭，然後演開套和古尾。值得注意的是，大腔戲似與《封相》同為開臺戲。麥嘯霞認為「大腔」是崑劇。李計籌討論過大腔戲劇目《(關公)送嫂》和《祭江》，他主要從劇目內容指出，關羽送嫂過五關斬六將，有鎮壓凶邪的意味，以及驅邪擋煞的作用；祭江象徵安撫、超度孤魂野鬼，兩齣戲都具有作為儀式戲的功能。詳細的論述可以參考他的專著，此處不贅。[6]

　　筆者從大腔戲本身的祭祀背景提出，清末民初粵劇戲班這些用大腔來唱的劇目可能因其本身的祭祀性質而有驅邪的功能。大腔戲是福建地方劇種之一，源於明代的弋陽腔，由於是大鑼大鼓唱大戲，大嗓子唱高腔，因此被稱為大腔戲。大腔戲的演出主要為宗族祭祀、廟會神誕酬神，以及其他一些喜慶民俗活動演出。演出時，一般都有請神活動。過去大腔戲的師傅一般既是藝人，又是道士，在演戲時往往兼做道場。據永安市青水畲族鄉豐田村《熊氏族譜》記載，在明代中葉，熊氏家族後人熊十三公帶着五子 (熊明榮、熊明惠、熊明福、熊明華、熊明？——佚名，其事不考) 一婿 (邢姓)，由江西石城遷徙至福建永安青水鄉定居，每年都回石城祭祖。熊明榮自幼酷愛戲曲，在石城祭祖期間看了弋陽腔演出後便拜師學藝。回豐田村後，他邀族人一起學

6　李計籌：《粵劇與廣府民俗》，廣州：羊城晚報出版社，2008，頁219-228。

習。豐田村位處偏遠山村，迎神賽會、祭祖祈福，外面的戲班很難抵達。於是，熊明榮便把從石城縣學來的弋陽腔與當地的山歌、民謠、小調、道士音樂等糅合在一起，並結合當地的木偶戲和道教舞蹈，組成戲班，在村頭、祠廟搭臺演出，繼而到鄰近的鄉村表演。明末清初時期，只要是宴會、賽神、祭祀、修譜，逢年過節，豐田村大腔戲班必在村頭祠廟或草臺演出，少則七八天，多則十天半個月，以驅災求福。[7]

麥嘯霞把班中人所稱的大腔歸類為崑劇，並在備考部分補充：「不用大鑼大鼓，只用饅頭鼓及綽板。上手拉胡琴，二手彈三絃。」這番描述與大鑼大鼓唱大戲、大嗓子唱高腔的大腔戲不同。不過，麥嘯霞的說法是需要商榷的。粵劇班中人都說《六國大封相》唱的是大腔，從現今的演出得知，《封相》在音樂上明顯有弋陽腔特色，不是唱崑腔。然而，麥嘯霞在書中卻說《封相》沿用崑曲牌子。麥嘯霞對大腔戲的描述並不準確。如此看來，《封相》可能也有驅煞的性質，也是大腔戲，有待進一步研究。

至於日場的演出流程，據麥嘯霞的「日場例戲表」，先打發報鼓，號召觀眾入座，催促演員化裝。當時鄉村演戲沒有宣傳品，亦未有時鐘，因此藉發報鼓以招徠觀眾，宣示時刻。開場先演《賀壽》、《加官》、《送子》、《登殿》，接着是「副末開場」（俗稱進寶狀元），由宣佈劇情的人，登場宣示劇意，然後隨即演敵國王起兵犯境，探馬報知，主帥遣將禦敵，並開始打武，班語謂之「場勝敗」。打武之後，就演崑劇和粵調文靜戲。《賀壽》、《加官》、《送子》三齣至今仍然繼承下來，《玉皇登殿》則已沒有在祭祀場合上演，只在藝術節中作展示性演出。麥嘯霞稱作崑劇的大腔戲現時也沒演。

## 第二節　劇目、故事情節和演出形態

英人威廉·史丹頓在 1873 年開始擔任香港警察，至 1897 年離任，一共在港任職二十四年，精通漢語。在港期間，他在《中國評論》（China Review）刊載了粵劇短篇和歌謠的英譯。在 1899 年出版的《中國戲本》（The Chinese Drama），收入他翻譯的劇本，以及一篇關於粵劇的文章，當中談及粵劇儀式戲。

根據威廉·史丹頓的記錄，戲棚在日場所演的儀式戲依次包括：《八仙賀壽》、《加官》、《仙姬送子》、《跳天將》，還有《六國封相》。上文引述麥嘯霞所製例戲表，以

---

7　葉明生：〈弋陽古韻大腔希聲——永安大腔戲《白兔記》演出觀感〉，《福建藝術》，2008（3期），頁22-25。尚娜：〈弋陽遺韻：閩中大腔戲研究〉，《中國戲劇》，2020（3期），頁92-93。

至 1897-1908 年間五則神功戲廣告均不見日間演出《封相》的情況。香港現今也是在首晚夜場演出《封相》。以下引述書中相關描述，並附筆者的中譯：

> 在中國，香港的戲棚，戲班以《八仙賀壽》作為開臺戲。在這齣戲裏，演員扮演八仙，念出祝福語，藉此替觀眾祈福。

> In China, and in the matsheds in Hongkong, the opening performance of a company begins with the *Pa Hsien Ho Shou*, the congratulations of the Eight Immortals. In this actors representing the Eight Immortals, or Genii as they are sometimes called, chant their congratulations and invoke blessings on the audience.[8]

> 他們〔八仙〕下場之後，一個演員扮演郭子儀登場，演出《跳加官》。在這齣戲裏，演員戴着面具跳動，祝福官員像他扮演的大臣一樣，官高祿厚，多福多壽。……如果在表演中途有高官駕臨，正在演出的劇目就要暫停，演出《跳加官》向這名高官行禮。

> After their exit a man representing Kuo Tzu-i enters and performs what is called *Tiao Chia Kuan*, or the dance for official promotion. In this the actor goes through a saltatory performance with a mask on, to express his wish that the official may have such good fortune as to enjoy such wealth, long life, and honors, as did the great minister he is supposed to personify. …… If a high official enters in the midst of a performances, the play is suspended while the *Tiao Chia Kuan*, salutation is danced.[9]

香港現今不見粵劇戲班為了高官或貴賓到場而停演正在演出的戲，插演《加官》的情況。接下來講述《送子》故事，點出孝的主題。

> 當之前那齣戲〔加官〕結束，一名扮演董永的演員隨即上場，與他合演的還有扮演仙姬的演員。仙姬把二人的孩子交付予董永。這個故事來自一

---

8　William Stanton, *The Chinese Drama*. Hong Kong: Kelly Walsh, Ltd., 1899, p.14.

9　William Stanton, *The Chinese Drama*, pp.14-15.

個傳說：住在天宮的仙姬十分欣賞董永喪父之後的孝行，一個晚上，她在大樹下與董永會面，其後與他生了孩子，並〔再度〕從天宮下凡，把孩子交付於這個塵世的戀人。董永後來在朝中居處高位。這齣戲鼓勵年青人遵守孝道。即使他們並不期盼從天而降的兒子，但每一名中國男子都十分渴望成為高官。

On the exit of the last named an actor representing Tung Yung enters, and to him another representing the Immortal Lady, or as she is also styled, Celestial Lady, and presents him with their son. This is founded on the legend that a fairy lady inhabiting one of the stars in the Pleiades, in order to show her appreciation of Tung Yung's filial conduct, at the time of his father's death, visited him nightly under a large tree and her visits resulting in the birth of a son she brought him down and left him with her mortal lover. Tung Yung subsequently attained a high rank in the empire. This scene is to stimulate youths to filial conduct, and, although they may not hope for sons to be brought to them from the sky, they may aspire after the high official rank that every Chinaman so greatly desires.[10]

戲臺再次清空之後，八名扮演《跳天將》的演員登場，繞着圈邊走邊跳，並燃點鞭炮和產生黃色濃煙的香，使濃煙形成煙幕，藉此遮蔽神仙的視野。這樣，神仙就可能看不見這些演出，不會因為凡夫俗子扮演他們和模仿他們的行動，以至在戲中做了一些連神仙本身也沒做過的事而感到冒犯。

When the stage is again clear, eight *Tiao Tien chiang*, or Dancing Celestial Generals, enter, and caper around setting fire to crackers and burning an incense that causes a dense yellow smoke. The idea is that the smoke forms clouds to obscure the stage from the eyes of the gods, so that they may not see and be offended at the presumption of mortals in personation them and imitating their acts, and even performing deeds they themselves might not think of.[11]

---

10   William Stanton, *The Chinese Drama*, p.15.

11   William Stanton, *The Chinese Drama*, p.15.

《跳天將》即《玉皇登殿》尾段，今天偶然在藝術節之類作展演性演出，天將仍會手執產生煙霧的長棒，但沒有燒炮仗，大抵與香港禁燒炮仗的法例有關。

　　眾天將造成煙幕並退場後，就以《六國封相》展開更加嚴肅的演出。……這齣戲大部分是由眾人幫腔齊唱。由於戲中大量展示華麗服飾，從場面來看，這齣戲是出類拔萃的。

After the Dancing Generals have formed their cloudy screen and left the stage, the more serious business commences with the *Liu Kuo feng hsiang*, the Six States appointing a Prime Minister, ……Most of this piece is chanted by several voices in unison like a glee of chorus. It affords scope for a splendid display of dresses, and, therefore, from a spectacular point rank first among their plays. [12]

　　按照既定秩序，接下來是三齣選演的京劇短篇，尾隨翻騰跌撲的表演，然後是一齣選演的歷史劇，最後以一齣滑稽戲為日間的演出作結。

At its conclusion the proper order of procedure is to sing three selected short Pekingese operatic pieces, which are followed by tumbling. Then the less routine business proceeds with a selected historical drama, followed by a farce, which ends the day performance. [13]

以上一段提到的京劇，可能是麥嘯霞表中所指的崑劇。歷史劇即是正本，滑稽戲即是古尾。威廉．史丹頓在另一處有解釋：

　　演出劇目分為「正本」（或歷史劇），「齣頭」（包括悲喜劇在內的倫理劇），以及「古尾」（或滑稽戲）。

The drama is divided into the Cheng-pan, or historical plays, the Chu-tou, which embraces domestic pieces of all kinds from tragedy to comedy, and the Ku-wei, or farces. [14]

---

12　William Stanton, *The Chinese Drama*, pp.15-16.

13　William Stanton, *The Chinese Drama*, p.16.

14　William Stanton, *The Chinese Drama*, p.11.

談到夜場，威廉‧史丹頓沒有提及儀式戲。

> 夜場以倫理劇展開，又或續演正本，最後以滑稽劇作結，通宵演至第二天六、七點。

> The night commences with a domestic drama or a continuation of the day piece, and is concluded with a farce. This carries them on to six or seven o'clock the next morning. [15]

威廉‧史丹頓的記述與報章廣告和麥嘯霞的資料有出入，有待進一步查證。

至於戲院的演出，根據威廉‧史丹頓，首天日場先演正本，隨後才演《仙姬送子》、《玉皇登殿》，以及《關公送嫂》，引錄並翻譯如下：

> 在香港的固定劇場，受聘演員沒那麼多演出時間供安排，首天日場一般以歷史劇開臺，有時只演其中一部分，隨後就演《仙姬送子》。

> In the Hongkong permanent theatres, where the actors have less acting time at their disposal, the first day performance of a company usually commences with an historical drama, or part of one, followed by the Fairy Lady presenting her son. [16]

> 玉皇隨後上場，在天造地設的雷和電中登上王座，被掌管天、地、廚竈、風、雷、雨、電等各路神仙簇擁着。各具特徵的神仙廣為觀眾熟知。儘管聚集了那些暴風雨的元素，卻沒有醞釀的跡象。表演不怎麼寫實，觀眾要有豐富的想像力才可設想出具體的內容。事實上，他們的目的並不在於營造颶風的場面，而是祈福和驅邪。

> *Yü Huang* the Supreme God of Heaven, next enters and ascends his throne amidst what is meant for thunder and lightning, and surrounded by the Gods of Heaven, Earth, the Kitchen, Thunder, Lightning, Rain, Wind, Water, and others, all of whom are well known, by their distinguishing features, to the audiences. Notwithstanding a meeting of all those elements of a storm there is really nothing

---

15　William Stanton, *The Chinese Drama*, p.16.

16　William Stanton, *The Chinese Drama*, p.16.

like on brewed, and it is so little realistic that is would require a vivid imagination to conceive one. Indeed, their object is not so much to raise a hurricane as to invoke beneficial and dispel malign influences. [17]

　　上一齣戲的各路神仙下場之後，後人封為武帝、關帝，並立廟供奉的名將關羽上場，護送嫂嫂。這是基於三國爭霸中關羽的一樁事件。劉備的妻子甘夫人和糜夫人在曹操手上。為了離間宿敵劉備和關羽，曹操設計把關羽和二夫人關進同一屋內，企圖借此挑起劉備和關羽兩結拜兄弟的妒恨。然而，關羽徹夜提着燈籠來回踱步地守衛着，杜絕一切引起醜聞的謠言。這個故事企圖教化人們忠於朋友，這種實踐在中國多的是。

　　After the gods have departed, Kwan Yü, who occupies a shrine in the Chinese pantheon as Kwan Ti, the God of War, enters and escorts his sister-in-law. This is founded on an incident that occurred to Kwan Yü, one of the heroes of the three contending States, when Tsao Tsao, having the Ladies, Kan and Mei the wives of his great antagonist, Liu Pei, in his hands and wishing to detach Kwan Yu from his allegiance to their husband, shut him up in the same apartment with them, intending thereby to raise jealousy and enmity between the sworn brothers. But Kwan Yu remained pacing on guard all the night long with a lighted lantern in his hand, so that every basis was removed on which rumour might seek to raise scandal. This is intended to inculcate a lesson in loyalty between friends, that there is plenty of scope for the practice [of] in China. [18]

《關公送嫂》相信就是前文討論過的大腔戲。從演出程序來看，《關公送嫂》緊接《仙姬送子》和《玉皇登殿》兩齣扮仙戲演出，不是選演劇目，很有可能是儀式戲。

　　除了第一天日場演出儀式戲外，其餘日子的日場都演正本和武打表演。夜場則演齣頭和古尾：

---

17　William Stanton, *The Chinese Drama*, p.16.
18　William Stanton, *The Chinese Drama*, p.17.

　　除了第一天外，日間的節目包括歷史劇或其中選段，加上有翻騰跌撲的武打表演；夜間的節目包括倫理劇或其中選段，以及滑稽戲。

　　On other than the first days, the day performance consists of an historical drama, or part of one, with tumbling in the battle scenes, and the night performance of a domestic drama, or part of one and a farce. [19]

書中提及特別日子所演的儀式戲，年初一演《天官賀壽》，觀音誕則演《香山大賀壽》。

　　在大年初一，演出第一臺戲之前先演一齣名為《天官賀壽》的吉慶短劇，藉劇中眾天官送上祝福。

　　At the first performance of the new year there is a short congratulatory piece enacted, called *Tien Kuan Ho Shou*, the Celestial officer offering his congratulations. [20]

　　在觀音的誕辰和成道日，尤其是在廟裏演，他們（戲班）會演一齣名為《香山大賀壽》的吉慶劇。香山位於西邊，是觀音得道的聖地，該處因而也象徵着觀音。⋯⋯在這齣戲裏，眾多神仙、猴子、猴王等紛紛前來祝賀觀音。

　　On the birthday of Kwan-yin, the Goddess of Mercy, and on the anniversary of the day of her deification, especially if a performance takes place at a temple in celebration of it, they perform what is called *Hsiang Shan Ta Ho Shou*, the Great Congratulation of Hsiang Shan. In this *Hsiang Shan*, the Incense Mountain, is the region in the west where the popular goddess attained her apotheosis, and it is used metonymically for Kwan-yin. ⋯⋯ In the performance a number of deities and supernatural beings, as well as monkeys and the monkey king, visit Kwan-yin and offer her their congratulations. [21]

---

19　William Stanton, *The Chinese Drama,* p.17.

20　William Stanton, *The Chinese Drama,* p.17.

21　William Stanton, *The Chinese Drama,* p.17.

《天官賀壽》現已不演，可說是失傳了，《香山大賀壽》則演於華光誕，華光是粵劇演員的行業神。

他又談到一齣《齊天大聖賀聖母誕》，但沒交代是否在聖母誕演出。值得注意的是，結尾撒金錢的環節現今見於《香花山大賀壽》。

> 還有一齣戲叫做《齊天大聖賀聖母誕》，敷演天上眾神仙向聖母祝壽。這齣戲裏的聖母即西王母，就是住在崑崙山的諸神之母。……多不勝數的神仙前來向聖母賀壽，其中偷吃仙果的猴王以逗趣的舉動博得青少年觀眾的愛戴，成為劇中最受歡迎的角色。在這齣戲的結尾，有一串串錢幣多次撒向觀眾。孩子把這些錢幣掛在外衣上，祈望藉此帶來好運。
>
> There is also a performance called *Chai Tien Ta Shen Ho Sheng Mu Tan*. All the saints in heaven offering birthday congratulations to the Holy Mother. The Holy Mother in this instance is *Si Wang Mu*, the Western Royal Mother, the Queen of the Genii, who resides in Fairyland, amidst the Kwenlun mountains. …… Numerous deities and immortals come to congratulate the Queen of the Genii on this occasion, but the Monkey King, who steals fruit from the tree of immortality, is, because of his amusing antics, the most popular visitor in the estimation of the youthful part of the audience. At the conclusion of the piece, bright cash, strung together in various numbers, are scattered amongst the spectators, and these are subsequently worn by children, suspended from their jackets for luck. [22]

當年的演出情況，還待找到更多資料互相引證。無論如何，威廉・史丹頓的記錄是研究十九世紀末香港粵劇儀式戲不可忽略的文獻。

關於十九世紀末香港儀式戲的演出情況，還有三則報道款待訪港皇室成員觀劇的報章資料。

1869 年 11 月 6 日《德臣西報》（又名《德臣報》、《中國郵報》，The China Mail）報道，愛丁堡公爵之前一晚在同慶戲園觀劇，演出劇目包括儀式戲《六國封相》，以下節錄並翻譯相關部分：

---

〈公爵駕臨中國劇場〉

當晚選演的劇目包括：一、六國封相；二、阿蘭賣豬。公爵駕臨時，首個劇目已演過，正在演第二個劇目，由於沒有預期中那麼引人入勝，劇團遵照指令重演第一個劇目。演員還沒演到一半，公爵就在鑼鼓聲及鞭炮聲中離座。

"THE PRINCE AT THE CHINESE THEATRE"

The pieces selected for the evening were -1. Installment of So-tsun with the honor of Premier to six states. 2. Alan selling his pig. When the Duke arrived, the first piece had been performed, and the second was going on; but as this does not create so much fun as was expected, the first piece was ordered to be repeated. This was done, and before the actor got half through it, the Duke left, amid the beating of gongs, and firing of crackers.[23]

首先，文中並沒有指出當日所演為粵劇，其他劇種都有《封相》。依然值得注意的是，《六國封相》可能有燒炮仗的場面，而燒炮仗在民間習俗中有驅煞的功能目的。粵劇《六國封相》向以着重展示華麗場面著稱，如果早期演出有燒炮仗，這齣吉慶儀式戲就可能兼有驅煞元素。不過，上述報道沒有明確顯示燒炮仗是儀式戲的表演部分。

1872 年 10 月 15 日《申報》談及俄國皇子之前一個月在昇平戲院看了《加官》和《六國封相》。與上一則報道一樣，文中並沒有明確指出當日所演為粵劇《加官》和《封相》。

〈俄皇子在港觀劇〉

俄國皇子於去月廿八日偕該國水師提督軍門命駕往本港昇平戲院看梨園子弟演劇本港督憲署中軍及巡捕官皆到同閱皇子及各官員架到院主傲謹迎迓清道辟人一役則有巡捕官飭派所屬差役為之皇子等駕到後優人仿和聲鳴盛格另日排場演指日加官齣目隨演六國封相一時袍笏滿場甲胄霜嚴軍容火盛伍秩庸先生在座將戲文節目以英語詳解皇子及督部各官俱甚欣悅皇子通英國語言文字氣象偉然是夜駕往閱劇港中人士多贈仰焉

香港中外新聞[24]

23　*The China Mail*, 6 Nov, 1869.
24　《申報》，1872年10月15日。

1890 年 4 月 3 日《士蔑西報》（又名《士蔑報》、《香港電訊報》，The Hong Kong Telegraph）報道，干諾公爵和夫人在高陞戲園看了《八仙賀壽》、《加官》和《仙姬送子》，亦附劇目簡介及部分曲文。

〈干諾公爵及其夫人駕臨高陞戲園〉

在罕有地殷勤款待的晚宴期間，一個據說幾乎網羅全國最優秀演員的戲班獻演多齣短劇娛賓。籌委會體貼地提供了劇目簡介的英譯。

"The Duke and Duchess of Connaught at the Ko-shing Theatre"

During the process of dinner, which by the way, was unusually well served, a company of Chinese actors – said to be about the best in the empire–performed various dramatic scenes or sketches for the amusement and entertainment of the guests. The committee, with much forethought, has provided the following translations of the arguments in these comedies:[25]

《八仙賀壽》

八仙以不同裝扮上場（例如扮成農夫、皇子等）

漢鍾離：冉冉下山來

呂洞賓：黃花遍地開

曹國舅、韓湘子、李鐵拐：一聲魚鼓響

何仙姑、藍采和、張果老：驚動眾仙來

漢鍾離：今乃長庚星壽誕，吾等拿了仙桃、仙酒，前往筵前慶賀。

七仙：請了。

眾仙：門外雪山寶鼎，金盆滿泛羊羔。天邊一朵瑞雪飄。海外八仙齊到。先獻丹砂一粒，後進王母仙桃，彭祖八百壽年高，永祝長生不老，長生不老，大家排班拜賀。有禮請。

THE EIGHT GENII CONGRADULATE THE GOD OF THE PLANET "VENUS" ON ATTAINING TO A GREAT AGE

The stage is entered by eight genii in various costumes (such as those of a Farmer, a Prince, &c)

---

25 *The Hong Kong Telegraph*, 3 April, 1890.

Han Chung-li: Lo, here I am from the mountains.

Lü Tung-pin: Behold flowers in bloom all around.

Ts'ao Kwoh-chiu, Han Hsiang-tzu, Li Tieh-kwai: - A noise as of a drum has reached our ears.

Ho Hsien-Kú, Lan Ts'ai-ho, Chang Kwoh-lao: - We too have heard the strange sound and been attracted here.

Han Chung-Li: - Hail |To-day we celebrate the anniversary of the God. So let us away to congratulate him and present him with our peaches and nectar, the Elixir of Life.

The other Genii:- Agreed|Agreed|

The Eight Genii together: - The ice-hills outside sparkle like diamonds. Our golden vessels brim over with choicest wines and fat of sheep. See, a lucky cloud floats on the horizon to proclaim our advent to the world. Here we have a decoction of carnations, and a life-giving peach culled from the orchard of Wang Mu, the Emperor's mother. The mortal P'eng Tsu celebrated his eight hundredth year with a feast to his well-wishers. First let us break into sound shouting "Immortality| Immortality|" and then form in rank to offer our congratulations and perform the appointed rites.[26]

《加官》

這齣默劇只在高官光臨時才演出，作為對貴賓的致意。演員裝扮華麗上場，打開一張寫有「加官晉爵」的條幅，然後向上指，表示「指日高陞」。

PROMOTION

This play, which is in pantomime, is only performed at night when a officer of high rank is present, and then as a compliment to him. The Actor enters richly robed, unfolds a scroll on which is Inscribed – "may you rise in office and be promoted in rank," and then points upward, signifying – "may you rise as high as the sun when at his zenith."[27]

---

26　*The Hong Kong Telegraph*, 3 April, 1890.

27　*The Hong Kong Telegraph*, 3 April, 1890.

《仙姬送子》

這齣戲敷演一個流行的中國故事。男主角董永是公元前 100 年的人，他在故事發生那一年是新科狀元。為了殮葬父親，董永賣身為奴。一天，董永正在看牛時，一個貌美的仙姬上前搭訕，說要成為他的妻子，並告訴他不必在意當下的苦況，只要聽她吩咐，一切就會變好。董永於是把仙姬帶回母親住處，與她成親。到了婚後第一百日，仙女向董永說，她原是仙姬，是時候返回天廷。離開前，仙姬給董永一百塊繡好的絲綢，讓他進貢給皇帝。這批貢品令皇帝大喜，即時封賞董永，並讓他到皇宮。董永和他的隨從在途中重遇仙姬，仙姬將孩兒交託於他。

這齣戲就在這個情境中展開。仙姬和她的侍從上場，共商計策。董永與撑着羅傘和拿着儀仗的隨從上場，與仙姬欣喜重聚，並從仙姬手上接過孩兒，至此劇終。

THE FAIRY WIFE

This play illustrates a popular Chinese story. The hero, Tung Yung, who lived about B.C.100 was the first scholar of his year, but was so poor that, on the death of his father, he sold himself as a slave in order to defray the funeral expenses. One day while tending his cows he was accosted by a beautiful fairy, who offered to be his wife, and told him not to heed his present misery, as all would be well if he followed her instructions. Tung Yung thereupon took her to his mater's house and married her. At the end of one hundred days, his wife told him that she was a fairy, and that the time was come for her return to her home above the clouds. On leaving, she gave him on hundred pieces of embroidered silk for presentation to the Emperor. This offering so pleased the Emperor that he at once ennobled the doner and gave him a passport for the Royal Palaces. On his way there with his suite, he was met by his fairy wife who entrusted his child to his care.

This is the point at which the play opens. The fairy and her attendants enter and discuss their future plans, Tung Yung and his suite enter with the umbrella of state and other official insignia. He and his fairy wife are overjoyed at their

meeting. He receives from her his child, and so the scene closes.[28]

　　報道所附《八仙賀壽》曲文與現今粵劇戲班演出的《碧天賀壽》基本相同。然而，接照現今的演出程序，《碧天賀壽》一般與《封相》連演，《加官》、《送子》前通常先演《小賀壽》。

## 結語

　　綜合上文討論的早期文獻，今天視為傳統的粵劇儀式戲，比起過往的傳統已經不是很傳統。具體來說，一些劇目已經不在儀式戲的行列，包括現今只作展演性演出的《玉皇登殿》，以及多年沒演的《天官賀壽》。然而，傳統就是適應着不斷變遷的社會而不斷改變。粵劇儀式戲傳統不變的是，大部分劇目仍然在祭祀場合中演出，具有驅邪祈福的功能目的。

　　文獻中提及的大腔戲環節已經取消多時，上文的討論揭示大腔戲很有可能也是儀式戲，有除邪的功能目的，甚至也可能關係到粵劇在形成過程中對弋陽腔的吸收。早期粵劇戲班唱的大腔戲是值得進一步研究的課題。

---

28　*The Hong Kong Telegraph*, 3 April, 1894.

# 香港粵劇儀式戲的彈性與韌性：2019 冠狀病毒的啟示

## 引言

傳統的存續形態與社會生活密切相關，社會生活的改變促使傳統產生變化。2019冠狀病毒自 2020 年初蔓延全球，全人類的生活都因應這場大瘟疫而起了變化，香港粵劇儀式戲也面臨衝擊。

2019 年 12 月下旬，內地公佈武漢市出現肺炎病例群組個案。當時香港的傳染病學專家估計爆發嚴重疫潮的機會甚微。[1] 1 月 23 日，兩名從武漢抵港的人確診 2019 冠狀病毒，疫情一觸即發。香港政府在 1 月下旬宣佈全港學校停課，並安排公務員在家工作，其後再實施各種防疫措施。鑑於疫情，城中各界的活動都大幅減少，直至 2023年初才逐漸恢復過來。

粵劇儀式戲是香港民間信仰和祭祀生活的構成部分，同樣受到 2019 冠狀病毒影響。本章以未受疫情影響的 2019 年以及疫情爆發後的 2020 及 2021 年為例，展示香港粵劇儀式戲在疫情爆發前後的狀況，探討 2019 冠狀病毒對於延續粵劇儀式戲帶來的啟示。

---

1 〈武漢現肺炎病例 港口岸加強監察〉，香港政府新聞網，2019年12月31日，https://www.news.gov.hk/chi/2019/12/20191231/20191231_223913_584.html，擷取日期：2024年3月30日。

## 第一節　疫情爆發前後儀式戲演出概況

　　雖然香港在 2019 年發生了大型社會運動，但是以粵劇酬神祈福的民間祭祀活動基本上沒有因此受到影響。2019 年全年至少有三十八臺粵劇神功戲，其中包括不同的神誕，太平清醮、中元思親法會等，每臺戲除了演出正戲外，也按照俗例演出儀式戲。粵劇工會八和會館慶賀行業神華光先師寶誕只演儀式戲，包括人物眾多的《香花山大賀壽》。除此之外，一些連演數天的商業性演出也在首晚先演《碧天賀壽》和《六國大封相》兩齣作為開臺儀式。頌先聲劇團在 2019 年 5 月 22 日至 26 日合共演出七場，首晚開臺先演《碧天賀壽》、《六國大封相》，再演《搶錯新娘換錯郎》（參附錄一）。

　　疫情自 2020 年初爆發後，粵劇神功戲演出銳減，全年只有五臺戲如期演出，三臺縮減規模，只演儀式戲，十九臺取消，鴻運粵劇團原定於大澳演出，慶賀楊公侯王寶誕，後來計劃改到西九戲曲中心，最終取消（參附錄二）。2021 年有八臺神功戲如期舉行，兩臺縮減規模，只演儀式戲，五臺取消（參附錄三）。2021 年取消的臺數較少，相信是因為不少祭祀組織根本沒有打算在疫情中籌辦神功戲。2019 年的粵劇儀式戲演出是 2019 冠狀病毒來臨之前最後一個粵劇儀式戲狀況的全年案例，具有一定參考價值。

## 第二節　疫情下的適應策略：2020 年的儀式戲演出

　　從 2020 年 2 月上旬開始，香港陸續出現感染群組，政府實施了多項抗疫措施。3 月 28、29 日，關閉公眾娛樂場所及禁止公眾地方群組聚集兩項規例（以下簡稱後者為「限聚令」）先後生效，在戲棚演出神功戲因此受到限制，直接影響儀式戲的演出。

　　上述兩項規例未生效前，香港有四臺粵劇神功戲在戶外搭建的戲棚上演，每臺都按照習俗演出儀式戲。然而，期間至少有三臺已經組了班、也點了劇目的神功戲要取消。牛池灣三山國王誕值理會則縮減規模，取消原定的四天演期，只在三山國王廟裏演出《小賀壽》、《加官》和《小送子》三齣篇幅短小的儀式戲。限聚令生效之後，茶果嶺鄉民聯誼會原本計劃在 4 月演五日慶賀天后誕的神功戲，大埔元洲仔原本計劃在 6 月演八日賀大王爺誕的神功戲，粉嶺圍庚子年醮務委員會原本計劃在 12 月演六日的打醮戲，分別改於廟前、廟裏，以及醮場的神棚前演出簡短的儀式戲。演落地戲並非疫下的新方式。據上世紀九十年代的研究，當時坪州天后誕、西區正街太平清醮和福

德宮土地誕、九龍坪石邨三山國王誕的主辦組織已經有請粵劇戲班演落地儀式戲。[2] 不過，在疫情期間，落地儀式戲成為適應策略。改演小規模落地戲的策略揭示，儀式戲是神功戲的核心劇目。

戲棚通常都有觀眾席，廟裏、廟前一般不設觀眾席，但戲班演落地戲時，每每有人駐足觀看。事實上，神功戲觀眾往往不單是看戲的人，也是信眾、祭祀的參與者、籌辦者、籌辦神功戲的宗族或社區群體的成員等。人類學者華德英（Barbara Ward）提出，神功戲演員不只是演員，也是人神溝通的媒介。[3] 同樣地，無論在廟裏、廟前站着看，或在戲棚的觀眾席上坐着看，神功戲觀眾往往兼有多重身分。

限聚令在 2020 年 3 月底生效之後，還有演出一類粵劇儀式戲，就是在商業性演出開鑼前，劇團成員在劇院後臺擺設一個基本的臨時神壇，向着神牌或小型神像獻演《小賀壽》、《加官》和《小送子》，作為拜神儀式的一部分，酬謝並祈求行業神華光大帝庇佑。康文署轄下表演場地在 1 月 29 日暫停開放數月後重啟，藝團在 6 月陸續恢復現場演出。劇場重開之初，由於不可接待現場觀眾，劍麟粵劇團透過互聯網直播演出。6 月 19 日表演場地重新接待觀眾，天馬菁莪粵劇團率先重返有觀眾的劇場。數天後，香港靈霄劇團也在劇場公演粵劇。以上三個劇團都在開鑼前向華光大帝獻演儀式戲。在後臺向着戲神的神位演儀式戲也是粵劇行的習俗，並非因應疫情才出現的。

粵劇儀式戲向來都有不同類型，展現於規模、程序、演出場所、演出時間等方面的差異。疫情爆發之前，祭祀群體都會因應財力、人力、地方、時間等條件，採取不同的適應策略，而傳統習俗裏就有各種方案。只是在疫情之下，一些祭祀群體縱有比較優厚的資源，也面對同一處境、同一挑戰。在 2019 冠狀病毒的影響下，演出《小賀壽》、《加官》和《小送子》三齣短篇的儀式戲成為以戲酬謝和祈求神明的熱門方案。疫下的狀況提示，不同版本的儀式戲都有派用場的時候。

10 月 1 日表演場地第二度關閉後重新接待觀眾。康文署主辦、八和製作的「傳統粵劇例戲及排場折子戲展演」在這個月合共公演了五場，包括原本用於祭祀場合的儀式戲《玉皇登殿》、《八仙賀壽》、《加官》和《仙姬送子》。八和官網載：「主席汪明荃博

---

2　陳守仁：《儀式、信仰、演劇：神功粵劇在香港》，香港：香港中文大學粵劇研究計劃，1996，頁 72。

3　Barbara Ward, "Not Merely Players: Drama, Art and Ritual in Traditional China." *Man*, vol. 14, no. 1 (1979), pp. 18–39.

士表示，選《玉皇登殿》作為 2020 年演出頭炮，是取其寓意，祈求玉帝眷顧蒼生，大發慈悲，洗滌疫症傷痛，象徵人間有個新開始。」[4] 雖然時任八和主席藉着《玉皇登殿》的演出祈願，但這個節目的性質始終是傳統劇目展演，不是儀式戲。

即使限聚令持續生效，2020 年底仍有一臺逾七十個演員參加演出的神功戲，由八和會館籌辦，慶賀行業神華光大帝誕辰。八和會館剛好抓住了 10 月 1 日表演場地第二度關閉後重新接待觀眾，12 月 10 日第三度暫停開放之前的時機，在高山劇場演出賀誕戲。這臺戲由正誕日陰曆九月廿八日子時（陽曆 11 月 12 日晚上十一時）開始，按傳統先在八和會館的神壇前演出《小賀壽》、《加官》和《小送子》，翌日下午在劇場演出《香花山大賀壽》和《仙姬大送子》，全長大約兩小時，所有賀誕劇目都是儀式戲。[5]

《香花山大賀壽》的壓軸戲由曹寶仙大撒金錢展開。未有 2019 冠狀病毒之前，演員會接二連三將寓意招財進寶的仿古錢幣撒往臺下，觀眾席上總有人爭相上前接錢幣，亦有人不為所動，構成一幅眾生相。2020 年演的《香花山大賀壽》因應保持社交距離的防疫措施作出了調整。司儀在開演前宣佈，基於防疫考慮，仿古錢幣不會撒往臺下，改為散場後在場外派發。可是，觀眾席上仍有人走到臺前碰運氣。偶有一兩個錢幣拋出了臺口，就立刻有人上前撿拾。散場時，有人走到觀眾席前排低頭搜索，沒有放過拾得錢幣的機會。

## 第三節　疫情下的適應策略：2021 年的儀式戲演出

踏入 2021 年 1 月，元朗屏山鄉山廈村舉辦十年一屆太平清醮，聘請華山傳統木偶粵劇團演戲。木偶戲被視為祭祀，不受關閉公眾娛樂場所的條文所限。戲臺前不設座位，避免觸犯限聚令。木偶粵劇團應主會要求先演《祭白虎》，繼演《碧天賀壽》開臺，正日演《小賀壽》、《加官》、《小送子》，連演四天。同月 25 日，元朗橫州聯鄉舉辦八年一屆太平清醮，也請了華山傳統木偶粵劇團演戲，這臺沒演《祭白虎》，開臺夜及正

---

4　八和會館《玉皇登殿》，https://hkbarwo.com/zh/performances/jade-emperor-dian-2020，擷取日期：2024年3月30日。

5　關於華光誕的賀誕程序，參林萬儀：〈行業神崇拜：香港粵劇行的華光誕〉，《田野與文獻》，第51期，2008年4月15日；又參林萬儀：〈掌聲光影裏的華光誕——1966年全港紅伶大會串〉，《香港電影資料館通訊》第82期，2017年11月，頁17-22。

日分別演了《碧天賀壽》、《小賀壽》、《加官》、《小送子》，整臺戲前後演了四天。除打醮的木偶戲外，演員做的神功戲未能恢復。汀角村協天宮誕，長洲北帝誕都改演落地儀式戲。

　　2021 年 3 月 10 日，粵劇演員、班主、鄉事委員會和村公所的代表以「救救神功戲」為題進行座談。一周後，八和會館主席向行政長官發公開信〈要求搶救世界級非物質文化遺產　挽救傳統粵劇（「神功戲」演出）中斷的危機〉。民政事務局在 4 月 1 日通知八和，只要神功戲籌辦方及參與者遵守政府最新發出的公眾娛樂場所條例，便可在戲棚演出。

　　5 月，長洲復辦一臺四天的太平清醮神功戲，首晚沒演《六國大封相》，改以《小賀壽》、《加官》、《小送子》開臺，正日也是上演這三齣儀式戲。同月，東華三院請小型班翠月粵劇團在轄下的油麻地天后廟內演落地戲賀天后誕，除了常演的《小賀壽》、《加官》、《小送子》外，加演《女加官》。《女加官》是香港極少公演的粵劇儀式戲。香港各鄉慶賀神誕或打醮期間所演的《加官》都是男版。老夫人壽慶，或有地位尊貴的女性嘉賓，則有獻演《女加官》的習俗，但一般限於私人堂會。在馬來西亞和新加坡一帶，《女加官》卻是神功戲的常演劇目。粵劇傳統在不同地區呈現着不同的風貌。近年在香港公演的《女加官》包括有 2017 年嶺南大學藝術節的開幕節目，屬於研究性質的演出，該次演出令學術界和民間研究者注意到這個劇目。與東華三院合作的程尋香港創辦人溫佐治在嶺南大學看過《女加官》，建議東華三院在廟裏演。八和會館在疫情期間攝製的八和頻道也有《女加官》的片段。[6] 6 月，另一齣甚少演出的儀式戲《孟麗君封相》在西九戲曲中心上演，由紅船粵藝工作坊主辦，千鳳陽粵劇團協辦，慶賀華光以外的粵劇行業神田、竇的誕辰。《孟麗君封相》是《六國封相》的變奏，同場也演《大送子》以及四齣折子戲。7 月的大澳侯王誕是疫後復辦神功戲以來最盛大的一臺，由鴻運粵劇團演出六日合共十一場，包括《碧天賀壽》、《六國大封相》的開臺儀式戲和正日的《小賀壽》、《加官》、《大送子》。嗇色園在 9 月舉行一百周年紀慶暨赤松黃大仙寶誕慶典，一連三日假西九戲曲中心以粵劇朝覲慶賀，首晚先演《碧天賀壽》和《六國大封相》。2021 年最後一場大型儀式戲是八和會館為了慶賀華光誕的《香花山大賀壽》及

---

6　《跳加官》，《八和頻道：粵劇網上學堂》第 32 集，香港：香港八和會館，2020。https://www.youtube.com/watch?v=C7SsSjjuzag，擷取日期：2024 年 3 月 30 日。

《仙姬大送子》。與 2020 年一樣，基於防疫考慮，金錢不撒往臺下，以免觀眾蜂擁而上，盡量令到人與人之間保持距離。這樣安排也是一種適應策略。

## 結語

2019 冠狀病毒在社區爆發前，儀式戲主要在連演數天的神功戲程序表裏。受防疫規例限制，大規模的神功戲活動難以舉辦。於是，在廟裏演《小賀壽》、《加官》、《小送子》成為熱門的適應策略，主要原因是這三齣儀式戲角色不多，篇幅短小，操作起來比較方便。儀式戲的簡捷本有大派用場的時候。雖然規模縮小，但總算可以演出。疫情中戲班對於儀式戲的調整，展現了儀式戲傳統的彈性與韌性。

第三部分

轉變中的香港粵劇儀式劇目

# 「大破臺」消失：
# 僅以《祭白虎》作為破臺儀式

## 引言

根據粵劇行內的傳統，在沒有演過戲的地方演出之前，粵劇戲班要做「破臺」儀式，以期達到驅煞氣、保平安的功能目的。時至今日，香港粵劇行仍然延續這個傳統信俗。沒有演過戲的地方，大致上包括以下幾種：在據戲班所知不曾演戲的土地上搭建的臨時戲棚，坐落的位置與往年有偏差的戲棚（以上兩種簡稱新棚），還有新落成的固定表演場所如劇院等。現今香港的粵劇班遇到上述情況，都會在正式演出之前先做一齣《祭白虎》，劇中白虎象徵凶煞，先以豬肉獻祭，再由玄壇元帥趙公明（即武財神）制伏，通過上述戲劇和儀式行動驅煞氣、保平安。《祭白虎》普遍被視為粵劇的破臺戲。

由於演出《祭白虎》是戲班內部進行的儀式，不作公演，連做儀式的日期、時間也不公開，而且有不少禁忌，行外人不易看到。較早對香港《祭白虎》進行研究的有英國人類學者華德英（Barbara Ward），她在 1979 年發表的論文中，探討她在 1975 年兩次在香港看到的《祭白虎》，其中一次是在屯門青山的神功戲棚做的破臺儀式，另一次是戲班應聘在西貢新落成的商場和大廈建築群做的開光儀式。文中扼要記錄了《祭白虎》的過程，並以《祭白虎》作為其中一例提出，戲曲伶人不單是演員，也附帶驅邪人、靈媒的身份，並以此解釋戲曲伶人的傳統地位。[1]陳守仁在 1990 年代初中期陸續發表

---

1    Barbara Ward, "Not Merely Players: Drama, Art and Ritual in Traditional China," *Man* ,vol. 14, no. 1 (1979): 18-39. 中譯本參華德英（著）、陳守仁（譯）：〈戲曲伶人的多重身分：傳統中國戲曲、藝術與儀式〉，《實地考查與戲曲研究》，陳守仁（編），香港：香港中文大學音樂系粵劇研究計劃，1997，頁109-150；又參華德英（著）、尹慶葆（譯）：〈伶人的雙重角色：論傳統中國裏戲劇、藝術與儀式的關係〉，《從人類學看香港社會：華德英教授論文集》，華德英（著）、馮承聰等（編譯），香港：大學出版印務公司，1985，頁157-182。

關於香港《祭白虎》的研究成果。[2]他在 1996 年出版的專著中根據 1988-1991 年間十二次在戲棚和劇院的實地考察整理出香港《祭白虎》的資料，涉及演出形態、流播情況、演員背景等，並提出「《祭白虎》反映了狹義的『儺』〔戲〕的本義」。陳守仁在書中指，儺戲即「一切用作驅除病、疫、鬼、邪及煞的戲劇」。[3]倪彩霞爬梳古籍，在她 2002 年發表的論文中提出，粵劇《祭白虎》繼承了漢代角觝戲《東海黃公》人虎對抗的母題和表演模式，其宗教功能及儀式性則直接受到道教科儀「玄壇伏虎」的影響，不同的是，在道法中是道士存想玄壇（即集中意念觀賞玄壇的形象，達到神明降臨的效果），在戲臺上則是演員扮演玄壇登場。[4]

　　本章先結合資深粵劇演員提供的資料及筆者實地考察所見，概述香港現今的《祭白虎》，然後參考香港及內地資深粵劇演員的見聞記錄，展示不同地域傳統的《祭白虎》，接着討論昔日新劇院啟用前，先後由粵劇木偶藝人、道士、粵劇演員做的「大破臺」，指出現今僅以演員《祭白虎》作為破臺儀式的改變。

# 第一節　香港粵劇破臺戲《祭白虎》

　　《祭白虎》有幾個別稱，以象徵凶煞的白虎為焦點的還有香港粵劇班中人說的《打貓》，他們稱虎為貓，這兩個劇名分別反映了《祭白虎》且祭、且打的內容；以伏虎神仙為焦點的則有《跳玄壇》和《跳財神》；《玄壇伏虎》則簡單概括了劇情。

　　按照傳統，粵劇儀式戲的角色由哪些行當（角色類型）扮演是有規定的。《祭白虎》只有兩個角色。玄壇趙公明由六分飾演，畫黑色臉譜，行內人因此叫這個角色做「黑面」。六分是二花臉之副，專門演有武藝的將軍、番王、強盜等配角，多為反派人物。白虎由俗稱龍虎武師的五軍虎扮演，穿老虎衣，戴老虎頭套，行內人稱老虎為「老巴」，稱虎衣、虎頭為「巴衣」、「巴頭」。[5]古代巴人的先祖廩君崇虎，死後魂魄化

2　陳守仁：〈都市中的儺文化——香港粵劇《祭白虎》〉，《民俗曲藝》82期，1993年3月，頁241-261。

3　陳守仁：《儀式、信仰、演劇：神功粵劇在香港》，香港：香港中文大學粵劇研究計劃，1996，「第三章：《祭白虎》——破臺儀式的微觀」，頁39-56。

4　倪彩霞：《道教儀式與戲劇表演形態研究》，廣州：廣東高等教育出版社，2005，「附錄二：從角觝戲《東海黃公》到粵劇《祭白虎》」，頁277-298。

5　阮兆輝：《阮兆輝棄學學戲　弟子不為為子弟》，香港：天地圖書有限公司，2016，「大破台」，頁104-106。

為白虎，廩君遺裔土家族至今仍保留崇虎的風俗。[6]長陽土家族自治縣（湖北省宜昌市下轄縣）的人稱老虎為老巴子，巴即古代巴族，意指老虎是巴族人的祖先。[7]筆者據此推斷，粵劇行內人稱虎為巴，是源自巴人後裔對虎的叫法。粵劇《祭白虎》與巴族人崇虎的習俗是否有淵源，會否與湖北或巴蜀一帶的戲班習俗有關，還待查考。

做《祭白虎》之前，戲臺正中放一張檯，衣邊（觀眾的右邊）臺口橫放一張椅，椅腳吊着一塊生豬肉，場內眾人都不開口說話，尤其不可呼喚姓名。粵劇行內人相信，若被白虎聽見，被呼喚的人就會有禍劫。由於禁忌較多，《祭白虎》完成之前，戲班以外的人都不便進入後臺，以免犯禁或阻礙戲班人員。資深演員阮兆輝描述了準備《祭白虎》及儀式戲進行期間的後臺情況：

> 「黑面」是先穿戴，後開面〔勾畫面譜〕的。跟戲場中先開面，後穿戴的，剛剛相反。演白虎的，一早穿上「巴衣」，但不戴頭，不准照鏡。「外雜」〔負責臺口的人員〕手持一支香，先點着了香，「坐倉」〔經理〕等棚面師傅坐好位，便回後臺一點頭，「黑面」便去「打面架」〔擺放開面工具的架〕開面，之後「外雜」便將掛有爆竹的伏虎鞭交給「黑面」，兩人到了「虎度門」〔演員出場、入場的通道〕，演白虎的才戴上「巴頭」〔虎頭套〕。「外雜」一點着爆竹，「黑面」將鞭伸出虎度門，「打鼓」〔鑼鼓師傅〕一見便起「火爆〔炮〕頭」鑼鼓。鑼鼓響，炮仗響，「黑面」衝出雜箱角〔觀眾的左邊〕虎度門，由衣箱角虎度門下，在後臺過一次，再由雜箱角虎度門復上，其間誰也不准阻其去路，所以破臺前，後臺也要留一條路給「黑面」衝過的。[8]

據筆者在香港的實地考察所見，扮演玄壇的演員衝過後臺再次上場後先做「跳大架」功架，包括不同的步法、手法和身段動作，接着低頭垂目，不久後抬頭揉眼，表示入睡後又醒來，然後東張西望，尋找在睡覺時走失的白虎，踏上木椅、木檯，高舉鐵鞭，表示登上高山尋找虎縱。扮演白虎的演員在陰鑼聲中從雜邊上場，爬到舞臺中

---

6 王慶堂、唐沖：〈四川儀隴縣館藏巴式劍所鑄巴蜀符號初探〉，《區域文化研究》（第二、三輯），蔡東修、金生揚（主編），社會科學文獻出版社，2017，頁107-115。關於巴人崇虎的論述見頁113。

7 林繼富：〈記錄民族歷史，彰顯民族精神——蕭國松和他的《老巴子》〉，《湖北民族學院學報》（哲學社會科學版），2010（2期），頁29-32。

8 阮兆輝：《阮兆輝棄學學戲 弟子不為為子弟》，頁106。

間表演一輪翻筋斗後，走到椅子旁邊將生豬肉放近虎口，算是吃過，班中人相信白虎吃過的肉會有煞氣，不可隨意扔下臺，若砸中某人，那人就會暴病身亡，因此只能從戲臺臺板的縫隙之間，把豬肉丟落戲臺底下。此時，玄壇看到白虎，從木櫈跳下，用鐵鞭擊打白虎，一番打鬥後，玄壇騎在虎背上，用鐵鍊縛於虎口，表示制伏了白虎，最後騎着白虎從衣邊下場。至此，《祭白虎》儀式完成。舞臺上下齊聲高叫。筆者所見與華德英及陳守仁的描述大致相同。

2023 年，香港政府的康樂及文化事務署在新冠疫情過後復辦中國戲曲節，在維多利亞公園搭建戲棚，節目名為「太平處處是優場——維園粵劇戲棚匯演」。由於那裏不曾演戲，戲班在演出前按照傳統做《祭白虎》儀式。香港現今的神功戲一般在晚上正式開演，如有需要，當天下午就做《祭白虎》。「維園粵劇戲棚匯演」的第一場演出定於9 月 23 日下午二時開始，戲班在 9 月 21 日早上十一時三十分做《祭白虎》，預留充足時間準備正式的演出。就筆者所見，《祭白虎》的演出過程與上文所述大致相同，唯獨是玄壇出場時沒有掛一串炮仗在鐵鞭上，並點燃起來。筆者向中國戲曲節辦公室查問後得知，鑑於香港禁燒炮仗的法例，戲班必須配合指引取消這個環節。燒炮仗源於原始宗教的驅邪法術，其後逐漸習俗化。禁燒炮仗固然是基於安全考慮，沒有燒炮仗的《祭白虎》則少了一種驅煞的元素。[9]

## 第二節　不同地域傳統的《祭白虎》

在一篇刊於 1989 年香港《華僑日報》的訪問中，記者引述香港資深演員尤聲普指，1950 年代末之前做《祭白虎》會宰殺生雞，並將雞血灑向臺口各方，後來只用一塊肥豬肉。以下引述相關部分：

> 時間一到，就由一位資深老倌扮演一位伏虎財神出來響着大鑼大鼓，舞刀弄劍，及生雞斬去雞頭，雞血分灑臺口各方，是令到白虎吃飽了勿再傷害人畜。
>
> 近三十年來已經沒有用生雞（祭白虎）了，只有用一件肥豬肉來祭。[10]

---

9　陳華文：〈黃大仙信俗：場所、儀式、傳說與非遺保護〉，《善道同行——嗇色園黃大仙祠百載道情》，《善道同行——嗇色園黃大仙祠百載道情》編輯委員會（編），香港：中華書局（香港）有限公司，2022，頁186-194。相關論述在頁186。

10　小生堂：〈尤聲普講述跳財神〉，《華僑日報》，1987年2月9日。

尤聲普父親尤驚鴻是粵劇男花旦，六歲（約 1938）起就跟着父親在戲班客串演出孩童角色，1938 年廣州淪陷後不久便跟隨父母往粵北，十四、十五歲（約 1946-47）時正式加入廣州的落鄉班，1949 年前往澳門演出一年多，1950 年代初到香港，此後在香港扎根。[11] 訪問稿沒有明確指出尤聲普關於《祭白虎》用生雞的所見所聞是在廣州、粵北，還是香港。尤氏在 2021 年辭世，現難以查證。

民間和道教都有用公雞血驅邪除魅的方術、道術，道教祭祀雷神的雷法就是一例。[12] 清代高腔班破臺有以公雞滴血的做法，在香港演出神功戲的潮劇和海陸豐戲班的破臺儀式也有用生公雞灑血的傳統。

大約生於 1919 年的廣東「下四府」（今湛江市、茂名市）小武演員楊鏡波留下了關於《祭白虎》的口述資料，其中提到演出儀式戲有用公雞的血和生豬肉，還有尺、剪刀、厘戥、米、傘、鏡等道具兼法器，以至演出程序都比上述近年香港所見繁複一些。以下引述楊鏡波關於《祭白虎》的見聞：

> 劇中人有玄壇和老虎。
>
> 玄壇扮相是開玄壇面，穿黑靠、黑背旗、頭戴黑卜球（即黑相雕〔貂〕去翅後，兩邊加扦金花，前面正中加紅綢結成的球），右手執九節鋼鞭，鞭頂掛紅綢及炮竹一串。
>
> 演出前舞臺雜邊（左邊）擺有雜箱，準備有尺、剪刀、厘戥、米、傘、公雞、豬肉一刀（一塊），椅一張和舞臺正中有檯一張。
>
> 演出。玄壇爺手執點燃了的炮竹的鋼鞭跑出舞臺，在臺上揮舞跳躍。待炮竹燒完後並將鋼鞭扦於虎背（即扦背旗的墊子），然後拿起尺在舞臺的左、右、前、後量度一遍（下面説的左、右、前、後均指舞臺），再拿剪刀左右前後和繞舞臺剪一圈（無實物、虛剪），剪完在臺中紮架亮相。再取厘戥左右前後稱一輪，抓米左右前後撒幾把，接着把傘縛在椅背上，拿鏡子左右前後照一遍，再拿起公雞咬破雞冠，以雞血滴左右前後，置雞於舞臺正中前面，再拿起鋼鞭作左照鏡、右照鏡的動作，然後在舞臺正中紮架亮相。

---

11 尤聲普生平，參李少恩、戴淑茵：《尤聲普粵劇傳藝錄》，香港：匯智出版有限公司，2019，頁77-89。

12 王國強：〈道教雷法中的「雞牲血祭」文獻探微〉，《老子學刊》，2019（1期），頁37-50。

老虎退步上場，伸伸虎腰，撲到臺口抓了雞，又到衣邊拿了豬肉，屁股向觀眾，作吃狀，邊吃邊退到臺口，偷偷將雞和肉丟到舞臺底。據說雞和肉不能丟去碰着人，否則被碰者一生不利，必定與這演員不善罷甘休。

老虎走到玄壇面前，玄壇伏虎，與虎開打，最後玄壇左手拿伏虎圈，右手舉鋼鞭騎上虎背紮伏虎架，老虎背着玄壇從衣邊退下。[13]

楊鏡波描述的玄壇扮相，與現今香港做《祭白虎》的玄壇穿戴不盡相同，兩者都是黑面譜、不帶翅的紗帽上簪金花和紅綢球，不同的是，香港的穿黑褶而不是黑靠，也沒插黑背旗。至於演出形態，楊鏡波描述的比現今香港所見繁複，包括先用尺去量、用厘戥去稱，用剪刀去剪，接着是撒米、照鏡，然後咬破雞冠滴血等。白虎除了作狀吃生豬肉，也吃生雞。玄壇伏虎時拿伏虎圈也不見於現今香港做的《祭白虎》，香港的版本最後是用鐵鏈鎖住白虎的口。

文末介紹楊鏡波是湛江市廉江縣人，廣東「下四府」近代四大小武之一，以《過山》、《三上吊》的絕技聞名，口述資料發表當年（1988）六十九歲，即大約生於1919年，文章發表時是湛江藝術學校粵劇退休教師。廣東「下四府」的粵劇以「南派」表演藝術見稱，注重武功戲，與省港班側重唱做文場不一樣。下四府的《祭白虎》亦與香港戲班的不盡相同。

時任廣東省民族文化研究會副會長劉志文在1993年發表《廣東民俗大觀》，其中記錄了廣東老藝人關於《祭白虎》的口述資料：

> 演出前戲臺正中放置一張日字檯，檯面放有一個盛滿米的斗，米斗上相隔插上兩根筷子，兩筷子之間繫有紅繩，米斗邊放有一把剪刀、一條尺、一條鐵鏈、一把戥秤。臺左的衣邊角倒置一張椅子，椅腳上吊着一串豬肉。玄壇在鑼鼓、海螺和內場演員的呼喊聲中上場。他身穿黑盔甲，外加黑褶，開面，手執霸王單鞭，鞭端燃着一串炮竹，從「出將」門上場亮相走台至「入相」門下。緊接白虎在陰鑼聲中從衣邊角虎度門背場上，做一番騰跳和尋食物的表演後，在椅邊吞食豬肉（暗中丟落臺底）食畢鑽進檯底（表示回到虎穴）。此時玄壇在衝頭鑼鼓聲中再次出場，先跳「財神架」排場，

---

13　楊鏡波（口述）、龐秀明（整理）：〈關於《破臺》、《跳玄壇》和《收妖》〉，《粵劇研究》，1988，頁61-62。

跳完走至檯前，將霸王鞭插進米斗，拿起檯上的尺，向左、右、中作量天動作，做畢又換上厘戥秤，又向左、中、右作「稱地」動作。做完量天稱地後，拿起剪刀，把繫在兩筷子之間的紅繩從中剪斷，抽出霸王鞭，走圓臺，做四方尋覓白虎的動作，於椅旁邊發現白虎食肉的殘跡，玄壇沿着虎的足印尋至虎穴（即檯底）做一系列引虎出洞的動作，虎不出，玄壇跳上檯，用鞭直搗虎穴，虎負痛彪出。玄壇與白虎搏鬥，經過一番翻滾，騰跳之後，玄壇終於降伏了白虎，騎上虎背，用鐵鏈縛於虎，在鞭炮聲、海螺聲、鑼鼓聲以及後臺歡呼聲中倒行下場。[14]

劉志文書中所記與楊鏡波的口述資料有同有不同，兩者都有用尺和厘戥秤，劉著中更說明是用來量天稱地，亦有用剪刀，但劉氏所述並非如楊氏說的，只拿起來作剪開東西狀，其實沒剪實物，而是用來剪斷米斗中兩根筷子之間的紅繩，還有據劉氏所說，演員沒有用生雞祭白虎。

從以上引述的資料可見，香港的《祭白虎》與廣東下四府資深粵劇藝人楊鏡波，以及劉志文訪問的廣東老藝人所描述的不盡相同。香港資深粵劇演員尤聲普說 1950 年代之前《祭白虎》有用生雞，其後就無，但不確定是指香港抑或廣東其他地區。究竟香港《祭白虎》的演出形態是不是一直都與廣東下四府的不同？還是香港的《祭白虎》儀式逐漸簡化程序？有待進一步研究。

## 第三節　二十世紀中期尚存的「大破臺」

現時香港的新戲棚和新劇院啟用前，一概由戲班做《祭白虎》破臺。入行逾七十年，至今仍然十分活躍的粵劇演員阮兆輝據他的親身見聞指，新戲棚的破臺由演員做《祭白虎》，戲院之類的固定表演場所落成啟用，破臺儀式則較為隆重，計有三個部分：首先由偶戲師用木偶做《祭白虎》，第二天由道士做另一種要打破瓦碗的破臺儀式，戲班演出當天由演員做《祭白虎》，整個程序叫做「大破臺」。不過，後來即使有固定表演場地落成，也只由演員做《祭白虎》。阮兆輝憶述，灣仔皇后大道東香港大舞

---

14 劉志文：《廣東民俗大觀》，廣州：廣東旅遊出版社，1993，頁294。可是，作者沒有交代受訪老藝人的背景。

臺（今合和中心）1958年開幕，第一臺戲由麗聲劇團演出，首晚劇目是《白兔會》，阮兆輝在劇中飾演咬臍郎。香港大舞臺啟用前做了一次大破臺，他當年有看到道士做的儀式。[15]

對於大破臺第一部分用木偶做《祭白虎》的情況，阮兆輝並無詳述。香港至今遇有打醮和廟宇重修開光，仍有祭祀組織按習俗聘請木偶班演戲，有時亦會做《祭白虎》。以下引述（香港）華山傳統木偶粵劇團班主陳錦濤解說《祭白虎》前的準備及儀式過程：

> 破台前必由一資深之老藝人負責拜祭華光先師。祭品有紅豆、綠豆、米、發財糖、紅綠絲線及針等；另神枱腳綁一生雞而華光先師神位上用一新雨傘遮住以求擋剎。該老藝人及台上台下各人均不得吭聲，老藝人燃點香燭後隨即取生雞咬破雞冠取雞血塗於台上下各人額上。此時可能生雞已叫出聲，掌板隨即同時開鑼，拜祭者將生雞由台口拋出台外，「玄壇伏虎」隨即開演，而「破台」儀式及該台神功戲亦由此時開始了。

> 「玄壇伏虎」一開鑼由玄壇持鞭擔一串爆竹燃爆後出場，高邊鑼大跳架〔跳大架〕後入場，此時衣邊台口早已用竹掛著一塊肥豬肉。用「雲雲鑼鼓」白色老虎於雜邊門出場，白虎鬼祟地四圍覓食，晃衣邊台口肥豬肉隨吞噬，此時玄壇帶鐵鏈持鞭復出場將白虎降服而告終。行內老藝人講被白虎叼過的那塊豬肉掉在地下連狗也不敢吃！

> 為求吉利，破台後班主會將拜祭華光先師之「發財糖」分派予各人，每人亦獲利是一封及連有紅綠藍線的針一口掛在襟上，以求平安吉利。而掛於台中之「八卦」須等到尾戲完後始除下，此八卦用米篩作底盤，在米篩下綁上鏡、刀、尺、秤、通勝等。聽說此米篩八卦有擋剎〔煞〕治邪之用，通常掛在新廟或新戲棚門口至滿月始收下。但現在本人近十多年所做之破台神功戲，尾戲後此八卦多是由班主處置，主會及鄉民亦少理此事了。[16]

15　阮兆輝：《阮兆輝棄學學戲　弟子不為為子弟》，頁104-105。
16　陳錦濤（口述）、高寶怡（整理）：《與師傅對話》，香港：創意館有限公司，2016，頁28-29。

用木偶做《祭白虎》的演出形態和禁忌與演員做的十分接近。不過，演員做《祭白虎》前沒有用紅豆、綠豆、米、發財糖、紅綠絲線及針等拜華光，演後沒有派發財糖和連有紅綠藍線的針，也沒有咬破雞冠取雞血塗於臺上臺下各人額上，臺前正中亦沒有掛上綁有鏡、刀、尺、秤、通勝的米篩擋煞。上文引述下四府小武演員楊鏡波提過，當地演員做《祭白虎》時有用鏡、剪刀、尺、秤。木偶藝人陳錦濤指，鏡、刀、尺、秤不外乎用來擋煞。

阮兆輝憶述前輩說，由於煞氣大，用來破臺的木偶演完連頭都會爆開，不能再用，但他坦言沒有親眼看到木偶爆開。2021 年 1 月 13 日，筆者在元朗山廈村考察該村的十年一屆太平清醮，觀看了華山傳統木偶粵劇團演出《祭白虎》。在班主陳錦濤安排之下，筆者全程在後臺觀察，不見木偶爆開，戲班人員在儀式完成後將玄壇木偶和白虎木偶包好，放回戲箱。此外，筆者在現場考察時沒見到生雞和米篩，班主說當天原本沒有演出《祭白虎》的預算，主會臨時要求做，戲班就盡量配合，因此沒有準備生雞和米篩，玄壇和白虎木偶則在戲箱內，可以派用場。

至於道士破臺的情況，阮兆輝當年有親眼看到，並親筆憶述及發表，引錄如下：

> 第二天便用道家〔教〕喃嘸師傅破臺，殺生雞及以一桿纓槍去了纓，我們班中叫做「針」，他們叫甚麼我就不知道，將一筒綠豆青的飯碗一插到底，要全破的，大概起碼有七、八隻碗以上。[17]

道士做的破臺儀式包含殺生雞和破瓦。謝國興編的《進香、醮、祭與社會文化變遷》提及，正一派道士做謝土儀式（即安龍清醮）都有破瓦和灑雞冠血，相信這樣會有押煞、驅邪的作用。[18]筆者曾在阮兆輝的公開講座上提問香港道士破臺的細節，他回應說，由於當年只有十二、三歲，看着看着已感到害怕，就只記得這些。阮兆輝邊說邊用雙手掩着眼睛，在指縫間看出去，重現六十多年前看道士破臺的驚慄情景。

上文引述的下四府演員楊鏡波也有提及破瓦的破臺儀式，他說，新戲院或新的固定舞臺建成後，第一次演出前要例行演出《破臺》，這與阮兆輝指固定劇場落成演出頭臺戲前要做大破臺的說法一致。據楊鏡波憶述，《破臺》的具體程序如下：

---

17　阮兆輝：《阮兆輝棄學學戲　弟子不為為子弟》，頁104-106。阮兆輝在2023年1月15日高山劇場粵劇教育及資源中心的「神功粵劇及戲棚文化的由來及發展講座」亦有提及。

18　謝國興（編）：《進香、醮、祭與社會文化變遷》，臺北：國立臺灣大學，2019，頁40。

派角：選擇擔任《破臺》這個獨角戲的演員，在班中不但要武功、力氣過人，而且要膽大心細。這演員破完臺不再參加當臺的演出，但演《破臺》所得的「雜用」（即賞銀）是相當可觀的，多至二十——三十文大銀。

化裝：先給演員購置一批全新的用品，有蚊帳、被、席、毛巾、洗臉盆、化妝用具、衣服、鞋、襪等等。演員化裝時要用全新用具，獨自藏於密閉的蚊帳中，不准外人偷窺。因此臉譜有無規定和合不合規格也無從查究了。反正是令人毛骨悚然的大花臉。

演出：演出上場之前，周圍燈火要全部熄滅，舞臺上的燈也要用布袋包住，整個舞臺異常陰森昏暗。演員手拿三叉畫戟衝出舞臺，在臺上揮舞砍殺，告一段落之後，逐級爬上舞臺正中已砌疊好的檯、椅上，到了最高層（過去的舞臺較矮小，均為瓦頂結構），用盡平生力氣將戟尖向舞臺頂刺去，如果能刺破瓦頂，就是「破臺」的第一回合成功。緊接着是持戟用力將臺上疊好的十隻瓦碗鑿去，要由面到或全部一次過鑿破，這時「破臺」便成功了。演員當即拿起事先準備好的公雞殺死，以雞血滴舞臺一周，便可退場。這時全場燈光全亮，接着開鑼演戲。

如果破臺演員的戟刺不破瓦頂，就視為失敗，不吉利，這演員就要飛快逃出村境鎮界，說是逃避妖魔追逐。但也有「破臺」成功了的演員也要跑，說是追趕妖魔。

卸裝：演員事先衣袋裏準備了一疊宣紙，破完臺後，自己用手一張張把臉譜印下來。如果「破臺」成功的，人們蜂擁而至，以高價向演員購買這些紙，掛在家中，以軀[驅]妖邪。但如果「破臺」失敗了的，這些印臉譜的紙便無人敢要了。[19]

楊鏡波描述的《破臺》是由演員做，而不是如阮兆輝所說由道士做。除了要用戟一次過鑿破疊起來的十隻瓦碗外，還要爬上戲臺上已砌疊好的檯、椅，用戟刺破戲臺的瓦頂，這種做法符合了破臺的字面意義，最後要殺死生公雞取血，滴戲臺一周。楊鏡波認為，現代建築皆用鋼筋水泥，戲臺高大，無法可破。上文提到，對於道士及信眾來說，象徵性的破瓦已可達到壓煞的功能目的。

---

19    楊鏡波（口述）、龐秀明（整理）：〈關於《破臺》、《跳玄壇》和《收妖》〉，頁61-62。

《粵劇大辭典》的「《破臺》」辭條包括兩種表演形態，其中一種是獨角戲，由一名演員扮演無名的破臺驅妖者，過程與楊鏡波所述接近，在此不贅；另一種由四個演員分別飾演關公、關平、周倉和一隻「惡鬼」，過程如下：

> 《破臺》只有四個演員參演，分別飾扮關公、關平和周倉和一隻「惡鬼」。樂隊有大鼓、大鑼、鈸和海螺號。舞臺正中用桌、椅等搭起「排柵」〔棚架〕，演員可沿着桌、椅攀爬到頂。臺口放着九隻瓷碗，第一隻瓷碗底朝上，第二隻瓷碗底部與第一隻瓷碗的底部重合起來，第三隻碗的碗口又與第二隻碗的碗口重疊……就按這種方式小心地把九隻瓷碗疊起來。《破臺》演出的過程，除了樂隊幾個擊樂和表演的四個演員外，不准任何人偷看。演出時，周圍的燈火要全部熄滅，戲臺上所有門窗都要封閉，不許見到光，為的是怕惡鬼逃遁。因而整個舞臺顯得陰森昏暗。
>
> 演出開始，鑼鼓、海螺響起，惡鬼上場，逐級爬上排柵躲起來。關公腰掛寶劍，與關平、周倉一起上場搜索惡鬼。關公從周倉手中接過一支飛叉，登上排柵最高處，使叉用力向舞臺頂部用力刺擊，如果能擊破瓦頂那就是「破臺」第一步成功；然後再將飛叉向惡鬼擲去，惡鬼被擊中，從排柵翻下來伏地，這時關公拔劍，足踏天罡步，表示布下了天羅地網；緊接着走到臺口，將寶劍對準疊好的九隻瓷碗，用足力氣，一劍由面到底把九隻瓷碗一次性鑿破，表明已將惡鬼打入九重地獄。這樣破臺便成功了。再殺死事先準備好的公雞，用雞血滴灑舞臺一周，便完成了「破臺」例戲表演。此時全場燈火通亮，接着就可以開鑼演戲了。[20]

這種破臺儀式由演員扮演關公、關平、周倉等經過神話化的歷史人物，過程中也有用破碗和破臺頂兩種方式去破瓦壓煞，亦有用雞血滴灑舞臺一周的方式去驅邪，功能目的與單人做的破臺相若。

《粵劇大辭典》列入廣州市國民經濟和社會發展第十一個五年（2006-2010）規劃，2008年出版，主編曾石龍，副主編三人，正副主筆二十一人，辭條均不署名，破臺這條目沒交代資料來源，在此聊備一說，以作參考。

---

20 《粵劇大辭典》編纂委員會（編）：《粵劇大辭典》，廣州：廣州出版社，2008，頁449。

## 結語

時至今日，粵劇戲班遇上未演過戲的地方搭建的戲棚，依然按照傳統習俗先演《祭白虎》，較近的例子有 2023 年古洞村賀觀音誕，正式演出前，戲班先做《祭白虎》，擔演的更是年青一代的《祭白虎》接班人吳國華和劍英。

現時仍然活躍的資深香港粵劇演員阮兆輝憶述的見聞揭示，粵劇的破臺儀式不只延續至今的《祭白虎》，在 1950 年代末之前，戲院等固定表演場所落成啟用要由木偶班、道士和演員做大破臺。內地的早期粵劇藝人有提及破瓦頂、瓦碗和滴雞血的《破臺》儀式戲，這種帶有道術元素的粵劇破臺儀式曾在粵地流播。

香港現今遇有固定表演場所落成啟用已沒有按傳統做大破臺，只由演員做《祭白虎》。較近期的例子有 2019 年 1 月 20 日正式開幕的西九文化區戲曲中心。據阮兆輝透露，為方便工作，戲曲中心提前在 2018 年 12 月已請演員做了《祭白虎》。再近一點的例子有 2023 年 8 月 30 日落成啟用的東華三院青少年全人成長中心「東蒲」。中心的綜合會堂在同年 12 月 5 日首次演出粵劇，當天也是由演員做《祭白虎》儀式。

粵劇戲班近數十年來都沒有請道士做破瓦等象徵性儀式為新落成的劇院破臺，大破臺儀式在二十世紀下半葉的香港已消失了，現今戲班只用《祭白虎》作為破臺儀式。

# 刪去唱段的《碧天賀壽》：
# 勸善意蘊遺落

## 引言

　　遇到神誕、太平清醮之類的祭祀活動，香港至今仍有不少族群或社群聘請粵劇戲班演戲酬神。第一晚演出正戲之前一般都會按照戲班俗例先演《碧天賀壽》和《六國大封相》開臺。除非戲臺所在位置不曾演戲而依例先演《祭白虎》驅煞，在一般情況下《碧天賀壽》是一臺神功戲的首齣儀式戲。然而，如果戲班規模小，不夠演員和戲服演出角色眾多的《封相》，便會改演《正本賀壽》、《加官》、《小送子》三齣儀式戲。《碧天賀壽》和《正本賀壽》又都稱為《八仙賀壽》，不過，兩齣儀式戲的故事、曲詞、音樂並不一樣。《碧天賀壽》唱詞第一句首兩字是「碧天」，《正本賀壽》是日場正式開演前所演的儀式戲，日場演的戲統稱為「正本」。為了識別兩齣《賀壽》，劇名分別冠以「碧天」、「正本」。演《封相》前先演《碧天賀壽》是俗例。《正本賀壽》、《加官》、《送子》接連上演也是俗例。本章集中討論《碧天賀壽》。

　　現時香港所見的《碧天賀壽》演出有裝扮、動作、鑼鼓、牌子（曲牌）音樂演奏、念白，就是沒有唱腔。從上世紀藝人流傳下來的曲本可見，《碧天賀壽》三個牌子都有填上曲詞。本章先據二十世紀初的曲本，概述《碧天賀壽》較為早期的演出形態，然後根據明代戲曲文獻指出，粵劇《碧天賀壽》與明代散曲及傳奇有繼承關係，本章最後一部分討論當今香港普遍上演《碧天賀壽》減縮本的現況，並提出《碧天賀壽》的曲文被刪去不唱後，原來的勸善教化意蘊就此遺落了。

# 第一節　早期粵劇曲本上的《碧天賀壽》

據筆者搜尋的資料，自 1900-1929 年，《香港華字日報》基本上每天都刊登戲院廣告，當中有大量粵劇劇目，卻不見《碧天賀壽》，而《六國封相》則時有出現。不知是否因為兩劇連演，所以只寫《封相》，關於這一點有待考證。1890 年 4 月 3 日《士蔑西報》（又名《士蔑報》、《香港電訊報》，The Hong Kong Telegraph）報道干諾公爵和他的夫人在高陞戲院看戲，附有劇目曲文，其中包括《碧天賀壽》。由此可見，在十九世紀末粵劇戲班已經有演《碧天賀壽》。[1]

現存的《碧天賀壽》早期曲本是由二十世紀初入行的粵劇從業員傳下來。其中記錄了較為詳細的舞臺調度和表演動作等演出指示，在坊間又不難見到的包括以下兩種：一種收錄在馮源初述傳、廣東粵劇院的姜林等演奏、殷滿桃記譜的《粵劇傳統音樂唱腔選輯》第 1 冊（下稱「馮本」），1961 年中國戲劇家協會廣東分會廣東省文化局戲曲研究室出版。樂師馮源初在 1900 年代初已經入行，曾耳聞目見二十世紀初以至更早的儀式戲形態。另一種收錄在黃滔記譜、廖妙薇編的《黃滔記譜古本精華》（下稱「黃本」），香港粵劇發展基金資助，2014 年懿津出版，公開發行。黃滔十三歲（1926年）在廣州拜粵劇丑生生鬼容為師。未幾，生鬼容因病退休，將黃滔的師約轉與打武家白頭華。三年後，黃滔不勝習武之苦，1929 年又轉投樂師羅耀忠門下。太平洋戰爭前後曾於香港、廣州、東莞等地演出。1950 年，黃滔在香港生活，晚間主理荔園遊樂場的粵劇節目，日間設帳授徒，門徒計有六、七十人，文千歲、阮兆輝、林家聲等二十世紀下半葉後舉足輕重的粵劇演員都曾在黃滔門下學藝，其後也教過不少粵劇從業員。黃滔 1963 年移居加拿大後繼續教授粵劇音樂，並整理、發表所藏粵劇資料，1996 年起陸續公開。黃滔提過，有些儀式戲曲本是梁秋傳下來的。梁秋在 1921 年已在戲班擔任樂師，是黃滔的前輩，馮源初的後輩。馮本和黃本記錄了二十世紀初的儀式戲音樂和演出指示，當時的粵劇戲班穿梭省港之間，還沒出現明顯的地域風格。以下綜合馮本和黃本，概述《碧天賀壽》的演出形態。

根據曲文及念白，《碧天賀壽》敍述長庚星設壽筵，福祿壽三星齊集。八仙一同前往慶壽，並在筵前呈獻仙桃、丹砂等賀禮及祝壽詞，然後奉勸世人，若要福祿壽全，

---

1　*The Hong Kong Telegraph*, 3 April, 1890.

就要行善積德。除了作為酬神、祈福的儀式，《碧天賀壽》也有勸善的功能目的。《碧天賀壽》的登場人物只有八仙，沒有長庚星和福祿壽三星等角色，八仙由特定行當（角色類型）扮演，按出場次序是，大淨扮演的漢鍾離、第二總生扮演的呂洞賓、大花面扮演的張果老、末腳扮演的曹國舅、第三丑生扮演的鐵拐李、第三小生扮演的韓湘子、正旦扮演的何仙姑、貼旦扮演的藍采和，一共六男二女。《碧天賀壽》的八仙造型與大多數年畫或手工藝品上的八仙差別很大，沒有拿着葵扇、寶劍、魚鼓、玉板、葫蘆、笛子、荷花、花籃等法寶，而是穿上特定顏色的蟒袍，雙手騰出來拜揖。漢鍾離穿棗紅蟒袍，呂洞賓穿紅蟒袍，張果老穿黃蟒袍，曹國舅穿綠蟒袍，鐵拐李穿黑蟒袍，韓湘子穿白蟒袍，何仙姑、藍采和都穿女蟒袍。至於樂器配置，《碧天賀壽》的樂隊包括七個崗位，各司其職：打鼓掌演奏文頭鼓（兼大板），大鼓演奏大鼓，大鑼演奏大鑼（兼板鈸），三手演奏大鈸（兼單打），上手演奏大笛（兼提琴），二手演奏大笛（兼三絃），十手（或九手）演奏單打。緊接《碧天賀壽》演出的《六國大封相》也是這個樂隊組合。

鑼鼓、大笛響起，八仙逐一從雜邊（從觀眾的角度，左邊稱為雜邊，有放置道具的雜箱，方便演員拿道具出場）出場。漢鍾離先出，帶頭唱第一支牌子曲【碧天】，沿着臺口（戲臺上靠近觀眾席的位置）向衣邊（從觀眾的角度，右邊稱為衣邊，有裝戲服的衣箱，方便演員下場後更換衣服）行，大約行到中間位置便停下來。在這個時候，呂洞賓出場，加入齊唱牌子曲，同樣沿着臺口向衣邊方向行，漢鍾離稍為往前行，讓出位置給呂洞賓。就這樣，張果老、曹國舅、鐵拐李、韓湘子、何仙姑、藍采和依次出場，並齊唱牌子曲。八仙都出了場，在臺口排成一行後，就開始走圓臺（即在臺上繞圈走，代表走一段長途路程）。走過圓臺，第一支牌子曲剛好也唱完。曲文交代眾仙齊集壽筵，並重點描繪南極仙翁赴宴時穿戴的衣冠和坐騎。接着，第一對仙漢鍾離、呂洞賓在臺口互相拱手作揖後，就背着觀眾行到靠近底幕正中的一張檯前面，然後又轉身面向觀眾。這張檯在緊接上演的《六國大封相》會用到，兩邊還各放三張椅。張果老和曹國舅、鐵拐李和韓湘子、何仙姑和藍采和三對，逐對行到檯前。八仙在靠近底幕的檯前排成一行站定後，就開始輪流念白，大意是相約一同在筵前祝壽。

第二支牌子曲【九轉】緊接念白奏起。八仙齊唱，並分成四對，逐對從靠近底幕正中的檯前行到臺口，互相作揖後，每對仙分別向衣、雜兩邊行，返回檯前，八仙又再在檯前排成一行站定。此時牌子曲亦唱完，八仙輪流念白，大意是向長庚星獻上賀

禮及祝壽詞。念白完，第三支牌子曲【瑞靄】奏起，曲文大意是行善積德的人，福祿壽全。八仙齊唱，站定一拱手，然後逐對仙互相拱手作揖，行到臺口跪下三叩首，起來又互相拱手作揖，分別向衣、雜兩邊行，返回檯前。何仙姑、藍采和是最後跪拜的一對，這對仙除了跪下、叩首，還要伏下，以水袖蓋着頭，然後起來，也返回檯前。最後，前三對仙互相拱手作揖，行至臺口再作揖，便分兩邊入場。何仙姑、藍采和入場前要過位（互相置換位置），作揖後也分別在衣、雜兩邊入場。《碧天賀壽》完，緊接演出《六國大封相》。[2]

## 第二節　粵劇《碧天賀壽》與明代傳奇《長生記》

儀式戲的曲白都用舞臺官話唱念，不用廣府話，是早期的粵劇劇目。《碧天賀壽》曲本上的曲文揭示，這齣粵劇儀式戲與明代的散曲和傳奇有繼承關係。

蘇振榮編的《粵劇牌子集》（1982）指，《碧天賀壽》出自明人散曲。[3]李躍忠在《演劇、儀式與信仰——中國傳統例戲劇本輯校》（2011）中表示「恐未當」。[4]事實上，莫汝城在 1994 年發表的〈粵劇牌子曲文校勘筆記（下）〉中引明代《盛世新聲》收錄的【新水令】曲文指，《碧天賀壽》的第一支牌子【碧天】的曲文源自明人散曲。[5]李躍忠又說，比照廣西邕劇《碧天賀壽》【碧天】的曲文與明代傳奇《長生記・八仙慶壽》的【新水令】曲文，發現前者的曲文基本上借用了後者的曲文，但李氏沒有引《長生記・八仙慶壽》的曲文。[6]

筆者查閱明「正德十二年序」本（1517）《盛世新聲》【雙調新水令】〈碧天一朵瑞雲飄〉，以及清乾隆間蘇州王君甫刻袖珍本《千家合錦》收錄的傳奇《長生記・八仙慶壽》，比照馮本和黃本的粵劇《碧天賀壽》發現，《碧天賀壽》第一支牌子【碧天】的曲文大抵上合併改編明代散曲【雙調新水令】〈碧天一朵瑞雲飄〉和傳奇《長生記・八仙

2　黃滔（記譜）、廖妙薇（編）：《黃滔記譜古本精華：粵劇例戲與牌子》，香港：懿津出版企劃公司，2014，頁 36-40；馮源初（口述）、殷滿桃（記譜）：《粵劇傳統音樂唱腔選輯第一冊　八仙賀壽　六國封相　全套鑼鼓音樂唱腔簡譜》，廣東：中國戲劇家協會廣東分會廣東省文化局戲曲研究室，1961，頁 1-12。

3　蘇振榮（編輯）：《粵劇牌子集》，廣東：廣東粵劇院藝術室，1982，頁8。

4　李躍忠（輯校）：《演劇、儀式與信仰——中國傳統例戲劇本輯校》，北京：中國戲劇出版社，2011，頁188。

5　莫汝城：〈粵劇牌子曲文校勘筆記（下）〉，《南國紅豆》，1994（6期），頁30-31。

6　李躍忠（輯校）：《演劇、儀式與信仰——中國傳統例戲劇本輯校》，2011，頁188。

慶壽》的【新水令】，散曲與傳奇末尾兩句相差較大，《碧天賀壽》分別改編散曲倒數第二句「引着這虎鹿猿鶴」，以及傳奇尾句「福祿壽三星齊到」。《碧天賀壽》不只改編【新水令】，第二支牌子【九轉】頭三句與傳奇《長生記‧八仙慶壽》第二個曲牌【步步嬌】也十分相近。至於《碧天賀壽》第三支曲【瑞靄】，則未查到出處，不知是否粵劇班中人所創。

茲將上述明代散曲及傳奇版本引錄如下：

【雙調新水令】碧天一朵瑞雲飄，有南極老人來到，戴七星長壽官〔冠〕，穿八卦九宮袍，<u>引着這虎鹿猿鶴</u>，則聽的九天外動仙女樂。[7]
（【雙調新水令】，收錄於《盛世新聲》）

【新水令】碧天一朵瑞雲飄，又只見南極老人來到，頭戴着七星三斗笠，身穿着八卦九宮袍，擺列着龍掉〔棹，同桌〕，又<u>福祿壽三星齊到</u>。
【步步嬌】俺只見<u>九轉還丹草，長在蓬萊島，簷前丈二毫</u>，龜〔鶴〕退齡，鶴歸丹灶，自有長生藥一瓢，壽如松柏長不老。[8]
（《長生記‧八仙慶壽》，收錄於《千家合錦》）

又將上述兩個粵劇《碧天賀壽》版本引錄如下：

【碧天】碧天一朵瑞雲飄，壽筵開，南極仙翁齊來到，頭戴着七星冠三斗笠，身穿着八卦九宮袍，<u>騎着了白鶴，引着了黃鹿</u>，端的是，<u>福祿壽三星齊來到，齊來到</u>。
【九轉】<u>九轉還丹長生草，待等離蓬島，筵前獻二毛</u>，光彩雲霞，離分祥照，其如靄青霄，真果是丰彩如年少。[9]
（馮本《碧天賀壽》）

【碧天】碧天一朵瑞雲飄，壽筵開，南極老仙齊來到，頭戴著七星冠三斗笠，身穿著八卦九宮袍，<u>騎白鶴，引著黃鹿</u>，端的是，<u>福祿壽三星齊來到</u>。

7　佚名：《盛世新聲》，北京：文學古籍刊行社，1955，頁335，337。

8　佚名：《千家合錦》，《善本戲曲叢刊》第四輯，冊57，王秋桂（主編），臺北：臺灣學生書局，據乾隆間蘇州王君甫刻袖珍本影印，1987，頁5-6。

9　馮源初（口述）、殷滿桃（記譜）：《粵劇傳統音樂唱腔選輯第一冊 八仙賀壽 六國封相 全套鑼鼓音樂唱腔簡譜》，頁1-6。

【九轉】九轉還丹長生草，待等離蓬島，筵前獻意毫，光彩雲霞，離分祥雲，其餘靄青霄，真果是光彩如年少。[10]

（黃本《碧天賀壽》）

前文提過冼玉清的研究指，在乾隆年間，唱崑腔為主的姑蘇班、唱弋陽腔的江西班、屬皮黃系統的安徽班和湖南班、河南梆子戲班、唱桂劇的桂林班，以及介乎桂林官話和崑腔之間的鬱林（今廣西貴縣南）土戲班等外省戲班在廣東演出，當時廣東有本地人為主的戲班，他們唱的也是外省戲腔。近代前期（清嘉慶、道光、同治、光緒年間）才逐漸形成的粵劇有吸收外省戲班養分的痕跡（粵劇的主要聲腔梆子腔和二黃腔也是源於外省聲腔），在劇目方面，《碧天賀壽》是其中一例。

# 第三節　當今香港的《碧天賀壽》演出本

就筆者在香港考察所見，戲班基本上依照上述曲本記錄的動作、舞臺調度及牌子音樂搬演《碧天賀壽》，保留念白，曲文則一概不唱。1980年，《省港紅伶大會串》在新光戲院演出，首晚先演儀式戲《碧天賀壽》和《六國大封相》開臺，無綫電視錄製播出，阮兆輝在旁述中指，他入行以來都未曾聽過《碧天賀壽》的唱腔，不唱的原因也不清楚。阮氏至今從藝逾七十年，換句話說，在1950年代，甚至更早，戲班已經沒有在戲臺上演唱《碧天賀壽》的曲文。

至今依然保留的念白可以交代基本情節：長庚星開壽筵，眾仙帶同仙桃、仙酒赴宴，在筵前獻上長生藥丹砂、王母仙桃等賀禮，並祝長庚星長生不老。以下先引錄牌子【碧天】後的一段念白：

大淨〔漢鍾離〕白：漸漸下山來。

末〔曹國舅〕，大花面〔張果老〕白：黃花遍地開。

大淨〔漢鍾離〕、總生〔呂洞賓〕，丑生〔鐵拐李〕、小生〔韓湘子〕白：
一聲魚鼓響。

正旦〔何仙姑〕鐵旦〔貼旦 藍采和〕白：驚動眾仙來。

---

10　黃滔（記譜）、廖妙薇（編）《黃滔記譜古本精華：粵劇例戲與牌子》，頁36。

大淨白：眾仙請了，

眾白，請了！

淨白：今乃長庚星壽筵，吾等拿了仙桃仙酒，前往筵前慶賀！

眾白：有禮請。[11]

（馮本《碧天賀壽》）

漢鍾離白：吾乃漢鍾離。

呂洞賓白：吾乃呂洞賓。

張果老白：吾乃張果老。

曹國舅白：吾乃曹國舅。

鐵拐李白：吾乃鐵拐李。

韓湘子白：吾乃韓湘子。

何仙姑白：吾乃何仙姑。

藍采和白：吾乃藍采和。

大淨〔漢鍾離〕白：漸漸下山來。

總生〔呂洞賓〕，大花面〔曹國舅〕白：黃花遍地開。

末腳〔張果老〕，丑生〔鐵拐李〕白：一聲魚鼓響。

小生〔韓湘子〕，正旦〔何仙姑〕鐵旦〔貼旦 藍采和〕白：驚動眾仙來。

大淨白：眾仙請了，

眾白，請了！

淨白：今乃長庚星壽筵，吾等拿了仙桃仙酒，前往筵前慶賀！

眾白：有禮請。

（黃本《碧天賀壽》）[12]

　　黃本比馮本多了自報家門，行當分配和念白次序亦稍有不同。就筆者所見，香港現今所演《碧天賀壽》沒有自報家門，也不依行當分配，改由群眾演員演出。

　　以下引錄牌子【九轉】後的一段念白：

11　馮源初（口述）、殷滿桃（記譜）：《粵劇傳統音樂唱腔選輯第一冊 八仙賀壽 六國封相 全套鑼鼓音樂唱腔簡譜》，頁5。

12　黃滔（記譜）、廖妙薇（編）：《黃滔記譜古本精華：粵劇例戲與牌子》，頁37。

大淨：來到筵前，各把壽詞獻上。

眾：有禮請。

大淨：門外雪山鼎實，

總生：金盤滿放羊羔，

大花面：天邊一朵瑞雲飄，

末腳：海外八仙齊來，

丑生：先獻丹砂一粒，

小生：後進王母仙桃，

貼旦：彭祖八百壽年高，

正旦：永祝長生不老，

大淨：好呀！

大淨：好個長春不老，吾等排班拜賀。

眾：有禮請。[13]

（馮本《碧天賀壽》）

此段黃本、馮本念白同，只是正旦、貼旦次序對調，不另外引錄。

被刪去不唱的【碧天】和【九轉】兩段牌子曲文主要渲染壽筵的景物，包括吉祥的雲彩、南極老仙的容止、長生草等。第三支牌子曲【瑞靄】有勸世人行善積德，以享福祿壽全的訊息。曲後沒有念白，曲終演員即入場，曲文刪去後，勸善意蘊亦逐漸湮沒。

以下引錄牌子【瑞靄】曲文：

瑞靄五雲樓，一簇群仙會瀛洲，擁霞琚環佩，皓齒明眸，妙小蠻舞楊柳纖腰，樊素啟櫻桃小口，和你大家齊喝長生酒，美人間注有丹垞。

樂已可忘憂，綠鬢朱顏如春秋，羨香山五老，恭祝眉壽，三千年桃蕊初開，八百載靈芝長茂，和你大家長生酒，美人間注有丹垞。

對花酌酒，逢時對景樂自由，今生富貴前生修，一曰福，二曰祿，三曰壽。黃金滿庫珠盈斗，門閭喜氣如春秋，世上誰能有。

───────────────

13　馮源初（口述）、殷滿桃（記譜）：《粵劇傳統音樂唱腔選輯第一冊 八仙賀壽 六國封相 全套鑼鼓音樂唱腔簡譜》，頁7。

燕山寶，燕山寶，丹桂芳名秀。五鳳樓，五鳳樓，此樂真罕有。夜宿舟，秉獨〔燭〕遊，夜宿舟，秉燭遊，看夕陽西下，泗水東流。

康寧富貴皆輻輳，子孫長生壽，樂不盡天長地久。[14]

（黃本《碧天賀壽》）

馮本牌子【瑞靄】曲文與黃本字眼上稍有出入，但含意基本上沒有分別。曲中先明確點出主題：「今生富貴前生修」，又以《三字經》竇燕山的故事，傳達行善可改變命運的訊息。戲曲歷來有「高臺教化」的功能目的，藉此穩定社會。數十年來《碧天賀壽》演出刪去曲文不唱，勸善教化的意涵幾乎被遺忘。

# 結語

《碧天賀壽》第一、第二支曲與明代散曲及傳奇的淵源關係揭示，粵劇儀式戲的劇目相信是清代的廣東本地班從入粵的外江班吸收過來。

驅邪納吉是儀式戲根本性的功能目的，探討《碧天賀壽》的曲文發現，儀式劇目也可以兼具另一種功能目的：勸善教化，而教化的內容又與禳災祈福息息相關。《碧天賀壽》第三支曲【瑞靄】的曲文明確表示，人的福樂、富貴、壽數不可單靠神明賜予，而是行善積德修來。教化是戲曲傳統其中一種導向。儀式戲祭中有戲，戲中有祭。《碧天賀壽》的例子是祭祀與借戲教化的結合，為儀式戲的內涵增添了層次。數十年來香港戲班演的《碧天賀壽》去掉了唱腔部分，如果沒有看到曲文，就忽略了粵劇儀式戲曾經有過教化的內涵。

儀式戲既是儀式，也是戲，包含戲劇藝術的元素。去掉唱腔，演唱技藝就缺席了。這也是值得反思的。

---

14　黃滔（記譜）、廖妙薇（編）：《黃滔記譜古本精華：粵劇例戲與牌子》，頁38-40。

# 減除蘇秦唱段的《六國大封相》：
# 封贈榮歸主題淡化

## 引言

《六國大封相》是一齣沒有神仙角色的儀式戲，主要敷演蘇秦遊説六國合縱抗秦，六國諸侯一同封蘇秦為丞相，並送蘇秦衣錦還鄉的場面。封贈、衣錦還鄉都是好兆頭，有祈福的意思。盛大的場面亦有展示戲班行頭、人腳、演員技藝的世俗性功能。

就香港現今所見，《六國大封相》是粵劇首晚演出的開臺劇目，按照慣例先演一齣《碧天賀壽》的儀式性短劇，緊接着就演《六國大封相》，中間不作停頓。其他劇種都有《封相》及開場習俗。本章先概述粵劇《六國大封相》與明清戲曲選本中《封贈》的關係，探索《六國大封相》的源流；然後據早期曲本敍述粵劇《六國大封相》較為完整的版本，並指出近年香港演出減縮版，側重展示黃門官公孫衍「坐車」的功架，淡化了蘇秦接受封贈、衣錦榮歸的主題；也旁及《六國大封相》的改編本，指出儀式性劇目《六國大封相》雖有作為商業噱頭的空間，但在神功戲的場合中，還是演出六國封贈蘇秦的版本為主。

## 第一節　粵劇《六國大封相》與明代傳奇《金印記》及清代選本的《封贈》

粵劇《六國大封相》與明代人蘇復創作的傳奇《金印記》〈封相〉一出在內容上接

近。粵劇牌子曲【俺六國】首段曲詞與明代傳奇《金印記》第三十四出的【後庭花】相當近似。然而，根據二十世紀初留下來的曲本，粵劇《六國大封相》沒有唱【俺六國】。【俺六國】用於粵劇的諫君排場（又名三奏排場）。湖南荊河戲《六國封相》和京劇《蘇秦合縱》都有唱【後庭花】。

　　清代戲曲選本《九宮大成南北詞宮譜》、《納書楹曲譜》、《綴白裘》收錄的《金印記·封贈》是乾隆年間的流行齣目（折子），梨園子弟的改編本，其中有【點絳唇】、【點絳唇】、【混江龍】、【村裏近鼓】、【後庭花】、【梧桐葉】、【尾聲】七首曲。粵劇《六國大封相》除第一首【點絳唇】、第五首【後庭花】和第七首【尾聲】外，其餘四首曲均有繼承。粵劇不用原曲牌名，一律稱作大腔，是廣東化的高腔。

　　下文以《綴白裘》收錄的《金印記·封贈》與粵劇《六國大封相》整理本逐曲比照。[1]

　　第一首【點絳唇】，粵劇的曲文與清代選本完全不同。

　　　　【點絳唇】鳳燭光浮，龍誕〔涎〕香透，停銀漏，文武鳴驤，玉佩聲馳驟。（《金印記·封贈》）

　　　　【大腔】（魏國黃門公孫衍唱）待漏隨朝，五更稟報，為臣子，當報劬勞，三呼聖明道。（粵劇《六國大封相》）

　　第二首【點絳唇】，粵劇的曲文與清代選本大致相同。

　　　　【點絳唇】秦據雍州，龍爭虎鬥，干戈後，六國為讐，縱約歸吾手。（《金印記·封贈》）

　　　　（內唱大腔【首板】）秦據雍州，（上場續唱牌子）龍爭虎鬥，干戈寇，六國為仇，縱約歸吾手。（粵劇《六國大封相》）

　　第三首【混江龍】，粵劇的曲文與清代選本接近。

　　　　【混江龍】也是俺六國福輳，英雄戰將仗俺機謀，俺這裏捷音奏凱，他那裏棄甲包羞，秦商鞅昨宵個兵敗，魏蘇秦今日介覓了封侯，光明明的

────────────────

1　佚名（改編）：《金印記·封贈》，《綴白裘》，《善本戲曲叢刊》第四輯，冊 59，王秋桂（主編），臺北：臺灣學生書局，據乾隆三十五年武林鴻文堂刻本影印，1987，頁 487-492。《六國大封相》整理本見梁沛錦：《六國大封相》，香港：香港市政局公共圖書館，1992，頁 82、91-92。梁沛錦《六國大封相》整理本以靚次伯藏本為根據，靚本經刪節處補上其他刊本可信之文字，增刪校訂而成，各刊本說明見頁 79-81。兩版本對比不再逐項加註。

玉帶，黃燦燦的襆頭，把朝衣抖搜，遙拜螭頭，山呼萬歲將頭叩，願吾王萬歲，落得這千秋。（《金印記·封贈》）

也是俺六國福蔭，英雄戰將用機謀，俺這裏把捷音奏，他那裏棄甲拋冑，秦商鞅昨宵兵敗，魏蘇秦今日封侯，光明明的玉帶，黃爛爛的襆頭，把朝衣抖擻，遙拜螭頭，遙拜拜拜拜遙遙，揚塵俯道，俺蘇秦遙拜螭頭。三呼萬歲將頭叩，願吾王萬載萬載千秋。（粵劇《六國大封相》）

第四首【村裏迓鼓】，粵劇的曲文大致上繼承了清代選本，除卻其中兩句。

【北村里迓鼓】感吾王寵加寵加來微陋，赦微臣誠恐，頓首。光閃閃金印似斗，紫羅襴御香盈袖，理朝綱相〔將〕國政修，可都是做聖明元后。臣有甚麼功勞，那曾去輔主，只是兩邦敵鬥，六國平和，六國平和，皆因是三寸舌頭。（《金印記·封贈》）

感吾王寵加寵加恩厚，賜微臣誠惶誠恐，稽首頓首。有甚麼功勞，游說六國，皆因是微臣有三寸舌頭，那何曾去輔主，皆是六國君福鴻厚。光閃閃金印似斗，紫羅襴御香印綬，理朝綱朝綱國政修，可都是臣願恩深厚。（粵劇《六國大封相》）

第五首【後庭花】，粵劇《六國大封相》不唱此曲。

【後庭花】俺六國相援救，東有齊邦居海右，南有楚國荊襄地，北有燕韓據薊州，俺這裏用機謀，三晉國結為姻〔嬈〕，用文官理朝綱將國政修，用武將經營在外洲，用武將經營在外洲。（《金印記·封贈》）

第六首【梧桐葉】，粵劇的曲文與清代選本接近。

【北梧桐兒】望吾王再容再容臣奏，這恩德無可報酬，賜微臣且暫歸田畝，臣爹娘年老白髮滿華秋，暫告歸，省侍左右。（《金印記·封贈》）

望吾王再容臣再奏，臣爹媽年邁白髮滿懷愁，望吾王賜臣歸田畝，侍奉臣雙親左右。（粵劇《六國大封相》）

第七首【尾聲】，粵劇《六國大封相》沒有此曲。

> 【尾】錦衣榮皆〔歸〕馳驟，改換當年破損貂裘，教世態賢〔炎〕良豁開兩眸。（《金印記・封贈》）

# 第二節　香港現今演的《六國大封相》刪節本

《六國大封相》着重場面鋪陣，根據 1960 年代馮源初等資深藝人的記錄，劇中人物合共 71 個，由整個戲班各行當分別飾演，有些相同的行當是先後兼飾的，有些卻可以先後分飾，如公孫衍由第三武生、第二武生及正印武生先後飾演，樂手七名，包括負責文頭鼓，又稱饅頭鼓（兼大板）的打鼓掌，負責大鼓的大鼓，負責大鑼，即高邊鑼（兼板鈸）的大鑼，負責大鈸（兼單打）的三手，負責大笛（兼提琴）的上手，負責大笛（兼三弦）的二手，負責單打的十手或九手，陣容盛大，粵劇行習慣稱《六國封相》為《六國大封相》。以下先據梁沛錦整理本描述比較完備的版本。

魏國黃門官公孫衍內場起唱後出場，行過臺口，面向雜邊站定，再轉身面向臺口，唱完就自報家門，然後說是奉了大王之命，邀請列國諸侯商議，封贈蘇秦。魏國梁惠王內場唱，公孫衍背臺站定，四太監先出，梁惠王接着出場並唱，大意是文武兩班恭侯，內心喜悅。唱罷又說，感激蘇秦說和六國有功，理應封贈，但不敢自作主張，於是着公孫衍請列國諸侯到朝房酌議。五國王侯內場唱，聽得王兄相邀，四飛巾（高級隨從）先出，然後是燕文公、趙肅侯、齊莊王、韓孫惠公、楚懷王依次出場，同唱，大意是六國王侯結拜，齊伐秦國，同心把蘇秦拜相。五國王侯一邊唱一邊走圓臺，然後一同入雜邊後臺，只有一飛巾在臺口。飛巾報說眾王候已到，梁惠王下令打開五鳳樓。兩太監打開門樓後，分兩邊埋正面站定。五國王侯逐一出場，梁惠王與眾王侯見禮後，眾王侯轉身埋椅前，一同坐下。六國王商議，一致贊同封贈蘇秦。議定之後，眾王侯辭別，梁惠王送五國王侯入場，然後寫旨，命公孫衍帶往渭水設臺，封蘇秦為六國都丞相。梁惠王與四太監入場，公孫衍入場。

四天星（帝王、宰相的近身侍衛）、四滿洲（四大侍衛）出，韓元帥、燕元帥、趙元帥、齊元帥、魏元帥、楚元帥依次出場，眾元帥轉身開臺口一字排開站定。四高帽（大官出場助威的小人物）出，同叫「嗬呵」。四御棍（分立兩旁喝道的持棍手）、四開門刀（手執兵器的護衛）出。羅傘女出，踢到地上物件，滑腳小拗腰，拍拍身，拍拍

鞋，俏步過衣邊撞高帽，然後俏步過雜邊撞高帽，埋位取羅傘。公孫衍坐轎出，與眾元帥互相見禮。蘇秦出場，自報家門唱，大意是遊説六國有功，如今欣獲拜相。蘇秦奏請歸鄉，侍奉年邁雙親。四太監捧衣冠印綬出，公孫衍捧聖旨出，讀聖旨，蘇秦受封後入場。六國元帥與旗手逐一出場，下馬，埋正面站定。馬伕出，連打級翻，一對宮燈出，拗腰、做手。一對御扇出，拗腰、做手。羅傘出，走俏步入門樓，一連串身段，取羅傘。四太監引蘇秦出，接聖旨。公孫衍、蘇秦互相見禮。車出，二人互相還禮，共拜八次，顯示八拜之交的意思，表演各種拜車、望車、上車、坐車等功架。蘇秦唱一大段，交代屢試不第，遭父母兄嫂打罵的前事，並感念六國之恩，終得光耀門楣，最後描述駟馬高車，衣錦還鄉的情景。曲文如下：

（白）擁駟馬高車冠蓋。

【慢板】擺列在皇都門外，俺感六國恩光，並加三簷傘兒下罩着瀛洲客、棟樑才，珠璣藏滿懷。俺説六國襲函關，滅商鞅有大才。

【嘆板】想人生在世，富貴貧窮。想俺蘇秦，我去秦邦求名不第，我就歸家來，不想我爹娘，在於堂前就來打，哥嫂又罵，罵得我無奈何，我就得拼命去投井。多感我那三叔前來井邊搭救，他説道的蘇秦秦邦求名不第又何用去尋死。待等來年春三月依舊開花、賽牡丹。

【中板】想俺蘇秦志為魏邦除害，楚燕韓、齊魏趙説和六國，擯秦有功，封為六國都丞相。擁駟馬高車轉家來，一家人大大小小喜笑眉開，擁駟馬高車也，今日裏有駟馬高車也，方顯得胸中有大才、奇才。滿堂都齊喝采英才，烈烈轟轟遍九垓。[2]

當蘇秦唱完，宮燈引蘇秦入衣邊，六元帥入雜邊，馬伕拉馬走大圓臺，頭五馬入衣邊，包尾大翻拉尾馬回中央，一輪打大翻之後完場。

　　近年香港所演的《六國大封相》都沒有把上述版本演出來。最簡化的版本以表演功架為主，附有説白，刪去唱腔；就算有唱腔的版本都略去蘇秦的唱段，僅由公孫衍讀聖旨，並將衣冠印綬交予蘇秦了事。蘇秦的唱段，戲班稱大腔，而大腔本身可能有

2　　梁沛錦：《六國大封相》，香港：香港市政局公共圖書館，1992，頁97。

驅煞的作用，這一點在第三章已論及。現今所演着重鋪陳壯觀的場面，戲班行頭服飾、人腳，以及演員的技藝，尤其以公孫衍坐車作為焦點，然而，蘇秦才是《六國大封相》的主角。就連 2019 年西九戲曲中心開臺，隆重其事邀請香港粵劇行會八和會館演《六國大封相》，蘇秦也沒有表演唱段。2023 年中國戲曲節以粵劇武生藝術為題，以《六國大封相》開臺，側重點固然是武生扮演的公孫衍，蘇秦由新秀演員扮演，去掉唱腔，似是閒角一個。曲本仍然存在，根據曲譜和曲詞唱出來不是沒有可能的。

## 第三節　《封相》變相

二十世紀初報紙上的戲院廣告出現不同的《封相》名目，較早的如 1900 年 6 月 27 日《香港華字日報》刊永同春班演《包文拯紗燈封相》；1908 年 11 月 26 日《香港華字日報》刊國中興第一班的《孟麗君封相》註明有公爺創、蛇仔生雙坐車；1920 年 2 月 3 日《香港華字日報》刊鏡花影全女班《水晶宮封相》等。

反串《封相》大致就是跨行當的演出，一般是生轉旦、旦轉生。例如 1926 年 7 月 14 日《香港華字日報》刊，太平戲院演新景象正第一班有《特別大封相》，薛覺先扮女裝推車。1939 年 8 月 17 日《大公報》刊，太平戲院開演八和大集會，先演反串《六國大封相》，馬師曾、薛覺先雙推車，譚蘭卿、上海妹雙坐車，廖俠懷、半日安擔傘，白駒榮、黃鶴聲推車過場。1957 年 12 月 27 日《香港工商日報》刊，昇平劇團演《反串六國大封相》，陳艷儂掛鬚坐車。

上文提及 1920 年鏡花影全女班《水晶宮封相》，在 1952 年有演同名劇目，廣告中有較多描述，雖然兩者的演出形態不一定相同，但亦可從中了解大概。1952 年 8 月 10 日《華僑日報》刊，大好彩劇團在高陞戲園演《水晶宮大封相》，有宣傳字眼：「封相睇得多水晶宮你未睇過封相佈景我班創作」，可見佈景是重點之一。至於角色，「黃千歲扮演東海元帥騰鮫，陳燕棠扮演南海元帥飛鰲，婉笑蘭扮演東海皇后水仙，麥炳榮扮演東海龍王鰲廣，陳艷儂扮演凌波仙子坐車，張醒飛扮演白鰲大夫帶旨封賢，梁醒波扮演烏龍婆翡翠八寶扭羅傘，鄧碧雲扮演蚌精推珍珠車大擔演出，全體北派武師飾演飛魚精滿臺大翻，五光十色。」

還有一種《封相》是配合孔聖誕的主題而創作的。1940 年 9 月 22 日《大公報》刊，鐘聲慈善社廿五年紀念大會，將於 28 日為孔聖會恭祝聖誕，演《特別紗燈封相》，照

《六國封相》排場改編，單紗燈一項，耗資數百元，有八寶燈、六藝燈、古鐘燈、通紗羅傘燈、御扇燈、頭牌燈、紗燈車等，改六國王為禮、樂、射、御、書、數六藝，改八大仙為忠、孝、仁、愛、信、義、和、平八德。由此可推測，上文提及 1900 年的《包文拯紗燈封相》，紗燈是其中重點。各種《封相》的變體都是按照《六國封相》的排場改編。

　　上述特別例子都是戲院的商業性演出，公演特別版本的《封相》可以視為一種招徠的噱頭。雖然都是開臺儀式，不過商業成分較重。香港近年的商業性粵劇大都在戲院演出一兩晚，一般沒有按傳統公演《封相》開臺。在香港的神功戲場合，《六國大封相》還是常演的開臺劇目，只是沒有演出比較完備的版本。

## 結語

　　在筆者考察的經驗裏，《六國大封相》普遍來說是最令觀眾雀躍的一齣粵劇儀式戲。不只黃門官各種坐車的技藝，眾馬夫的翻騰跌撲，還有最後離場的元帥夫人和胭脂馬的諧趣逗笑，往往都博得滿堂喝采，可謂熱鬧有餘。然而，《六國大封相》作為儀式戲該有的吉慶意味卻因刪掉蘇秦表達封贈榮歸的唱段而顯得不足。

# 重現瀕臨失傳的《正本賀壽》唱腔：
# 實踐研究個案分析

## 引言

　　早期儀式戲劇本記錄的曲文，在現今的神功戲演出中往往被刪減，甚至完全不唱。2015 年，筆者跟資深粵劇從業員李奇峰和阮兆輝提及儀式戲《正本賀壽》的曲文上溯元代，粵劇戲班的劇本和記譜至今仍流傳，希望根據這些文獻資料重現《正本賀壽》的唱腔，並藉此進行研究。他們表示，入行六七十年都沒有聽過《正本賀壽》的唱腔。不過，既然有曲譜，就應該可以唱出來。筆者於是策劃了儀式戲《正本賀壽》的實踐研究（Practice as Research），包括搜集、整理及研究幾種曲本，作為重現（realize）唱腔的根據，並記錄、分析實踐的過程。重現、排練及演出部分邀請了行內人合作。2017 年 3 月，輟唱逾七十年的《正本賀壽》唱腔在嶺南大學藝術節開幕禮中重現。[1]

　　《正本賀壽》是第一天日間演出正本前按例先演的儀式戲。現今神功戲正日日戲前仍按俗例演出。從舊報紙的廣告得知，二十世紀初還有一種在正本前演出的《賀壽》叫做《天官賀壽》。據樂師黃滔的記錄，如果主會點演《天官賀壽》，就不演《正本賀壽》。[2] 劇目《天官賀壽》自 1940 年代開始較少在廣告出現，二十世紀下半葉已不見演

---

1　這是嶺南大學「知識轉移基金」資助項目，在文學院主辦的嶺南大學藝術節開幕禮中展示階段性的研究成果。演出由嶺南大學群芳文化研究及發展部聯同香港八和會館協辦。詳參林萬儀編，《丁酉年嶺南大學藝術節開臺例戲》(演出特刊)，嶺南大學文學院主辦，嶺南大學群芳文化研究及發展部、香港八和會館合辦，嶺南大學研究支援部「知識轉移項目」、文學院資助，2017年3月2日。

2　黃滔 (記譜)、廖妙薇 (編)，《黃滔記譜古本精華：粵劇例戲與牌子》，香港：懿津出版企劃公司，2014，頁56。

出資料（參附錄四）。至今仍有劇本留傳。下文先概述《天官賀壽》和《正本賀壽》，然後分析《正本賀壽》的實踐研究個案，藉此進一步了解儀式戲的承傳。

# 第一節　消失的正本賀壽：《天官賀壽》

現今神功戲日戲所演《正本賀壽》為六生二旦，俱穿蟒袍，隨着牌子音樂走位，拱手、叩拜。《天官賀壽》在香港已輟演超過半世紀，以下據黃滔所藏劇本概述（參附錄八之六）。

《天官賀壽》與《正本賀壽》同以賀壽為主題，人物角色、情節、音樂、鑼鼓、表演都不一樣，出場演員二十三人，包括天官、十一位有名稱的神仙、兩位功曹、太監、兩御扇、兩長幡、兩宮燈、金童、玉女，臺上有桌椅，演員手持道具、加官條，場面比較宏大。此劇被《正本賀壽》取代可能與演出人數較多，戲班規模縮減後難以應付有關。

《正本賀壽》只有八個仙，演八仙一同向王母祝壽，有唱腔。《天官賀壽》全齣都是鑼鼓、牌子音樂和口白，沒有唱腔。太監、二御扇、二長幡、二宮燈在牌子音樂中引紫微天官上高檯，天官坐下自報家門。金童、玉女邀宣功曹，兩功曹左手拿傘，右手拿馬鞭上。兩功曹的加官條分別是「風調雨順」、「國泰民安」。天官命功曹下凡，查察人間善惡。天官宣福、祿、財、喜朝見。小鑼、橫竹〔竹笛〕起奏牌子音樂，四星君上場，站成一排自報家門。天官命四星君獻上壽詞。四星君各持不同的加官條，邊說邊展示，依次是「福如東海」、「祿位高陞」、「財源廣進」、「喜事重重」。四星君獻過壽詞後分兩邊坐下。小鑼、橫竹再奏牌子音樂，南極星左手挽花籃，右手持拐杖，張仙左手抱斗官，右手拿弓一把，二仙同上獻詞，南極星：「南極星輝朝北斗」，張仙：「張仙抱子爵封侯」，加官條是「壽比南山」、「百子千孫」。金母、麻姑接着上場，加官條分別是「長春不老」、「滿堂吉慶」。和合二仙、曹保相繼出場，曹保左手拿金錢，右手執塵拂。天官命曹保撒金錢，曹保持掃帚掃地，用方盤作盛具，和合二仙陪掃一圓臺。撒完金錢，先後展示加官條，和合二仙是「東成西就」、「南和北合」，曹保是「滿地金錢」。天官命眾神復回班位，眾神齊白：「聖壽無疆」，然後入場。全劇至此完。[3]

---

3　黃滔（記譜）、廖妙薇（編），《黃滔記譜古本精華：粵劇例戲與牌子》，頁28-31。

　　《天官賀壽》有外江版本，估計是外江班所演，上述《天官賀壽》相信是本地班所演的版本。全劇由五支牌子組成。第一支曲交代天官奉玉旨將福祿褒，全劇都是吉祥頌詞，與本地《天官賀壽》截然不同。[4]

# 第二節　曾經重現的《正本賀壽》(唱腔版)

　　粵劇儀式戲《正本賀壽》的曲文與清代崑班開場戲《上壽》的曲文基本一致，揭示粵班與崑班有深厚的淵源。早期的《正本賀壽》曲本見於沈允升編譯的《絃歌中西合譜》。《上壽》的早期版本收錄在玩花主人編選、錢德蒼續選的《綴白裘》(乾隆四十二年〔1777〕校訂重鑴) 的開場類。

　　《上壽》改編自宋元南戲《蘇武牧羊記》第二出〈慶壽〉中蘇武向母親祝壽的場面。明徐渭《南詞敍錄・宋元舊篇》著錄此劇，未注作者姓名。本事出於《漢書・蘇武傳》。元本已佚。今有康熙十七年 (1678) 抄本《蘇武牧羊記》總本二卷流傳，收入《古本戲曲叢刊》初集。〈慶壽〉是明清時期流行的散出 (或散齣)，見於當時刊行的戲曲選本，較早的是明萬曆年間胡文煥編選的《群音類選》，劇名改稱〈持觴祝壽〉。玩花主人編選，錢德蒼續選，乾隆四十二年 (1777) 校訂重鑴本《綴白裘》初集收此散齣，稱〈慶壽〉(《善本戲曲叢刊》第五輯)，曲文與清初抄本稍有出入。清代梨園有人把《牧羊記・慶壽》刪換了幾首曲，內容由蘇武偕妻為母慶壽，改為八仙向王母祝壽，易名《上壽》，專為壽筵祝觴，或作開場戲演。在《綴白裘》八集，《上壽》、《加官》、《招財》、《副末》四出編入「開場」類。[5]

　　清代小說《紅樓夢》第六十三回「壽怡紅群芳開夜宴」，眾女子為賈寶玉慶生，要求賈府家班出身的侍女芳官唱曲助慶，芳官按俗例開口便唱「壽筵開處風光好」，這正是出自開場戲《上壽》，眾女子嫌棄，要芳官改唱另一支。

---

4　黃滔 (記譜)、廖妙薇 (編)，《黃滔記譜古本精華：粵劇例戲與牌子》，頁32-34。

5　沈允升 (編譯)：《絃歌中西合譜》，廣州：廣州美華商店總發行，1930，頁 175-177。《上壽》，《綴白裘》，《善本戲曲叢刊》第五輯，冊 66，王秋桂 (主編)，臺北：臺灣學生書局，據清乾隆四十二年校訂鴻文堂刻本影印，頁 3229，3237-3238。《蘇武牧羊記》，《古本戲曲叢刊》初集，上海：商務印書館，據大興傅氏藏舊鈔本影印，1954。〈持觴祝壽〉：《群音類選》，胡文煥 (輯)，《善本戲曲叢刊》第四輯，冊 39，王秋桂 (主編)，臺灣學生書局，據庚申景印本影印，1987 年，頁 405-406。《牧羊記・慶壽》，《綴白裘》初編「風集」，《善本戲曲叢刊》第五輯，冊 58，王秋桂 (主編)，臺灣學生書局，據清乾隆四十二年校刻鴻文堂刻本影印，1987，頁 51-58。

說著大家共賀了一杯。寶釵吃過，便笑説：「芳官唱一只我們聽罷。」芳官道：「既這樣，大家吃了門杯好聽。」於是大家吃酒，芳官便唱：「壽筵開處風光好……」眾人都道：「快打回去！這會子很不用你來上壽。揀你極好的唱來。」芳官只得細細的唱了一只《賞花時》。（《紅樓夢》第63回）

在慶生的場面唱曲，不假思索就唱《上壽》。由此可見，《上壽》當時相當流行。眾女子嫌棄芳官唱此曲，是因為慶壽唱《上壽》已成為一種俗套。粵劇儀式戲《正本賀壽》就是源自《上壽》。

《正本賀壽》劇中八仙並不是現時民間一般認識的漢鍾離、呂洞賓、張果老、鐵拐李、韓湘子、曹國舅、藍采和、何仙姑等八仙，因為這八仙是明代才定型的，而《八仙賀壽》源自宋元南戲《蘇武牧羊記》，當中的八仙沒有特定名號。粵劇版本裏的八仙因此亦僅以號碼排序，分別有賀壽頭、二仙、三仙、四仙、五仙、六仙、七仙、八仙，每位仙家都穿着特定顏色的蟒袍，手上不持法器。曲文內容描述八仙從蓬萊出發，一同前往王母仙居祝壽，讚歎壽筵上一片祥瑞盛況，並獻上壽詞。唱第一段牌子音樂《賀壽頭》時，八仙按次序逐一出場，背着正面臺站，出齊後轉身向着臺口，一字排開站定，然後輪流念出四句詩白。這些詩白有不同版本可供選用，現今普遍用：「東閣壽筵開　西方慶賀來　南山春〔松〕不老　北斗上天臺」。各人道白完即拱手一拜，一邊唱另一牌子曲《大佛肚》（又稱《大佛圖》），一邊向臺口跪拜一叩首，叩完復埋正面位，拜齊後即分別一對對開臺口一拱手入場。《正本賀壽》之後一般直接演《加官》，然後演《送子》。

根據嶺南大學藝術節公演的《正本賀壽》（唱腔版），演出時間是三分十三秒。現今神功戲所演《正本賀壽》摒除唱腔，以2017年10月2日考察布袋澳洪聖誕為例，當日《正本賀壽》的演出時間是兩分二十五秒，快一分四十八秒。就實際時間來説，摒除唱腔省卻不足兩分鐘，對加快儀式進程作用不大。

## 第三節　重現《正本賀壽》唱腔：實踐研究個案分析

實踐研究（Practice as Research）是表演藝術領域裏一種新興的研究模式，1980年代中在英國形成，以實踐經驗作為學術研究的基礎，強調理論與實踐結合，研究成果

的呈現方式不限於論文，實踐經驗也被視為學術成果的構成部分。[6]以下討論重現《八仙賀壽》唱腔的實踐研究個案。

公演前六個月，嶺南大學研究團隊和八和會館製作團隊在油麻地紅磚屋舉行首次工作會議。重現唱腔的三份參考曲譜及曲文校訂本彙輯成冊，從嶺南大學的研究室送抵紅磚屋，其中兩份是現存的早期粵劇曲本，分別由二十世紀前期出道的粵劇樂師黃滔用工尺譜記譜，以及殷滿桃用簡譜記譜。殷氏的記譜是根據二十世紀初入行的樂師馮源初的口述資料做出來。由此推斷，十九世紀末至二十世紀初的粵劇戲班仍然有唱《正本賀壽》。

粵劇《正本賀壽》曲本有錯別字、文字脫落，以及文意不清的地方，而崑曲的早期曲本亦有類似情況。王錫純輯、蘇州曲師李秀雲拍正的崑曲曲譜《遏雲閣曲譜》（同治九年，1870）所收《上壽》沒有錯別字，而且文意通達。筆者當時建議以《遏雲閣曲譜》所收《上壽》作為這次演出的曲文底本。[7]藝術總監李奇峰、阮兆輝，吹打領導高潤權、高潤鴻都表示同意。此外，雙方議定參考現今神功戲正日的儀式戲演出程序，依次搬演《正本賀壽》（唱腔版）、《加官》、及《天姬大送子》，除香港常演的《男加官》外，加演流行於星馬一帶，但香港少演的《女加官》，合共演出四齣，並於演劇前按傳統打發報鼓。

八和為旗下「粵劇新秀演出系列」的演員及樂手舉辦了三次工作坊，在藝術總監李奇峰和阮兆輝帶領下，吹打領導高潤權、高潤鴻指導學員根據曲本把唱腔重現出來，並聯同客席指導高麗及李名亨傳授儀式戲的表演技藝和行內習俗。在第三次工作坊完結後，藝術總監和吹打領導隨即決定角色分派。

在排練的過程中，底本的曲文已有改動，公演的版本與底本有差別。鑑於這項研究的目的並不在於重現某個特定版本。觀察、分析行內人改動曲文的方式和原因，以及表演如何配合唱腔，反而有助了解儀式戲，這樣更有意思。因此，筆者當時決定在排練過程中不作干預，專注觀察、記錄重現唱腔的過程，下文是這個實踐研究個案的

---

6　Estelle Barrett & Barbara Bolt (eds), *Practice as Research: Approaches to Creative Arts Enquiry.* London: I.B. Tauris & Co Ltd., 2019.

7　三份曲本分別是王錫純（輯）、李秀雲（拍正）：《遏雲閣曲譜》，北京：中華書局，1973；黃滔（記譜）、廖妙薇（編）：《黃滔記譜古本精華：粵劇例戲與牌子》，香港：懿津出版企劃公司，2014，頁 54-56；馮源初（口述）、殷滿桃（記譜）：《粵劇傳統音樂唱腔選輯第三冊 正本賀壽 跳加官 仙姬送子 全套鑼鼓音樂唱腔簡譜》，廣東：中國戲劇家協會廣東分會廣東省文化局戲曲研究室，1961，頁 1-4。

分析。

《上壽》首段描述八仙暫離仙居，遠赴蟠桃會，騎着仙鶴飛越天際。這一段曲是宋元南戲《蘇武牧羊記》沒有，改編為《上壽》時才加上去的，有自報家門的意味。八仙甫出場，就報稱居於蓬萊仙島，借仙居交代身份。重現《正本賀壽》唱腔時，底本第二句首字「開」被改成「見」。藝術總監和吹打領導指，粵劇儀式戲的曲本都是「見」，於是決定不依底本，跟粵劇曲本改為「見」。改動原因顯示行內人十分關注粵劇的身份。以下按出版時序列出各版本的相關部分，並參考其他文獻分析，提出「開」是比較切合文意的。

> 家住在蓬萊路遙／看幾度春風碧桃／鶴駕生風環珮飄／辭紫府／下丹霄／辭紫府／下丹霄
> ——《綴白裘》（1777）《上壽》

> 家住在蓬萊路遙／開幾度春風碧桃／鶴駕生風環珮飄／辭紫府／下丹霄／辭紫府／下丹霄
> ——《過雲閣曲譜》（1870）《上壽》〔即重構所用底本〕

> 家住在蓬萊路遙遙[8]／見幾度春風碧桃／鶴駕生風環珮飄／辭紫府／下丹霄／辭紫府／下丹霄
> —— 馮源初本（1961）《正本賀壽》

> 家住在蓬萊路遙／見幾度春風碧[9]／鶴駕生風環珮飄／辭紫府／下丹霄／辭紫府／下丹霄
> —— 黃滔本（2014）《正本賀壽》

相傳碧桃是王母所種的仙桃。漢代的《漢武帝內傳》及晉朝的《博物志》均有武帝好仙道，得王母贈桃的故事。武帝打算留下桃核培植，王母卻說，仙桃三千年才結

---

8　馮源初本用疊字「遙遙」，也是距離很遠的意思。

9　黃滔本脫落一個「桃」字，此句意思不完整。

10　佚名：《漢武帝內傳》，《漢魏六朝筆記小說大觀》，王根林、黃益元、曹光甫（校點），上海：上海古籍出版社，2013，頁142。張華：《博物志》，《漢魏六朝筆記小說大觀》，頁220。

果，華夏之地不夠肥沃，種不出來。[10]《綴白裘》裏記着「看幾度春風碧桃」，較後的《遏雲閣曲譜》校訂為「開幾度春風碧桃」。前者描繪看了一次又一次春風中的碧桃，焦點是八仙看碧桃，被看的碧桃；後者描繪碧桃在春風中開了又開，周而復始，焦點是開花結果的碧桃。在《上壽》，八仙唱完這支曲牌後念了一首詩：

> 海上蟠桃初熟
> 人間歲月如流
> 開花結子幾千秋
> 我等特來上壽

這幾句有定場詩的作用，介紹劇中特定的情境：王母的碧桃歷數千年開花結子，八仙遠赴王母那邊上壽。曲文「開幾度春風碧桃」比較切合情境。元末明初詩人徐賁的題畫詩《題會仙圖》也寫王母設宴群仙會之事。末句「幾度碧桃開」表現一種超脫凡塵的境界。

> 春風十二燕瑤臺
> 曾與羣仙一見來
> 別後空山流水裏
> 不知幾度碧桃開

又，隱真觀（今江西靈峰寺）山門有一幅南宋詩人白玉蟾的對聯，上聯用仙鶴的意象，下聯以「幾度碧桃開」描摹仙人的境界。白玉蟾是全真南宗五祖之一，專研內丹學，追求超越生命界限的一種功法。

> 雨過玉簫清夜月　一庭黃鶴舞
> 雲深丹灶冷春風　幾度碧桃開

由此可見，詩人、道人習用「幾度碧桃開」烘托超脫生死的境界，《上壽》中「開幾度春風碧桃」化用前人詩句。仙界碧桃數千年一實，開了又開，與賀壽主題正合。

就典故和戲劇情境來看，這句應該是「開幾度春風碧桃」。根據崑曲唱者常用的工具書《韻學驪珠》，「開」，克哀切，陰平聲；「看」，克安切，陰平聲，或克按切，陰去聲。「開」與「看」音近，「開幾度春風碧桃」可能因音近而被唱成或記錄成「看幾度春

風碧桃」。粵人往往將「看」說成「睇」（現今常見的是異體字「睇」）、「睇見」或「見」。一些粵劇《正本賀壽》曲本中記着「見幾度春風碧桃」這一句，可能是將「看幾度春風碧桃」的「看」改為粵語口語「見」演變而成的。重現唱腔時，藝術總監和吹打領導卻選擇沿襲幾份得見的粵劇曲本，決定唱「見幾度春風碧桃」。

行內人對粵劇身份的關注也見於另一段曲文的處理。先據底本引述如下：

> 青鹿銜芝呈瑞草／齊祝願／壽山高／龜鶴呈祥戲庭沼／齊祝願／壽彌高／畫堂壽日多喧鬧／壽基鞏固壽堅牢／享壽綿綿／樂壽滔滔／展壽席／人人歡笑／齊慶壽／筵中祝壽詞妙

這是崑曲曲牌【大和佛】的曲文。吹打領導高潤鴻派給演員預習的示範錄音把「畫堂壽日多喧鬧」唱成「畫堂春日多喧鬧」。排練期間有演員提問，其中一段句句都有個「壽」字，對於是否要跟着唱感到疑惑。高回應說：「崑曲譜就係寫『壽』，但係幾份我哋廣東嘅牌子譜就係寫『春』，睇下個音先（崑曲譜就是寫『壽』，但是幾份我們廣東的牌子譜就是寫『春』，先察看樂音）。」經試唱確定「畫堂壽日多喧鬧」，可以合樂而歌後，高說：「如果『壽日多喧鬧』咪『壽』囉，咁大家改番個『壽』字啦！（如果要唱『壽日多喧鬧』就唱『壽』好了，這樣，大家改回『壽』字吧！）」他讓演員按底本唱。

「壽日」的含意是慶壽的日子，「春日」就是「春光明媚的日子」，「壽日」比「春日」切合主題。然而，吹打領導有不同的關注，他先要視乎「壽日」唱起來是否合樂，這樣固然要考慮。而他回應的第一句說話：「崑曲譜就係寫『壽』，但係我哋廣東嘅牌子譜就係寫『春』」，充分顯示粵劇人的身份意識。

粵劇行內將源自外省戲班的曲牌叫做「牌子」。「牌子譜」就是這類曲牌的樂譜。經過節奏、速度、樂器運用、演奏力度等方面的改變，廣東牌子的音樂風貌已經與原曲牌不一樣。況且，牌子的曲文是用粵劇的戲臺官話來唱，與崑班的戲臺官話又有差別。吹打領導的身份意識可在這樣的背景中去理解。不過，曲文用詞能否適切表達主題，也是有必要考慮的。

另外，將重現的唱腔比對底本，尚有兩處脫落了文字。其中一處是把「享壽綿綿／樂壽滔滔」唱成「享壽綿綿／壽滔滔」。原句是偶句，整齊勻稱，節奏鏗鏘，有和諧的美感。不過，在含意上，脫落一個「樂」字，影響不大。另一處是把「齊慶壽／筵中祝壽詞妙」唱成「齊慶／筵中祝壽詞妙」，此處少了一個「壽」字，沒有言明所慶為何，

意思就不完整了。不過，若然再有機會排演，要修正曲文理應不難。

這次儀式戲唱腔重構的經驗也提示編寫粵劇官話韻書的需要。粵劇儀式戲的曲文要用官話唱出，新秀為了這次演出逐字逐句學。在一次工作坊中，阮兆輝告訴後輩他不能確定某些字音是否正確，因為師傅教他的發音與一些同行的不一樣。他讓後輩在嶺大的演出中跟自己師傅傳授的發音來唱，同時讓他們知道行內有另一種發音，不失為踏實的處理手法。乾隆年間沈乘麐著《韻學驪珠》，至今仍是崑曲唱念吐字必備的工具書。粵劇官話經過地方化，與崑曲和其他劇種不盡相同。可是，粵劇官話的整理、研究工作一直沒有受到足夠的關注。每當演出儀式戲和排場戲要用官話，粵劇演員只能憑經驗、靠記憶。遇到沒有學過的，記不起的，或與同行不同的發音，都要商榷一番。若有粵劇官話韻書，就可以參考。

這次實踐研究也發現，傳統演出習慣（performance practice）的掌握是重現唱腔的關鍵。粵劇音樂雖然有曲譜，但具體的演出習慣並無在曲譜上明確標示出來，主要透過口傳心授。藝術總監和吹打領導雖然無聽過《正本賀壽》的唱腔，但他們根據長期演唱、演奏牌子所領略到的演出習慣去摸索實現《正本賀壽》唱腔的方法和技巧，然後將心得傳授予演員。例如對於速度的掌握，高潤鴻指示學員：「佢係筍形快，一路落。」然後補充說：「由第一個字開始。」意思是，從第一個字開始，一直逐漸加快。學員表示疑惑，阮兆輝告訴他們是「憑感覺」。在吹打領導的示範中模仿、揣摩，學員嘗試找感覺。

恢復唱腔後，表演動作與音樂的配合也要作出調整，重拾久遺了的認真態度。還有一段音樂未奏完，扮演八仙的演員就已經迅速做完所有動作，匆匆返入後臺，這在神功戲棚的演出中相當普遍，排練唱腔版時也出現類似的情況。阮兆輝半嘲半諷地說：「嘩！留番宵夜喎！好大段。」高潤鴻說：「〔動作〕做慢啲，一定係佢地做慢啲㗎啦。唔會話成段嘢〔唱段〕就〔遷就〕番做㗎啦。因為唱唔到㗎〔若然〕太快，一唱番好密㗎啲字。」在集體練唱之前，八和安排音樂師傅錄了《正本賀壽》的音樂給演員自己預習，當時音樂師傅按照平時演出的速度演奏，不料第一次排練時，跟住聲帶唱起來才發覺速度太快。實踐研究揭示，刪除唱腔之後的《正本賀壽》普遍有加速的現象。高潤權提示：「轉流水〔流水板〕呢，往陣老豆做果陣時，就係最後嗰兩個旦出黎拜嘅，開始拜，轉流水先至係嘅，依家啲人拜得好快，趕住入場，淨番晒個場嘅。」高潤鴻補充：「即係話，『壽詞妙』，『筵中壽詞妙』，『壽爐』就差唔多係旦拜，即係之前

嗰段六仙要慢少少，慢慢拜，行番啲身形出來，唔好熒熒燈燈咁拜咗。」意思是轉流水板時，即唱完「筵中壽詞妙」，開始唱「壽爐」那句，最後兩個花旦才行出來拜。前面六仙也不要拜得太急，要注意形態。高潤鴻說：「認認真真，逐下逐下。」高潤權再指示：「畀啲感情」，「攬袍嗰下都要慢慢㗎，跪低，再拜，一，零零舍舍二、三先至起身」，高潤鴻說：「同埋呢，以前班叔父個拱手出真係好好㗎，真係全部咁樣，一路唔郁咁樣㗎。」

做儀式戲不但要認真，還要落感情，這番訓示完全顛覆了現今一些演員做《正本賀壽》時行禮如儀的想法。《正本賀壽》長度只得兩三分鐘，動作不多，況且是例行的儀式，一般戲班不會排練。這次八和應嶺南大學邀請，排演唱腔版的過程，揭示長期被忽略的表演技巧，以及演出態度。

雖然短短兩三分鐘的戲，加上唱腔之後對演員來說原來已是很大的挑戰。在最後一次排練時，大部分演員都不能掌握唱腔，更談不上邊唱邊演。藝術總監於是決定公演時一批演員在臺上演，另一批演員在臺側幫腔。雖然是不得已的安排，但總算把《正本賀壽》唱腔重現了。

## 結語

2017年3月2日，《正本賀壽》唱腔版在嶺南大學藝術節開幕夜公演，是實踐研究的階段性成果。這次重現儀式戲唱腔之後，同年7月八和會館公演儀式戲《香花山大賀壽》慶回歸也重現了三段唱腔，筆者亦參與曲文校勘及標點。2019年，八和公演例戲《玉皇登殿》，再有幾支輆唱多時的唱段重現出來，這次筆者沒有參與。值得注意的是，唱段重現後還沒有重置於原始的祭祀場合。

2018年八和華光誕子時賀誕，當晚亦有在神壇前演出不帶唱腔的《正本賀壽》。筆者訪問在場主持儀式的李奇峰，問及2017年重現的《正本賀壽》唱腔是否可以在祭祀儀式中重現，他回應這是十分困難的，若要在神功戲中恢復唱腔，行內人就要重新再學。《正本賀壽》的唱腔能否在神功戲中重響，學者不宜過度干預，最終該由局內人決定。

# 《跳加官》降神步法故事化：
# 兼論從私宴到廟會的《女加官》

## 引言

　　《跳加官》的演員不用化妝，而是戴上一個白色面殼，面殼上綴五綹黑鬚，穿紅蟒袍，手執朝笏，頭頂相貌（宰相戴的盔帽，方形平頂，前低後高，兩旁平插長翅）。粵劇《跳加官》的演員有時在臺上行起來跌跌碰碰，滿有醉態。本章就資深粵劇演員所說的《加官》故事，討論《加官》的步法。除了《男加官》，下文亦會兼論甚少在香港公演的《女加官》。

## 第一節　《跳加官》在香港的演出概況

　　同治十一年九月十六日（1872 年 10 月 17 日）《申報》報道，俄國皇子在 1872 年 9 月 30 日在香港昇平戲院看戲，當日「演《指日加官》出目，隨演《六國封相》」。《指日加官》就是《跳加官》。在清乾隆年間所繪的《康熙慶壽圖》（藏於中國藝術研究院音樂研究所）中，氍毹上有一天官裝扮的男角，高舉右手，一指朝天。清代戲曲選本《綴白裘》有加官圖，天官高舉右手手指，或者展示寫着「指日高陞」的條幅，字面上的意思是指着升起的太陽，寓意在屈指可算的日子內就會升官，是預賀官員的説話。

　　根據麥嘯霞的《廣東戲劇史略》，神功戲有演《加官》，演於《正本賀壽》之後，接着是《仙姬送子》。第一日為正本日，例以正印武生登場，第二日由正印總生演，第

三日由第三小武演，如演女加官，則用旦角。堂會戲加官入場後，例由衣邊卸出一馬旦，穿紅海青，戴線髻，手捧方盆，放一紅帖，致謝來賓賞封。麥氏又指，蛇公榮為正印武生，按規矩應在第一日演《加官》，當時蛇公榮名重一時，聲價自高，乃代以第三武生，自此各班遂沿為例。[1] 麥嘯霞記錄了二十世紀初粵劇《男加官》的行當，以及在堂會《加官》的俗例。當時亦有演出《女加官》。

1989 年香港文化中心開幕，開臺戲亦有《加官》。據資深演員阮兆輝憶述，飾演加官的武生靚次伯當時年事已高，擔心因加官面具眼孔太小看不清楚而跌倒，提出演「淨面加官」，即不用加官面，並說有舊例可循。

2013 年 3 月 2 日香港《成報》報道，陳國源八十大壽的壽宴上，演了《加官》，男加官是郭啟輝，女加官是瓊花女，當時都是粵劇新秀演員。男加官第一條加官條「聖壽無疆」贈予尤聲普；第二條「八和萬歲」贈予由廣州到賀的大老倌陳小漢；第三條「從心所欲」贈予生日的陳國源。女加官第一條「嘉賓萬歲」贈予羅艷卿；第二條「滿堂吉慶」贈予吳君麗。有加官送贈加官條吉祥句的都是德高望重的貴賓。[2]

香港甚少見公開演出《女加官》，花旦主要在新加坡、馬來西亞演出時學會《女加官》的演法。粵劇演員在二十世紀初已有前往外地的華埠演出，例如新加坡、馬來西亞、越南等東南亞地區，遠至歐美各國，行內入稱為「走埠」。時至今日，香港粵劇演員仍有應聘走埠，其中新加坡、馬來西亞兩地的神功戲都會演出《女加官》，不少香港花旦就是在當地學會《女加官》。

2017 年，嶺南大學藝術節開幕節目展演粵劇儀式戲，包括甚少公演的《女加官》，既是演出，也是研究項目，筆者負責研究及策劃。當時，嶺南大學邀請了香港八和會館粵劇新秀演出系列的演員參演，指導新秀演出的花旦高麗就經常前往新、馬演出。同年稍後，香港八和會館粵劇新秀演出系列在公開演出中把《女加官》納入節目中。香港八和會館在 2021 年發佈的網上節目《八和頻道》亦有《女加官》示範。2021 年 5 月，東華三院轄下的香港油麻地天后廟在廟內演出粵劇落地戲，慶賀天后誕，《女加官》罕有地在香港的祭祀場合中公演。據東華三院合作伙伴程尋香港負責人溫佐治說，他 2017 年在嶺南大學看過《女加官》，於是建議油麻地天后誕把《女加官》納入節目單。

---

1　麥嘯霞：〈廣東戲劇史略〉，《廣東文物》第8卷抽印本，香港：中國文化協進會，1940，頁20。
2　《成報》，2013年3月2日。

剛好受聘戲班的班主翠縈在過去十年走埠新、馬兩地，也因此學會演《女加官》。

## 第二節　巫步與醉步：粵劇《加官》的步法

戴着面具舞動，驅鬼逐疫的儀式，稱為「儺」。演出《加官》時，演員戴着面具的裝扮，很有可能與儺有關。面具有轉變身份的作用。

根據倪彩霞〈「跳加官」形態研究〉的考證，天官走的臺步是一種巫師的步法。《加官》以「碰腳鶴步」上下場，「碰腳」就是一腳向前邁，另一腳拼上去，後腳剛好碰着前腳跟，兩腳不會互相跨越。鶴走路就是一腳着地，另一腳曲起來，其實也是單腳跳，這跟巫師求雨走的「商羊步」近似。商羊是傳說中的鳥，大雨前屈起一腳起舞，《孔子家語‧辨政》有提及。天官戴面具，走巫步，是降神儀式的舞臺化。[3]

香港粵劇行內流傳着一些關於《男加官》的故事。資深粵劇演員阮兆輝說，相傳唐明皇酒酣耳熱之時，命魏徵演戲。作為朝中重臣，魏徵老大不情願，唯有帶着面具來演，又因為在筵席上喝了酒，所以行的是「醉步」，後來看見有宮女想偷看他容貌，於是舉起手指一指那宮女。他最後強調，故事是這麼說。根據歷史，魏徵是唐太宗的諫臣，經常直諫唐太宗，但在上述故事裏，魏徵的主子不是唐太宗，而是魏徵離世四十二年之後才出世的唐明皇。由此可見，這是一個故事。

雖然是故事，但香港演的《加官》普遍因為這個故事而將降神祈福的儀式演變成戲劇性的演出。降神的巫步改為模仿醉態的醉步；指向天上太陽，寓意指日高陞的動作，改為指向好奇的宮女；借以變化身份，在儀式中降神的面具，就說成是用來遮掩容貌，不想別人認出。以面具遮掩容貌的傳說，除了上述故事外，還有另一傳聞：「傳說唐明王〔皇〕演出時，眾臣行跪禮，於是唐明王〔皇〕戴上面具，免眾臣下拜。後來演變成做男加官的演員需戴上面具。」見於香港八和會館「八和頻道」的粵劇網上學堂第 32 集。[4]

---

3　倪彩霞：〈跳加官形態研究〉，《戲劇藝術》，2001（3期），頁76。

4　《跳加官》，《八和頻道：粵劇網上學堂》第 32 集，香港：香港八和會館，2020。https://www.youtube.com/watch?v=C7SsSjjuzag，擷取日期：2024 年 3 月 30 日。

## 第三節　表演排場在粵劇《女加官》中的應用

《女加官》由正印花旦一人演出，戴鳳冠，穿女蟒袍，執牙笏。雖是俊扮，不用咬着面具來演，但也只做不唱。花旦掀起車簾，下車，然後揖拜，進殿面聖，是粵劇的「上金殿」排場，包括花旦的基本功架，七星步、俏步、拉山等，把舞臺表演的元素用於祈福的儀式性劇目中。

點題的部分是用身體擺出「一品夫人」四個字：雙手平伸或橫臥桌上表示「一」字；張開口加上雙臂义腰作兩口成一「品」字；咬笏作一畫，伸開雙手又作一畫，雙腳張開作「人」字，合成一「夫」字；側身伸一手作一撇，加上軀幹作另一撇，為「人」字。這個「一品夫人」架有時會略過不演。這種以身體擺字的架式不見於其他粵劇。[5]

演《女加官》時，樂師奏牌子曲《一錠金》。此曲廣泛用於紅、白二事，喜慶場合用一對橫簫（又稱橫笛或橫竹），或一對笛仔（小嗩吶）吹奏；殯儀開壇、請神則用一支大笛（大嗩吶）吹奏。《女加官》為吉祥儀式戲，因此必須用一對橫簫或一對笛仔，圖個吉利，不會單用一支。樂器數目也體現了儀式性戲劇驅邪納福的意味。

## 結語

香港粵劇《跳加官》普遍因為戲班流傳的故事而演繹成一個醉漢的獨腳戲，不少演員刻意行到歪歪倒倒，源於道術的降神巫步變成傳聞故事中魏徵的醉步，天官變成人間的重臣魏徵，原來的降神舞蹈戲劇化了，展現儀式戲的戲劇化傾向。於是，天官（或班中人扮演的魏徵）在完結前向觀眾展示手上寫有吉祥語的條幅成為《跳加官》的焦點。《跳加官》戲劇化後，驅煞元素消減，突出了祈福的意味。

---

5　《女加官》「一品夫人」架，參翠縈解說及示範，林萬儀研究/監製、鄧鉅榮導演/攝影指導：《廟戲》，萬儀人文工作室、也可可非聯合製作，2022（非物質文化遺產辦事處資助）。https://www.facebook.com/share/v/SRc9CwFcadA3v9PV/?mibextid=o FDknk，擷取日期，2024年3月30日。

# 富貴榮華皆因孝：
# 《仙姬送子》刪節本隱沒的教化意味

## 引言

「別卻塵凡道，直上玉霄宮，遊遍蓬萊島，但願父子們享榮華到老。」[1]仙姬把襁褓中的兒子交予凡人夫君後，一邊轉身返回仙界一邊唱着。這是粵劇儀式戲《仙姬送子》最後一支曲。曲文包含了這齣戲的吉祥寓意：先是得子，香燈有繼，然後父子同享榮華到老。

按照規模、篇幅來分，《仙姬送子》大致上有《大送子》和《小送子》兩種。就裝扮、表演來說，《大送子》又可分為《宮裝大送子》、《紗衫大送子》、《紮腳大送子》等（參附錄五）。下文先按照實地考察所見概述現今香港常演的《仙姬送子》版本，包括反宮裝和不反宮裝的《大送子》，以及《小送子》，然後根據香港舊報紙概述二十世紀初中期《仙姬送子》的不同版本、名目及演出秩序的安排，並分析其演變，接着就香港近年復排《仙姬送子》遺落片段的個案，觀察行內人對儀式戲的看法，最後透過分析《仙姬送子》刪節本保留和刪除的曲文，點出繁簡本的不同主題。

---

1 　黃滔（記譜）、廖妙薇（編）：《黃滔記譜古本精華：粵劇例戲與牌子》，香港：懿津出版企劃公司，2014，頁78。

# 第一節　現今香港常演的《仙姬送子》

　　粵劇儀式戲《送子》主要敷演仙姬下凡，把兒子送到塵世夫君董永懷抱的場面，有稱《天姬送子》，亦有稱《仙姬送子》，大體上分為《大送子》和《小送子》兩種，而《大送子》又有繁簡不同的各種版本和名目。

　　香港現今演出的《大送子》一般由仙姬的六個姐姐帶頭出場，七姐隨後，眾仙踏上搭建在舞臺上的平臺站定，天幕上以幻燈片投射雲海及華表，代表天廷。一位叫做抱仔的侍女站在一旁。眾仙邊行邊唱，交代下凡原委，點出將兒子交予丈夫，為他傳宗接代的要旨。接着，儀杖隊開路，董永執馬鞭上場表示：當了狀元，光耀門楣，正在奉旨遊街，忽覺一陣瑞氣飄過，聞仙音說要在槐蔭樹下踐約送子。然後，夫妻對唱，互訴離情一番。董永憶記當日賣身葬父，孝義感動了七姐，締結百日仙凡之緣，七姐用法力快速織絹，董永因獻絹有功而封為進寶狀元。緊接以上一段宣揚賢孝的曲文之後，眾仙姬由平臺下來，表示從雲上下凡與董永相會。董永在眾仙中尋見七姐。七姐送子後囑咐董永另結鸞儔，付與孩兒撫養，並祝父子榮華到老，然後與眾仙啟程返回天界，董永抱着兒子上馬，儀杖隨行，兩隊人分別從戲臺兩邊離場。粵劇《送子》的故事見明人洪楩編印的《清平山堂話本》之〈董永遇仙傳〉。[2]

　　《大送子》由班中的主要演員擔綱，香港近年演出的《大送子》一般有十八個角色。七姐仙姬由正印花旦飾演；抱仔的仙女由二幫花旦飾演；七姐的六位姐姐由其他花旦飾演；董永由正印小生飾演；隨董永擔羅傘的由正印丑生飾演；四殺手裙由第一、二、三、四小武飾演；四百足旗由四堂旦飾演。根據粵劇樂師馮源初口述，殷滿桃記譜的曲本，《大送子》還有七個角色，包括隨七姐擔羅傘的由第三花旦飾演；二御扇由正旦、貼旦飾演；四飛巾由正印總生、末腳、第三、第四小生飾演。[3]這份《送子》曲本記有十三支牌子，香港現時所演的都略去第九、第十支不唱，原因待考。馮源初在1900年代已經參與粵劇演出，[4]他所憶述的相信是《送子》在二十世紀初的演出形態。

2　洪楩：《清平山堂話本》，香港：中華書局（香港）有限公司，2022，頁367-377。

3　馮源初（口述）、殷滿桃（記譜）：《粵劇傳統音樂唱腔選輯第三冊　正本賀壽　跳加官　仙姬送子　全套鑼鼓音樂唱腔簡譜》，廣東：中國戲劇家協會廣東分會廣東省文化局戲曲研究室，1961，無頁碼。

4　郭秉箴：《粵劇藝術論》，北京：中國戲劇出版社，1988，頁47。馮源初於1904年去倫敦為英皇加冕演奏，1907年在新加坡永壽年班時參加孫中山革命組織。

在表演方面，「反宮裝」是《大送子》標誌性的程式。演到董永穿梭於群仙之間尋覓妻子，六位姐姐逐一在瞬間幻變新裝，個個色彩不同，令人目不暇給。訣竅就在演員身上所穿的特製戲裝：底面分別用兩種顏色和料子製成，只要將兩袖及衫身前幅揚起，翻至背後，即幻變出另一種色彩和樣式。演員借助反宮裝表現神仙瞬間變身的法力。表演反宮裝的條件是戲班備有六件不同顏色的宮裝，沒這行頭就改穿小古裝，不作翻衣的動作。就近年所見，香港戲班一般沒有添置這種底面不同的宮裝，反宮裝並不多見。香港粵劇行會香港八和會館有這種戲衣，一年一度的華光誕或八和公演的《送子》均有表演反宮裝。

《小送子》刪去所有唱段，改用幾句口白交代。七姐自己抱着嬰孩出場站定，董永執馬鞭上場念詩白：「奉旨遊金街，狀元馬上來。」七姐接：「槐蔭分別後，特送小嬰孩。」董永說：「呵！原來仙姬下瑤臺。」[5] 送過嬰孩後便下場。這個版本由班中的一般演員來演，臺柱不演。

## 第二節　香港二十世紀上半葉的《仙姬送子》

約於 1940 年代入行的粵劇演員何錦泉指，《送子》有一個版本叫做《宮裝送子》，顧名思義，這個版本有反宮裝的表演。《宮裝送子》在「送子」之前還有「別洞」〔過洞〕和「別府」兩場，「過洞」演七姐壽辰，六位姐姐為她祝壽，玉帝降旨，命七姐下凡將兒子送到董永手上，然後返回天廷；「別府」演董永因獻絹有功，封為進寶狀元，奉旨遊街。何錦泉又指，「過洞」只聽前輩說過，從事粵劇工作五十年來也不曾看過，曾多方請教老前輩，也無所獲。作者訪問香港資深粵劇演員及導師梁森兒，她透露 1980 年代走埠演出，曾在馬來西亞演過「過洞」，本是文武生的她反串旦角飾演仙女。香港八和會館在 2019 年粵劇新秀演出系列也曾演出一次，據稱曲本得自馬來西亞資深藝人（參附錄八之八）。作者當時在場，「過洞」一場所唱是梆子中板，與「送子」一場全用牌子屬於不同音樂體系，從粵劇吸收牌子及梆子的先後來看，估計「過洞」一場是後加的，有待進一步考證。何錦泉指，不演反宮裝的《送子》版本叫做《紗衫送子》，這個版本只演「送子」一場，刪去羽扇和女羅傘，也是由臺柱擔綱演出。

---

5　黃滔（記譜）、廖妙薇（編）：《黃滔記譜古本精華：粵劇例戲與牌子》，頁79。關於《仙姬送子》的不同版本，參何錦泉：《天姬大送子》，《南國紅豆》，1994（1 期），頁 56-64。

　　香港近年一般在節誕、醮會等正日演正本前先演《賀壽》、《加官》、《大送子》。若戲班規模較小，則第一晚開臺及正日演正本前先演《賀壽》、《加官》，再演《小送子》。地方不夠也演《小送子》作權宜之策，例如開演首日先在後臺向戲神演，行業神華光誕辰及農曆年子時在會館演。有戲班因為疫情而取消整臺神功戲，改於廟前空地或廟裏演。

　　查考二十世紀初《香港華字日報》廣告發現，當時《大送子》與其他儀式戲劇目的組合及編排與今天不一樣。大約在 1924 年之前，有些戲班先演《天官大賀壽》、《加官》，然後演《大送子》，再接《登殿》；有些戲班單演《大送子》。在 1937 年之後，不見《天官大賀壽》、《加官》、《大送子》、《登殿》連演。1949 年，有一班演《天官大賀壽》、《加官》、《大送子》。在二十世紀下半葉之後，沒見《天官大賀壽》的演出記錄（參附錄四）。1940 年代初之後的廣告顯示，大體上會在《賀壽》或《香花山大賀壽》後接演《送子》。

　　二十世紀的報紙廣告上有不同名目的《送子》，1900 年代已有《大送子》的名目，《仙姬送子》（不加「大」字）在 1920 年代較為多見，《天姬大送子》在 1940 年代之後較多用。1900 年代有《紮腳大送子》和《紮腳雙大送子》，即有旦角踩蹺鞋演出，雖是噱頭，但亦要求紮實的功底。不過《雙送子》的具體表演狀況不明。《紮腳大送子》在 1920 年代初後不見於廣告。1907 年有《紗衫紮腳大送子》，1910 年有《紗衫大送子》，都是由全女班演，之後則不見。紮腳版本的式微估計與女花旦取代男花旦，女花旦逐漸不練模擬女性纏足的蹺功有關。廣告上不見標榜宮裝送子，可能早年反宮裝是常態，不穿宮裝穿紗衫才是例外，所以特別註明（參附錄五）。

## 第三節　近年復排《送子》遺落片段的啟示

　　適應策略讓演出《送子》的傳統延續至今，但簡化版本演多了，較完備的版本可能因此逐漸被遺忘。上文提及《大送子》的十三支曲至今有兩支不唱不演，「過洞」一場也沒演良久，遺落原因還待進一步考證。近年有復排「送子」十三支版本及「過洞」的行動。

　　筆者在 2017 年策劃嶺南大學藝術節開幕節目，試圖在其中一個環節復排演出《送子》十三支版本，合作機構是香港八和會館。在排練前，筆者搜集了十三支的版本，讓藝術總監李奇峰、阮兆輝，以及吹打領導高潤權、高潤鴻參考。幾位資深從業員均

指，雖然他們從沒聽過第九、十兩支曲，但有曲譜及曲文，應該可以唱出來。可是，儀式戲的動作及舞臺調度也是有規定的，不同於其他劇作可以隨意改變、創作，因此決定略去第九、十支兩個片段。當晚雖然沒有把原擬恢復的兩段搬演，但在商討的過程中得悉幾位資深從業員的看法也是很寶貴的。這次經驗提示，儀式戲劇目的一些片段一旦遺落，可能就難以復演。

在 2019 年，八和會館在粵劇新秀演出系列的演出中復排了「過洞」、「別府」。既是新秀系列，就有承傳意味。可是，這個版本只是偶然演了這麼一次，尤其沒有將它重置於祭祀場合，這也有探討的必要。

## 第四節　《仙姬送子》刪節本隱沒的教化意味

據 1920 年代入行的樂師黃滔所記，過往一臺戲一般演五日，第一日演正本前要唱齊十三支和表演反宮裝；第二日也唱齊十三支；第三日唱第一、二、三、六、七、八、十一、十二、十三，共九支；第四日唱第一、二、三、六、七、十三，共六支；第五日演小送子，吹第一支後生旦說白，然後起第三支吹兩句，再落第五支，第十三支。時至今日，最多只唱十一支，總會刪去第九、第十兩支。此外，除了正日，其餘日子都只演《小送子》。[6] 分析刪除的曲文及保留的曲文可以揭示《仙姬送子》突顯的祈願和隱沒的教化功能。

從第四日刪剩的六支入手分析，可見保留了以下幾個不可或缺的情節及其包含的祈願。第一支由旦唱出，交代仙姬下凡送子：「付予孩兒繼後基。」送子和香燈繼後有人固然是這齣戲的主旨。第二支由生唱出，董永賜封狀元遊街：「改換門楣世上所稀〔希〕，遂卻平生志，衣錦榮歸」，點出榮華富貴、光宗耀祖的希冀。第三支由生唱出，交代仙姬下凡，夫妻別後重會。第六支由旦唱出，「仙姬產下麟兒，送與君家懷抱」，此時七姐把嬰孩交予董永。這是點題的片段。第七支由生唱出，焦點落在嬰孩上，「見此子不由人多歡笑，是吾家百年後宗枝靠。」再次強調傳宗接代的信息。最後第十三支由旦唱，臨別前祝禱：「但願父子們享榮華到老。」重申香燈有繼、富貴壽考的祈願。

---

6　黃滔（記譜）、廖妙薇（編）：《黃滔記譜古本精華：粵劇例戲與牌子》，頁79。

　　分析第四日刪除的五支。第四支由生旦唱出，重聚時訴說離情別緒。第五支由生唱出，交代因賣身葬父的孝義而感動仙姬下凡，並感念仙姬的恩情。第八支由旦唱出，仙姬着董永續弦，為他撫養嬰孩。第九支由生唱出，希望與仙姬再續前緣。第十支由旦唱出，勸董永不要貪心，要明白仙凡有別。第十一支由生唱出，望嬰孩長大後爵祿高。第十二支由旦唱出，也望嬰孩將來壽高、名高、利高。第十一、十二支的祈願是重點，但在保留下來的第十三支再次重申。

　　現今在正日刪去的第九、第十支值得注意。這兩支是先由董永提出與仙姬再續前緣，仙姬則回應仙凡有別，還叫董永不要貪心。內容與傳宗接代、富貴榮華無關，或許這是被刪除的原因。有些扮演仙姬七姐的演員唱到最後一支曲時，表現得依依不捨，就與原來的情節不合了。

　　特別值得注意的是第三、四日刪除了的第五支。第五支由生唱出，交代因賣身葬父的孝義而感動仙姬下凡送子，除了交代事情原委，背後隱含富貴榮華皆因孝的教化意味，在簡本中被省略了，在《小送子》中亦只強調送子，隱沒了教化意味。只有正日的《大送子》才保留表揚孝的第五支。

## 結語

　　《仙姬大送子》與《碧天賀壽》一樣，都在禳災祈福的功能目的背後蘊含教化的功能目的，《碧天賀壽》的信息是行善積德可以改變命運，帶來福樂、富貴和長壽，《仙姬大送子》則宣揚孝行，孝感動天，可以帶來子嗣，富貴榮華，兩齣都是祈福與教化結合的儀式戲。

# 從民間宗教儀式到政府慶典：
# 《香花山大賀壽》的不同演繹

## 引言

《香花山大賀壽》敷演眾仙前往紫竹林向觀音祝壽的故事，雖然情節簡單，但是戲裝絢麗耀目，音樂、鑼鼓喧囂熱鬧，表演又有雜技和魔術成分，令人目不暇給，乍看起來是一齣五光十色的粵劇，在華麗的場景背後卻又蘊含佛、道二教的度脫意味。二十世紀初以來，粵劇從業員已經在幾位行業神的誕辰獻演《香花山大賀壽》。這個劇目有祝壽的場面，部分曲文取自明清時期的目連戲，與超度儀式有關聯。戲裏的道具在信眾眼中是聖物，他們都希望得到，並在演出過後留在身邊保佑自己和家人。《香花山大賀壽》有深厚的宗教內涵。

2017 年，香港特區政府康樂及文化事務署邀請香港八和會館製作《香花山大賀壽》（下稱《香花山》），以此作為香港回歸二十周年的誌慶節目，6 月 30 日至 7 月 2 日合共演出三場，復排了逾半世紀以來被刪削的技藝表演和唱段，同時摒除了祭祀儀式的元素。下文探討演出背景和節目功能如何改變儀式戲的內涵，並據此揭示儀式戲的本質。

## 第一節　《香花山大賀壽》在香港的演出概況：
###  二十世紀初迄今

　　根據香港舊報紙的戲院廣告資料，《香花山》在二十世紀初已是恆常演出的劇目（參附錄六）。《香花山》的演出日期顯示，年中有四個日期反覆出現，而這四個日期正是粵劇從業員供奉的幾個行業神的誕辰，包括陰曆三月廿四日田、竇二師誕，三月廿八日張師傅誕，四月八日譚公誕，以及九月廿八日華光先師誕，可見《香花山》自二十世紀以來已普遍成為粵劇從業員慶賀行業神的儀式戲。

　　現今粵劇行以《香花山》慶賀華光誕，但在二十世紀初，粵劇從業員亦以《香花山》慶賀另外幾位行業神。檢視 1900-1980 年《香花山》的演出日期，三月廿四日演了十八次（1900-1954 年間）；三月廿八日演了十五次（1901-1941 年間）；四月八日演了六次（1903-1924 年間），九月廿八日演了七次（1905-1980 年間），實際上可能不只此數，另有一些演出日期與以上神誕接近，亦很有可能與神誕有關。此外，1920 年 4 月 7 日（庚申年二月十九日）有樂羣英幼童班演《香花山》賀觀音誕，1921 年 5 月 27 日（辛酉年四月二十日）有群芳影全女班演《香花山》補祝金花夫人誕。從上述演出日期可見，在二十世紀上半葉，粵劇從業員較多在田、竇二師誕及張師傅誕演《香花山》；自二十世紀下半葉迄今，則主要在華光誕演《香花山》。

　　在不同歷史時期，《香花山》有不同的演出狀況和意義。

　　《香花山》較早的演出記錄刊於 1900 年（光緒二十六年）4 月 23 日《香港華字日報》的戲院廣告。當日是庚子年三月廿四日，正是粵劇行的田、竇二師誕。瑞昇平班晨早七點在高陞戲園上演《香山大賀壽》（當時不稱《香花山大賀壽》），下午演正本《義擎天》，晚上演出頭《巧娥幻變》、《雪恨離奇》。據報紙廣告資料，瑞昇平班這臺戲在 4 月 20 日開演，21、23、24、25、26 日每天日夜兩場，一共演出六天。首日午間演正本《南雄珠璣巷》之前先演儀式戲《大送子》和《登殿》，23 日田、竇二師誕演《香山大賀壽》。這臺戲是收費的商業演出，正本、出頭的椅位和板位分別收銀毫半，錢四十，《大送子》和《登殿》不另收費，《香山大賀壽》則要收費，椅位銀五仙，板位錢二十。現今此劇目多稱為《香花山大賀壽》，這則廣告稱《香山大賀壽》。相傳香山為觀音修行的地方，見明初成書的佛教說唱文本《香山寶卷》。1906 年以後的戲班廣告多稱此劇為《香花山大賀壽》，原因待考。

1900-1910年代，戲班一般在早上大約七、八時開演《香花山》，午間演正本，晚間演出頭。自1920年代起，陸續有戲班不在早上七、八時演《香花山》，改於午間約十一、十二時開演，並註明演「全套」，廣告上的描述是「由莊王會宴起，觀音拜壽止」，大約演至下午四時半至五時，於是，《香花山》全套基本上佔據了正本劇目的演出時段。演完《香花山》全套，晚上演出頭。特別註明「全套」意味着有時不演「全套」，只演部分，相信不演全套即是只演大賀壽一段。1966年首映的粵語戲曲紀錄片《觀音得道　香花山大賀壽》也是由莊王會宴為妙善公主選駙馬開始，先演觀音得道的歷程，然後接演眾仙齊賀觀音得道的《香花山》。《觀音得道》可以視作《香花山》的前傳。不過，電影中的《觀音得道》主要以粵語唱念。粵劇在1920年代正值粵語取代官話之初，1920年代所演的《香花山》全套的前半部與《觀音得道》很有可能不是同一版本，有待查考。

查閱1900-1938年《香港華字日報》發現，除了缺期多的1913-1919年之外，香港各大戲院在抗戰之前每年都演粵劇《香花山》，往往一年不只演一次，1920年更演了八場之多。抗戰時期，戲班照樣演《香花山》賀誕。白玉堂、林超群、曾三多等領導的興中華劇團在1938年4月28日（戊寅年三月廿八日）的《香港華字日報》有廣告：「三月廿八日正印老倌出齊慶祝田、竇二師張聖先師寶誕特演香花山大賀壽」，場地是高陞戲園。淪陷前後，仍有不少戲院在報紙刊登廣告。戰時每天刊登的戲院廣告揭示，粵劇不但沒有停演，而且公演場次相當多，演出劇目包括《香花山》在內。根據這些廣告，淪陷前的一臺《香花山》是陳錦棠、新馬師曾領導的勝利年男女劇團在1941年4月24日（辛巳年三月廿八日）假普慶戲院演出。淪陷後第一臺是靚次伯、羅品超、余麗珍領導的光華男女劇團在1943年10月23日（癸未年九月廿五日）假普慶戲院演出。自1940年代初起，戲班不在晨早演《香花山》，改在午間演出。現今粵劇行都在午間演出《香花山》。

直至1940年代末，省港班名伶仍穿梭兩地演出，當時香港與廣州有共同的劇目，以及共通的儀式和習俗。1931年《伶星》雜誌11期報道薛覺先領導的覺先聲劇團在田、竇二師誕期假廣州海珠戲院開演《香花山大賀壽》的盛況。[1]1950年代初，面對移港潮，中華人民共和國實施收緊邊境政策，兩地居民不可自由往還，粵劇省港班時代

---

1　舞台怪客：〈薛覺先舞大頭狗〉，《伶星》，1931年（11期），頁103，轉引自《粵劇與廣府民俗》，李計籌（著），廣州：羊城晚報出版社，2008，頁264。

隨之結束。自此，省港兩地粵劇發展出不同的風貌。1950 年代起，在祭祀場合中以《香花山》作為儀式戲來演成為香港粵劇的特色之一。在省港粵劇分道揚鑣的歷史背景下，香港花旦芳艷芬在 1954 年 4 月 26 日（甲午年三月廿四日）領導新豔陽劇團在普慶戲院演出《香花山》慶賀田、竇二師誕，同年 10 月 24 日（甲午年九月廿八日）蘇少棠、衛明珠的大中華在東樂戲院演《香花山》慶賀華光誕就顯得別具意義。[2] 1954 年兩則廣告都在《香花山》旁邊加上一個劇目《觀音得道》。

二十世紀初，在戲院登場的大都是粵劇省港班，即穿梭廣東省城（廣州）和香港兩大城市戲院演出的名班。《香花山》劇中人物數十人，只有像瑞麟儀、周豐年、人壽年等具規模的省港大班才有條件公演。直至 1950 年代中期，《香花山》都以戲班的名義演出。1966 年，粵劇工會香港八和會館號召全行公演《觀音得道》及《香花山大賀壽》賀誕，相信與戲班規模普遍縮小有關。

該次《香花山》的演出是 1966 年 11 月 10 日（丙午年九月廿八日）香港八和會館慶賀華光誕的活動之一，地點是九龍城沙埔道大戲棚，由當年的主席梁醒波牽頭，[3] 香港志聯影業公司拍攝及剪輯成有聲黑白紀錄片，同年 12 月 1 日首映，導演是粵劇文武生黃鶴聲，其後由華藝錄影製作公司發行影碟，片名《觀音得道　香花山大賀壽》。畫面上清楚見到華光的神壇搭在戲臺的左邊，佔了演區的部分位置。電影以聲音及影像記錄、保存了《香花山》的音樂和表演，以及相關的文化、習俗，是《香花山》現存較早的影音紀錄。香港電影資料館收藏拷貝及商業影碟，供公眾閱覽。1966 年八和首次以會館的名義發動同行演劇賀誕，過往是戲班各自演出。二十世紀初已經入行的麥軒特別為該次賀誕活動撰寫演出總綱，詳列各場人物，出場次序、鑼鼓點、牌子、曲文、科介等，砌字一場兼有圖示。香港八和會館至今仍保存此演出總綱的泥印本。資深從業員李奇峰也藏有一份，近年捐予高山劇場粵劇教育及資訊中心，公眾可在展區閱覽電子副本（參附錄八之四）。

從 1960 年代起，戲院的粵劇廣告逐漸減少。1970 年代，德啟遊樂場粵劇場有兩則公演《香花山》的廣告，分別是 1975 年 11 月 20 日（乙卯年九月廿八日）聲燕劇團八和子弟及 1976 年 11 月 1 日（丙辰年九月廿八日）千歲劇團的演出，兩天都是華光誕。1980 年代以後，報紙上對華光誕及《香花山》的演出只有零星的報道。1980 年 11 月 5

2　《真欄日報》，1954年4月28、29、30日，10月25日。

3　《華僑日報》，1966年9月17日及11月11日。

日（庚申年九月廿八日）華光誕，八和在海城大酒樓演出《觀音得道》及《香花山》。[4]
1988 年，八和亦有演出《香花山》賀師傅誕。[5] 1996 年，八和在海城演《香花山》賀華
光誕，根據Tuen Wai Mary Yeung的碩士論文，劇本有多處刪削，演出時間約長一小時
十五分鐘。[6] 1998 年，臨時區域市政局特約製作及主辦《香花山大賀壽》，在沙田大會
堂、荃灣大會堂及屯門大會堂公演。2000 年後，八和比較恆常地演《香花山》賀華光
誕，起初在新光戲院，後期移師高山劇場。八和的賀誕演出不公開售票，購買當晚聯
歡席券可獲贈戲票，疫情期間則改為八和安排門券予會員家屬及嘉賓。

## 第二節　《香花山大賀壽》的演出形態

《香花山》這齣戲人物眾多，卻沒有複雜的人物關係和情感，情節也極其簡單，
只是敷演觀音得道，宛如重生，眾仙紛紛前往祝壽的故事。場面宏大，仙家、神將的
各式裝扮，大型的機關道具，繽紛耀眼。舞蹈、武術、幻術諸般技藝雜陳，令人目
眩，是一場訴諸感官享受多於牽動情感的表演。香港公演的粵劇主要是情節和人物關
係錯綜複雜的「大戲」。[7] 相比之下，《香花山》展現一種截然不同的風貌。全劇人物達
四十二人。

就近年的賀誕演出來看，整齣戲分為六場。第一場「賀壽」：八仙在雲海景中各持
法寶依次出場，逐一自報家門後，由賀壽頭漢鍾離擔綱念白，相約帶備仙桃仙酒一同
前往祝壽。第二場「擺花」：由八仙女各持紙板花瓶一對，在花林景中跳一場表現種
花、開花、結子的舞蹈，繼而以手中花瓶砌出「天、下、太、平」四個大字。第三場
「水晶宮」：扮演水晶宮裏魚、蝦、龜、蚌的演員模仿各種動物特有的動作先後出場，
接着是來自東、南、西、北四方的海龍王逐一自報家門，然後由東海龍王擔綱念白，
相約一同前往賀壽。第四場：「眾仙齊會」：由金童、玉女在雲景中伴隨普陀聖母、梨
山聖母和龜靈聖母出場，三聖母自報家門後，由梨山聖母擔綱念白，相約一同前往祝

---

4　《華僑日報》，1980年11月6日。

5　《華僑日報》，1988年11月11、13日。

6　Tuen Wai Mary Yeung, "The Popular Religion of Female Employees in Cantonese Opera". M.A.
　　Thesis, The University of British Columbia, 1999, pp.89-94.

7　大戲與小戲的觀念參考曾永義：〈論說「戲曲劇種」〉，《論說戲曲》，曾永義（著），臺北：聯
　　經出版事業公司，1997，頁248。

壽。第五場「紫竹林」：由水簾洞裏的孫悟空與眾猴子表演翻騰跌撲的毯子功，繼由孫悟空擔綱口白，相約一同前往花果山採摘仙桃仙果前往祝壽，然後，眾猴抬出一隻比人還要高的大桃。接着，八仙各持寶物再度出場，他們碰上拿着賀禮的金童、玉女和三聖母，雙方約好一同前往祝壽。四龍王亦隨後而至，眾仙於是一同前往祝壽。善才、龍女各拈「慈航普渡」旛和「西方極樂」旛在紫竹林中，觀音自報家門，八仙、四龍王、三聖母先後出場，齊天大聖率領眾猴抬着大桃上場，眾仙同向觀音跪拜，觀音與眾仙打道菩提岩。第六場「菩提岩」：先是大頭佛的獨腳戲，以南天門為背景，表演晨起梳洗、打掃、添油、點燈、點香等。然後是降龍、伏虎和韋陀三羅漢分別表演功架。接着是觀音十八變，名為「十八變」，實在只得八變，由扮演觀音的演員及另外八名分別扮演龍、虎、將、相、漁、樵、耕、讀的演員合作完成。觀音先後換裝八次，全是女裝。觀音每一次以新裝出場，都會透過形體動作模擬上述八種化身的其中一種，完成一套動作後即返回後臺換妝。觀音一走，扮演該種化身的演員立即上場，表演相關的功架，如穿虎衣的作虎狀，作樵夫裝扮的作砍柴狀。觀音每次再度出場之前，都有一名打武家演員（俗稱龍虎武師）表演各種翻騰跌撲的絕技作為間場，這些高難度動作往往博得觀眾熱烈的掌聲。據麥軒編訂的總綱，打武家演員扮演的角色是金童。不過，這個片段中的金童只穿練功衣褲。完成「十八變」後，就有招財、進寶二仙伴隨劉海或曹寶出場大撒金錢。眾人爭相撿拾象徵財富的仿古錢幣，掀起高潮。最後打武家演員挑着大桃上場，壽桃忽然打開，跳出一名由兒童扮演的桃心向觀音祝壽，在即將完場之前再為觀者帶來一個驚喜。

　　檢視早期藝人麥軒編訂和馮源初述傳的劇本，《香花山》還有一場「插花」，由打武家表演疊羅漢等雜技，合共四十一款花式，扮演眾猴子，但不穿猴衣，只穿練功衫褲。又據黃滔記譜本，《香花山》有三支有曲文的牌子，但近年賀誕演出時都沒有唱出。這三支牌子包括：八仙跪拜觀音時唱的【梁州序】，觀音在菩提岩擺壽宴，與眾仙共飲時唱的【排歌】，觀音十八變後，開桃時唱的【三春錦】。馮源初述傳本還有【九轉】，是開場時八仙唱的，近年都不見有唱（參附錄八之四、五）。[8]

8　馮源初（口述）、殷滿桃（記譜）：《粵劇傳統音樂唱腔選輯第九冊　香花山大賀壽　全套鑼鼓音樂唱腔簡譜》，廣東：中國戲劇家協會廣東分會廣東省文化局戲曲研究室，1962，「插花」參頁7-13，【九轉】參頁2-3，【梁州序】參頁21-22，【排歌】沒有唱詞，參頁23，【三春錦】參31-34。黃滔（記譜）、廖妙薇（編）：《黃滔記譜古本精華：粵劇例戲與牌子》，香港：懿津出版企劃公司，2014，【梁州序】參頁45-46，【排歌】參頁47，【三春錦】參頁50-52，【九轉】沒有唱詞，參頁42。

　　《香花山》全劇穿插着各式技藝，包括着重隊形變化的砌字舞「擺花」、翻騰跌撲的毯子功、展現南派武術色彩的表演程式組合（行內稱為「跳架」、「扎架」）、帶有幻術意味的換裝技法等。其中「擺花」和「觀音十八變」兩種表演源遠流長。

　　「擺花」由八個扮演仙女的舞者表演，各人手持大型紙板花瓶一對，在花林景中通過走位、坐膝等舞蹈動作表示種花、開花，並先後齊舉手中的大型紙板花瓶砌成「天」、「下」、「太」、「平」四個大字，表示結子。

　　根據歷史文獻，運用隊形變化組成各種字樣的舞蹈最早見於唐代。五代劉昫的《舊唐書・音樂志》：

> 《聖壽樂》，高宗、武后所作也。舞者百四十人，金銅冠，五色畫衣。舞之行列必成字，十六變而畢。有「聖超千古，道泰百王，皇帝萬年，寶祚彌昌」字。[9]

《聖壽樂》是唐代的宮廷宴饗樂曲名，「聖壽」即皇帝的生日。舞者所砌的十六個字，顯然有頌聖、稱祥意思。至於以字舞擺出「天」、「下」、「太」、「平」四字，在宋代的文獻已有記載。宋代顧文薦的《負暄雜錄・傀儡子》：

> 字舞者，以身亞於地，布成字也，今慶壽錫宴排場，作天下太平字者是也。[10]

從引文可見，「天下太平」的字舞也用於為慶壽而御賜的宴會之中。清代李調元《弄譜》卷上：

> 今劇場中擺列為「天下太平」等字，乃其具體。[11]

　　在清代之前，擺列「天下太平」字樣的舞蹈已從宮廷流落民間劇場。宮廷樂舞屬於雅樂，地方劇伶用之於劇場，可謂雅俗共融。《香花山大賀壽》「擺花」一場的根源，在上述文獻中找到端倪。

---

9　劉昫：《舊唐書》，北京：中華書局，1975，頁 1060。

10　陶宗儀：《說郛》第 2 卷，臺北：臺灣商務印書館，1972，頁 1306。

11　翟灝：《通俗編》，北京：中華書局，2013，頁 431。

　　至於「觀音十八變」的源流，明顯與目連戲有關。目連戲敷演目連救母的故事，源於印度佛經《盂蘭盆經》，主要用於超度亡靈。記錄目連戲演出盛況的文字首見於宋代孟元老的《東京夢華錄》卷八「中元節」條：

> 构市樂人自過七夕，便般[搬]目連經救母雜劇，直至十五日止，觀者增倍。……設大會，焚錢山，祭軍陣亡歿，設孤魂道場。[12]

　　關於「觀音十八變」，莫汝城在〈粵劇牌子曲文校勘筆記（上）〉中指出，《香花山大賀壽》源出明代鄭之珍的《目連救母勸善戲文》第九出〈觀音生日〉。[13]筆者看過的八和 2003、2004、2016-2023 年賀誕演出舞臺版及 1966 年的電影版，只顯示「觀音十八變」的情節和表演方式與「鄭本」接近，都是通過換裝和換演員的幻術表現觀音化現眾生各種形相。翻閱黃滔和馮源初的《香花山大賀壽》譜本發現，其中【三春錦】的唱詞與明代「鄭本」第九出的相應部分十分接近，相異之處只是在於個別字眼上。[14]「鄭本」中接着的一段【醉翁子】曲文在「黃本」、「馮本」中都有，兩者亦基本相同，只是「黃本」、「馮本」中沒有標示【醉翁子】這個曲牌。麥軒編訂本亦有牌子【三春錦】，但沒有記錄曲文（參附錄八之四）。這個唱段的曲文大意是，觀音慨嘆世人為了追逐名利受盡折磨，奉勸世人念佛修行，離開生死輪迴的此岸，擺脫煩惱。《香花山》這個唱段明顯帶有度脫的功能目的。筆者在 2003、2004 及 2016-2023 年看過的八和賀誕演出版本都沒有唱腔，只有説白。

　　《香花山大賀壽》喜氣洋洋，何以跟超度亡魂的目連戲扯上關係？明代「鄭本」第九出〈觀音生日〉註明「新增插科」。田仲一成在《中國祭祀戲劇研究》中指出，目連戲連演數天，有需要插演跟目連救母故事沒有直接關係的民間小戲來填補多餘的空白時間。相對於敷演目連故事的「正目連」，這種插演的小戲稱為「花目連」。[15]〈觀音生日〉屬於「花目連」。簡言之，《香花山大賀壽》與目連戲有關，但與目連故事本身沒有直

---

12　孟元老：《東京夢華錄》，《歷代曲話彙編——新編中國古典戲曲論著集成》（唐宋元篇），俞為民、孫蓉蓉（主編），合肥：黃山書社，2006，頁 107。

13　莫汝城：〈粵劇牌子曲文校勘筆記（上）〉，《南國紅豆》，1994（2 期），頁 17-19。鄭之珍：新編《目連救母勸善戲文》，《古本戲曲叢刊》初集，第八函，上冊，《古本戲曲叢刊》編輯委員會（編），上海：商務印書館，據長樂鄭氏藏明萬曆七年（1579）刊本影印，1954，頁 23-27。

14　黃滔（記譜）、廖妙薇（編）：《黃滔記譜古本精華：粵劇例戲與牌子》，香港：懿津出版企劃公司，2014，頁50-52。

15　田仲一成（著）、布和（譯）：《中國祭祀戲劇研究》，北京：北京大學出版社，2008，頁342-344。

接關係。

鄭之珍是明中葉至明末時期的徽州人，他將當時在民間流傳已久的目連戲集中整理，重新編成《目連救母勸善戲文》。就粵劇《香花山大賀壽》中有曲文與「鄭本」基本相若的情況來看，粵班與徽班有過直接或間接的交流。據《中國戲曲音樂集成・安徽卷》的「目連戲概述」，【三春錦】的唱腔有「草崑」（徽崑）味。[16] 所謂「草崑」，就是草臺班崑曲，特點是「在趕廟會或跑碼頭的生涯中，對嚴格的崑曲演唱規範有所改變」以適應當地人的欣賞習慣。[17]【三春錦】傳到粵班，即使句式和曲文的面目仍然清晰可辨，唱腔和語言應該會有改變，又何只「徽崑兩下鍋」。

這齣戲主要展示各式表演技藝，沒有戲劇衝突，保留了早期戲劇的形態，風格古拙。「天下太平」字舞源自唐宋宮廷樂舞。「觀音十八變」的幻術，伏虎羅漢和降龍羅漢制伏神獸的武打，眾猴子的翻騰跌撲和疊羅漢，以至模擬各種水陸動物的裝扮及表演，都有漢代百戲的意味。此外，「觀音十八變」一節挪用了明代徽班目連戲的曲牌及唱詞。戲中各種元素可謂源遠流長。

徽班目連戲在《香花山》留下的痕跡一再提醒我們，粵劇在發展過程中對「非粵」元素的兼容並蓄。官話、京鑼鈸、崑劇牌子、梆子腔、二黃腔、西皮腔等等，通通「非粵」。「粵劇」的稱謂最早見於清代張德彝的《再述奇》。張氏記述他在同治八年（1869）出使越南西貢時在當地觀賞的一次粵劇演出：「辰初一刻至西貢……戌刻約看粵劇，班名『悅新鳳』，固辭不獲，至則高張蓆棚，男女蟻眾，所演之劇俗名『湖廣調』，雖優孟衣冠，亦頗賞心悅目，聲音節奏與京班大同小異。」[18] 根據張氏的描述，這齣「粵劇」並不「粵」。筆者推斷，「粵劇」在當時是一個他稱，是越南人用來指稱來自粵地的伶人所演的戲劇，不一定與其腔調、節奏有關。從 1920 年代起，愈來愈多伶人用廣府話演唱粵劇，木魚、龍舟、板眼、南音等廣東歌謠開始吸收到粵劇中，外來的音樂元素亦逐漸「粵化」。粵劇中「粵」的含意也起了變化，變得與藝術表現有關。

16　《中國戲曲音樂集成》編輯委員會，《中國戲曲音樂集成・安徽卷》編輯委員會（編）：《中國戲曲音樂集成・安徽卷》上卷，北京：中國ISBN中心，1994，頁168。

17　吳新雷（主編）：《中國崑曲大辭典》，南京：南京大學出版社，2002，頁16-17，「草崑」條。

18　張德彝：《張德彝歐美環遊記》，長沙：湖南人民出版社，1981，頁237。

## 第三節　《觀音得道》：《香花山大賀壽》前傳

按照現時掌握的資料，劇目名稱《觀音得道》在 1954 年才出現，這一年有兩次演出記錄，首次是芳艷芬掛頭牌的新艷陽賀田、寶二師誕，另一次是蘇少棠、衞明珠的大中華賀華光誕，兩次都緊接《觀音得道》之後上演《香花山大賀壽》、《天姬大送子》，當年的《真欄日報》圖文並茂，連刊三天。[19] 雖然在 1954 年之前的資料中沒有發現《觀音得道》這個劇目，但是注意到 1920、1921 年《香港華字日報》有廣告在《香花山大賀壽》後加上「全套」二字。1921 年 5 月 14 日群芳影全女班的廣告對於「全套」提供了說明：「準十一點半起演至五點止　由莊王會宴起　香花山大賀壽全套　大撒金錢」。從劇情來看，《觀音得道》之後接演《香花山大賀壽》可能就是全套。近數十年來，八和賀誕一般不演《觀音得道》。二十世紀下半葉後有演《觀音得道》的僅有 1954、1966、1980[20]、1998-1999[21]、2017，1998-1999、2017 那兩次並非賀誕演出。以下據電影《觀音得道　香花山大賀壽》敍述《觀音得道》的劇情及表演。[22]

1966 年 11 月 10 日（丙午年九月廿八日）下午，九龍城沙浦道搭了戲棚，棚頂掛着「八和會館恭祝華光先師寶誕全體紅伶大會串」橫額。布幕上用珠片繡出「鳳凰女」三個大字，在黑白的光影裏仍是光芒四射。當紅粵劇花旦兼應屆八和副主席的藝名下縫了一片跌打油廣告。

布幕隨着鑼鼓聲揭起，現出一道罕見的風景，戲臺一側特別闢作戲神華光的神壇。社群聘請戲班演劇酬神，盡可能將戲棚搭在廟前，廟前空間不足，就在戲棚正前方搭建神棚，或把神龕高懸，從廟裏請諸神過去觀劇。平時戲班應聘演出神功戲，班主必定把華光、田、寶、張騫、譚公的小像或牌位放在箱裏帶着，在當地戲棚的後臺供奉。一般情況下，神位依照慣例安放於伶人面向觀眾的右邊，靠近「虎度門」處，

19　詳參林萬儀：〈《香花山大賀壽》的百年傳統　從省港班到香港八和〉，《明報》世紀版，2016年 10 月 28 日。

20　1980年11月5日（庚申年九月廿八日）華光誕，八和在海城大酒樓演《觀音得道》及《香花山大賀壽》。《華僑日報》，1980年11月6日。

21　根據演出場刊，演期為1998年12月31日沙田大會堂，1999年1月1-2日荃灣大會堂，1999年1月3日屯門大會堂。臨時區域市政局特約製作及主辦，黎鍵策劃。

22　林萬儀：〈掌聲光影裏的華光誕——1966年全港紅伶大會串〉，《香港電影資料館通訊》第82期，2017年11月，頁17-22。

伶人出場前上炷香，特別順手。畫面中，偌大的神壇設在另一邊，坐落在翼幕的位置，從後臺伸展到臺前，樂師依舊坐在上場門那邊。粵班流傳仙童田、竇及湖北名伶張騫（張五）教戲；仙人譚公撲滅戲船大火，火神華光教班中人避過祝融之災種種說法，[23]並有農曆三月廿四田、竇二師誕，三月廿八張五先師誕，四月初八譚公先師誕，九月廿八華光先師誕獻演《香花山大賀壽》的俗例。[24]師傅誕當天特別把神壇設在戲臺上，可見先師在班中地位超然。神壇對聯「飲水思源」「切勿忘本」揭示了師傅誕的含意。

提場拿着粵人俗稱「大聲公」的電子揚聲器蹲在神壇面前，公然提示角色出場，有八和子弟在神壇前圍觀和候場，實在説不清那處究竟是後臺還是臺前。劇中朝臣、大駙馬、二駙馬、大公主、二公主、皇后魚貫登場。片名《觀音得道　香花山大賀壽》，製作人員及演員姓名逐一羅列，令人太息於往昔粵劇壇紅星如雲的盛況。最後一頁標示導演黃鶴聲（又名黃金印）。黃氏粵劇文武生出身，伶影雙棲，1950-60年代的香港粵劇老倌大有人在。[25]場上眾臣排班，向莊王祝壽。莊王念及么女仍獨處深宮，忽而愁眉不展，皇后於是奏請，招殿前將軍韋陀為駙馬，演員蘇少棠鎧甲上場。觀音原身妙善公主鳳冠霞帔亮相，向父王陳明佛心，堅決謝拒婚配。公主隨後換上粗布衫褲去投庵，展開觀音得道的歷程。

金枝玉葉跪求削髮，確實令老尼姑為難。鐵杵磨成針、竹籃擔水兩道難題本是為了打發妙善公主（陳好逑先飾），沒想到公主的信念不單超越了理智，也打動了佛祖派小鬼暗中幫忙成事。韋陀（黃千歲飾演）追到庵堂勸婚，妙善堅決出家，韋陀失望而回。達摩（石燕子先飾）披法衣登場，說道奉了玉帝之命，要化身俊逸書生，情挑妙善。轉眼間，達摩（羅劍郎後飾）翩翩上場，果然是得道高僧。妙善（李寶瑩後飾）不為所動，最終達摩表露身份，並留下錦囊指點妙善。好不容易通過試驗，妙善又見韋

23　關於粵班的戲神，詳見陳守仁（著）、葉正立（攝影）：《神功戲在香港：粵劇、潮劇及福佬劇》，香港：三聯書店（香港）有限公司，1996，頁38-42。

24　戲神的誕期，見麥軒：《廣東粵劇封相登殿古本》（手寫本）編者言，1964，非出版物。資深粵劇班政家及表演藝術家李奇峰先生藏。特別鳴謝李奇峰先生借閱珍藏粵劇資料！

25　字幕沒有標示編劇。李奇峰先生所藏八和會館1966年特刊的泥印演出本亦無標示編劇的資料。該演出本沒有曲文，只有分場、佈景、角色出場序、情節大要、鑼鼓點、曲牌，以及「曲詞任度」等指示，是一個提綱。一再鳴謝李奇峰先生借閱珍貴資料！

陀入庵勸婚。韋陀這回被拒後竟憤而放火，眾尼葬身火海。妙善依照達摩指點，擔着火籃上火山，從長橋跳下，脫出寄居塵世的形骸而得道。妙善借椅子踏上桌面躍下入場，再亮相時已換上觀音法衣。韋陀和莊王一家秒速決定放下塵世浮華，一個接一個跳下，全家成仙。修行者證悟成道本該嚴肅看待，然而這種缺乏鋪墊的情節推進難免令人忍俊不禁。女丑譚蘭卿扮演太監，攬着莊王一家捨棄的玉璽和官袍嘲笑主子太傻，料想登仙後還是當太監，倒不如登基，並封宮女為后，享受人間榮華福樂，宮女不從，便說免她生育。這段插科打諢原是嚴肅且沉重的求道過程後的喜劇性調劑，但是全家忽然逐個往下跳，早已解人頤。

　　演罷妙善一家得道後，繼演眾仙相約前往香山向觀音祝壽。賀壽演於得道之後，所賀當為觀音得道誕，即得道紀念日，而不是生辰誕。《觀音得道》與《香花山大賀壽》有故事發展的連貫性，戲劇結構和演出形態卻大異其趣，實際上是把兩個風貌不同的戲串連成一個表演項目。

　　除了劇情戲與場面戲的差異，《觀音得道》與《香花山大賀壽》的音樂和語言也大相徑庭，呈現兩個不同的系統。《香花山大賀壽》通劇為吹打牌子，不用弦索，純以官話出之，這種聽覺經驗在一般的粵劇演出中少有，除了幾個傳統的開臺儀式戲，如《六國大封相》、《八仙賀壽》、《天姬大送子》等。[26] 影片中的《觀音得道》聽起來與現今的粵劇沒有兩樣，主要用廣府話唱梆子、二黃兩種聲腔，夾雜小量官話，中、西樂（敲擊樂器和旋律樂器）並用，其中朝臣排班、上壽等傳統排場用吹打樂奏牌子，不用弦索。老尼姑出場唱了一小段源自目連戲〈思凡〉中的曲牌【哭皇天】，粵班取曲文其中兩字【矇矓】作為牌子的標題。曲敘小尼姑想像迴廊兩旁的羅漢托着腮想念她，神志迷糊地看着她，笑她虛度韶華，引人遐思。老尼改官話為白話，樂師改吹打為弦索，曲文換了幾個字，興味大不同。[27]

---

26　關於《香花山大賀壽》的音樂，參余少華：〈從《香花山大賀壽》的音樂與戲劇特色認識「粵劇」〉，《承傳‧創造：香港八和會館陸拾周年特刊》，岑金倩（編），香港八和會館，2013，頁 46-51；余少華：〈《香花山大賀壽》的音樂〉，《粵劇：執手相傳》，岑金倩（編），香港八和會館，2017，頁 27-29。

27　八和在 1966 年特刊的演出本中特別註明「弦索矇矓」。

## 第四節　作為民間宗教儀式的《香花山大賀壽》：香港粵劇行慶賀華光誕

二十世紀之前粵劇行賀師傅誕的資料匱乏，具體情況難以稽考。筆者曾就 2004 年的實地考察發表華光誕的研究報告，包括《香花山》的演出，[28] 2016 年又再全程考察了一次，2016-2023 年都有現場觀看八和演出的《香花山》。以下以 2004 年的考察報告為基礎，然後就 2016-2023 實地考察所得補充近年賀誕活動的改變。

2004 年的賀誕活動在正誕日的子時展開，翌日子時結束，為期一天。2004 年 11 月 9 日晚上十時三十分，亦即農曆九月廿八日子時將要來臨之前的半小時，筆者按照館方建議的時間準時抵達首項賀誕活動的現場八和會館的辦公室。當時，常設於辦公室的神壇上已備齊燒肉、雞、鮮花、水果、酒、茶、香燭等，在神前演戲所需的戲服、道具和樂器也逐一排列在旁備用。參與祭祀的八和弟子亦陸續抵達。

十一時正，八和正、副主席陳劍聲和梁漢威即率領眾人在神前逐一上香，然後領取象徵華光賜予的吉祥紅包。領過紅包，其中八人連忙穿上扮演八仙的戲服，聯同四名樂師在神前獻演《小賀壽》。接着，其中一人立即換上另一套戲服，獻演《加官》。然後，由三名在演出《加官》期間已換妝的演員獻演《仙姬送子》。這三齣短劇都有吉祥的含意，演《小賀壽》一方面藉着扮演八仙向神祝壽，另一方面藉此讓參與賀誕的人沾染長壽的福兆；演《加官》則意味着天官賜福予參與賀誕的人；演《仙姬小送子》的意思是祝願參與賀誕的人多生貴子。這三齣短劇幾乎是所有粵劇神功戲必有的環節，並非華光誕獨有。後文將要提到的《香花山大賀壽》近年基本上只有在華光誕才上演。

一連三齣吉祥短劇演罷後，正、副主席就在會館門外化寶，請神的儀式繼而展開。三名習演武師的弟子分別捧着一尊從神壇請下來的小型華光像，一塊寫上華光、田、竇、天后、譚公和張騫六位菩薩的神牌，以及一支引路的長香，在嗩吶聲和鑼鈸聲中步出會館，自三樓拾級而下，鬧哄哄的從繁華的彌敦道轉入永星里與鴉打街交界，登上預先停候在那裏的一輛小型客貨車。上車後，樂師暫停奏樂。正、副主席登上一部房車。筆者被邀跟隨主席的座駕。其餘弟子就此撤離。從主席上頭香至此，時

---

28　林萬儀：〈行業神崇拜：香港粵劇行的華光誕〉，《田野與文獻：華南研究資料中心通訊》，51期，2008年4月15日，頁21-25。

間才過了十三分鐘，儀式的簡捷可想而知。

在同一個晚上，北角新光戲院後臺外的一條內街上，另一批八和弟子早已架起一個臨時性的神壇恭迎華光及列位菩薩駕臨。三位主席率先在十一時三十六分抵達，先行打點。不久，請神的隊伍亦隨後而至，喧鬧的樂聲自下車一刻再度響起，直至護駕的弟子把菩薩送到神壇之前。他們小心翼翼地把神像和神牌安放妥當，然後又在神壇正面的上端掛起一條大紅神花。當供品也放置妥當之後，主席就帶領弟子逐一上香，接紅包，然後化寶。至此，請神的儀式已告完成。十一時四十五分，眾人陸續撤走，後臺外側的街道上只留下一位徹夜看守神壇的弟子。

翌日清晨八時半，筆者抵達新光戲院後臺，看見負責賀誕活動的弟子陸陸續續抵達。他們例必先到神壇上香，然後才按照各自的崗位準備下午的酬神戲。當天，上香之後不但有紅包，還有一道蓋有華光寶印的靈符。寶印放在神壇旁邊的一張桌上，讓弟子自行蓋在自己及家人的汗衣上，平日或練功時均可穿着，據說穿了之後可保平安。弟子取過紅包、靈符，蓋過寶印，也循例添些香油錢，一般是五元、十元或二十元。有的則送來酬神金豬。在戲院的前後臺，眾弟子都為當天下午向華光呈獻的兩齣戲忙個不停。將要響鑼的時侯，正、副主席走到神前化寶。下午二時正，動用逾五十名演員，長達個多小時的《香花山大賀壽》揭開序幕。壓軸戲是「劉海撒金錢」。扮演劉海的演員把象徵財富的銅錢時而撒向臺下，時而撒在臺上，在場的所有人，包括臺上的演員和工作人員、臺下的八和弟子及其眷屬、嘉賓都爭相撿拾銅錢，人人興奮莫名，真是人神共樂。主持好不容易才把眾人的情緒穩定下來。接着，臺上再演一齣情節略為豐富的《天姬大送子》。四時甫收鑼，眾弟子立即打點一切，驅車前往九龍尖沙咀的海洋皇宮大酒樓，準備當晚的聯歡聚餐。

率先請進宴會廳的當然是華光及列位菩薩。從戲院到酒樓這一程，弟子對戲神依然是必恭必敬，只是沒有樂隊隨行演奏。臨時搭建於新光戲院的神壇也分件拆下來，運到酒樓重組。神壇就設於這家酒樓特有的舞臺側。赴宴的人不論是八和弟子抑或是他們的親友、戲迷、嘉賓都可以在這裏上香和領取紅包及靈符。晚上七時，兩位主持人站到臺上，先對去年出資支持八和的各界人士表示謝意，並向他們致送紀念金牌，然後展開競投福物的環節，藉此為八和籌募資金。開席不久，一件件供品都從神壇上拿出來競投。臺下一眾八和理事不斷穿梭於八十多桌筵席之間極力邀請嘉賓出價。競投活動一直舉行至散席為止。十八件福物分別由港澳粵劇、曲藝界人士，本地影視藝

人及社會名流投得。連同各項贊助款額計算，整晚籌得港幣九十多萬元。[29] 至此，賀誕活動已接近尾聲。晚上十一時過後，賓客和八和弟子都陸續離開酒樓，華光和諸位菩薩亦在當晚送返會館。一年一度的華光誕就此圓滿結束。[30]

事隔十二年，筆者再度全程觀察華光誕的賀誕情況，2016 年的賀誕程序基本不變，只是取消了晚上聚餐時的競投活動，福物預早認投，在宴會中將福物公開交收。2019 年發生社會事件，考慮到交通等問題，八和取消賀誕聯歡晚宴，2020、2021、2022 年基於防疫的原因，八和也取消聚餐。除卻聚餐外，子時在壇前演出《小賀壽》、《加官》、《小送子》、請神到劇場，日間演出《香花山》和《仙姬大送子》的賀誕程序都有進行。

華光誕雖然有一些環節比較嚴肅，例如請神儀式，但整體上都洋溢着一片歡樂的氣氛。呈獻給神的賀誕劇，人也看得興奮莫名。聚餐更是名正言順地讓同業與親友聯歡的場合。華光誕與其他神誕一樣有神人共樂的意圖及效果。再看神壇香火不絕，賀誕劇陣容鼎盛，聯歡宴席人聲鼎沸，足見華光誕在一定程度上發揮了凝聚同業，提高士氣，增強歸屬感的作用。資深的八和弟子慨嘆，往日的華光誕，幾乎人人都穿著蓋上華光寶印的練功衣，很有團隊精神。據筆者多次考察所見，幾乎只有在臺上專門表演高難度動作的武師穿了華光寶印衣，或印有八和標誌的汗衣。不過，在筵席之間為福物穿梭求價的一眾八和理事也特別穿了一式的洋服。或許團隊精神已今非昔比。然而，華光誕至少提供了一個名目和一個場合，讓八和弟子共同完成一件事情。

行業神崇拜的行業性也體現在透過崇拜活動聚集同業，以處理同業事務。八和會館在華光誕的聯歡宴上通過競投籌集會館所需的資金，也算其中一種。此外，隔年於華光誕舉行兩年一屆的理事會就職典禮，亦為一例。

從以上的分析可見，華光誕有着行業神崇拜的一般特徵。然而，粵劇行作為一個特定的行業，其行業神崇拜也有其獨特性。就行業神崇拜的內涵而言，華光誕的獨特性在於酬神戲與技藝的展示、交流和傳承的結合。在不少行業神崇拜的場合中，同業

---

29　所謂「競投所得款額」是當晚司儀宣佈的數字。從刊於區文鳳編的《香港八和會館四十週年紀念特刊》的「一九九二年（壬申）恭賀華光先師寶誕暨第廿六屆職員就職典禮收支表」可見，該年度有未收款項，另1987至1991年度有若干競投項目列作壞帳。

30　關於華光誕的賀誕程序，參林萬儀：〈行業神崇拜：香港粵劇行的華光誕〉，頁 22-24。

都會趁機展現技藝，互相觀摩。[31]同時，酬神戲也是行業神崇拜常備的環節。[32]不過，其他行業需要外聘戲班演出。戲行同業的技藝正是演戲，粵劇藝人平日經常代人向神獻戲，在華光誕則為自家的神獻戲。《香花山大賀壽》的獨特意義在於此戲保留了粵劇的傳統功架和技藝，如降龍架、伏虎架、韋陀架、觀音十八變、砌字等。這些功架和表演方式在今日的演出中已甚少看到。藉着一年一度的華光誕，傳統技藝得以展現、交流和傳承。

此外，賀誕活動中還有兩種狀況體現了祀神與演戲的關係。其一是請神儀式中所奏的樂曲《大開門》（又名《水龍吟》）。這是一個戲臺上常用的曲牌，用於渲染主帥升帳，重臣升堂等莊嚴宏大的戲劇場面，[33]在誕期中借用於迎神的儀式，以顯示華光的位高和襯托場面的莊嚴。其二是《香花山》中八仙、降龍、伏虎、韋陀三羅漢以及劉海所持的道具法器，八和弟子都視作福物。在演出前，這些演戲所用的道具都懸掛於神壇之上，演出後則拿來競投，每一件都被賦予吉祥的寓意。

## 第五節　作為政府慶典的《香花山大賀壽》：香港回歸二十周年誌慶（2017 年）

2017 年香港慶賀回歸二十周年的粵劇節目選演以賀壽為主要內容的《香花山大賀壽》，兼演前傳《觀音得道》。節目由康樂及文化事務署主辦，香港八和會館製作，6月 30 日至 7 月 2 日，合共演出三場。這次公演的《香花山》是一場政府慶典，不是宗教祭祀，演出方面也因應這個背景作出調整。

《香花山》原本已是場面壯觀、熱鬧，慶回歸版本的場面更加壯觀、熱鬧。一般賀誕時，「擺花」的環節由八個花旦表演，慶回歸則有三十二個花旦，除了按傳統以紙板花瓶砌出「天、下、太、平」，還有 I LOVE HK（我愛香港）字樣。這次在「擺花」之後，重現了逾半世紀沒演的打武家「插花」場面，平時賀誕大約有十個武師，為了慶回歸增加人數，並從廣州的廣東粵劇院請來多位武師聯合表演，整個環節合共出動了三十多名武師。這次也有兩位特邀演員，分別是廣東的彭熾權和澳門的曾慧。場刊上指，

31　關於行業神崇拜的特徵，可參考李喬：《行業神崇拜：中國民眾造神運動研究》，北京：中國文聯出版社，2000，頁22-35。

32　參見李喬：《行業神崇拜：中國民眾造神運動研究》，頁98，107-113。

33　參見中國藝術研究院音樂研究所《中國音樂詞典》編輯部（編），《中國音樂詞典》，北京：人民音樂出版社，1984，「水龍吟」條，頁363。

「省港澳三地一同合作呈獻是次大型盛演，亦代表三地血濃於水。」這意念配合了慶回歸的主題。

八和在慶回歸的製作中也強調劇藝承傳、搶救和保護，安排了老、中、青幾代演員同臺演出，包括當時最資深的演員陳好逑和尤聲普，以及香港演藝學院戲曲學院的在讀生，並根據前輩藝人留下來的曲本，把其中兩段久違了的唱腔——【梁洲序】、【三春錦】——重現出來，【排歌】只奏樂，沒有唱出，另把《碧天賀壽》中【九轉】的唱腔搬過來。

《香花山》慶回歸版本比平時賀誕的陣容更鼎盛，場面更宏大，一些多年沒有表演的技藝和唱腔重現了。然而，祭祀儀式的元素被摒除。在賀誕演出中，眾仙手上拿的法器不只是道具，演出過後會作福物競投，都是用仿古錢幣紮作而成。在慶回歸的演出中，眾仙拿的法器並非用仿古錢幣紮作，並沒有福物的性質，只是戲中道具，演出過後亦沒有拿出來競投。此外，曹寶仙的金錢沒有像賀誕時撒到觀眾席，讓人撿拾作福物收藏，這次撒金錢只是戲裏的情節。

## 結語

香港回歸二十周年慶典中《香花山大賀壽》摒除的祭祀儀式元素正正就是這個劇目作為儀式戲的特質。在 2017 年慶回歸後的華光誕，以至 2017 年迄今的華光誕，《香花山》裏眾仙的法器都用仿古錢幣紮成，演出前掛在神壇上。疫情爆發前，曹寶都把金錢撒往臺下。2020-2022 年基於防疫考慮，金錢不撒到臺下，改在演出後派發，但也沒有改變以仿古錢幣作為福物的含意。

慶回歸演出把【三春錦】重現，在製作團隊眼中主要是搶救失傳的牌子和唱腔。事實上，這個唱段在祭祀儀式中有重大意義。據《妙法蓮花經》的〈觀世音菩薩普門品〉所示，凡有十方法界的任何一類眾生需要觀音説法救拔，觀音就會化現相應的眾生形相為之説法。從「十八變」到度脱的唱段，就是觀音現身説法的演繹，體現了這個粵劇傳統劇目的文化底蘊。【三春錦】唱段逾半世紀以來在賀誕演出中摒除了，2017 年在政府慶典中重現。可是，迄今（2024 年 5 月）仍沒有把搶救回來的唱段放回祭祀儀式中。摒除這個唱段，保留下來的主要是連串熱鬧場面的表演技藝，在非物質文化遺產保育的課題上，是個值得省思的狀況。

# 從儀式到展演：
# 《玉皇登殿》搬演目的之轉變

## 引言

　　《玉皇登殿》是十九世紀中至二十世紀初，大型粵劇班在一臺戲的第一場日場，開演正戲前演出的儀式劇目。然而，不是每臺戲都有演《玉皇登殿》。根據筆者掌握的資料，香港演出《玉皇登殿》最早的臺期記錄見於《香港華字日報》1897 年 4 月 28 日的神功戲廣告。當日是油麻地天后宮聘請堯天樂班賀誕演劇的第一天，有日、夜場，並連夜演通宵戲，日場先演《大送子》、《登殿》（即《玉皇登殿》），接演正本《馬嵬坡》，夜場依次上演出頭《鳳嬌投水》、《閨留學廣》、《途抱情牽》、成套《英義列》、鼓尾《嫁女》。這臺戲連演三天，每天日、夜兩場，合共六場，之後兩天的廣告都沒有儀式劇目。[1]《玉皇登殿》另一個較早的演出記錄見於《香港華字日報》1908 年 5 月 15 日的神功戲廣告，當日是銅鑼灣譚公誕演戲的第一天，由周康年班演出，日場先演《大送子》、《登殿》，接演正本《白門樓斬呂布》，夜場演出頭《路遙訪友》，成套《雙鳳爭》，古尾《嫁女》。這臺戲連演四天，合共八場。[2]

---

1　《香港華字日報》，1897年4月28、29、30日。
2　《香港華字日報》，1908年5月15、16、18日。1908年5月17日缺期。

位於廣州市的粵劇藝術博物館（下稱粵博）收藏一册戲曲演出場景題材外銷畫，畫册中每幅畫上均題有序號和劇名，其中包括「第五《眾星拱北》」。[3] 據南寧市文化局戲曲志編輯委員會編的《南寧市戲曲志》：

> 《玉皇登殿》又稱「開叉」或「拱北」，粵劇、邕劇傳統劇碼，與《六國封相》等同為開臺例戲。內容是：朔望之期，玉皇登殿，各星官排班奏事；玉皇降旨，命二十八宿下凡，輔助漢光武帝。[4]

根據以上引文，《玉皇登殿》有兩個別稱：《開叉》和《拱北》。馮源初、麥嘯霞都有提及《玉皇登殿》又叫《開叉》。[5] 2011年4月4至10日（香港）東昇粵劇團在新光戲院上演《開叉》，班主徐藝剛根據父親白雪飛傳下來的提綱和口述資料整理成演出本。這齣戲演述南天門大開，讓眾仙面見玉皇，報告百年來凡間疾苦，玉皇論功封神。叉是南天門一對門神手持的法器，左右門神的大叉交疊，阻擋閒雜人等闖入天宮，開叉即開天門。東昇所演《開叉》的情節與上引《南寧市戲曲志》所述不盡相同。[6] 2011年9月2至6日，東昇粵劇團在新光戲院也演過《玉皇登殿》，據稱《玉皇登殿》是上集，《開叉》是下集。不過，東昇的《玉皇登殿》，情節亦與上引《南寧市戲曲志》所述也不一樣，劇演玉皇大帝未登位前是凡間的太子。為免發生戰爭，殃及黎民，他向敵國獻上土地財帛，因而得到佛母點化，成為玉皇大帝，接着是各路神仙參與玉皇登殿儀式，在殿前獻寶，動用演員一百零八人。[7] 總之，此《開叉》非彼《開叉》，此《登殿》亦非彼《登殿》，在不同地域有不同的版本。

《玉皇登殿》又稱《眾星拱北》（或《拱北》），劇中星君排班啟奏的場面正是眾星拱北。「拱北」一詞見於儒家經籍《論語・為政》：「為政以德，譬如北辰，居其所，而眾

---

3　張晨：〈《清代水墨紙本線描戲曲人物故事圖册》初探〉，《文博學刊》，2021（2期），頁82-99。陳雅新：〈清代粵劇例戲題材外銷畫考論〉，《中國戲曲學院學報》，2023（3期），頁83-91。

4　南寧市文化局戲曲志編輯委員會（編）：《南寧市戲曲志》，南寧市文化局戲曲編輯委員會，1987，頁44。

5　馮源初（口述）、殷滿桃（記譜）：《粵劇傳統音樂唱腔選輯第四册 玉皇登殿 全套鑼鼓音樂唱腔簡譜》，廣東：中國戲劇家協會廣東分會廣東省文化局戲曲研究室，1962，前言，無頁碼。麥嘯霞：〈廣東戲劇史略〉，《廣東文物》第8卷抽印本，香港：中國文化協進會，1940，頁20。

6　周沂：〈古本戲《開叉》明年重演〉，《大公報》，2010年7月4日；馮敏兒：〈文化給力：失傳百年遠古巨劇 一生只一回〉，《蘋果日報》，2011年3月16日。

7　小華：〈東昇粵劇團的《玉皇登殿》〉，《文匯報》，2011年9月13日。

星共（借作「拱」）之。」有臣民環繞、衛護有德國君的含意。這齣戲甚至可能隱藏對國君的期望。眾星拱衛北辰也見於道家典籍，《太上玄靈北斗本命延生真經》：

> 老君曰：北辰垂象，而眾星拱之。為造化之樞機，作人神之主宰。宣威三界，統御萬靈。判人間善惡之期，司陰府是非之目。五行共稟，七政同科。有回死注生之功，有消災度厄之力。[8]

解禳消災，解厄度難，正是儀式戲的功能目的。

　　大英博物館（British Museum，下稱英博）和廣州博物館（下稱廣博）收藏的戲曲題材外銷畫册中分別各有一幅在細節上與粵博《眾星拱北》所繪完全一致，不同之處在於粵博藏的是線描畫，英博和廣博藏的是水彩畫，還有廣博藏的畫面方向與粵博藏的呈鏡像逆轉，但基於細節一致，仍可相信三者出自同一模板。雖然上述英博和廣博藏的畫都沒有題上劇目，但可從粵博藏的畫辨認出是《眾星拱北》，亦即《玉皇登殿》。法國拉羅謝爾歷史與藝術博物館（Musées d'Art et d'Histoire de La Rochelle，下稱拉博）收藏的戲曲題材外銷畫册中，有一幅畫上的人物與上述三幅《眾星拱北》的完全對應，但人物的位置及其他細節頗有不同，雖然畫上沒有題上劇目，但相信也是《玉皇登殿》的場面。據陳雅新考證，四處所藏畫册中，只有拉博藏畫的年代、產地是明確的。這本畫册是由法國外交官卡西隆男爵（Baron Charles Gustave Martin de Chassiron）捐贈。從男爵訪問中國的時間推斷，這一畫册大約為 1858-1860 年的作品。畫册的購買地是香港，可能出自著名外銷畫家煜呱（Youqua）的畫坊，當時他的畫坊在香港和廣州兩地同時經營。[9]這些記錄演出場面的外銷畫揭示，《玉皇登殿》在十九世紀中期，甚至更早已經在香港和廣州出現。

　　《香港華字日報》自 1900 年起每天刊登香港戲院廣告，香港中央圖書館及芝加哥大學收藏該報至 1940 年（即停刊前一年），雖然期間有缺期或缺頁，但也保存了不少二十世紀初粵劇班在戲院的演出臺期、班牌、演員、劇目及程序等資料。戲院的演出屬於商業性的居多。由於神功戲很少在報上登廣告，演出臺期及相關資料十分匱乏。筆者細閱上述兩個資料庫所藏《香港華字日報》上的廣告後發現，二十世紀初在戲院

---

8　佚名：《太上玄靈北斗本命延生真經》，《正統道藏》第 19 册，臺北：新文豐出版公司，1977，頁6。

9　陳雅新：〈清代粵劇例戲題材外銷畫考論〉，《中國戲曲學院學報》，2023（3期），頁83-91。

演出的粵劇班大都依照俗例演出儀式戲。《玉皇登殿》在 1900-1902 年多次在戲院上演，1900 年演了十六次，1901 年二十次，1902 年二十七次，實際上可能不只此數。從 1903 年開始，《玉皇登殿》的演出次數驟減，一年不多於四次。1924 年 7 月 20 日是《玉皇登殿》作為例行的儀式戲演出的最後一次，之後的戲院廣告就沒有見到這個劇目。這臺戲從 7 月 19 日演至 21 日，由頌太平第一班在太平戲院連演四夜三日，合共七場，首天只演夜場，演《六國大封相》、《乖孫》上卷、《四美團圓》，第二天起演日、夜兩場，日場依次先演儀式戲《天官賀壽》、《仙姬送子》和《玉皇登殿》，接演正本《驚寒雁影》上卷，夜場演《驚寒雁影》下卷（參附錄七）。[10] 演出《玉皇登殿》等儀式戲當天是陰曆六月十九日，剛好是觀音誕。不過，廣告沒有提及這臺戲有祭祀背景，相信是商業性演出。

　　粵劇行會香港八和會館在 1958 年着手復排《玉皇登殿》，1959 年 1 月 6 日公演一場，作為籌募會員福利金義演的節目之一，並標榜藉此保留粵劇傳統和粵劇精萃。[11] 當年多份報章的報道指，《玉皇登殿》已經數十年未有演出，這與筆者查閱報紙廣告看到的狀況吻合。在 1998 年及其後，香港粵劇行又數度復排《玉皇登殿》，然而，這些演出都是展演性的，脫離了粵劇儀式戲的例行程序，而且至今仍沒有重置於原來的祭祀場合。

　　下文先以早期粵劇藝人留下來的劇本和舞臺演出錄影，結合筆者看過的現場演出，敘述《玉皇登殿》的演出形態，接着探討《玉皇登殿》中可能蘊藏的驅煞元素，最後以香港的個案討論展演性的《玉皇登殿》掉失了的宗教意義，並藉此思考儀式戲傳統的存續。

## 第一節　《玉皇登殿》的演出形態

　　《玉皇登殿》演朔望之期，玉皇大帝登上殿階，為糾察凡間狀況，下令打開天門，讓天神排班啟奏。眾星君稟告玉皇，下界黑氣衝天，玉皇派遣二十八位星君投胎下凡，共佐明君。前文提及，《玉皇登殿》又叫做《眾星拱北》（或簡稱《拱北》），既有眾星君拱衛玉皇的場面，亦有星君受命下凡，輔助人間帝君的情節，可謂語帶相關。京

---

10　《香港華字日報》，1924 年 7 月 19 日。

11　《華僑日報》，1958 年 12 月 9、28 日；《大公報》，1958 年 12 月 27 日。

劇《大登殿》與粵劇《玉皇登殿》劇名近似，劇情卻截然不同，前者敍述薛平貴得代戰公主之助，攻破長安，自立為帝。粵劇《玉皇登殿》故事出處待考。

筆者掌握到的《玉皇登殿》劇本主要有黃滔記工尺譜本（下稱黃本）、麥軒編訂本（下稱麥本）和馮源初述傳簡譜本（下稱馮本）。[12] 黃滔在 1920 年代入行，他是 1959 年香港八和會館在《玉皇登殿》停演逾三十年後復排和公演這個傳統劇目的召集人。再度停演三十九年後，香港亞洲藝術節邀請粵劇之家製作《玉皇登殿》，採用的演出提綱是黃滔的。馮源初比黃滔入行更早一些，馮氏述傳的《玉皇登殿》曲譜以他口述的資料為主，並結合他和姜林、鄧細等向廣東粵劇院部分音樂員傳授的增補記錄而成，還根據佛山專區青年粵劇團的演出參訂（參附錄八之二、三）。

至於舞臺演出錄影，現時互聯網上有兩個可以免費瀏覽的版本，一是（香港）康樂及文化事務署主辦，香港八和會館製作的「傳統粵劇例戲及排場折子戲展演」，2020 年 10 月 18 日在香港文化中心大劇院的演出；[13] 另一個是廣東舞蹈戲劇職業學院（前身為廣東粵劇學校和廣東舞蹈學校）整理復排，2015 年 12 月 16 日在廣東粵劇藝術中心的演出。[14] 一位香港粵劇從業員向筆者提供了粵劇之家應香港亞洲藝術節邀請，1998 年 11 月 2 日在香港文化中心大劇院演出《玉皇登殿》的錄影作研究之用。這個錄影沒有公開出版及發行，多年來在從業員之間流傳、觀摩。2019、2020、2023 年香港八和會館製作及演出的《玉皇登殿》，筆者都有到場觀看。相較之下，廣州的製作較多藝術加工。

以下的敍述主要根據黃滔記譜本及馮源初述傳本，以及上述三次演出的舞臺演出錄影和筆者現場觀劇所見，作出一個綜合性輯錄。

根據黃滔記譜本，《玉皇登殿》的角色有二十二種，演員人數合共三十七人。晚清外銷畫中沒有黃本中的金童、玉女和四名隨身太監（只有老太監），四名宮女中有兩名

---

12　黃滔（記譜）、廖妙薇（編）：《黃滔記譜古本精華：粵劇例戲與牌子》，香港：懿津出版企劃公司，2014，頁18-26；馮源初（口述）、殷滿桃（記譜）：《粵劇傳統音樂唱腔選輯第四冊 玉皇登殿 全套鑼鼓音樂唱腔簡譜》，廣東：中國戲劇家協會廣東分會廣東省文化局戲曲研究室，1962。《玉皇登殿》傳世劇本還有光緒十四年（1888）葉季允抄本，見其《饌古堂樂譜》。陳雅新從收藏者新加坡詩人、作家佟暖先生借得。參陳雅新：《清代粵劇例戲題材外銷畫考論》，《中國戲曲學院學報》，2023（3期），頁83-91。

13　2020年香港八和會館製作的《玉皇登殿》，https://www.youtube.com/watch?v=-IY8btFZqr4，擷取日期：2024年3月30日。

14　2015年廣東舞蹈戲劇職業學院製作的《玉皇登殿》，https://www.youtube.com/watch?v=vYlpxdf8LEg，擷取日期：2024年3月30日。

持幡（幡上有字），而不是黃本中的宮燈。馮本也沒有金童、玉女和四名太監。二十世紀末以來，香港和廣州演出的《玉皇登殿》都沒有金童、玉女兩角，但有四名太監，演員人數合共三十五人，廣州 2015 年的演出把四功曹（雲旗）增至八個，二宮燈增至六個，演員人數合共四十三人。雖然廣州增加了演員，但是兩地演出的《玉皇登殿》長度相若，全長大約四十分鐘。上述增加或減少的都不是主要角色，大致不影響演出長度，就是看上去場面有些少分別。

　　從十九世紀中期的幾幅外銷畫可見，《玉皇登殿》的舞臺上用桌椅的組合表示天上宮殿的場景，後方玉皇坐着的御座相信是放在桌上的椅，前方另有三張椅一字排開，讓桃花女、羅候、計都三位星君站在椅上，表示爬上天梯之巔，向玉皇稟報，顯示傳統戲曲「一桌兩椅」的舞臺美學。二十世紀末以來香港和廣州演出《玉皇登殿》都在舞臺上搭建佈景，架設高臺及梯級，演員需要拾級而上。香港幾次演出都保留前方三張表示天梯頂端的椅，舞臺上同時出現寫實的佈景和寫意的場景，實在有需要斟酌。在廣州的演出中，桃花女、羅候、計都三位星君走到御階前，直接跪在臺面上，這個環節沒有寫實與寫意的矛盾。究竟搬演屬於傳統劇目的儀式戲，應否貫徹「一桌兩椅」的傳統美學，也是值得討論的。

　　《玉皇登殿》以三次「天將報鼓」揭開序幕，接着打高邊鑼「一百零八點」，表示三十六天罡、七十二地煞。在民間傳說中，三十六天罡常與二十八宿、七十二地煞聯合行動，降妖伏魔。[15]

　　八個天將分為四對，手持長柄鉞斧或金瓜錘，隨着「沖頭」鑼鼓點逐對分兩邊上場。每對天將都會一邊「過位」（相互置換位置），一邊舞弄手上武器，期間依次以「滾花」、「中三叮」、「慢三叮」、「滾花」等鑼鼓點配合，然後分兩邊「埋位」（走到應該站立的位置），在舞臺左右兩邊各排成一行（每行四個天將），企定。

　　雷公在「沖頭」鑼鼓點中打大翻（筋斗）上場，「跳架」（做一連串舞蹈動作）、「扎架」（亮相）四次，配「水波浪」鑼鼓點，稱為跳「雷公架」。再來「沖頭」鑼鼓點，雷公下場，立即引電母、風伯、雨師上場，轉「滾花」鑼鼓點，一同走圓臺（在臺上繞圈走），再轉「沖頭」鑼鼓點下場。四名功曹左手執白旗表示白雲，右手執馬鞭，在「沖

---

15　幾份劇本中，只有黃滔本提及一百零八點的寓意，書中指：「一百零八者，表不三十二位天罡，三十二位地煞也」，頁18。筆者認為是誤寫，應為三十六天罡，七十二地煞，參閱智亭，李養正：《道教大辭典》，北京：華夏出版社，1994，頁101。

頭」鑼鼓點中上場，走圓臺，下馬，埋「正面檯」（擺放在舞臺後方正中的檯）前「一條蛇」（排列成一行）企定，天罡星上場即「卸入」（沒有鑼鼓或音樂襯托而下場，盡量不干擾主要角色的表演）。至此，司掌風、雷、雨、電、雲等諸天神都已出場，營造出天上的景觀，並有天將守護。

接下來，「三鞭馬」鑼鼓點響起，轉「沖頭」，擂鼓「五搥」收。奏【文點絳唇】牌子，起「文雙搥」鑼鼓點，天罡星上場；起「慢牌子頭」鑼鼓點，地罡星上場；再起「慢牌子頭」，左天蓬上場；三起「慢牌子頭」，右天蓬上場。眾星君上場後開步到臺口，邊行邊唱，唱完牌子，在臺口一字排開站定。曲詞如下：

> 【文點絳唇】玉殿樓臺、星君列擺。保主多，民安國泰。方顯得，責無旁貸。

唱完牌子，天罡星、地罡星、左天蓬、右天蓬先後以「吾乃某某」的方式自報家門。接着，天罡星道：「列位星君請了。」眾星君應道：「請了。」天罡星又道：「今乃朔望之期，糾察塵凡，至尊臨軒，吾等排班侍侯。」眾應道：「御香靄靄，聖尊來也。」

大鑼三下，起【朝天子】牌子，四名太監、金童、玉女、兩名持燈宮女、兩名持扇宮女伴着玉皇上場。玉皇行至臺口，唱【粉蝶兒】牌子：

> 【粉蝶兒】日暖晴和，又只見日暖晴和。沾風雷，斗換旦移，創邦基仕賴星宿，遙觀是塵世浪風披。

接着奏【小開門】，玉皇上正面高臺坐定，念白：

> 靄靄雲霄透九重，玉盧金闕顯神通，乾坤有象晴和日，朕在天心一半掌中。（「文雙搥」鑼鼓點）吾乃昊天至尊，玉皇大帝是也，上管三十三天，下察十八層地獄，乾坤萬象，在吾掌中，人間善惡，報應分明，今乃朔望之期，糾察凡塵，傳旨大開天門。

金童、玉女接白：「傳旨大開天門！」用笛仔吹【到春來】牌子，老太監上場，兩邊過位，登階上殿跪見玉皇，取過「諸神朝參」金牌，向眾神展示。老太監參拜完傳旨：「打開天門，諸神朝參。」然後卸入。大鑼三點，吹【快小開門】，諸神朝覲玉皇。眾神齊道：「聖壽無疆。」

玉皇唱牌子【紅繡鞋】頭一句：「敕命（打「開邊」鑼鼓點）掌山河」。天罡星、左天蓬上衣邊（臺左）高椅坐，地罡星、右天蓬上雜邊（臺右）高椅坐，八名天將分衣、雜兩邊企定。「開邊」鑼鼓點響起，雷公大翻過場（從舞臺一端上場，急行至另一端下場），引領電母、風伯、雨師一同上場，下場。「火炮頭」鑼鼓點響起，日神、月神分別在衣、雜兩邊上場，表演一連串舞蹈動作，稱為跳「日月架」，以「慢相思」、「快相思」、「包禮鼓」、「陰三搥」、「包一搥」等鑼鼓點配合。日、月神下場後打「快排子頭」鑼鼓點，吹【泣顏回】牌子，日、月神再次出場，表演一連串舞蹈動作，同一時間玉皇唱：

【泣顏回】須索要將相調和，丹心報國彰顯姓名閣，揚威耀武，莫使那黎庶遭殃苦，建奇功，旗影橫縱，定山川，黃土鞏固。

玉皇唱完，日神、月神分別從衣、雜邊下場。

起「開邊」鑼鼓點，羅侯、繼都分別從衣、雜邊上場，跳「蜘蛛架」後下場。打「沖頭」鑼鼓點，桃花女上場跳「桃花女架」。起「慢相思」轉「快相思」，「包禮鼓」二次，「戰鼓」二次，走圓臺，引羅侯繼都再上，再走圓臺，起「上天梯」鑼鼓點，一同表演上天梯舞蹈動作，上正面椅（背對觀眾），參見玉皇。桃花女念白：

神啟天帝，今有下界黑氣衝霄，不知主何吉兆，望天帝降旨。

三位星君轉身面向臺口，玉皇白：

不言朕也知，今有黑氣衝霄，曾命白虎旦君下凡鎮壓四方，待等百年之後，仍歸天曹，聽朕面諭也。

三位星君白：「聖壽無疆。」起慢「牌子頭」，吹【石榴花】，日神、月神再次上場，繞着三張椅作穿三角舞蹈，玉皇唱：

【石榴花】
降下了真龍治世，動干戈呀努力長驅，揚威耀武，以免得縱橫拋甲劍戟槍，拖旌旗閃閃重程路，錦繡乾坤江山打破，須索要降紅塵，須索要降紅塵把奇功奪，須信山道聖明天子百靈扶。

接着吹【誅奴兒】，三位星君從椅下來，其他天神行至臺口，背臺企定。奏【小開門】，諸神齊白：「聖壽無疆」。起慢【排子頭】，奏【排對對】玉皇卸入衣邊，陸續下場。諸神以「織壁」步法行走，仿似用竹篾往返穿梭織成籬笆壁。眾演員一邊行走，一邊齊唱：

> 【排對對】（又名《下小樓》）
>
> 排對對，離紫府，聽一派笙歌奏。今日裏降下塵凡，今日裏降下塵凡，各自投胎那怕險阻。又只見紫霧騰騰，又只見紫霧騰騰，香風陣陣氤煙馥郁，喜孜孜漸離紫府。飄飄降下星宿，對對文丞武佐，漢室的光武中興，鬧嚷動干戈，各逞雄，揚威耀武，密密的劍戟喧羅，密密的劍戟喧羅，鬧揚揚擂鼓鳴鑼，凜凜的征衣雪帽，再降下二十八宿鬧中都。眾星按下雲裏路，只願臨盆災難轉，共佐明君標萬古。

起「開邊」，轉戰鼓，再轉單打「沖頭」，八天將再度上場，燒黃煙，起「三鞭馬」，收黃煙，眾天將下場。《玉皇登殿》全劇至此完。

## 第二節　探討《玉皇登殿》的驅煞元素

在這一章的引言，筆者已提出《玉皇登殿》另一劇名《眾星拱北》隱藏了消災度厄的意思。據《太上玄靈北斗本命延生真經》，被眾星拱衛的北辰（北極星）是造化之樞機，人神之主宰，有回死注生之功，消災度厄之力。祈求消解災禍，逃過厄難，添注壽算，正是儀式戲的功能目的。十九世紀中葉的外銷畫有《玉皇登殿》的演出場面，是演員眾多的群戲，以《眾星拱北》為畫題，透露着禳災、延壽的深層意蘊，表意方式較為曲折。二十世紀以來香港用的劇名《玉皇登殿》則是對戲中場面的直接描述。

《玉皇登殿》在三次天將報鼓後，以一百零八點高邊鑼聲開宗明義地揭示此劇降妖伏魔的要旨。黃滔在記譜上指出，一百零八點鑼聲表示天罡和地煞。天罡、地煞分別有三十六位和七十二位，合計一百零八。在民間傳說中，三十六天罡、二十八宿、七十二地煞時常聯合行動，降妖伏魔。[16] 筆者認為，演員還未上場，敲鑼的點數已含

---

16　閔智亭、李養正（主編）：《道教大辭典》，北京：華夏出版社，1994，頁101。

蓄地揭示了驅煞的功能目的。鑼聲可能有請神的意思，每響一聲，就表示邀請一位天罡或地煞降臨，為戲棚潔淨。這樣算起來，劇中的角色就不只演員扮演的三十七個，還有以鑼聲表示的三十六天罡和七十二地煞。諸位天罡、地煞加上最後一個牌子【排對對】提及的二十八宿一同降魔伏妖。這一百零八點高邊鑼可以視為劇中的驅煞元素。

在這齣戲的結尾，扮演諸神的演員用粵劇稱作「織壁」的步法行走，猶如把竹篾交叉穿梭，編織成竹籬笆壁。筆者提出，粵劇中織壁的步法與民間宗教裏一種驅邪除煞的儺舞步法相似，《玉皇登殿》眾神織壁很有可能有驅煞的功能目的。織壁是粵劇的一種群體性舞臺調度，沒有人數規定，但多以偶數作調度安排的基礎，每兩個演員互相穿插，以「S」形的線路行進，第一個與第二個互相穿插，第二個與第三個互相穿插，餘此類推。織壁這種步法與驅煞的儺舞十分接近，如福建莆田農村在元宵演出的迎神舞「行壇舞」：

> 行壇舞流行於北洋平原、江口一帶及涵江各鄉如蒼口等尤為盛行。每年元宵「行儺」之日，村中為了祈保平安，迎來一年吉利，舉行此舞。是日，宮社延道士請神，道士手持「令旗」和劍，頸上纏着「苧蛇」（木龍頭，以木頭龍首，編苧繩作龍身），作法一番後，衝出宮社至廣場，表示已請神到壇，即以廣場為神壇，聚集男丁數十人，多者百餘人，在鑼鼓喧天中起舞。為首一人持黑色三角形七星旗，繼之即為持三角形五色旗者，打扁形小鼓者、搖環形鈴者，道士亦插身其間。先是大夥雀跳繞場幾周（夜間則環火繞場），而後穿花行走，第一人穿第二人，第二人穿第三人，順序交互，花樣如一團團繩索。繼而變成連環鎖、五福星等花樣。道士則一邊隨眾雀跳穿花樣；一邊不斷舞劍撣「苧蛇」作響，表示奉神几壇驅邪逐妖。此時場上人流簇晃，旗揮劍舞，鈴聲齊鳴，威武儼然。十多分鐘後，大夥在首尾兩人凡引導下分作兩行，首先按縱隊形各穿起繩索形花樣，次則兩行對面互穿，如此鬧了許久，兩行又各以縱隊形，同時自廣場跳至宮神中，復自宮社中雀跳返廣場。這樣來回幾趟後，舞就告終了。[17]

---

17 陳佳潤、陳長城：〈莆田民間音樂舞蹈〉，《興化文獻新編》，陳秉宏（編），出版地不詳：太平興安會館，1985，頁680。

福建莆田迎神舞的舞步是「第一人穿第二人，第二人穿第三人，順序交互」，粵劇的織壁步法也是這樣，只是以上引文用一團團繩索、連環鎖等來形容迎神舞舞者穿插行走所構成的花樣，而粵劇則用編織竹籬笆壁作比喻。《玉皇登殿》中眾天神、星君的織壁步法很有可能是一種驅邪除煞的儺舞。[18]

《玉皇登殿》最後一個環節是八天將燒黃煙。1920 年代已經入行的新金山貞在生時憶述，燒黃煙有紀念粵劇戲神華光的意思，也有驅除瘟疫邪氣的作用。以下先引新金山貞講述關於華光與粵劇班在《玉皇登殿》演出中燒黃煙的關係：

> 為何要燒黃煙？是由於唐明皇遊月殿，見月裏嫦娥舞《霓裳羽衣曲》。夢醒後告與軍師，便令所有宮娥都習此舞，更令李龜年撰曲。李是文學家、音樂家，又是撰曲家，我們現在的撰曲家也尊他為師傅。當時習曲的機構稱梨園，所以我們叫「梨園子弟」，名字便是從此而起。當時天上的功曹查見地上唐宮中夜夜笙歌，唐明皇日夜作樂，不理百姓疾苦。功曹告知天庭，玉皇大帝大怒，下令要把唐宮燒了。玉皇當時派的人是外甥華光。華光手捧火磚，一擲便可以焚毀唐皇的宮殿。華光僅僅是孩子，下到凡間來，看見唐宮的歌舞，自己也都被吸引了，一時忘了下手。到省覺時，方才知覺日落西山，時辰已過。感到對天庭無可交代，只有現出真身，向唐明皇說出原委，唐皇大驚，向華光求情。華光設計，使唐明皇在宮幃內外燒起黃煙，造成焚毀假象，好使華光瞞騙過關，回覆舅父玉皇。玉皇派千里眼、順風耳來查察，他們駕起雲頭前來觀望，看見宮幃〔筆者按：闈〕滿佈黃煙，以為果真焚毀，回報玉皇，於是唐宮及梨園幸得保存。從此，廣東粵劇便奉華光為師傅了。華光乃是帝主身份，卻不是教我們做戲的，教我們做戲的是張師傅（按：即張五師傅)，他坐側邊，華光位極尊崇，坐正面〔筆者按：正中〕，所以《玉皇登殿》便有燒黃煙這一場。[19]

關於戲神華光，香港粵劇行廣泛流傳一個與上引故事近似的傳說：玉皇大帝不滿凡間

---

18　關於儺舞的步法，詳參周冰：〈淺談儺戲舞蹈〉，《儺戲論文集》，德江縣民族事務委員會（編），貴陽：貴州民族出版社，1987，頁169-83。

19　新金山貞：〈粵劇古老例戲《玉皇登殿》暨《香花山大賀壽》口述〉，《香港粵劇時踪》，黎鍵（編著），香港：市政局公共圖書館，1988，頁38。

演出粵劇的聲音吵耳，派遣火神華光燒毀戲棚，華光卻被棚裏的表演吸引，不但沒有燒棚，反而教戲班子弟燒香，使煙霧升上天廷，瞞騙玉皇已燒毀戲棚，以逃過一劫。由於感念華光恩德，粵劇戲班奉華光為戲神。[20]

說過華光教唐明皇燒黃煙的故事後，新金山貞解釋燒黃煙的功能目的：

> 頭一天做《玉皇登殿》，燒過黃煙，就可以把瘟疫邪氣一併驅除。燒黃煙的材料主要是松香、硫黃，加上炮竹等；另一方面是《玉皇登殿》的場面有滿天神佛，滿天神佛都到過這一地方，就可以鎮壓地方上的邪魔。[21]

根據新金山貞的回憶，《玉皇登殿》開始時有炮仗伴隨八天將出場，上述幾份劇本和曲本都沒有提及燒炮仗。新金山貞說：

> 「八天將」出來時，陣容很雄壯，一面「衣箱」，一面「雜箱」，兩邊一人手持大肉香（大香），三人手持連串炮仗，炮仗呈品字形，出場時燃點炮仗，兩邊對對出場，炮仗轟天，喝起了一個姿勢。由於放炮仗、燒黃煙，所以便要上演《玉皇登殿》，目的也就是驅除瘟疫。[22]

新金山貞連隊形都說得具體。編劇兼粵曲撰曲人王心帆也曾提及，《玉皇登殿》演出時頻放炮仗：

> 《跳天將》之戲，場面熱鬧，滿天日月星辰都出齊，大鑼大鼓，頻放鞭炮，喧〔聒〕天耳。[23]

新金山貞和王心帆在1920年代都已入行，《玉皇登殿》演出時燒炮仗的情況相信是他們耳聞目見的。民間以炮仗除煞的信俗在第五章《祭白虎》已論及。

---

20　陳守仁、湛黎淑貞：《香港神功粵劇的浮沉》，香港：中華書局（香港）有限公司，2018，頁18。

21　新金山貞：〈粵劇古老例戲《玉皇登殿》暨《香花山大賀壽》口述〉，頁38。

22　新金山貞：〈粵劇古老例戲《玉皇登殿》暨《香花山大賀壽》口述〉，頁38。

23　王心帆（著）、朱少璋（編訂）：《粵劇藝壇感舊錄》（上卷：梨園往事），香港：商務印書館（香港）有限公司，2021，頁110。

## 第三節　展演性的《玉皇登殿》

本章引言中提過，據筆者掌握的資料，1924 年 7 月 20 日是《玉皇登殿》作為例行的儀式劇目演出的最後一次。逾三十年後，香港粵劇行會八和會館號召全行復排《玉皇登殿》，1959 年 1 月 6 日重現於利舞臺（位於銅鑼灣波斯富街，1991 年拆卸）。此前一年，八和會館組設「排演《玉皇登殿》小組委員會」，樂師黃滔擔任召集人，特邀當時已屆九十三歲高齡的資深小生金山和指導排練。當紅的任劍輝、白雪仙、梁醒波等都有參與排練。根據當年的報道，「此劇往時大班每臺必演一次，近以其動員眾多，排場宏大，粵劇各班已數十年未有演出，現為保存粵劇精粹起見，特決定於此之集會演出。」報道稱《玉皇登殿》為「古老戲」。[24]

1920 年代中至 1930 年代初，粵劇新作湧現，名伶光芒四射，駱錦卿編，馬師曾、陳非儂主演的《佳偶兵戎》；盧有容等編，薛覺先、謝醒儂主演的《白金龍》等至今仍然為人津津樂道。輝煌背後，劇務經營卻面臨很大困難。1933 年，太平、高陞、普慶、利舞臺四大戲院聯合入稟申請解除男女合班禁例時力陳「戲班戲院日形衰落」，望政府「體恤商艱」，准許弛禁，藉男女同臺，一新觀眾耳目。當年的手書底稿現藏於香港文化博物館。[25]將所謂十大行當改為六柱制，亦是一種減低成本的措施。上述報道指《玉皇登殿》的輟演與戲班編制縮減有關，不無道理。

復排《玉皇登殿》的行動揭示，粵劇行內早在 1959 年已有追尋傳統、保存傳統的意識。相隔三十九年後，第十七屆亞洲藝術節委約粵劇之家製作《玉皇登殿》，1998 年 11 月 2 日假香港文化中心大劇院公演。這次由尤聲普、黎鍵策劃，阮兆輝統籌，特邀新金山貞擔任顧問。由於這個戲接近四十年沒有公演，黃滔在 1959 年寫的演出提綱是有的，但沒有前人留下來的錄影可以參考，很多演出細節還是不清楚，阮兆輝和新劍郎前往馬來西亞及廣東向前輩請教，結合多種資料，最終把戲排演出來。在《玉皇登殿》之前，粵劇之家先演新編劇《唐明皇遊月殿》，節錄一段如下：

24　《華僑日報》，1958年12月9日。

25　李小良、林萬儀：〈馬師曾「太平劇團」劇本資料綜述及彙輯（1933-1941）〉，《戲園‧紅船‧影畫——源氏珍藏「太平戲院文物」研究》，容世誠（主編）、香港文化博物館（編製），香港：康樂及文化事務處，2015，頁172-217。

　　吾乃火德真君華光是也。只因大唐天子排練《玉皇登殿》，玉帝震怒，命我火燒梨園，唯是去到梨園，只見梨園子弟，排練認真，叫我如何忍心下手呀！也罷，何不待吾，燒起黃煙，直衝天闕，報道梨園已燒，上禀天庭，豈不是好？就是這個主意。[26]

《唐明皇遊月殿》由葉紹德參考戲行傳說編撰，有《玉皇登殿》前傳的意味。

　　逾十年後，第三十八屆香港藝術節以《玉皇登殿》作為開幕節目，委約八和會館製作，在 2010 年 2 月 25 日假香港文化中心公演。同年，八和會館以《香港粵劇經典》參與上海世界博覽會，8 月 19 日演出《玉皇登殿》及其他傳統劇目，是香港特區政府呈獻的六十多個節目和活動之一。時任八和會館副主席阮兆輝說：「在《香港粵劇經典》演出中，我們致力保留劇目的原汁原味，以宣揚粵劇的傳統風貌。」[27]《玉皇登殿》在世界博覽會公演，加添了向外展示粵劇傳統的意義。

　　2019 年 11 月 8 及 9 日，香港八和會館受康樂及文化事務處委約演出三場《玉皇登殿》及其他傳統劇目，慶祝中華人民共和國成立七十周年，粵劇成功申遺十周年，以及香港文化中心啟用三十周年。在新冠疫情期間，康樂及文化事務署（康文署）主辦「傳統粵劇例戲及排場折子戲展演」，由香港八和會館籌備及演出，在 2020 年 10 月 8-9 日、15-17 日，合共公演五場，每場都先演《玉皇登殿》。節目名稱已揭示展演的性質。2023 年，康樂及文化事務處在疫後首次復辦中國戲曲節，以「太平處處是優場」為題，在維多利亞公園搭棚演出，首天日場亦由香港八和會館演出《玉皇登殿》等儀式劇。

　　從以上公演的個案可見，《玉皇登殿》自二十世紀中期，每每特別安排作藝術節或大型慶典的節目，並着重粵劇藝術的展演，傳統的表演功架和鑼鼓點成為重點，儀式性和祭祀性只是歷史背景。

---

26　參考1998年粵劇之家公演《玉皇登殿》的錄影。

27　〈多位本地紅伶上海世博會傾力演出《香港粵劇經典》盡顯粵劇行當本色〉，2010年8月19日新聞公告。

# 結語

　　從上文的論述可見，十九世紀中期的外銷畫揭示，超過一個半世紀之前，《玉皇登殿》已在香港和廣州演出。十九世紀末、二十世紀初的神功戲廣告及戲院廣告顯示了《玉皇登殿》在儀式程序中的位置：一般在一臺戲的第一場日場開演正戲前，緊接《仙姬大送子》演出。在二十世紀初，戲院的商業演出雖然沒有祭祀背景，但戲班還是依循習俗演出儀式戲，包括《玉皇登殿》。從 1903 年開始，《玉皇登殿》的演出次數驟減，一年不多於四次。1924 年 7 月 20 日是《玉皇登殿》作為例行的儀式劇目演出的最後一次。

　　為了保留粵劇傳統和粵劇精萃，香港八和會館在 1958 年着手復排《玉皇登殿》，1959 年 1 月 6 日公演一場，作為籌募會員福利金義演的節目之一。在 1998 年及其後，香港粵劇行又數度復排《玉皇登殿》，然而，這些演出都以重現粵劇傳統藝術為主調，況且至今仍沒有重置於原來的祭祀場合，恢復祭祀性儀式戲的本質。《玉皇登殿》不在祭祀場合中演出，劇中禳災祈福的意涵都沒有了背景，化作演出技藝的展示，例如眾星拱北不再是消災、延壽的祈求，只是用來比喻玉皇被星君拱衛的場面；又如一百零八點鑼聲縱然仍可代表天罡、地煞，但不再有降魔伏妖的功能目的，再如八天將手中的黃煙只是煙霧，織壁只是臺步和舞臺調度，掉失了原有的宗教意義。

　　二十世紀中期以來，粵劇行內人幾度復排《玉皇登殿》，重現了被遺忘的劇目以至其中的傳統功架、牌子曲、鑼鼓點等，對粵劇傳統的存續做了不少工夫。不能忽略的是，《玉皇登殿》的儀式意義和禳災祈福的功能目的也是粵劇傳統的一部分。

終章

傳統的外部結構與核心

# 傳統的外部結構與核心

　　現存文獻揭示，粵劇儀式戲的傳統在十九世紀下半葉已經形成，並在香港實踐。經歷時代推移和社會變遷，出現了各種變化。在二十一世紀初的香港，以粵劇儀式戲除邪祈福的傳統仍然延續下來。

　　二十世紀七十年代，專精民族音樂學的音樂學者暨人類學者內特爾（Bruno Nettl）已經關注傳統音樂在現代社會中經歷的各種轉變。他指出，都市化、西方化、現代化是三種最具影響力的過程。都市化是從農村或部落的生活方式轉變為城市的生活方式的過程，城市中各種各樣的音樂互相影響。西方化是為使民間音樂傳統成為西方文化系統的一分子而有意識地接受西方文化的影響。現代化與西方化的分別在於，現代化嘗試使到民間音樂系統相容於西方經濟和西方社會的生活模式之餘，仍然延續傳統。[1] 民族音樂學者博爾曼（Philip Bohlman）指，科技是現代化最明顯的表徵。[2] 內特爾就傳統的存亡提出，一個音樂系統由核心（core）和外部結構（superstructure）構成，外部結構適應力強，可以靈活變動；核心則是相對穩定的。外部結構不惜改變自身來維持核心的完好無損。核心一旦大幅動搖，傳統就會衰亡。[3]

---

1　Bruno Nettl, "Persian Classical Music in Tehran: The Processes of Change", *Eight Urban Musical Cultures: Tradition and Change*, ed. Nettl. Urbana, IL: University of Illinois Press, 1978, pp.146-185.

2　Philip V. Bohlman, *The Study of Folk Music in the Modern World*. Bloomington: Indiana University Press, 1988, p.125.

3　Bruno Nettl, "Persian Classical Music in Tehran: The Processes of Change", pp.146-185.

音樂是戲曲不可或缺的組成部分。除了唱，戲曲的念往往像詩，富音樂性，做、打也每每帶有律動性，與鑼鼓音樂有機地結合起來。戲曲既是傳統的戲劇文化，也是音樂文化。

## 第一節　可以變動的外部結構

對比文獻和口述資料得知，香港現今仍然演出的儀式劇目如《六國大封相》和《仙姬大送子》普遍刪掉部分片段，這些片段原本包括音樂、唱腔和身段表演。《碧天賀壽》、《正本賀壽》、《香花山大賀壽》則普遍刪除所有演唱部分，但保留原唱段的音樂，用來襯托身段表演，也保留念白，整齣戲變成演員只說不唱。

然而，不宜因為減省部分片段或唱腔而籠統地指粵劇儀式戲逐漸簡化。前面各章的分析揭示，各劇目中有些元素弱化了，同時有些元素強化了。《碧天賀壽》和《仙姬大送子》減省唱腔後拿掉了教化內容，聚焦在長壽與子嗣。《香花山大賀壽》刪除觀音唱段後隱沒了度脫塵世的宗教內涵，強調了招財進寶。《六國大封相》刪去蘇秦的唱段後減弱了封贈、榮歸的吉祥意味，偏重坐車和推車的表演，加強了技藝展現的成分。《跳加官》故事化後，戲劇性增強了，源於道術的降神步變成劇中人的醉步，驅煞元素消減，突出了祝福的意味。縱然有上述各種轉變，由於這些儀式劇目在香港普遍仍在祭祀場合中演出，保留了禳災、祈福的功能目的。

## 第二節　不可動搖的核心

禳災、祈福的功能目的是粵劇儀式戲不可取代的元素，也就是傳統的核心，劇目一旦不為禳災、祈福而演，就不可視為儀式戲。

《香花山大賀壽》在二十世紀中期一度停演，1966 年由梁醒波牽頭，集行內眾人之力復排後在華光誕公演，展示了這個劇目的儀式戲本質。在 2017 年香港慶賀回歸二十周年活動中，《香花山大賀壽》成為慶典中的節目，罕有地重現了觀音的唱段，作為藝術傳統的展示。然而，2017 年迄今（2024 年）仍未在華光誕的《香花山大賀壽》中表演這個唱段。不過，至少《香花山大賀壽》在華光誕中仍有酬神、祈福的功能目的。

　　《玉皇登殿》在 1930 年代之後已沒有在祭祀場合中作為儀式戲演出。1959 年首次由粵劇行內人復排重現，作為傳統的展演之後，數度再被香港政府、國家選中，成為香港藝術節節目，參加世界博覽會，慶祝國慶，以至最近成為疫後中國戲曲節的節目等，強調的是傳統功架、唱腔、鑼鼓和牌子音樂，目的是展示香港的傳統技藝，而不是禳災祈福。展演式的《玉皇登殿》由戲班和地方社會的儀式傳統變為代表香港的藝術傳統。經過數度復排，《玉皇登殿》還沒有被重置於原來的祭祀場合。

　　禳除邪穢、祈福納吉等功能目的是儀式戲傳統的核心，是儀式戲傳統不可動搖的部分，這些元素被取締後，就不再是儀式戲了。

附
錄

## 附錄一：2019 年香港粵劇儀式戲演出資料

| | 陽曆日期／陰曆日期 | 地點 | 事件 | 主辦方 | 班牌 | 儀式劇目 |
|---|---|---|---|---|---|---|
| 1 | 2月15日至2月17日/正月十一至正月十三 | 汀角村籃球場 | 關帝誕 | 汀角恭祝協天宮寶誕主會 | 鴻運粵劇團 | 七彩六國大封相賀壽仙姬大送子 |
| 2 | 2月22日至2月25日/正月十八至正月廿一 | 大澳 | 福德宮土地爺爺寶誕 | 大澳恭祝福德宮寶誕主會 | 鴻運粵劇團 | 七彩六國大封相賀壽仙姬大送子 |
| 3 | 2月23日至2月25日/正月十九至正月廿一 | 上水金錢村 | 大王福德宮寶誕 | 上水金錢村同慶堂 | 彩龍鳳劇團 | 賀壽加官送子 |
| 4 | 3月16日至3月20日/二月初十至二月十四 | 西貢滘西 | 洪聖寶誕 | 滘西恭祝洪聖寶誕主會 | 新群英劇團 | 六國大封相賀壽仙姬大送子 |
| 5 | 3月16日至3月20日/二月初十至二月十四 | 河上鄉 | 洪聖寶誕 | 上水河上鄉鄉公所 | 紫迎楓粵劇團 | 七彩六國大封相賀壽仙姬大送子 |
| 6 | 3月18日至3月22日/二月十二至二月十六 | 鴨脷洲大街足球場 | 洪聖寶誕 | 鴨脷洲街坊同慶公社 | 鳴芝聲劇團 | 六國大封相賀壽仙姬大送子 |
| 7 | 3月29日至4月1日/二月廿三至二月廿六 | 坪石邨三山國王廟 | 三山國王寶誕 | 牛池灣三山國王廟值理會 | 彩鳳鳴劇團 | 六國大封相賀壽仙姬大送子 |
| 8 | 4月4日至4月8日/二月廿九至三月初四 | 長洲北帝廟廣場 | 北帝寶誕 | 長洲鄉事委員會慶祝北帝寶誕演戲委員會 | 鴻嘉寶粵劇團 | 七彩六國大封相賀壽仙姬大送子 |
| 9 | 4月16日至4月20日/三月十二至三月十六 | 青衣體育會球場 | 真君大帝寶誕 | 青衣街坊聯合水陸各界演戲值理會 | 鳴芝聲劇團 | 六國大封相賀壽仙姬大送子 |
| 10 | 4月19日至4月23日/三月十五至三月十九 | 長洲 | 天后誕 | 長洲西灣媽勝堂值理會 | 金鷹粵劇團 | 賀壽加官仙姬送子 |
| 11 | 4月21日至4月24日/三月十七至三月二十 | 屯門天后廟廣場 | 天后寶誕 | 屯門區恭祝天后寶誕委員會 | 鳴芝聲劇團 | 賀壽仙姬大送子六國大封相 |
| 12 | 4月23日至4月27日/三月十九至三月廿三 | 塔門 | 塔門聯鄉廿二屆太平清醮 | 塔門聯鄉建醮委員會 | 華山傳統木偶粵劇團 | 碧天八仙大賀壽賀壽送子 |
| 13 | 4月24日至4月28日/三月二十至三月廿四 | 塔門 | 塔門聯鄉廿二屆太平清醮 | 塔門聯鄉建醮委員會 | 鴻運粵劇團 | 七彩六國大封相賀壽仙姬大送子 |
| 14 | 4月24日至4月27日/三月二十至三月廿三 | 荃灣綠楊新邨 | 天后寶誕 | 荃灣天后宮管理委員會 | 彩鳳鳴劇團 | 沒有劇目資料 |
| 15 | 4月24日至4月28日/三月二十至三月廿四 | 馬灣 | 天后寶誕 | 馬灣鄉水陸居民慶祝天后寶誕（己亥年）演戲值理會 | 錦昇輝劇團 | 沒有劇目資料 |
| 16 | 4月24日至4月28日/三月二十至三月廿四 | 蒲台島 | 天后寶誕 | 蒲台島值理會 | 紫迎楓粵劇團 | 七彩六國大封相賀壽仙姬大送子 |
| 17 | 4月26日至4月30日/三月廿二至三月廿六 | 南丫島榕樹灣 | 天后寶誕 | 南丫島榕樹灣天后寶誕值理會 | 新群英劇團 | 七彩六國大封相賀壽仙姬大送子 |
| 18 | 4月26日至4月30日/三月廿二至三月廿六 | 茶果嶺 | 天后聖母寶誕 | 茶果嶺鄉民聯誼會 | 鴻運粵劇團 | 七彩六國大封相賀壽仙姬大送子 |
| 19 | 4月27日/三月廿三 | 油麻地廟街眾坊街 | 天后誕 | 東華三院 | 翠月粵劇團 | 落地小賀壽落地加官落地小送子 |

| 20 | 5月5日至5月9日/<br>四月初一至四月初五 | 青衣 | 天后誕 | 青衣天后宮管理委員會 | 錦昇輝劇團 | 沒有劇目資料 |
|---|---|---|---|---|---|---|
| 21 | 5月9日至5月12日/<br>四月初五至四月初八 | 長洲 | 太平清醮 | 長洲太平清醮值理會 | 高陞粵劇團 | 賀壽加官仙姬大送子 |
| 22 | 5月10日至5月14日/<br>四月初六至四月初十 | 坑口村戲棚 | 天后誕 | 坑口區天后宮司理會 | 錦昇輝劇團 | 七彩六國大封相<br>賀壽仙姬大送子 |
| 23 | 5月16日至5月20日/<br>四月十二至四月十六 | 西貢 | 天后寶誕 | 西貢街坊會 | 新群英劇團 | 七彩六國大封相<br>賀壽仙姬大送子 |
| 24 | 5月20日至5月24日/<br>四月十六至四月二十 | 南丫島索罟灣 | 天后誕 | 南丫南段己亥年慶祝天后寶誕演戲籌備委員會 | 新群英劇團 | 六國大封相<br>賀壽仙姬大送子 |
| 25 | 5月22日/<br>四月十八日 | 沙田大會堂 | 商業演出的開臺戲 | 藍天藝術工作室 | 頌先聲粵劇團 | 六國大封相 |
| 26 | 5月24日至5月27日/<br>四月二十至四月廿三 | 大澳汾流 | 天后誕 | 汾流演戲值理會 | 鳴芝聲劇團 | 六國大封相<br>賀壽仙姬大送子 |
| 27 | 5月24日至5月28日/<br>四月二十至四月廿四 | 鯉魚門 | 天后誕 | 鯉魚門街坊值理會 | 彩鳳鳴劇團 | 沒有劇目資料 |
| 28 | 6月1日至6月3日/<br>四月廿八至五月初一 | 赤柱社區會堂 | 天后寶誕 | 赤柱區街坊福利會 | 鴻嘉寶粵劇團 | 賀壽加官大送子 |
| 29 | 6月8日至6月12日/<br>五月初六至五月初十 | 大埔舊墟汀角路風水廣場 | 大王爺寶誕 | 大埔元洲仔王爺神廟管理演戲委員會 | 鴻運粵劇團 | 七彩六國大封相<br>賀壽仙姬大送子 |
| 30 | 6月30日至7月4日/<br>五月廿八至六月初二 | 坪洲 | 天后寶誕 | 坪洲鄉事委員會主辦 | 鴻運粵劇團 | 七彩六國大封相<br>賀壽仙姬大送子 |
| 31 | 7月6日至7月11日/<br>六月初四至六月初九 | 大澳 | 楊公侯王寶誕 | 大澳楊侯寶誕演戲值理會 | 鴻嘉寶粵劇團 | 七彩六國大封相<br>賀壽加官大送子 |
| 32 | 7月18日至7月22日/<br>六月十六至六月二十 | 西貢白沙灣 | 觀音寶誕 | 白沙灣值理會 | 新群英劇團 | 七彩六國大封相<br>賀壽仙姬大送子 |
| 33 | 8月8日至8月11日/<br>七月初八至七月十一 | 沙螺灣 | 洪聖大皇爺寶誕 | 沙螺灣洪聖誕演戲委員會 | 彩龍鳳劇團 | 賀壽七彩六國大封相<br>賀壽仙姬大送子 |
| 34 | 8月18日至20日/<br>七月十八至二十 | 上環中央紀念紀念公園 | 中元節<br>東華三院聯廟中元吉祥思親法會 | 東華三院 | 翠月粵劇團 | 賀壽加官送子 |
| 35 | 9月8日至9月12日/<br>八月初十至八月十四 | 布袋澳 | 洪聖寶誕 | 布袋澳村村務委員會 | 鴻嘉寶粵劇團 | 七彩六國大封相<br>賀壽仙姬大送子 |
| 36 | 9月14日至9月18日/<br>八月十六至八月二十 | 東涌侯王廟廣場 | 侯王寶誕 | 東涌鄉事委員會 | 鴻運粵劇團 | 賀壽仙姬大送子<br>七彩六國大封相 |
| 37 | 10月26日/<br>九月廿八 | 高山劇場 | 華光誕 | 八和會館 | 八和會館 | 香花山大賀壽<br>仙姬大送子 |
| 38 | 11月14日至11月19日/<br>十月十八至十月廿三 | 石澳 | 天后寶誕 | 石澳居民會有限公司 | 新群英劇團 | 六國大封相<br>賀壽仙姬大送子 |

| 39 | 12 月 13 日至 12 月 16 日/十一月十八至十一月廿一 | 沙頭角荔枝窩村 | 沙頭角慶春約十年一屆太平清醮 | 沙頭角慶春約建醮委員會 | 鴻運粵劇團 | 七彩六國大封相賀壽仙姬大送子 |

資料來源：

香港八和會館神功戲資訊（2019 年，網上資料已下架）

實地考察

# 附錄二：2020 年香港粵劇儀式戲演出資料

| | 陽曆日期／陰曆日期 | 如期演出 | 整臺取消 | 縮減規模只演儀式戲 | 地點／事件／主辦方 | 班牌 | 儀式劇目 |
|---|---|---|---|---|---|---|---|
| 1 | 2月4日至2月6日／<br>正月十一至正月十三 | ✓ | | | 汀角村籃球場／<br>協天宮寶誕／<br>汀角恭祝協天宮寶誕主會 | 鴻運粵劇團 | 六國大封相<br>賀壽仙姬大送子 |
| 2 | 2月11日至2月14日／<br>正月十八至正月廿一 | ✓ | | | 大澳／<br>福德宮寶誕／<br>大澳恭祝福德宮寶誕主會 | 鴻運粵劇團 | 七彩六國大封相<br>賀壽仙姬大送子 |
| 3 | 2月11日至2月14日／<br>正月十八至正月廿一 | | ✓ | | 上水／<br>大王福德宮誕／<br>上水金錢村同慶堂 | 彩龍鳳劇團 | |
| 4 | 3月3日至3月7日／<br>二月初十至二月十四 | | ✓ | | 滘西／<br>洪聖誕／<br>滘西恭祝洪聖寶誕主會 | 新群英劇團 | |
| 5 | 3月4日至3月8日／<br>二月十一至二月十五 | | ✓ | | 河上鄉／<br>洪聖誕／<br>河上鄉鄉公所 | 紫迎楓粵劇團 | |
| 6 | 3月16日至3月19日／<br>二月廿三至二月廿六 | | ✓ | | 牛池灣三山國王廟／<br>三山國王誕／<br>三山國王誕值理會 | 彩鳳鳴劇團 | |
| 7 | 3月19日至3月23日／<br>二月廿六至二月三十 | ✓ | | | 塔門／<br>壓醮／<br>塔門聯鄉壓醮委員會 | 鴻運粵劇團 | 六國大封相<br>賀壽仙姬大送子 |
| 8 | 3月24日至3月28日／<br>三月初一至三月初五 | ✓ | | | 長洲／<br>北帝誕／<br>長洲鄉事委員會 | 高陞飛鷹粵劇團 | 賀壽加官<br>仙姬送子<br>賀壽小送子 |
| 9 | 4月12日至4月16日／<br>三月二十至三月廿四 | | ✓ | | 蒲苔島／<br>天后誕／<br>蒲苔島值理會 | 紫迎楓粵劇團 | |
| 10 | 4月12日至4月16日／<br>三月二十至三月廿四 | | ✓ | | 糧船灣／<br>天后誕／<br>糧船灣天后宮值理會 | 新群英劇團 | |
| 11 | 4月12日至4月15日／<br>三月二十至三月廿三 | | ✓ | | 荃灣綠楊新邨／<br>天后誕／<br>荃灣天后宮管理委員會 | 彩鳳鳴劇團 | |
| 12 | 4月12日至4月15日／<br>三月二十至三月廿四 | | ✓ | | 馬灣／<br>天后誕／<br>馬灣鄉水陸居民慶祝天后寶誕(庚子年)演戲值理會 | 錦昇輝劇團 | |

| 13 | 4 月 14 日至 4 月 18 日/<br>三月廿二至三月廿六 | | | ✓ | 茶果嶺/<br>天后誕/<br>茶果嶺鄉民聯誼會 | 鴻運粵劇團 | 落地賀壽加官送子 |
|---|---|---|---|---|---|---|---|
| 14 | 4 月 14 日至 4 月 18 日/<br>三月廿二至三月廿六 | | ✓ | | 南丫島榕樹灣/<br>天后誕/<br>南丫島榕樹灣天后寶誕值理會 | 新群英劇團 | |
| 15 | 5 月 1 日至 5 月 5 日/<br>四月初九至四月十三 | | ✓ | | 將軍澳/<br>天后誕/<br>將軍澳坑口天後宮值理會 | 錦昇輝劇團 | |
| 16 | 5 月 30 日至 6 月 3 日/<br>閏四月初八至閏四月十二 | | ✓ | | 鯉魚門/<br>天后誕/<br>鯉魚門街坊值理會 | 彩鳳鳴劇團 | |
| 17 | 6 月 26 日至 6 月 30 日/<br>五月初六至五月初十 | | | ✓ | 大埔元洲仔/<br>大王爺誕/<br>大埔元洲仔王爺神廟管理演戲委員會 | 鴻運粵劇團 | 落地賀壽加官送子 |
| 18 | 7 月 24 日至 7 月 28 日/<br>六月初三至六月初八 | | ✓ | | 原定大澳演出，後改到西九戲曲中心，最終取消/<br>楊公侯王寶誕/<br>大澳楊候寶誕演戲值理會 | 鴻運粵劇團 | |
| 19 | 7 月 24 日至 7 月 28 日/<br>六月十六至六月二十 | | ✓ | | 白沙灣/<br>觀音誕/<br>白沙灣值理會 | 鴻嘉寶製作有限公司 | |
| 20 | 8 月 13 日至 8 月 16 日/<br>六月廿四至六月廿七 | | ✓ | | 沙螺灣/<br>洪聖大皇爺寶誕/<br>沙螺灣洪聖誕演戲委員會 | 彩龍鳳劇團 | |
| 21 | 9 月 26 日至 9 月 30 日/<br>八月初十至八月十四 | | ✓ | | 布袋澳/<br>洪聖誕/<br>布袋澳村村務委員會 | 鴻嘉寶製作有限公司 | |
| 22 | 10 月 2 日至 10 月 6 日/<br>八月十六至八月二十 | | ✓ | | 東涌/<br>侯王誕/<br>東涌鄉事委員會 | 鴻運粵劇團 | |
| 23 | 11 月 13 日/<br>九月廿八 | ✓ | | | 高山劇場/<br>華光誕/<br>八和會館 | 八和會館 | 香花山大賀壽<br>仙姬大送子 |
| 24 | 11 月 26 日至 12 月 1 日/<br>十月十二至十月十七 | | ✓ | | 大埔泰亨鄉/<br>建醮/<br>泰亨鄉建醮委員會 | 鴻運粵劇團 | |
| 25 | 12 月 24 日至 12 月 28 日/<br>十一月初十至十一月十四 | | ✓ | | 蠔涌/<br>建醮/<br>蠔涌聯鄉建醮委員會 | 新群英劇團 | |

| 26 | 12月28日至21年1月2日/十一月十四至十九 | | | ✓ | 粉嶺/太平清醮/粉嶺圍庚子年醮務委員會 | 鴻運粵劇團 | 落地賀壽加官送子 |
|----|----|----|----|----|----|----|----|
| 27 | 12月30日至21年1月3日/十一月十六至十一月二十 | | ✓ | | 西貢北港/西貢北港相思灣大坑口聯鄉十年一屆太平清醮/西貢北港相思灣聯鄉太平清醮建醮委員會 | 鴻運粵劇團 | |

資料來源：

香港八和會館神功戲資訊（2020年，網上資料已下架）

實地考察

# 附錄三：2021 年香港粵劇儀式戲演出資料

| | 陽曆日期/陰曆日期 | 如期演出 | 整臺取消 | 縮減規模只演儀式戲 | 地點/事件/主辦方 | 班牌 | 儀式劇目 |
|---|---|---|---|---|---|---|---|
| 1 | 1 月 13 日至 16 日/<br>十二月初一至初四 | ✓ | | | 元朗屏山鄉山廈村/<br>十年一屆太平清醮/<br>元朗屏山鄉山廈村 | 華山傳統木偶粵劇團 | 祭白虎<br>碧天八仙大賀壽<br>賀壽送子 |
| 2 | 1 月 25 日至 28 日/<br>十二月十三至十六<br>（原定 2020 年 12 月 18 日開臺，因疫情再定此演期） | ✓ | | | 元朗橫州/<br>八年一屆太平清醮/<br>元朗橫州聯鄉 | 華山傳統木偶粵劇團 | 碧天八仙大賀壽<br>賀壽送子 |
| 3 | 2 月 24 日/正月十三 | | | ✓ | 大埔汀角村/<br>關帝誕/<br>汀角恭祝協天宮寶誕主會 | 鴻運劇團 | 落地賀壽加官小送子 |
| 4 | 3 月 2 日至 3 月 5 日/<br>正月十九至廿二 | | ✓ | | 大澳/<br>福德宮誕/<br>大澳福德宮誕主會 | 鴻運劇團 | |
| 5 | 4 月 14 日/<br>三月初三 | | | ✓ | 長洲/<br>北帝誕/<br>長洲鄉事委員會慶祝北帝寶誕演戲委員會 | 高陞粵劇團 | 落地賀壽加官小送子 |
| 6 | 5 月 2 日至 6 日/<br>三月廿一至廿五 | | ✓ | | 大埔舊墟/<br>天后誕/<br>大埔舊墟天后宮社區活動管理委員會 | 金龍鳳劇團 | |
| 7 | 5 月 4 日/<br>三月廿三 | ✓ | | | 油麻地天后廟/<br>天后誕/<br>東華三院 | 翠月粵劇團 | 落地賀壽<br>落地加官<br>落地小送子落地女加官 |
| 8 | 5 月 4 日/<br>三月廿三 | | ✓ | | 蒲台島/<br>天后誕/<br>蒲台島值理會 | | |
| 9 | 5 月 16 日至 19 日/<br>五月十六至十九 | ✓ | | | 長洲北帝廟廣場/<br>太平清醮/<br>長洲太平清醮值理會 | 高陞粵劇團 | 賀壽加官晉爵小送子 |
| 10 | 6 月 15 日至 19 日/<br>五月初六至初十 | | ✓ | | 大埔元洲仔/<br>大王爺誕/<br>元洲仔慶祝大王爺誕主會 | 鴻運劇團 | |
| 11 | 6 月 28 日/<br>五月十九<br>（原擬年初舉行，田、竇二師誕為三月廿四日，因疫情改期） | ✓ | | | 西九文化區戲曲中心/<br>田竇二師誕/<br>紅船粵藝工作坊 | 千鳳陽粵劇團 | 孟麗君封相<br>天姬送子 |

| 12 | 7月13日至18日/<br>六月初四至六月初九 | ✓ | | | 大澳/<br>侯王誕/<br>大澳楊侯寶誕演戲值理會 | 鴻運劇團 | 七彩六國大封相<br>雙旦雙車<br>升官賀壽仙姬大送子 |
|---|---|---|---|---|---|---|---|
| 13 | 9月22日至26日/<br>八月十六至八月二十 | | ✓ | | 東涌/<br>侯王誕/<br>東涌水陸居民恭祝侯王寶誕主會 | 鴻運劇團 | |
| 14 | 9月25日至27日/<br>八月十九至廿一 | ✓ | | | 西九文化區戲曲中心/<br>嗇色園百周年紀慶暨黃大仙師寶誕/<br>嗇色園 | 鳴芝聲劇團 | 碧天賀壽<br>六國大封相 |
| 15 | 11月2日/<br>九月廿八 | ✓ | | | 高山劇場/<br>華光誕/<br>八和會館 | 八和會館 | 賀壽<br>加官<br>小送子<br>香花山大賀壽<br>仙姬大送子 |

資料來源：

香港八和會館神功戲資訊（2021年），https://hkbarwo.com/zh/performances/celebrations，擷取日期：2024年3月30日。

實地考察

# 附錄四：《天官賀壽》演出記錄（1908-1949）

| 陽曆日期 | 陰曆日期 | 場地 | 戲班 | 正本之前 | 正本 | | 出頭 | |
|---|---|---|---|---|---|---|---|---|
| | | | | 劇目 | 劇目 | 主要演員 | 劇目 | 主要演員 |
| 1908.09.22 | 光緒三十四年八月廿七日 | 重慶園 | 壽康年 | 天官大賀壽<br>加官<br>大送子<br>恭祝孔聖誕 | 三英戰呂布 | | 關王廟贈金<br>三審玉堂春 | 洋素馨首本<br>細杞首本 |
| 1908.09.22 | 光緒三十四年八月廿七日 | 高陞戲院 | 國中興第一班 | 天官大賀壽<br>加官<br>大送子<br>恭祝孔聖誕 | 呂兒香 | 大和、大牛通等全班拍演 | 趙匡胤醉打韓通 | 公爺創、靚才仔首本 |
| 1911.11.13 | 辛亥年九月廿三日 | 重慶戲院 | 堯憲樂第一班 | 天官大賀壽<br>加官<br>大送子<br>玉皇登殿 | 玉葵寶扇 | | 呂洞賓下凡<br>呂布尋父 | |
| 1911.11.13 | 辛亥年九月廿三日 | 高陞戲院 | 人壽年第一班 | 玉皇大登殿<br>天官大賀壽<br>加官<br>大送子 | | | 玉簫琴<br>夜探凌霄<br>范睢逃秦 | |
| 1915.10.06 | 乙卯年八月廿八日 | 太平戲院 | 樂同春第一班 | 天官大賀壽<br>扎腳加官大送子<br>玉皇登殿 | 奪標正本<br>烈女勇伕伏楚霸<br>余秋耀單腳坐車 | 余秋耀 | 新串特色良劇<br>周瑜孝慷慨捐軀<br>小晴文割股療姑<br>豆皮慶夫妻遇害<br>余秋耀平地壹聲雷<br>昭陽公三氣太子卓<br>靚仙威驚宋室<br>金慶宋王蒙塵<br>加演 著名出頭 小柳思春<br>全班文武名角排演 | 周瑜孝<br>小晴文<br>豆皮慶<br>余秋耀<br>昭陽公<br>靚仙<br>金慶 |
| 1920.04.01 | 庚申年二月十三日 | 高陞戲院 | 樂羣英幼童班 | 天官賀壽<br>大送子<br>玉皇登殿 | 樂毅下齊城 | | 六國封相<br>六郎罪子<br>宗保被擒<br>木瓜洗馬 | |
| 1920.08.03 | 庚申年六月十九日 | 太平戲院 | 詠太平正第一班 | 天官賀壽<br>玉皇登殿<br>仙姬送子 | 啟明靚標一柱擎天 | 啟明<br>靚標 | 阿陀扮偵探<br>蛇仔利偷雞 | 蛇仔利 |

| 1920.08.24 | 庚申年七月十一日 | 太平戲院 | 頌太平第一班 | 天官賀壽<br>玉皇登殿<br>仙姬送子 | 靚仔昭獻美圖 | | 配景針針血上卷<br>憤國辱慧女氣魔王<br>蟠龍嶺烟精征寇虜<br>梅花塔志士弔英雄 | |
| --- | --- | --- | --- | --- | --- | --- | --- | --- |
| 1920.10.08 | 庚申年八月廿七日 | 和平戲院 | 寰球樂第一班 | 恭祝敬演孔聖寶誕<br>加官大送子<br>天官大賀壽<br>玉皇登殿<br>大撒金錢 | 竹絲琴 | | 六國大封相<br>通宵出頭 佈景<br>嫦娥奔月四卷<br>唐明皇夢遊月殿<br>長生殿貴妃乞巧<br>李太白醉和洋書<br>萍敍蓮溪 | |
| 1921.07.23 | 辛酉年六月十九日 | 太平戲院 | 頌太平正第一班 | 天官賀壽<br>仙姬送子<br>玉皇登殿 | 配景關公守華容道<br>舊蛇王蘇排演 | | 通宵出頭<br>配景悲生苦養上卷<br>年□□夜平清海 | |
| 1921.07.31 | 辛酉年六月廿七日 | 太平戲院 | 詠太平正第一班 | 天官賀壽<br>玉皇登殿<br>仙姬送子 | 日出頭<br>臨老入花叢<br>誤娶自由女<br>顯情終累己 | | 夜出頭<br>配景□卷蘆花餘痛 | |
| 1922.08.11 | 壬戌年六月十九日 | 太平戲院 | 詠太平第一班 | 天官大賀壽<br>仙姬大送子<br>玉皇大登殿 | 蚨蝶杯全卷<br>賣怪魚圭山起禍<br>渡瀘陽鄂州奪帥 | | 夜配景出頭<br>配景紅顏知己上卷<br>水蛇容賣粉果 | 水蛇容 |
| 1922.09.05 | 壬戌年七月十四日 | 太平戲院 | 頌太平第一班 | 天官大賀壽<br>玉皇大登殿<br>仙姬送子 | 日配景出頭<br>李素卿被姦留孽種<br>魯伯爵痛子改前非<br>梁繼祖寇讎成眷屬 | | 六國大封相<br>六國元帥俱不掛鬚<br>晚著名北劇<br>配景濱河遇險<br>駱錫源首本配景上卷三門街 | 李素卿<br>魯伯爵<br>梁繼祖<br>駱錫源 |
| 1924.07.20 | 甲子年六月十九日 | 太平戲院 | 頌太平第一班 | 天官賀壽<br>仙姬送子<br>玉皇登殿 | 驚寒雁影上卷 | | 驚寒雁影下卷 | |

| 1937.02.17 | 丁丑年正月初七 | 太平戲院 | 太平男女劇團 | 仙姬送子天官賀壽 | 情泛梵重宮 | 馬師曾<br>譚蘭卿<br>半日安<br>馮俠魂<br>趙驚雲<br>譚炳鏞<br>陳鐵善<br>梁卓卿<br>梁飛燕<br>梁淑卿<br>譚秀珍 | 錦繡前程 | 馬師曾<br>譚蘭卿<br>半日安<br>馮俠魂<br>趙驚雲<br>譚炳鏞<br>陳鐵善<br>梁卓卿<br>梁飛燕<br>梁淑卿<br>譚秀珍 |
| --- | --- | --- | --- | --- | --- | --- | --- | --- |
| 1949.10.10 | 己丑年八月十九日 | 高陞戲院 | 覺華劇團 | 先演天官賀壽仙姬送子 | 續演雙娥弄蝶 | 上海妹<br>薛覺先<br>余麗珍<br>石燕子<br>少崑崙<br>薛覺明<br>黃少伯<br>尹少卿<br>半日安<br>李超帆<br>酈凌霄<br><br>林家聲<br>林家儀<br>（客串） | 先演六國大封相<br>續演淒涼姊妹碑 | 上海妹<br>薛覺先<br>余麗珍<br>石燕子<br>少崑崙<br>薛覺明<br>黃少伯<br>尹少卿<br>半日安<br>李超帆<br>酈凌霄<br><br>林家聲<br>林家儀<br>（客串） |

資料來源：

《香港華字日報》廣告（1908-1929）

《華僑日報》廣告（1937-1945）

《華僑日報》及《工商日報》廣告（1946-1949）

備注：

1. 廣告中劇名寫法不統一，或異體字、別字之類，盡量原文照錄，以保留原有面貌。

2. 同一演出場所在廣告中有時稱作「戲園」，有時稱作「戲院」，表中統一作「戲院」。

# 附錄五：《紮腳大送子》、《紗衫大送子》、《雙大送子》演出記錄（1900-1928）

| 陽曆日期 | 陰曆日期 | 場地 | 戲班 | 正本之前 劇目 | 正本 劇目 | 正本 主要演員 | 出頭 劇目 | 出頭 主要演員 |
|---|---|---|---|---|---|---|---|---|
| 1900.06.28 | 光緒二十六年六月初二 | 高陞戲院 | 永同春 | 札腳大送子 | 三氣周瑜 | | 劉金錠斬四門<br>蔡中興建洛陽橋<br>奇巧洋畫 | |
| 1901.08.03 | 光緒二十七年六月十九日 | 高陞戲院 | 壽年豐 | 奇巧雙大送子 | 程咬金會母 | | 折柳題僑<br>夢裏生花作雙 | |
| 1902.02.18 | 光緒二十八年正月十一日 | 高陞戲院 | 壽年豐 | 札腳雙大送子 | 正德下江南王守仁歸隱 | | 公冶長紗燈封相 | |
| 1902.04.29 | 光緒二十八年三月廿二日 | 高陞戲院 | 慶壽年 | 札腳大送子 | 三氣周瑜 | | 包文拯紗燈封相 | |
| 1902.07.31 | 光緒二十七年六月廿七日 | 重慶園 | 壽年豐爽櫃班 | 札腳大送子 | 正德下江南王守仁歸隱 | 水蛇容首本 | 公冶長紗燈封相 | |
| 1902.08.29 | 光緒二十八年七月廿六日 | 重慶園 | 普同春 | 札腳大送子 | 三氣周瑜 | | 包文拯紗燈封相 | |
| 1902.09.02 | 光緒二十八年八月初一 | 高陞戲院 | 賀丁財 | 札腳大送子 | 效桃園 | | 包公紗登封相 | |
| 1902.10.04 | 光緒二十八年九月初三 | 重慶園 | 慶壽年 | 札腳大送子 | 五虎歸唐 | | 殺子報作雙 | |
| 1902.10.14 | 光緒二十八年九月十三日 | 重慶園 | 普同春 | 札腳雙大送子 | 三氣周瑜 | | 殺子報 | 豆皮枚首本 |
| 1902.11.04 | 光緒二十八年十月初五 | 重慶園 | 壽年豐 | 札腳雙大送子 | 梅花寨 | | 土地充軍作雙<br>倒亂人魂作雙 | 水蛇容首本 |
| 1902.12.02 | 光緒二十八年十一月初三 | 重慶園 | 普同春 | 札腳雙大送子 | 三氣周瑜 | | 荷池影美<br>寒儒氣宰 | 豆皮枚首本 |
| 1902.12.31 | 光緒二十八年十二月初一 | 高陞戲院 | 賀丁財 | 札腳雙大送子 | 效桃園 | | 蘇娘蕩舟 | |
| 1903.02.24 | 光緒二十九年一月廿七日 | 重慶園 | 壽年豐 | 札腳雙大送子 | 正德下江南梁柱訪主 | | 左慈戲曹 | 水蛇容首本 |
| 1903.03.26 | 光緒二十九年二月廿八日 | 高陞戲院 | 普同春 | 札腳雙大送子 | 大反山東 | | 包公紗燈封相 | |
| 1903.04.02 | 光緒二十九年三月初五 | 重慶園 | 壽年豐爽櫃班 | 札腳雙大送子 | 正德皇下江南王守仁歸隱 | | 公冶長紗燈封相 | 水蛇容首本 |
| 1903.04.17 | 光緒二十九年三月二十日 | 重慶園 | 慶壽年 | 札腳雙大送子 | 武松醉打蔣門神 | 振地九打真刀真扒 | 包公紗燈封相 | |
| 1903.06.12 | 光緒二十九年五月十七日 | 高陞戲院 | 慶豐年 | 札腳雙大送子 | 武松殺嫂 | 振地九打真刀真扒 | 包公紗燈封相 | |
| 1903.07.17 | 光緒二十九年閏五月廿三日 | 高陞戲院 | 普同春 | 札腳雙大送子 | 三氣周瑜 | | 包公紗燈封相 | |

| 1903.08.11 | 光緒二十九年六月十九日 | 高陞戲院 | 祝堯年 | 紮腳大送子 | 奪女狀元 | | 西蓬擊掌平貴別窰 | 平貴昭首本 |
|---|---|---|---|---|---|---|---|---|
| 1903.08.27 | 光緒二十九年七月初五 | 高陞戲院 | 普同春 | 紮腳大送子 | 大反山東 | | 包公紗燈封相 | |
| 1904.07.13 | 光緒三十年六月初一日 | 太平戲院 | 普同春 | 紮腳雙大送子 | 金葉菊下卷 | | | |
| 1904.08.31 | 光緒三十年七月廿一日 | 太平戲院 | 普同春爽樓班 | 紮腳雙大送子 | 蝶夢花 | | 新款紗燈封相 | |
| 1905.04.21 | 光緒三十一年三月十七日 | 太平戲院 | 普同春 | 紮腳大送子 | 紫燕偷令救秦瓊 | | 包公紗燈封相 | |
| 1905.06.07 | 光緒三十一年五月初五 | 太平戲院 | 普同春 | 紮腳雙大送子 | 三擋老楊林九戰魏文通 | | 施舜華昇仙惜玉憐香 | |
| 1905.10.21 | 光緒三十一年九月廿三日 | 太平戲院 | 悅康年、祝壽來雙班合演 | 雙大送子□打□ | 六國范睢出身 | | | |
| 1905.12.02 | 光緒三十一年十一月初六 | 重慶園 | 樂同春爽樓班 | 紮腳大送子 | 五龍困彥 | | 包公紗燈封相梨花罪子 | |
| 1906.07.27 | 光緒三十二年六月初七 | 重慶園 | 樂同春 | 紮腳大送子演打洋琴 | 三擋老楊林九戰魏文通 | | 皇母祝壽紗燈封相 | |
| 1906.10.09 | 光緒三十二年八月廿二日 | 太平戲院 | 樂同春第二班 | 紮腳大送子 | 五龍困彥 | 薛剛元首本 | 包公紗燈封相寶鴨穿蓮 | |
| 1907.03.15 | 光緒三十三年二月初二 | 太平戲院 | 普同春爽樓班 | 紮腳大送子 | 大反山東 | | 豆皮□撐渡皮作雙 | 秋月華、小生標、豆□祥首本 |
| 1907.05.02 | 光緒三十三年三月二十日 | 高陞戲院 | 新康年第一全女班 | 紮腳大送子 | 郭子儀祝壽打金枝 | 美玉、順喜、新燕首本 | 杜十娘怒沉八寶箱 | 美玉、新燕首本 |
| 1907.05.17 | 光緒三十三年四月初六 | 太平戲院 | 樂同春子第二班 | 紮腳大送子 | 五龍困彥 | 薛剛元首本 | 包公紗燈封相晴雯補裘 | |
| 1907.10.15 | 光緒三十三年九月初九日 | 重慶園 | 會嫦娥錢全女班 | 紗衫紮腳大送子 | 四美鬧幽州 | 美玉、新燕、昭君美、銀鳳首本 | 山東響馬 | 美玉、翠玉蓮、走盤珠首本 |
| 1908.03.18 | 光緒三十四年二月十六日 | 太平戲院 | 樂同春鋪第三班 | 紮腳大送子 | 魯智深出家 | 如東海‧新大順首本 | 羅卜救母 | 金山恩、仙花來首本 |
| 1908.06.24 | 光緒三十四年五月廿六日 | 高陞戲院 | 樂同春設第二班 | 紮腳大送子 | 魯智深出家 | 如東海首本 | 紗燈紙尾封相李淳風賣赴 | 新晉首本 |
| 1908.08.24 | 光緒三十四年七月廿八日 | 高陞戲院 | 耀華年 | 紮腳大送子 | 三氣周瑜 | 周瑜信首本 | 紗燈紙尾封相 | |
| 1908.08.25 | 光緒三十四年七月廿九日 | 高陞戲院 | 樂同春爽樓班 | 紮腳大送子 | 三氣周瑜 | 周瑜信首本 | 紗燈紙尾封相 | |

| 1909.03.09 | 宣統元年二月十八日 | 兼善 | 樂同春 | 札腳大送子打洋琴 | 三氣周瑜 | | 番頭婆起牌坊 鳳樓戲玉 | |
|---|---|---|---|---|---|---|---|---|
| 1910.05.05 | 庚戌年三月二十六日 | 重慶園 | 新康年全女班 | 紗衫大送子 | 烈女破紅塵 | | 英娥殺嫂 | |
| 1910.05.10 | 庚戌年四月初二 | 高陞戲院 | 新康年全女班 | 紗衫大送子 | 閨留學廣 | | 劉金定斬四門 | |
| 1911.05.10 | 辛亥年四月十二日 | 太平戲院 | 樂同春第二班 | 札腳大送子 | 五龍困彥 | | 包公紗燈大封相 三氣周瑜 | |
| 1911.05.23 | 辛亥年四月廿五日 | 太平戲院 | 樂同春第三班 | 札腳大送子 | 五龍困彥 | | 紗燈大封相 崔子弒齊君 | |
| 1911.10.06 | 辛亥年八月十五日 | 太平戲院 | 樂同春第一班 | 札腳大送子 | 劉伯溫賣靈符 | | 費大少戒洋烟 水浸金山 士林祭塔 | |
| 1911.10.16 | 辛亥年八月廿五日 | 太平戲院 | 樂同春第一班 | 札腳大送子 | 大反山東 | 金山七 | 玉器仔害命 牡丹亭記 | 金山七 |
| 1911.11.3 | 辛亥年九月十三日 | 太平戲院 | 新康年全女班 | 札腳大送子 | 四美鬧幽州 | | 牡丹亭夢魂相會 | |
| 1912.08.09 | 壬子年六月廿七日 | 太平戲院 | 樂同春班 | 札腳大送子 | 義擎天 | | 六國大封相 荷池影美 寒儒戲宰 | |
| 1912.09.25 | 壬子年八月十五日 | 太平戲院 | 樂同春班 | 札腳大送子 | 紫燕前令 救秦瓊 正德皇三下江南 | | 劉小姐窺琴識女 明帝高山逢俠士 劉瑾潼州刮駕 | |
| 1912.12.21 | 壬子年十一月十三日 | 太平戲院 | 樂同春班 | 扎腳大送子 | 紅拂女私奔 紫燕偷令 救秦瓊 | | 梅簪恨擲 誤判貞娘 十三妹大鬧能仁寺 安學海義結鄧九公 | |
| 1913.01.16 | 癸酉年十二月十日 | 太平戲院 | 樂同春班 | 扎腳大送子 | 義擎天 | | 劉金定斬四門 肖宛唐洗馬 高君保私探營房 | 肖宛唐 |
| 1915.10.06 | 乙卯年八月廿八日 | 太平戲院 | 樂同春第一班 | 天宮大賀壽 扎腳加官大送子 玉皇登殿 | (奪標正本) 烈女勇伏伏楚霸 余秋耀單腳坐車 | 余秋耀 | 新串特色良劇 周瑜孝慷慨捐軀 小晴文割股療姑 豆皮慶夫妻遇害 余秋耀平地壹聲雷 昭陽公三氣太子卓 靚仙威驚宋室 金慶宋王蒙塵 加演 著名出頭小柳思春 全班文武名角排演 | 周瑜孝 小晴文 豆皮慶 余秋耀 昭陽公 靚仙 金慶 |
| 1920.04.15 | 庚申年二月廿七日 | 高陞戲院 | 樂同春第一班 | 扎腳大送子 | 烈女子勇伏楚霸 余秋耀扎腳坐車 | 余秋耀 | 紅蚨蝶上卷 細杞打五色真軍 | 細杞 |

| | | | | | | | |
|---|---|---|---|---|---|---|---|
| 1924.07.06 | 甲子年六月初五 | 太平戲院 | 優善大集會 | 雙大送子 | 陸幽蘭<br>賣粉果<br>朱崖劍影上卷<br>可憐女 | | 快活將軍下卷<br>唔知醜上卷<br>朱崖劍影下卷<br>梨渦一笑 | |
| 1925.03.07 | 乙丑年二月十三日 | 九如坊新戲院 | 人壽年新中華祝華年三班大集會 | 三班大送子 | 倒亂廬山<br>醋淹藍橋<br>胭脂紅淚 | | 通宵配景出頭<br>三班六國大封相<br>紫霞杯<br>燕雁離魂上卷<br>泣荊花 | |
| 1925.03.09 | 乙丑年二月十五日 | 銅鑼灣遊樂場利園戲院 | 人壽年新中華二班合演 | 二班大送子 | 倒亂廬山<br>醋淹藍橋 | | 通宵配景出頭<br>紫霞杯<br>佳偶兵戎 | |
| 1927.07.18 | 丁卯年六月二十日 | 利舞臺 | 女優全行集會 | 先演雙送子 | 女狀元<br>新貴妃教子<br>潘影芬伏□蟬娟<br>靚華亨□恨仇 | 潘影芬<br>靚華亨<br>新貴妃 | 潘影芬恨綺<br>新貴妃樊妃歸天<br>芙蓉悼<br>靚華玉神經皇帝 | |
| 1927.07.29 | 丁卯年七月初一 | 利舞臺 | 大羅天 | 古裝送子 | 陸狀書 | | 六國封相<br>紅玫瑰 | |
| 1927.08.11 | 丁卯年七月十四日 | 太平戲院 | 人壽年 | 特別古裝大送子 | 配景佳劇<br>妻證夫兇 | | 配景名劇<br>六國大封相<br>泣荊花全本 | |
| 1928.07.21 | 戊辰年六月初五 | 太平戲院 | 優善大集會 | 特別雙送子 | 配景名劇<br>沖破紅鸞<br>毒玫瑰上卷<br>紅玫瑰<br>泣荊花 | | 通宵配景名劇<br>雪國恥<br>風流皇后<br>教子逆君皇<br>錦毛鼠上卷<br>臨老入花叢 | |
| 1928.08.04 | 戊辰年六月十九日 | 太平戲院 | 新中華正第一班 | 特別大送子 | 配景名劇<br>佳城綺夢 | | 晚通宵配景新劇<br>蘆花變牡丹<br>（第二出）夜明星 | |

資料來源：

《香港華字日報》廣告（1900-1928）

備註：

1.廣告中劇名寫法不統一，或異體字、別字之類，盡量原文照錄，以保留原有面貌。

2.同一演出場所在廣告中有時稱作「戲園」，有時稱作「戲院」，表中統一作「戲院」。

# 附錄六：《香花山大賀壽》演出記錄（1900-1980）

| 陽曆日期 | 陰曆日期 | 場地 | 戲班 | 正本之前 | 正本 | | 出頭 | |
|---|---|---|---|---|---|---|---|---|
| | | | | 劇目 | 劇目 | 主要演員 | 劇目 | 主要演員 |
| 1900.04.23 | 光緒二十六年三月廿四日 | 高陞戲院 | 瑞昇平 | 晨早七點演香山大賀壽 | 義擎天 | | 巧娥幻變<br>雪恨離奇 | |
| 1900.04.30 | 光緒二十六年四月初二 | 高陞戲院 | 瑞麟儀 | 晨早七點演香山大賀壽 | 大戰丹陽城 | | 寒鴉噪鳳<br>法海回航 | |
| 1901.01.03 | 光緒二十六年十一月十三日 | 高陞戲院 | 群山玉第三班 | 晨早八點演香山大賀壽 | 岳飛搶狀元 | | 春娥記 | |
| 1901.05.13 | 光緒二十七年三月廿五日 | 重慶園 | 周鳳儀 | 晨早演香山大賀壽 | 狡婦痾鞋 | | 武狀元踢死文狀元<br>大駙馬殺死二駙馬 | |
| 1901.05.16 | 光緒二十七年三月廿八日 | 重慶園 | 周鳳儀 | 晨早演香山大賀壽 | 重會藕絲琴 | | 雙桃巧合<br>藕斷絲連 | |
| 1902.05.01 | 光緒二十八年三月廿四日 | 高陞戲院 | 慶豐年 | 晨早七點演香山大賀壽 | 蝶夢花 | | 流沙井三命伸冤<br>九千歲法門判案 | |
| 1902.05.05 | 光緒二十八年三月廿八日 | 高陞戲院 | 慶豐年 | 晨早香山大賀壽 | 五虎歸唐 | | 殺子報 | |
| 1902.10.30 | 光緒二十八年十月初一 | 重慶園 | 周豐年 | 晨早八點演香山大賀壽 | 李太白和洋書 | 靚耀首本 | 楊貴妃醉酒 | 西施炳首本 |
| 1903.04.21 | 光緒二十九年三月廿四日 | 重慶園 | 慶壽年 | 廿四早八點演香山大賀壽 | 五虎歸唐 | | | |
| 1903.04.21 | 光緒二十九年三月廿四日 | 高陞戲院 | 新裕豐年 | 廿四早七點半演香山大賀壽 | 大鬧黃花山 | | 陳村出大會<br>碧江蘇嫁女 | |
| 1903.04.25 | 光緒二十九年三月廿八日 | 重慶園 | 周豐年 | 廿八早八點演香山大賀壽 | 西河會 | | 琵琶抱恨 | 揚州青首本 |
| 1903.04.27 | 光緒二十九年四月初一 | 高陞戲院 | 祝堯年 | 初一晨早八點鐘演香山大賀壽 | 平貴別窰 | 周瑜利首本 | 棄妻存義 | 仙花旺首本 |
| 1903.05.04 | 光緒二十九年四月初八 | 重慶園 | 吉祥來 | 初八早八點演香山大賀壽 | 英雄大會 | | 驚虎忘兒 | |
| 1903.05.04 | 光緒二十九年四月初八 | 高陞戲院 | 祝壽年 | 初八早八點鐘演香山大賀壽 | 平中山 | | 金榜再題名<br>毒婦氣清官 | |
| 1904.11.07 | 光緒三十年十月初一 | 重慶園 | 周豐年第一班 | 本班初一早七點鐘恭賀華帝寶誕特演獅子上樓臺<br>香山大賀壽 | 西河會 | | | 靚昭、新白菜首本 |
| 1905.04.28 | 光緒三十一年三月廿四日 | 重慶園 | 會瑤臺 | 晨早八點鐘演香山大賀壽 | 海瑞加官 | | 西蓬擊掌 | |

| 1905.04.28 | 光緒三十一年 三月廿四日 | 太平戲院 | 祝壽來 | 晨早七點半鐘 演香山大賀壽 | 趙匡胤斬鄭恩 | | 周氏反嫁 天奇告狀 | |
|---|---|---|---|---|---|---|---|---|
| 1905.10.26 | 光緒三十一年 九月廿八日 | 重慶園 | 周豐年 第一班 | 晨早演香山大 賀壽 | 楊雲友賣畫 豆皮梅浸和尚 | | | 蛇王蘇、 豆皮梅首本 |
| 1906.06.01 | 光緒三十二年 五月初十 | 重慶園 | 人壽年 | 香山大賀壽 | 黃蕭養作反中 下卷 | 武生靚耀 首本 | 發瘋仔中狀元 | |
| 1906.11.14 | 光緒三十二年 九月廿八日 | 重慶園 | 新世界 第一班 | 廿八晨早八點 鐘演香花山大 賀壽 | 西河會 | 武生靚耀 同演 | 倒亂人魂 土地充軍 | |
| 1907.05.06 | 光緒三十三年 三月廿四日 | 重慶園 | 金報喜 第三班 | 晨早八點演 香山大賀壽 | 薛剛出世 | | | |
| 1907.05.10 | 光緒三十三年 三月廿八日 | 重慶園 | 周豐年 第一班 | 晨早八點演 香山大賀壽 | 西河會 | 新白菜、 周瑜林首本 | 梅簪浪擲 誤判貞娘 | |
| 1907.05.24 | 光緒三十三年 四月十三日 | 重慶園 | 人壽年 第一班 | 今早八點鐘開 演香花山大賀 壽 | 發瘋仔中狀元 | | | |
| 1907.11.05 | 光緒三十三年 九月三十日 | 重慶園 | 會嫦娥 全女班 | 準三十晨早演 香花山大賀壽 | 七賢眷 | 美玉、翠玉 蓮等拍演 | 酒樓戲鳳 | 美玉、 走盤珠首本 |
| 1908.04.24 | 光緒三十四年 三月廿四日 | 高陞戲院 | 壽康年 第二班 | 早八點演香花 山大賀壽 | 四狀詞 | | 五郎救弟 | 東生首本 |
| | | | | | | | 鄭院藏龍 | 子喉良首本 |
| 1908.04.28 | 光緒三十四年 三月廿八日 | 重慶園 | 周豐年 第一班 | 廿八早演香花 山大賀壽 | 山東雙響馬 | | 扮僕訪案 妙計誅僧 | 蛇王蘇、 豆皮梅首本 |
| | | 高陞戲院 | 壽康年 第二班 | 廿八早演香花 山大賀壽 | 四狀詞 | | 大鬧蓮花山 | 打真軍東生 首本 |
| 1908.05.07 | 光緒三十四年 四月初八 | 重慶園 | 清憲樂 第一班 | 初八早演香花 山大賀壽 | 平中山 | 聲價南、 平貴昭首本 | 武松大鬧獅子樓 | 新靚昭首本 |
| 1909.05.13 | 宣統元年三月 廿四日 | 高陞戲院 | 新少年 童子班 | 晨早八點演香 花山大賀壽 | 安祿山作反頂 好打武 | | 佛海情波 三娘賣卦 | |
| 1909.05.17 | 宣統元年三月 廿八日 | 高陞戲院 | 鳳凰儀 第二班 | 是早八點演香 花山大賀壽 | 夜戰馬超 | 新金玉 桂芬 | 崔子弒齊君 梁武帝出家 | |
| 1909.05.24 | 宣統元年四月 初六 | 重慶園 | 鳳凰儀 第二班 | 是早八點演香 花山大賀壽、 獅子上樓檯 | 雌雄劍 | 新金玉等首 本 | | |
| 1910.05.03 | 庚戌年三月 廿四日 | 高陞戲院 | 國文明 第一班 | 香花山大賀壽 | 干蓉寶扇 | | 韓信棄楚歸漢 周瑜利登臺拜將 | 周瑜利 |
| 1911.04.26 | 辛亥年三月 廿八日 | 高陞戲院 | 祝年豐 第三班 | 是早八點鐘 香山大賀壽 | 七狀鳴冤 | | 五郎救弟 六郎罪子 | |
| 1911.05.13 | 辛亥年四月 十五日 | 太平戲院 | 樂同春班 | 十五早香山大 賀壽 | 薛剛大開鐵坵 墳 | 周瑜利 | 山東響馬 包公紗燈大封相 丁山射雁 | 周瑜利 |
| 1912.05.10 | 壬子年三月 廿四日 | 高陞戲院 | 周豐年班 | 晨七點半演 香花山賀壽 | 七狀詞 | | 呂蒙正祭灶 劉賜遇仙姬 華岳三娘收妖 | |

| | | | | | | | |
|---|---|---|---|---|---|---|---|
| 1912.05.14 | 壬子年三月廿八日 | 高陞戲院 | 周豐年班 | 早七點半演香花山賀壽 | 雙銅關 | | 發瘋仔中狀元大鬧白蓮河 | |
| 1912.05.24 | 壬子年四月初八 | 重慶戲院 | ** 潮州老一枝香班 | 七點半早香花山大賀壽 | 摩天嶺雙鳳配 | | 四奇緣下卷 | |
| 1920.04.07 | 庚申年二月十九日 | 高陞戲院 | 樂羣英幼童班 | 恭祝觀音寶誕十點演香山大賀壽大撒金錢 | | | 奇巧打武飯後鳴鐘父忠子忤碧紗籠詩 | |
| 1920.05.12 | 庚申年三月廿四日 | 和平戲院 | 周康年第一班 | 晨早香花山大賀壽全套 | 日出頭盲公騙術張子堅打靶 | | 夜出頭金陵碑下卷 | |
| 1920.05.18 | 庚申年四月初一 | 太平戲院 | 鏡花影全女班 | 準初一日十一點鐘演配景香花山大賀壽全套演至四點半 | | | 蘇州妹夜吊秋喜唱生喉 | |
| 1920.05.16 | 庚申年三月廿八日 | 和平戲院 | 周康年第一班 | 香花山大賀壽 | | | | |
| | | 高陞戲院 | 超羣樂中童班 | 辰早香花山大賀壽 | 劉金定斬四門 | | 廢鐵生光 | |
| 1920.06.23 | 庚申年五月初八 | 太平戲院 | 鏡花影全女班 | 配景香花山大賀壽全套大撒金錢 | | | 夜弔秋喜蘇州妹高唱生喉 | 蘇州妹 |
| 1920.06.28 | 庚申年五月十三日 | 高陞戲院 | 鏡花影全女班 | 香花山大賀壽莊王會宴起觀音拜壽止全套 | | | 笑面藏刀記佳人成猛虎鐵漢變嬌花 | |
| 1920.10.26 | 庚申年九月十五日 | 太平戲院 | 鏡花影全女班 | | 再生緣四卷蘇州妹上林花苑題詩曾瑞英延帥診脈 | 蘇州妹曾瑞英 | 配景香花山大賀壽全套大撒金錢配特色景真水真火 | |
| 1920.11.08 | 庚申年九月廿八日 | 和平戲院 | 鏡花影全女班 | 香花山大賀壽全套 | | | 配景 香夢甜緣 | |
| 1921.04.25 | 辛酉年三月十八日 | 太平戲院 | 鏡花影全女班 | 配景香花山大賀壽全套大□□由莊上會宴起觀音拜□止是夜十一點開檯演至五點□完□ | | | 夜配景新□豬籠□浸姑孝女□愚夫 | |
| 1921.05.01 | 辛酉年三月廿四日 | 高陞戲院 | 樂群樂第一班 | 晨早香花山大賀壽 | 扮美騙婚姻 | | 荷池雙影美鐵牛夜打林家店 | 鐵牛 |
| | | 和平戲院 | 群芳影全女班 | 特□配景香花山大賀壽 | | | | |

| 1921.05.05 | 辛酉年三月廿八日 | 高陞戲院 | 周康年第一班 | 辰早演香花山大賀壽 | 獅子登樓賣花得美 | | 佈景出頭新珠華容道華容道關羽放曹曹阿瞞橫塑賦詩 | 新珠 |
|---|---|---|---|---|---|---|---|---|
| 1921.05.14 | 辛酉年四月初七 | 高陞戲院 | 群芳影全女班 | 準十一點半起演至五點止由莊王會宴起香花山大賀壽全套大撒□錢 | | | 佈景出頭新串三紅蓮良劇楊洲道盜亦有道因果報百世流芳 | |
| 1921.05.15 | 辛酉年四月初八 | 和平戲院 | 周豐年正第一班 | 八點演香花山大賀壽 | | | | |
| | | 太平戲院 | 頌太平第一班 | 晨早八點特別演香花山大賀壽 | 寶玉哭靈靚榮開面困曹府金山茂哭太廟 | 靚榮金山茂 | 悲情俠盜下卷新發明電學配景種種幻術 | |
| 1921.05.27 | 辛酉年四月二十日 | 九如坊新戲院 | 群芳影全女班 | 補祝金花夫人寶誕妙莊王祝壽配景香花山大賀壽大撒金錢 | | | 配景出頭李雪芳可憐紅 | 李雪芳 |
| 1921.06.13 | 辛酉年五月初八 | 和平戲院 | 周豐年正第一班 | 準初八早演香花山大賀壽 | 司徒獻美奉先爭妻 | | 配景出頭再生緣四卷上林苑題詩天香館留宿延恩師診脈萬壽宮訴情 | |
| 1922.04.20 | 壬戌年三月廿四日 | 高陞戲院 | 頌太平正第一班 | 準廿四晨早演香花山大賀壽 | 要離刺慶忌夜佛祖尋母 | | 愛國針針血上卷 | |
| 1922.04.24 | 壬戌年三月廿八日 | 高陞戲院 | 頌太平正第一班 | 廿八早演香花山大賀壽 | 陳醒漢小紅寶玉怨婚珠鄭明光薛仁貴回窰 | 陳醒漢小紅鄭明光 | 配景出頭雙鳳玉搔頭正德皇三訪劉倩娘劉情抗旨復私逃 | 雙鳳 |
| 1924.05.11 | 甲子年四月初八 | 高陞戲院 | 新中華第一班 | 晨早演香花山大賀壽 | 倒亂盧山 | | 快活將軍二卷 | |
| 1925.04.20 | 乙丑年三月廿八日 | 高陞戲院 | 新中華第一班 | 廿八日晨早演香花山大賀壽 | 日演快活將軍二卷 | | 夜配景出頭快活將軍三卷 | |
| 1927.10.04 | 丁卯年九月初九 | 利園 | 鏡花影全女班 | | 真假夫妻李飛鳳、潘影芬、徐杏林日夜演 | 李飛鳳、潘影芬、徐杏林日夜演 | 初九晚演特別香花山大賀壽麻姑晉爵王母祝壽觀音十八變大鬧水晶宮大撒金錢 | 李飛鳳、潘影芬、徐杏林日夜演 |

| 1938.04.28 | 戊寅年三月<br>廿八日 | 高陞戲院 | 興中華<br>劇團 | 香花山大賀壽 | | 白玉堂<br>林超群<br>曾三多 | 七星騎六霸 | |
|---|---|---|---|---|---|---|---|---|
| 1939.05.13 | 己卯年三月<br>廿四日 | 高陞戲院 | 錦添花<br>男女劇團 | 香花山大賀壽 | | 靚新華<br>關影憐<br>盧海天<br>湯伯明<br>陳錦棠<br>譚秀珍<br>梁飛燕 | 梁天來 | 靚新華<br>關影憐<br>盧海天<br>湯伯明<br>陳錦棠<br>譚秀珍<br>梁飛燕 |
| 1940.05.01 | 庚辰年三月<br>廿四日 | 高陞戲院 | 覺先聲<br>男女劇團 | 香花山大賀壽 | | 薛覺先<br>上海妹<br>半日安<br>麥炳榮<br>靚榮<br>新飛鳳<br>陸飛鴻<br>車秀英<br>薛覺明 | 楊貴妃 | 薛覺先<br>上海妹<br>半日安<br>麥炳榮<br>靚榮<br>新飛鳳<br>陸飛鴻<br>車秀英<br>薛覺明 |
| | | 太平戲院 | 太平劇團 | | 休息 | | 香花山大賀壽 | 馬師曾<br>譚蘭卿 |
| 1940.05.05 | 庚辰年三月<br>廿八日 | 高陞戲院 | 興中華<br>劇團 | | 觀音化銀 | 白玉堂<br>鍾卓芳<br>曾三多<br>羅家權<br>李自由<br>張活游<br>何少珊<br>小覺天 | 香花山大賀壽 | 白玉堂<br>鍾卓芳<br>曾三多<br>羅家權<br>李自由<br>張活游<br>何少珊<br>小覺天 |
| 1941.04.19 | 辛巳年三月<br>廿三日 | 北河戲院 | 勝利年<br>男女劇團 | 香花山大賀壽 | | 陳錦棠<br>新馬師曾<br>金翠蓮<br>廖俠懷<br>韋劍芳 | 蝶蝴釵 | 陳錦棠<br>新馬師曾<br>金翠蓮<br>廖俠懷<br>韋劍芳 |
| | | 高陞戲院 | 興中華<br>劇團 | 香花山大賀壽 | | 白玉堂<br>陳非儂<br>曾三多<br>羅家權<br>馮俠魂<br>李自由 | 重見未央宮 | 白玉堂<br>陳非儂<br>曾三多<br>羅家權<br>馮俠魂<br>李自由 |
| 1941.04.20 | 辛巳年三月<br>廿四日 | 太平戲院 | 太平劇團 | 香花山大賀壽 | | 馬師曾<br>譚蘭卿 | 史可法守揚州 | 馬師曾<br>譚蘭卿 |
| 1941.04.24 | 辛巳年三月<br>廿八日 | 普慶戲院 | 勝利年<br>男女劇團 | 香花山大賀壽 | | 陳錦棠<br>新馬師曾<br>金翠蓮<br>廖俠懷<br>韋劍芳 | 穆桂英 | 陳錦棠<br>新馬師曾<br>金翠蓮<br>廖俠懷<br>韋劍芳 |

| | | | | | | | | |
|---|---|---|---|---|---|---|---|---|
| 1943.10.23 | 癸未年九月廿五日 | 普慶戲院 | 光華男女劇團 | 香花山大賀壽 | | 靚次伯<br>羅品超<br>余麗珍<br>蝴蝶女<br>李海泉<br>崔子超 | 十萬美人屍下卷 | 靚次伯<br>羅品超<br>余麗珍<br>蝴蝶女<br>李海泉<br>崔子超 |
| 1943.10.24 | 癸未年九月廿六日 | 東方戲院 | 新中國男女劇團 | 香花山大賀壽 | | 馮少俠<br>張惠霞<br>顧天吾<br>秦小梨<br>袁準<br>翟善從<br>黃侶俠<br>周少英<br>何麗雲<br>王秋華<br>羅玉書<br>小流星<br>千歲鴻<br>黃玉崑<br>鄺山笑<br>俞亮<br>林甦<br>（客串） | 馬騮精打爛盤絲洞三本 | 馮少俠<br>張惠霞<br>顧天吾<br>秦小梨<br>袁準<br>翟善從<br>黃侶俠<br>周少英<br>何麗雲<br>王秋華<br>羅玉書<br>小流星<br>千歲鴻<br>黃玉崑<br>鄺山笑<br>俞亮<br>林甦<br>（客串） |
| 1943.10.25 | 癸未年九月廿七日 | 高陞戲院 | 義擎天劇團 | 香花山大賀壽 | | 白駒榮<br>陸飛鴻<br>張活游<br>區倩明<br>鄒潔雲 | 冷月詩魂 | 白駒榮<br>陸飛鴻<br>張活游<br>區倩明<br>鄒潔雲 |
| 1954.04.26 | 甲午年三月廿四日 | 普慶戲院 | 新艷陽劇團 | 日演<br>香花山大賀壽<br>天姬大送子<br>觀音得道 | | 陳錦棠<br>芳艷芬<br>婉笑蘭<br>李學優<br>靚次伯<br>梁醒波<br>蘇少棠<br>歐漢姬<br>鄭碧影<br>黃千歲 | 夜演<br>萬世流芳 | 陳錦棠<br>芳艷芬<br>婉笑蘭<br>李學優<br>靚次伯<br>梁醒波<br>蘇少棠<br>歐漢姬<br>鄭碧影<br>黃千歲 |
| 1954.10.24 | 甲午年九月廿八日 | 東樂戲院 | 大中華劇團 | 日演<br>香花山大賀壽<br>觀音得道 | | 蘇少棠<br>鄭碧影<br>許英秀<br>羅家權<br>陳鐵英<br>羅家會<br>白鳳仙<br>衛明珠<br>盧海天 | 夜演<br>劈山救母頭場上卷尾場結局 | 蘇少棠<br>鄭碧影<br>許英秀<br>羅家權<br>陳鐵英<br>羅家會<br>白鳳仙<br>衛明珠<br>盧海天 |

| | | | | | | | | |
|---|---|---|---|---|---|---|---|---|
| 1966.11.10 | 丙午年九月廿八日 | 九龍城沙浦道 | 八和會館 | 觀音得道<br>香花山大賀壽<br>仙姬送子 | | | | |
| 1975.11.01 | 乙卯年九月廿八日 | 啟德 | 聲燕劇團八和子弟 | 香花山大賀壽<br>觀音十八變<br>劉海仙大洒金錢<br>天姬大送子 | | | | |
| 1976.11.20 | 丙辰年九月廿九日 | 啟德 | 千歲劇團 | 香花山賀壽<br>觀音十八變 | 帝女花 | | | |
| 1980.11.05 | 庚申年九月廿八日 | 海城大酒樓 | 八和會館 | 觀音得道<br>香花山大賀壽<br>仙姬送子 | | | | |

資料來源：

《香港華字日報》廣告（1900-1929）

《華僑日報》廣告（1937-1945）

《華僑日報》及《工商日報》廣告（1946-1953）

《工商日報》廣告（1954-1980）

備注：

1.廣告中劇名寫法不統一，或異體字、別字之類，盡量原文照錄，以保留原有面貌。

2.同一演出場所在廣告中有時稱作「戲園」，有時稱作「戲院」，表中統一作「戲院」。

# 附錄七：《玉皇登殿》演出記錄（1900-1924）

| 陽曆日期 | 陰曆日期 | 場地 | 戲班 | 正本之前 | 正本 | 出頭 |
|---|---|---|---|---|---|---|
| 1900.04.12 | 光緒二十六年三月十三日 | 重慶園 | 譜群芳 | 大送子登殿 | 前有恩 | 唐三藏出世<br>佛祖尋母 |
| 1900.04.20 | 光緒二十六年三月廿一日 | 高陞戲院 | 瑞昇平 | 大送子登殿 | 南雄珠璣巷 | 清官羅義士<br>烈女戲琴堂 |
| 1900.05.05 | 光緒二十六年四月初七 | 高陞戲院 | 人壽年 | 大送子登殿 | 玉葵寶扇 | 碧容祭奠 |
| 1900.05.12 | 光緒二十六年四月十四日 | 重慶園 | 福天來 | 大送子登殿 | 七狀詞 | 不演 |
| 1900.05.26 | 光緒二十六年四月廿九日 | 重慶園 | 瑞麟儀 | 大送子登殿 | 夜吊秋喜 | 寒鴉噪鳳<br>法海回航 |
| 1900.06.01 | 光緒二十六年五月初五 | 高陞戲院 | 壽延年 | 大送子登殿 | 蝶夢花 | 大鬧嚴府<br>莊周扇墳 |
| 1900.06.12 | 光緒二十六年五月十六日 | 重慶園 | 周豐年 | 大送子登殿 | 四季蓮花 | 白璧無瑕<br>碧玉離生 |
| 1900.06.20 | 光緒二十六年五月廿四日 | 高陞戲院 | 兆豐年 | 大送子登殿 | 雁翎甲 | 義判奇冤<br>子貴團圓 |
| 1900.07.24 | 光緒二十六年六月廿八日 | 高陞戲院 | 鳳凰儀第二班 | 大送子登殿殿 | 大戰丹陽城 | 寧柯遊十殿 |
| 1900.08.01 | 光緒二十六年七月初七 | 高陞戲院 | 鳳凰儀第二班 | 大送子登殿 | 韓信問路斬樵夫 | 慧婢尋春<br>癡翁惜玉 |
| 1900.08.09 | 光緒二十六年七月十五日 | 高陞戲院 | 周萬年 | 大送子登殿 | 進姐妃 | 琴和瑟睦<br>蓬華生輝 |
| 1900.08.16 | 光緒二十六年七月廿二日 | 重慶園 | 福壽來 | 大送子登殿 | 杯中影 | 杜十娘怒沉八寶箱 |
| 1900.08.20 | 光緒二十六年七月廿六日 | 重慶園 | 海天香 | 大送子登殿 | 白門樓斬呂布 | 花卸蝶還<br>鄭院藏龍 |
| 1900.08.31 | 光緒二十六年八月初七 | 高陞戲院 | 周豐年 | 大送子登殿 | 趙子龍百萬軍中藏阿斗 | 白璧無瑕<br>碧玉離生 |
| 1900.11.10 | 光緒二十六年九月十九日 | 高陞戲院 | 瑞麟儀 | 大送子登殿 | 五龍困彥 | 不演 |
| 1900.11.17 | 光緒二十六年九月廿六日 | 高陞戲院 | 周萬年 | 大送子登殿 | 四美圖 | 訛言卻聘<br>巾幗流香 |
| 1901.01.22 | 光緒二拾六年十二月初三 | 高陞戲院 | 瑞麟儀爽櫺班 | 大送子登殿 | 五龍困彥 | 西河教弟<br>逼女歸宗 |
| 1901.02.05 | 光緒二十六年十二月十七日 | 高陞戲院 | 壽延年爽櫺班 | 大送子登殿 | 蝶夢花 | 琵琶抱恨 |
| 1901.03.09 | 光緒二十七年正月十九日 | 高陞戲院 | 會瑤臺年班 | 大送子登殿 | 海瑞十奏嚴嵩 | 不演 |

| 1901.03.21 | 光緒二十七年二月初二 | 重慶園 | 海天香 | 大送子登殿 | 武松獨臂擒方臘 | 地藏王收妖作雙 |
|---|---|---|---|---|---|---|
| 1901.03.29 | 光緒二十七年二月初十 | 高陞戲院 | 群山玉 | 大送子登殿 | 三打祝家庄 | 趙匡胤賣華山 |
| 1901.04.04 | 光緒二十七年二月十六日 | 重慶園 | 瑞麟儀 | 大送子登殿 | 五龍困彥 | 西河救弟逐女歸宗 |
| 1901.04.10 | 光緒二十七年二月廿二日 | 高陞戲院 | 瑞麟儀 | 大送子登殿 | 鍾無豔遊地穴 | 閨留學廣途抱情牽 |
| 1901.04.25 | 光緒二十七年三月初七 | 高陞戲院 | 頌高陞 | 大送子登殿 | 前有因 | 西國棋子作雙 |
| 1901.05.08 | 光緒二十七年三月二十日 | 高陞戲院 | 鳳凰儀 | 大送子登殿 | 八美圖 | 琵琶抱恨 |
| 1901.05.11 | 光緒二十七年三月廿三日 | 重慶園 | 周鳳儀 | 大送子登殿 | 樊梨花罪子 | 慧婢尋春癡翁惜玉 |
| 1901.05.31 | 光緒二十七年四月十四日 | 高陞戲院 | 海天香 | 大送子登殿 | 樊梨花罪子 | 蘇娘蕩舟 |
| 1901.08.27 | 光緒二十七年七月十四日 | 高陞戲院 | 國豐年 | 大送子登殿 | 金兀朮屢犯中原 | 琵琶抱恨 |
| 1901.09.03 | 光緒二十七年廿一日 | 重慶園 | 壽年豐 | 大送子登殿 | 正德下江南王守仁歸隱 | 雙魁扮美兒女情長 |
| 1901.09.10 | 光緒二十七年七月廿八日 | 高陞戲院 | 周華年 | 大送子登殿 | 妲妃入官 | 胭脂告狀作雙 |
| 1901.09.17 | 光緒二十七年八月初五 | 重慶園 | 吉慶來 | 大送子登殿 | 平中山 | 莊子扇墳 |
| 1901.09.27 | 光緒二十七年八月十五日 | 高陞戲院 | 壽華年 | 大送子登殿 | 西河會 | 西廂待月崔氏多情 |
| 1901.10.04 | 光緒二十七年八月廿二日 | 高陞戲院 | 瑞麟儀 | 大送子登殿 | 姜子牙火燒玉石琵琶精 | 清官斬節婦乞米養家姑作雙 |
| 1901.10.12 | 光緒二十七年九月初一 | 高陞戲院 | 普華年 | 大送子登殿 | 意中緣 | 忍辱存孤慈悲救苦 |
| 1901.10.28 | 光緒二十七年九月十七日 | 重慶園 | 普同春 | 大送子登殿 | 三氣周瑜 | 蓮花蕩湖容嫂拆寨作雙 |
| 1901.11.12 | 光緒二十七年十月初二 | 高陞戲院 | 福華年 | 大送子登殿 | 晉國基 | 反婚殺媳雁代傳書作雙 |
| 1902.01.04 | 光緒二十七年十一月廿五日 | 高陞戲院 | 人壽年第一班 | 大送子登殿 | 陰陽扇 | 麗荷求藥銀彩放魚 |
| 1902.01.22. | 光緒二十七年十二月十三日 | 重慶園 | 壽年豐 | 大送子登殿 | 正德下江南王守仁歸隱 | 公冶長紗燈封相 |
| 1902.03.21 | 光緒二十八年二月十二日 | 高陞戲院 | 吉慶來 | 大送子登殿 | 斷機勸夫樂羊食子 | 西蓬擊掌作雙平貴別窰作雙 |
| 1902.04.01 | 光緒二十八年二月廿三日 | 高陞戲院 | 瓊山玉 | 大送子登殿 | 楊貴妃馬嵬自縊 | 趙匡胤走關東作雙鬧關西三打韓通作雙 |

| 1902.04.02 | 光緒二十八年二月廿四日 | 普慶戲院 | 盛世年 | 大送子登殿 | 三氣周瑜 | 辨鬼明冤作雙逼女牧羊作雙 |
|---|---|---|---|---|---|---|
| 1902.05.09 | 光緒二十八年四月初二 | 高陞戲院 | 周豐年 | 大送子登殿 | 趙子龍百萬軍中藏阿斗 | 碧玉離生作雙授法傳尼作雙 |
| 1902.06.04 | 光緒二十八年四月廿八日 | 高陞戲院 | 瓊山玉 | 大送子登殿 | 楊貴妃馬嵬自縊 | 趙匡胤走關東鬧關西三打韓通 |
| 1902.06.10 | 光緒二十八年五月初五 | 重慶園 | 人壽年 | 大送子登殿 | 王守仁棄官求道 | |
| 1902.06.17 | 光緒二十八年五月十二日 | 高陞戲院 | 國豐年 | 大送子登殿 | 柳奇花生 | |
| 1902.06.24 | 光緒二十八年五月十九日 | 高陞戲院 | 群山玉 | 大送子登殿 | 羅焜大鬧滿春園 | |
| 1902.07.23 | 光緒二十七年六月十九日 | 重慶園 | 鳳凰儀第三班 | 大送子登殿打武 | 護國金鞭 | |
| 1902.07.23 | 光緒二十七年六月十九日 | 高陞戲院 | 祝堯年 | 大送子登殿 | 三氣周瑜 | |
| 1902.07.28 | 光緒二十七年六月廿四日 | 普慶戲院 | 祝遐齡第四班 | 大送子登殿頂好打武 | 三氣周瑜 | |
| 1902.07.28 | 光緒二十七年六月廿四日 | 高陞戲院 | 祝遐齡班 | 大送子登殿 | 西門豹浸師姑 | |
| 1902.08.05 | 光緒二十八年七月初二 | 高陞戲院 | 雙鳳儀 | 大送子登殿 | 錦羅衣 | |
| 1902.08.07 | 光緒二十八年七月初四 | 普慶戲院 | 堯山玉爽櫺班 | 大送子登殿 | 蝶夢花 | |
| 1902.08.08 | 光緒二十八年七月初五 | 重慶園 | 瑞麟儀 | 大送子登殿 | 呂兒香打五色真軍 | |
| 1902.08.19 | 光緒二十八年七月十六日 | 高陞戲院 | 祝壽年 | 大送子登殿 | 羅焜大鬧滿春園 | |
| 1902.08.21 | 光緒二十八年七月十八日 | 重慶園 | 頌高陞 | 大送子登殿 | 武松獨臂擒方撒 | |
| 1902.08.23 | 光緒二十八年七月二十日 | 普慶戲院 | 祝壽年爽櫺班 | 大送子登殿 | 羅焜大鬧滿春園 | |
| 1902.08.28 | 光緒二十八年七月廿六日 | 高陞戲院 | 祝華年 | 大送子登殿 | 沙灘大會 | |
| 1902.09.02 | 光緒二十八年八月初一 | 重慶園 | 瓊山玉第二班 | 大送子登殿 | 楊貴妃馬嵬自縊 | |
| 1902.09.05 | 光緒二十八年八月初四 | 普慶戲院 | 壽同春爽櫺班 | 大送子登殿 | 鴻雁寄書 | |
| 1902.09.08 | 光緒二十八年八月初七 | 高陞戲院 | 壽同春 | 大送子登殿 | 西蓬擊掌平貴別窯 | |
| 1902.09.16 | 光緒二十八年八月十五日 | 普慶戲院 | 裕豐年 | 大送子登殿 | 雙娥記 | |

| 1902.09.30 | 光緒二十八年八月廿九日 | 普慶戲院 | 福華年 | 大送子<br>登殿 | 效桃園 | |
|---|---|---|---|---|---|---|
| 1902.10.23 | 光緒二十八年九月廿二日 | 普慶戲院 | 祝豐年 | 大送子<br>登殿 | 薛仁貴征西 | |
| 1903.09.15 | 光緒二十九年七月廿四日 | 高陞戲院 | 福星來 | 大送子<br>登殿 | 湯伐夏 | 殷情偶露<br>周府訴情<br>仙花錦打軟鞭 |
| 1903.09.21 | 光緒二十九年八月初一 | 重慶園 | 普年豐 | 大送子<br>登殿 | 新芬仔斬三帥 | 西河救弟<br>逼女歸宗 |
| 1905.06.13 | 光緒三十一年五月十一日 | 重慶園 | 壽康年 | 大送子<br>登殿 | 三氣周瑜 | |
| 1906.08.24 | 光緒三十二年七月初五 | 太平戲院 | 周康年第一班 | 大送子<br>登殿 | 春娥教子 | 牡丹亭魂夢相會<br>閻羅殿再判姻緣 |
| 1907.05.17 | 光緒三十三年四月初六 | *銅鑼灣譚公寶誕演戲 | 人壽年 | 大送子<br>登殿 | 夜斬三帥 | 劉金定斬四門<br>蝶夢情花<br>奶媽看相 |
| 1907.07.03 | 光緒三十三年五月廿三日 | 高陞戲院 | 瓊山玉正第一班 | 大送子<br>玉皇登殿 | 春娥教子全套 | 師姑受戒<br>法海慈雲 |
| 1907.11.08 | 光緒三十三年十月初三 | 銅鑼灣馮仙寶誕 | 國中興正第一班 | 大送子<br>登殿 | 飛熊報 | 與佛有緣<br>表訴琴心 |
| 1911.11.13 | 辛亥年九月廿三日 | 重慶戲院 | 堯憲樂第一班 | 天官大賀壽<br>加官大送子<br>玉皇登殿 | 玉葵寶扇 | 呂洞賓下凡<br>呂布尋父 |
| 1911.11.03 | 辛亥年九月廿三日 | 高陞戲院 | 人壽年第一班 | 玉皇大登殿<br>天官大賀壽<br>加官大送子 | | 玉簫琴<br>夜探凌霄<br>范睢逃秦 |
| 1915.10.06 | 乙卯年八月廿八日 | 太平戲院 | 樂同春第一班 | 天官大賀壽<br>扎腳加官大送子<br>玉皇登殿 | （奪標正本）<br>烈女勇俠伏楚霸<br>余秋耀單腳坐車 | 新串特色改良劇<br>周瑜孝慷慨捐軀<br>小晴文割股療姑<br>豆皮慶夫妻遇害<br>余秋耀平地壹聲雷<br>昭陽公三氣太子卓<br>靚仙威驚宋室<br>金慶宋王蒙塵<br>加演 著名出頭 小柳思春<br>全班文武名角排演 |
| 1920.04.01 | 庚申年二月十三日 | 高陞戲院 | 樂羣英幼童班 | 天官賀壽<br>大送子<br>玉皇登殿 | 樂毅下齊城 | 六國封相<br>六郎罪子<br>宗保被擒<br>木瓜洗馬 |
| 1920.08.03 | 庚申年六月十九日 | 太平戲院 | 詠太平正第一班 | 天官賀壽<br>玉皇登殿<br>仙姬送子 | 啟明靚標一柱擎天 | 阿陀扮偵探<br>蛇仔利偷雞 |
| 1920.08.24 | 庚申年七月十一日 | 太平戲院 | 頌太平第一班 | 天官賀壽<br>玉皇登殿<br>仙姬送子 | 靚仔昭獻美圖 | 配景 針針血上卷<br>憤國辱慧女氣魔王<br>蟠龍嶺烟精征寇虜<br>梅花塔志士弔英雄 |

| 1920.10.08 | 庚申年八月廿七日 | 和平戲院 | 寰球樂第一班 | 加官大送子<br>天官大賀壽 | 恭祝敬演<br>孔聖寶誕<br>竹絲琴<br>玉皇登殿<br>大撒金錢 | 六國大封相<br>通宵出頭 佈景<br>嫦娥奔月四卷<br>唐明皇夢遊月殿<br>長生殿貴妃乞巧<br>李太白醉和洋書<br>萍敍蓮溪 |
| --- | --- | --- | --- | --- | --- | --- |
| 1921.07.23 | 辛丑年六月十九日 | 太平戲院 | 頌太平正第一班 | 天官賀壽<br>仙姬送子<br>玉皇登殿 | 配景關公守華容道<br>舊蛇王蘇排演 | 通宵出頭<br>配景悲生苦養上卷<br>年□□夜平清海 |
| 1921.09.28 | 辛酉年八月廿七日 | 太平戲院 | 頌太平正第一班 | □□□□<br>仙姬送子<br>玉皇登殿 | 配景關公守華容道 | 通宵出頭<br>六國封相<br>配景悲生苦養上卷<br>年羹堯夜平青海<br>舊蛇王蘇排演 |
| 1921.10.04 | 辛酉年九月初四 | 高陞戲院 | 樂群英第一班 | 特□大打武<br>玉皇大登殿<br>加官大送子 | 樂毅下齊城 | 六國封相<br>英雄富五郎救弟<br>梁□卓六郎罪子<br>□可為穆桂英下山 |
| 1922.08.11 | 壬戌年六月十九日 | 太平戲院 | 詠太平第一班 | 天官大賀壽<br>□姬大送子<br>玉皇大登殿 | 蚨蝶杯全卷<br>賣怪魚圭山起禍<br>渡瀘陽鄂州奪帥 | 夜配景出頭<br>配景紅顏知己上卷<br>水蛇容賣粉果 |
| 1924.07.20 | 甲子年六月十九日 | 太平戲院 | 頌太平第一班 | 天官賀壽<br>仙姬送子<br>玉皇登殿 | 驚寒雁影上卷 | 驚寒雁影下卷 |

資料來源：《香港華字日報》廣告

備註：

1. 廣告中劇名寫法不統一，或異體字、別字之類，盡量原文照錄，以保留原有面貌。

2. 同一演出場所在廣告中有時稱作「戲園」，有時稱作「戲院」，表中統一作「戲院」。

# 附錄八：香港粵劇儀式戲劇本選輯

一、《賀壽封相》（麥軒編訂，李奇峰藏）

二、《玉皇登殿》（黃滔整理，1959 年香港粵劇行復排）

三、《登殿》（麥軒編訂，李奇峰藏）

四、《香花山大賀壽》（麥軒編訂，李奇峰藏，1966 年演出）

五、《香花山大賀壽》（黃滔整理）

六、《天官賀壽》（黃滔整理）

七、《正本賀壽》（2017 年嶺南大學藝術節復排）

八、《大送子・過洞》（2019 年香港八和會館演出）

九、《大送子・別府》（麥軒編訂，李奇峰藏）

十、《大送子・送子》（黃滔整理）

十一、《小送子》（黃滔整理）

## 凡例：

劇本中的同音字（或別字）、異體字、簡筆字，又或不統一的文字，盡量原文照錄（個別無法輸入的字除外）。粵劇劇本上的符號也盡量照用（如ㄠ，表示「介」，即動作、表情、舞臺效果提示，元明南戲、傳奇劇本已用「介」，粵劇戲班用ㄠ表示），以保留粵劇戲班劇本原來的風味。輯錄者所加按語稱「按」；泥印本上手寫的批註、補充之類，稱「批註」、「補充」。

## 一、《賀壽封相》
### (麥軒編訂，李奇峰藏)

說明：以下《賀壽封相》包括《碧天賀壽》和《六國大封相》，節錄自麥軒編訂的《廣東粵劇封相登殿古本》，一冊，有 1964 年的編者言，手寫本，編者言用毛筆，劇本用鋼筆書寫。封面上有文字：「廣東粵劇封相登殿古本，送給潘坤賢弟研究，甲辰，浚宸。」我曾向資深粵劇演員李奇峰先生借閱此冊。據李先生說，

編訂者麥軒是二十世紀初粵劇花旦麥顰卿的父親。李先生後來把此冊捐贈高山劇場粵劇教育資源中心作數碼化展示，讓公眾瀏覽。

## 編者言

戲劇之演出除演員有科（動作）白（言語）之外，尚有音樂與之配合襯托，使演出更為精彩，更為動人，粵劇亦然。粵劇演員多統稱為「老倌」，音樂員俗稱為「棚面師傅」。兩者之關係為唇齒相依，缺一不可。音樂中之鑼鼓作用更大，既可拍和絃歌，使歌樂更動聽，亦可襯托演員之做手與表情，使其所表現之喜怒哀樂之情緒更為逼真，例如戰鬥戲或俠戲之演出，演員每因有鑼鼓雄壯聲調之襯托，顯得特別威武，如唐明皇所謂羯鼓解穢，故鑼鼓之伴奏對於劇情之熙湊，幫助極大。

回憶廿七年前耿伯魯在太平劇團演出時對於音樂之死和欲廢棄鑼鼓而單用絃索，結果並不為观众欢迎，嘗試遂告失敗。由此以观，粵劇中之鑼鼓不能加以廢除，殆無疑義，粵劇之所以稱為鑼鼓戲，蓋大有原因在焉。

當粵劇全弁時期組成之戲班肖在三十班以上，各鄉慶祝神誕多有雇聘戲班演出，營業頗盛，而鄉間因無戲院設備，祇臨時蓋搭棚廠為戲臺，以供表演及宮納觀眾參观。在開台之首晚必先演「六國大封相」，然後再演「齣頭戲」，翌日正本則必先演「賀壽大送子」及「玉皇登殿」，然後再演日戲。此三齣戲內容包括多種人物，可使全体演員六十餘人址有登台表演身份之機會。且因場面偉大熱鬧，全班演員出齊，观众均此得獲先睹為快。至於「香花山大賀壽」一劇則逢師傅誕例必上演，因此每年農曆三月廿三在天后誕之演期中，其廿四日恰值田、竇二師誕，故於是日日場必提早先演「香花山大賀壽」，以為慶祝。其次三月廿八張五先師誕，四月初八譚公爺誕，五月初八龍母誕，九月廿八華光先師寶誕，亦有演出「香花山大賀壽」也。

至「天官賀壽」一劇以往落鄉開演多是神功戲，則主辦演劇之主會人為有其他神位，常有點演是劇，取其吉兆之意也。

上述幾齣古劇，自咸同年間流傳至今，班中人稱之為粵劇四寶。一九六二年佛山青年劇團領導張盛才君等發起復興粵劇運動，以為此種粵劇乃廣東之傳統藝術，應從新予以提倡，於是向八和全行各部老前輩徵集資料，加以研究，重新整理，以備將來演出與保存，此種古劇之演出，最重要在厥為鑼鼓鈸口等響器之配合，為拍和得宜則聲音雄壯，既可增音樂之效果，亦可提高演員表演之情緒与精神，使觀眾百看不厭。

　　以余個人經驗，認為此四寶之演出中，鑼鈸之配合最為巧妙，最精彩者莫如「六國封相」及「玉皇登殿」，其打法之奇巧，實深得一緊二慢三寬之奧妙，故特別動听，識者認為任何粵劇之演出，鑼鼓之打法均不能超出此二劇之範圍。

　　今日粵劇所演之「六國封相」並無全套大腔唱出，比從前大為簡化，至另三齣，在近來三十多年中已經停演，為不設法復興，勢必失傳，於發揚粵劇固有之傳統藝術，影響至鉅。余不揣譾陋，特多方搜集多劇資料，並將以往所學及經驗重新編訂修正，又將「六國封相」及「玉皇登殿」二劇之鑼鼓打法與名稱，分別釋明，編成是書，俾後學有所認識，時間充促，自知難免漏誤，如各先進同道，有所指正，實為至□。

<div align="right">一九六四年冬月浚宸麥軒謹識</div>

〔以上編者言原文無標點，為方便閱讀，輯錄者加上標點。〕

## 《碧天賀壽》

（先打鑼邊壹吓）（大鑼五搥）

（沖頭）（轉三叮中板）轉（沖頭）（擸鈸四才收）（吹碧天）

（唱）碧天（兩才）一朵瑞雲飄（打火炮）（連唱）壽筵開（收）

（唱）南極老人齊來到（打火炮）（連唱）頭戴着（收）

（唱）七星冠三斗笠（打火炮）（連唱）身穿着（收）

（唱）八卦九宮袍（兩才）

（唱）騎白鶴引着黃鹿（打火炮）（連唱）端的是（一扎收）

（三鞭馬）（唱）福祿壽三星齊來到

（沖頭）（擸鈸兼三才）（三叮轉中板）（收）

（大淨）漸漸下山來

（正生）黃花滿地開

（外边、小末）（口白）一聲漁鼓响

（正鉄）〔按：正旦、貼旦〕驚動眾仙來（兩才）

（淨）眾仙請了（眾）請了（文双才）

（淨白）今有長庚星壽誕之期，吾等帶了仙桃仙酒，前往筵前庆賀（眾）有禮請——

（板面）吹 九轉

（唱）九轉還丹長生草，待等籬蓬島，筵前献霓舞，光彩雲霞麗，紛紛照器宇，瑞靄繞青霄，真果是丰采如年少。

（慢三叮）連擂古（轉中板收）

〔批註：（口白）（淨）來到筵前，各把壽詞献上。（众）有禮請（兩才）〕

（淨）門外雪山鼎宝

（正生）金盆滿飯羊羔

（外）天边一朵瑞雲飄

（末）海外八仙齊到

（邊）先献丹砂一粒

（小）後進王母仙桃

（跌）彭祖八佰壽筵高

（正）永祝長生不它

（眾）好

（文雙才）（淨）好個長生不老，大家排班拜賀

（眾）有礼請。

（板面）（唱）瑞靄五雲樓，一簇群仙會會瀛洲，擁霞裾环珮皓齒明眸（轉快）小蛮舞楊柳纖腰，樊素開櫻桃笑口，和尔大家献長生酒，羡人間自有丹丘，樂矣可忘憂，緑鬢朱顏傲春秋，篆香山五老，恭祝眉壽三千年，桃蕊初開八佰歲灵芝長茂，和你大家献長生酒，羡人間自有丹丘，对花酌酒，逢時对景樂自悠，今生富貴前世修，一曰福，二曰祿，三曰壽，黃金滿庫珠盈斗，門盈喜氣樂春秋，論世上誰能效，燕山寶，燕山寶，丹桂芳名秀，五鳳樓，五鳳樓，此樂真少有，夜宿舟，秉烛遊，夜宿舟，秉燭遊，看夕陽西下，逝水東流，康寧福貴皆輻輳，子子孫孫長生壽，樂不盡天長和地久（碧天尾聲）

（三鞭馬）（冲頭）（一扎）（轉三叮中板）（收）

# 《封相》

（武生內唱）待漏趨朝（打三叮）（連擂古）（轉中）（三才收）（介）

（唱）朝（打文双才）（唱中）五更稟報，為臣者，當報�ﻬ勞（跳叮）

三呼聖明道，三呼聖明道（打文双才）（口白）

老夫魏国王門公孫衍，今有蘇秦説和六，伐秦有功，奉了大王手命，頒趨列位王侯到來，大王臨身，只得朝房恭候（冷丁）（內唱）忽聽得龍鳳䢔跼响（打边七星三叮擂古）（轉中板）（三才收）

（唱）金鑾殿，坐列龍朝（叮板頭）文武兩班齊恭候，三呼道，聽旨意，傳宣班詔，掌執官員呈奏表，寡人喜悦朝房稟报，朝房稟报（連三叮中板收）

（口白）列国英雄起戰爭，圖王霸業乱紛紛，一聲怒氣冲牛斗，縛〔按：博〕得威名四海聞（飛巾白）也（兩才）孤家魏国梁王，坐鎮魏邦，可恨秦邦無道，欺藐我国，多感蘇秦先生，説和六国，伐秦有功，王也曾命卿前往相邀列位王侯到來，酌議封贈公卿（顯〔按：衍〕白）臣（魏白）列位王侯可曾得到（口白）列位王侯現在前途，稍時就到，大王定奪（魏白）就此朝房恭候（口白）臣領旨（冷叮唱）忽聽得王兄相邀（打边七星）三丁（擂古）三丁（五擂古）（轉中板）（三才收）

（唱）都只為結義同袍，逞甚麼豪（丁板頭）（唱）六国王侯結拜生死交，秉忠心齊邦如何開国詔也，只為君約同心，要把那賢良拜相（文雙才）（淨白）孤家燕国文公（末）孤家齊国莊王（外）孤家楚国威王（小）孤家趙国肅候（边）孤家韓国宣惠公（兩才）（外）列位賢王請了（眾）請了（打文三才）（禿頭唱）六国王侯結拜相生死交，秉忠心，齊邦如何開国詔也，只為君約同心，要把那賢良拜相（文双才）（飛巾白）吺，列位王侯到（魏白）大開五鳳樓（大開門）（連擂古）共五跳（轉中板）（扎收）（魏白）不知列位王兄駕到，有失遠迎，望海量（眾）豈敢，闖進貴邦，多有得罪（魏）豈敢（眾）魏王相邀有何見諭（魏）不錯，我想秦邦無道，屢屢欺藐我們，多感蘇秦先生説和六国，伐秦有功，本該封贈，只是小弟一人，不敢自為，因此相邀列位，王兄到來酌議封贈，不知列位王兄，高論如何（楚）着呀列位王兄（眾）王兄（楚）我想蘇秦先生説和六国，伐秦有功，本該封他大大高官纓是（趙）列位王兄（眾）王兄（趙）我想蘇先生有滿腹奇才，本該封贈，只是小弟關山阻隔，如斯奈何（齊）列位王兄（眾）王兄（齊）蘇先生有口吐

珠璣，本該封他為相，但不知列為賢王意下如何（韓）列位賢士（眾）賢王（韓）我想蘇秦先生說和六国，伐秦有功，本該封贈，若不封贈嗎（介）真是過意不去（燕白）列位王兄講來不差，但不知梁惠王主見如何（魏白）列位王兄說來正合小弟之意，待孤明日命臣帶旨前往洹水池，高搭壇台，拜蘇秦先生為六國都承相就是（眾）如此說，告退了（魏）且慢（打補口）（魏白）擺下薄酌，與王兄一聚（眾白）且慢（打補口）（眾）我們回国有事，不能久停，就此拜別了（魏白）如此說奉送了

吹 小開門 （打兩跳一扎收）（魏白）列位王兄已去，公卿（顯）臣（魏）孤有聖旨一度，命尔來日前往水池台，拜蘇秦先生為六国都丞相，不得違旨（顯）臣領旨（冷叮）（魏）一人有志安天下（顯）萬載標名宇宙中（魏）拜賀（飛巾）也（打三鞭馬）（一才）（冲頭）（一扎）轉（出高帽元帥）（慢水底魚）（四擂古）轉（慢三叮）（擂古跳）（三叮再擂古跳）（轉中）（扎一扎收）（式白）列位將台請了（眾）請了（打文双才）（式）今有蘇秦說和六国，伐秦有功，六龍會宴，拜他為相，還有公孫大人未到，我們身披戎裝，花台（或馬蹄）恭候（眾）有禮請—（打三叮轉中板）（平收）（四边靜）轉（慢三叮）（開邊）（擂古）（跳三叮）共五跳擂古，跳連隨踢靴跳，擂古跳（轉中板）一扎收（衍白）列位將軍請了（眾）請了（打双才）（顯白）今有蘇秦，說和六国伐秦有功，六国王侯有旨到來，拜他為相，列位將軍，身披戎裝，花台恭候（眾白）有礼請（打三叮）共（四擂古跳）（元帥入）轉中板（平收）

（正生內唱）秦踞雍州（打引，中叮，板面）（唱）（一）龍爭虎鬥平戈構，六国為仇，總約歸吾手，是俺国邦福轉，戰將用計謀—（二）俺這裏把捷書余奏凱，他那裡棄甲包羞，秦商鞅昨宵兵敗，俺蘇秦拜相拜相封侯—（三）光明明玉帶，光燦燦幞頭，俺把朝衣朝衣抖擻，俺蘇秦遙拜遙拜螭頭—（丁收）（跪唱）（四）揚塵舞蹈（白）丹墀下—（唱）丹墀下，願王萬載千秋（丁板收）（顯白）階下跪的何官，有本上奏，無事退朝（正）臣蘇秦有稟上奏（顯）奏上來（正）容奏（冷丁）（正生唱）（五）感吾王（叮中板）寵嘉寵嘉恩厚，恕微臣誠惶誠恐稽首（叮板收）（顯白）賜卿家黃金印一顆，紫羅襴袍玉帶御香印綬謝恩（正白）謝千歲（六）光閃閃金印似斗，紫羅襴袍御香盈袖（顯白）朝綱国政（唱）朝綱国政也都是臣願願恩厚（顯白）十大功勞（唱）臣有甚麼功勞，游說六国，皆因是小微臣三寸舌頭，望吾王再容容臣再奏（顯白）奏來（唱）臣爹媽老境悠悠，鬚鬢

盈頭，白髮滿華秋，叔父恩深厚，哥嫂尚未酬，還有一個賣釵髮妻姓周，望吾王賜臣
歸田畝，侍奉臣双親左右（叮板收）（顯白）卿家且退朝房，候旨開讀（正白）千千歲（打
三叮）轉（中板）轉（急水底魚）（轉中）（一札收）（顯）聖旨下（正白）千千歲（冷叮）（顯
白）

旨開讀詔曰，天生有道之君，地產計謀良將，文能定国，武烈原邦，今有蘇秦遊説六
国，伐秦有功，六国王侯有旨到來，封蘇秦先生為六国都丞相，其妻周氏，封為一品
都夫人，父封為衛国公，母隨職，叔封為養老太師，嬸隨職，兄封為定遠侯，嫂隨
職，其餘部下將官論功陞賞，卿家奏到，双親年高，有帛賜卿家一年，侍親兩載，奉
君烏紗頭戴，送回府第，聖旨讀罷，更衣接旨。（正）

謝千歲（鑼三才）吹 錦帆開 （即如大開門同打鑼古）（打錦帆開）（四擂鼓跳一跳）三跳
（出馬六只）（開边）（擂跳）（疾鑼跳）（開边）（擂跳）（開边）（擂跳）（疾鑼跳）五跳（轉
小開門 ）（急轉 小開門 收）（眾將白）承相在上，末將打參，（打開边）（文双才）（正白）
下官有〔按：何〕德能，何勞列位將軍行此大禮（眾白）奉主之命，理所當然（正白）如
此説，大家同見一禮（打滾花）轉（沖頭）（出車）（轉慢花）至收急三才（開边）（文四
才收）（落大鈸）（武显白）蘇承相（正）老大人（白）恭喜丞相，賀喜丞相了（正）好説
（显白）丞相今日衣錦榮歸，滿門封贈，老夫嗎，可喜可賀（正）全仗老大人鴻福了（显
白）好説了，蘇丞相（正）老大人（显）丞相榮歸，老夫本待遠送一程，怎奈老夫回邦
有事，不能遠送呀（显）如此説請呀（正）請呀

（冷丁）（显白）傳令六國眾將官（眾）有（打文双才）（显白）尔們擺齊隊伍，送蘇丞相
回府（眾）哦

（打三叮）三跳（四開边）（擂跳）（双跳）（五跳）（四開边）（擂跳）（双跳）（開位跳）（連
踢靴）（五跳）（六開边）（擂跳）（連隨跳）（半跳）跳、跳、跳（踢靴跳）跳、跳（双陽靴
跳）（連隨擂）行跳、跳、跳、（陽靴跳）跳、跳、跳（双陽靴跳）（擂古）（行跳）（踢靴跳）
跳、跳、三踢靴跳（擂古川）轉（中板，快板）

（正唱）擁駟馬高車詰（一才）擺列在王都門門外（一才板）（一才中叮）
（叠兩才）（連續三叮）（擂古）川（半跳）轉（中板）（三才收）
（正）感—（打文双才）

（叮慢板頭）（正）

感六国恩光，並加

着瀛州客（一才）

（叠三才）連隨（慢三叮）（擂古跳）（半跳）（當跳）轉（中板）（三才收）

（正）俺—（開边）（文双才）

（叮慢板頭）（正唱）

説六國塞函關，滅商鞅要有大才（叮板面序收）

（嘆板）

想人生在世，富貴貧穹〔按：窮〕—這都是命裡所招，想俺蘇秦，當初秦邦求名不第—我就歸家轉，不想我爹娘，在於堂前來打—哥嫂又罵，罵得我無可奈何，我就捨命去投江，多感我那三叔，他就□□前來搭救，他説道俺蘇秦，年少求名不第—好一比梧桐葉落心未乾，那樵夫把尔當作乾柴就來斬，待等來年春三月—依舊花開賽牡丹—（叮中板）又（正唱）想俺蘇秦，一到魏邦而來，楚燕韓齊趙魏，六国王侯被俺蘇秦説和罷兵，伐秦有功，封為六国都丞相，好比順地而來，好比枯木逢春花再開，六國之中棟樑材〔按：才〕，駟馬高車轉家來，一家人笑，笑逐顏開。擁駟馬高車也

（一才）（打边連三才）（急兩才收）

（叮中板）

（唱）今日裡駟馬高車也，方顯得胸中有大才，奇哉

（打滾花）（急五才收）（叮 急中板）

滿華都齊喝彩，英才烈烈轟轟遍九垓—

（丁一才）（眾白）喎—呵—

打（三鞭馬）（一才）（冲頭）轉（滾花）轉（冲頭）收

又（三鞭馬）（滾花）轉（冲頭）收

又（三鞭馬）（滾花）轉（冲頭）收

戰古（一扎）收

（單打）（中頭）收 完

# 二、《玉皇登殿》
## （黃滔整理，1959 年香港粵劇行復排）

説明：以下《玉皇登殿》錄自《黃滔記譜古本精華》，劇本經過重排，香港懿津出版企劃公司 2014 年出版。書中記有黃滔對譜本的介紹：「本譜承梁秋叔台傳下珍本，曾廣為蒐集，計校對者有馮源初、羅家樹、打鼓北等藏本。近歲更屢蒙前輩譚珊、何臣、黃北海、蘇君遠、崔詩野等叔台時加訂正，使本譜更見正確。去冬香港八和會館義演《玉皇登殿》所用之全部劇譜，公推本人將此譜公之為用。九十三高齡之陳和（金山小生和）老前輩，曾將曲白、道具等，每劇皆予補述。」黃滔寫於 1959 年。以下選錄曲文及演出提示，略去工尺記譜。

先打天將報鼓（五三二）每次打（七言）六個又單竹三下共三次，每次由慢至快個半擂收打鑼邊二點

後打高邊鑼一百零八點，第一次四十下，（卅九，四十下連打），第二次三十下（廿九，卅法如上）第三次卅五下，（卅四、卅五法如上）包尾三下，以上各次一下一下時間相同，不可催快）（一百零八者，表示三十六位天罡，三十二〔按：七十二〕位地煞也）

沖頭第一對天將出起半禮古轉滾花（大甲飾：衣邊金龍星包巾大甲背旗持長柄板斧）

沖頭第二對天將出起擂古轉慢三叮板（攝鑼邊一下）（大甲飾：什邊日兔星包巾大甲背旗持長柄金瓜）

沖頭第三對天將出起慢三叮催快收（大甲飾：衣邊裝身同上金牛星持）

沖頭第四對天將出轉滾花收（大甲飾：什邊日雞星裝身同上金牛星持）

沖頭收掘出雷公（包尾大番飾）跳架轉四次水波浪，札架，引風雨電出）

沖頭出（雷公引）電母（花旦），風伯（夫旦），雨神（三武）（花開門再圓台下馬，轉滾花圓台轉沖頭入場）

沖頭出（四拉扯）四功曹（日、月、星、辰，持白雲桥）（大飛巾左手執雲旗，右手馬邊花開門圓台上天梯下馬，一條蛇企定，天罡出卸下）轉滾花落雲沖頭埋位收

起三邊馬出四天罡轉沖頭擂鼓五才，落大鑼，照碧天鑼鼓收起

【文點絳唇】

眾：（文點絳唇）

玉殿樓台（文雙才出天罡）星君列擺（慢排子頭出地罡）保主多〔保生靈〕，民安國泰。

（慢排子頭出左天蓬）方顯得（包一才）責無旁貸（排子完一條蛇企定，白）

末腳白：吾乃天罡星

總生白：吾乃地罡星

武生白：吾乃左天蓬

大淨白：吾乃右天蓬

末腳白：列位星君請了！

眾白：請了！

末腳白：乞乃朔望之期，糾察塵凡，至尊臨軒，吾等排班侍候。

眾白：御香靄靄，聖尊來也。

（大鑼三下起朝天子排正生飾玉皇，四堂旦，二宮燈，二展幡，二羽扇上）

【朝天子】

（快排子頭）

（漸行開台口起【粉蝶兒】快排及沖頭）

【快小開門】

玉皇上高台白：

靄靄雲霄透九重，玉虛金闕顯神通，乾坤有象晴和日，朕在天心一掌中。（文雙才）吾乃是昊天至尊，玉皇大帝是也，上管卅三天，下察十八層地獄，乾坤萬象，在吾掌中，人間善惡報應分明，今乃塑望之期，糾察凡塵，傳旨大開天門。

【到春來】（又名錦亭樂）

（女丑扮老太監用笛仔吹）

（裝白老面，大紅口唇，長白髮，頭陀太監帽，大肚，大臀，大朝珠，角帶，元拂入，三叩首，手捧諸神朝參）

太監參拜完白：打開天門，諸神朝參（卸入）

（大鑼二下大鼓三下起個半擸吹【急小開門】諸神參拜介）

眾白：聖壽無疆（打快排子頭吹）

【紅繡鞋】（滴滴）

（頭一句）

敕命（開邊戰鼓）掌山河（諸神食住上兩邊高枱）

（天罡、天蓬〔按：左天蓬〕上衣邊高椅坐）

（地罡、右蓬〔按：右天蓬〕上什邊高椅坐）

（八天將分衣什兩邊企定）

（開邊戰鼓出雷公大番過場，四個水波浪引出風伯、雨神、電母、戰鼓收包一才沖頭入場）

（日上跳大架完，月上慢雙思鑼鼓轉快雙思，包禮鼓二次，陰三才，包一才，日衣邊沖頭入場。）

戰鼓二次，陰三才，包一才，月入場（跳架完）打快排子頭吹

【泣顏回】

須索要（開邊）將相調和，丹心報國彰顯姓名閣，揚威耀武，莫使那黎庶遭殃苦，建奇功，旗影橫縱，定山川，黃土鞏固。

日復弔月什邊上做手完分邊入場（日入衣，月什邊）

開邊六分錦衣黑面羅侯（一說灶君）。左什邊，紅面繼都（一說門官）同上，跳蜘蛛架轉鼓收轉長雙思鑼鼓，包禮鼓兩次，仄才包一才沖頭入場。

沖頭桃花女跳大架（即女煞星，由什邊上，七星額，女紅甲、背旗、禮腳、左執雙針連銷，跳架完一指正面）起慢雙思轉快雙思屯禮鼓二次戰鼓二次圓台引羅侯繼都復上，再圓台上天蟬鑼鼓（下馬）（羅侯文勃星計都）

（一才多秤）

（轉沖頭上正面椅）

眾星君（女擔綱）白：神啟奏天帝，今有下界黑條沖霄，不知主何吉兆，望天帝降旨（開邊包一才）

玉皇白：不言朕也盡知，今有黑氣沖霄，曾命白虎星君下凡鎮壓四方，待等百年之後，仍歸天曹，聽朕面諭也。

三神白：聖壽無疆。

起排子頭吹【石榴花】（又名上小樓）

降下了真龍治世動干戈呀，努力長驅揚威耀耀武，以免得縱橫拋甲劍戟槍，拖旌旗閃閃重程路，錦繡乾坤，江山打破，須索要降紅塵，須索要降紅塵把奇功奪，須信聖明天子百靈扶。

全部星辰落高台（朱老兒）（快小開門），玉帝卸入衣邊，各人反豬腸，梅花出水纖壁完兩邊入，四天罡入什邊，在以上動作時起吹

【排對對】（又名下小樓）

排對對，離紫府，聽一派笙歌奏，今日裡降下塵凡，今日裡降下塵凡各自投胎，那怕險阻，又只見紫霧騰騰，又只見紫霧騰騰香風陣陣，氳煙馥郁，喜孜孜，漸離紫府（中板）飄飄降下星宿，對對文丞武佐，漢室的光武中興，鬧嚷動干戈，各逞雄威揚威耀武，密密的劍戟喧羅，密密的劍戟喧羅，鬧揚揚擂鼓鳴鑼，凜凜的征亡雪帽，再降下二十八宿鬧中都。（尾收）眾星按下雲裡路，只願臨盆災難轉，共佐明君標萬古。

（開邊轉戰鼓，收掘以後用單打鑼鼓，燒黃煙，介）

（收掘，三邊馬〔按：三鞭馬〕，收黃煙，轉沖頭，各天將全部入場）

# 三、《登殿》
### （麥軒編訂，李奇峰藏）

說明：以下《登殿》劇本節錄自麥軒編訂的《廣東粵劇封相登殿古本》，前文已有簡介，不贅。

（登殿報古）壹佰零八点，乃先哲打古張就師傅傳授，據說是亙的不能加多減少。

（先三下古边）（四頭）（擂長古）—一個四才—又一個拍四才—（兩個七才）—（兩個擂三才）—（又一個四才連弍才）—（痴兩才）—（擂古）—（回頭至第三次）—（敲边）（再

擂）捷哆得得的得（完）

登殿

（先打報鑼古）

（跳天將）

打（沖頭）（出一對）（半扎）轉（滾花）轉運沖頭)（出一對）（半扎）轉運（三叮）轉運（中板）轉（沖頭）（出一對）（半扎）轉（慢滾花）轉（沖頭）收

打（三次）（出雷公）（水波浪）（收）又（兩次水波浪）（包才收）再（水波浪）收

轉（沖頭）（電母）轉（滾花）轉（沖頭）

擂轉（滾花）（四雲旗）轉（沖頭）（半扎）收

打（三鞭馬）（一才）（沖頭）（擂古）（可兼多一才）（四才）收

吹 文点降唇 〔按：点絳唇〕轉（大鑼古）

打（兩才）（文双才）（兩才）（文双才）（一才）（双文一双才）
（末白）吾乃天罡星（總）吾乃地罡星（武）吾乃左天蓬（淨）吾乃右天蓬（兩才）（末）眾星君請了（眾）請了（一才）（補才）
（末白）今乃朔望之期，糾察下塵凡，至尊臨軒，吾等排班侍候
（眾白）祥雲靄靄至尊來也（大鑼三下）

吹 朝天子 （出玉皇）打（武双才）吹 粉蝶兒 打（兩才）（武双才）
（一才）（小開門）（埋位）
（正生白）靄靄雲霄護九重，玉靈金闕顯神通，乾坤一映成河積，朕在天心一掌中（兩才）

吾乃昊天至尊玉皇大帝，上管三十三天，下察一十八層地獄，今乃朔望之期，內臣傳旨大開天門（公白）打開天門—

（打鑼边三吓）吹到春來（白）大開天門，諸神朝天—

（眾）聖壽無疆。打（鑼三吓）吹 急小開門

（武双才）連（開边）（雷公電母風雨神等出）吹 千秋序 轉（戰古）（兩札）收（包才）（冲頭）（入場）

（打火炮）（出日月）戰古（一才）（一才）戰古收（開边）（一才）轉（無頭慢双思）〔按：相思〕

（急双思）轉（冲頭）轉（戰古）（兩札）（疾三才）又（戰古）兩札收（包才）

（打開边）（戰古）（出羅侯、繼都）（開边）（一才）（急双思）（双跳）轉（冲頭）轉（戰古）（兩札）（疾三才）（補才）（補才）（包才）（冲頭）（入場）

（打火炮）（跳桃花女架）（戰古）一札戰古（一才）（一才）（戰古）收（擂梆古）（一才）即告擂竹（慢双思）轉（急双思）（双跳）轉（冲頭）轉（戰古）（兩扎）

（疾三才）連（疾鑼）（包才）收（即是擲四才包才收）

打（戰古）兩扎（收）（羅侯、繼都復出走完台，三人同）轉 上天梯 （戰古）轉運（冲頭）（開边）（三人上椅）（一才）收

（同白）啟上天帝，下界黑氣充霄，不知主何吉兆，望天帝降旨（打開边）（一才）（補才）

（玉帝白）下界黑氣冲霄，皇也曾命眾星暫下凡，威震四方，待等百年之後，仍歸天曹，聽朕明諭（桃、羅、繼）（白）領法旨—

（打文双才）（吹 石榴花 ）（日月穿三角）（連 朱老二 ）（急小開門收）

（白）聖壽無疆（文双才）（捷三才）（一才）吹 排對對 連（大尾聲）（戰古）轉（打單）（冲頭）轉（滾花）轉（冲頭）（半扎收）

打（三鞭馬）（天將入）（一才）（冲頸收）

（打掛牌）中收

# 四、《香花山大賀壽》

### （麥軒編訂，李奇峰藏，1966 年演出）

說明：以下錄自麥軒編訂，宋文鍔、鄧文鐸、吳森、梁東、何少元共同參訂的《香花山大賀壽》，泥印本，封面：「八和會館同寅一九六六年丙午九月廿日慶華光先師寶誕特印《香花山大賀壽》」，有 1966 年序，也是從李奇峰先生借閱。

## 序

香花山大賀壽一劇之出場次序與用鑼鼓起牌子科白說明等，乃本人根據以往從業時所得經驗，並搜集得本行各前輩所藏古老相傳該劇之劇本，多起經年日追憶靜思研究考□，勉強完成此總綱。惟恐事隔日久，遺忘疏漏，在所難免，尚希我八和全業先進□以修正之，俾臻完善而復舊觀，亦發揚古劇之良意也。

<div align="right">

一九六六年　丙午季秋浚宸麥軒謹識並書

宋文鍔　鄧文鐸　吳森　梁東　何少元　仝參訂

</div>

## 劇本

賀壽（說明大略）

（起鑼鼓至三鞭馬）（八仙各手持八寶裝舊身）

出第一位漢鍾離（行至台中靠左站定，起排子第一句）

出第二位呂洞賓（食住羅古及第二句排子出，至台中靠右站，冲头收）

出第三位張果老（食住排子第三句出，企漢鍾離側，冲头收）

出第四位曹國舅（食住第四句排子出企呂洞賓側，冲头收）

出第五位李鉄拐（食住第五句排子企張果老側，冲头收）

出第六位韓湘子，食住第六句排子出企曹國舅側，冲头收）

出第七位何仙姑，食住第七句排子出企李鉄拐側，兩才）

出第八位籃彩和，食住第八句排子出企韓湘子側，起文双才收白）

〔按：「籃」為「籃」之誤；「彩」為「采」之誤〕

## 第一場　賀壽

（小鑼头）（双搥）（三鞭馬）（鼠尾）轉（文双才）起牌子 新水令

（八仙裝舊身，各持法寶）

7 何仙姑 四花

5 李鉄拐 口或丑

3 張果老 外腳

1 漢鍾離 大淨

2 呂洞賓 正小生

4 曹國舅 末腳

6 韓湘子 二小生

8 籃彩和 三小

〔按：第一位出場是漢鍾離，原劇本以亞拉伯數字 1 標示，第二位出場是呂洞賓，以亞拉伯數字 2 標示，如此類推。〕

八仙各道姓名

（鍾離白）众仙請了。

（眾仙同白）請了。

（鍾離白）今天乃是慈悲娘娘壽辰之期，口等拿了仙酒前往祝壽，一同前往。

（众同白）有礼請。

（起排子風入松或九轉）

（八仙行完台反豬腸分一對對孖入）

## 第二場　織壁、擺花、砌字

（花園景）

大略說明

（冲头）（八仙女分衣什边上至台口大掩門織壁拉山後走完台分边冲入彡）

（冲头）第一對仙女上至台口掩門拉山起（步步嬌）舞蹈（任度）完，分衣什边企定，相對一拱手，分边冲入。（持花樽，平肩，双手向入）（丙背台出介）

（文云）（批註：即步步嬌）第二對仙女（持花樽，樽對樽，黐住）上介至台中，撞背，掩門，拉山，過位，織壁，趷單邊等。（舞蹈任度）完，分衣什边企定，相對一拱手，冲入合前，如上，引第三第四對仙女。（持花樽）出，撞背，掩門，拉山，過位，織壁，拉山，扎架，走完台，反豬腸，分一對對埋完台，入正門，掩門。（即表示入花園）舞蹈，至四仙女坐定。（双手平肩持花樽合埋伸山平肩乆）

由點花者（正花）領導三仙女企在坐于地上之四仙女之後背（留空左邊）等第二位，待點花者（即正花）埋位填補，各仙女双手持樽平肩伸出乆

點花者（正花）起唱（小曲）完，埋後排企定之仙女填補左边第二之空位乆
（企的四仙女一齐拱腰，双手同按落坐地四仙女所持的花樽上）
坐地的四仙女同一才鑼古將花樽按落地乆（表示種花）
（鑼邊一響）（众仙女食住散開舞蹈）（任度）乆
（擺開「開花」及擺「結子」合前一樣做作乆）

〔按：原劇本此處附有種花、開花、結子演員和花瓶擺位示意圖，從略。〕

（□由點花者領導擺砌）（即第一對出第一位，亦即正印花旦）
（擺完種、開、結花後，砌「天下太平」乆）
八仙女舞蹈完，均由點花人（即正花）領導七仙女砌字
砌剩一筆時起舞蹈（小曲）完，埋去砌尾一筆乆。
（鑼邊一响）各仙女散開，再舞蹈（任度）合前砌四字，一樣乆

砌完字一對對埋大完台（冲入兩次）（退後背出兩次）乆
第二次退至台口，走大完台（冲入）即第三次（冲入場）乆

落幕

（第二場）提綱

　　　　（擺花）

　　　　（八位包大头）

　　　　八仙女（持花樽）（衣什边出）

　　　　天下

　　　　太平

（冲头）

（包才）復（冲入）

再（冲出）拉山

起（文云）

第一對出（持花樽）

引第二對出（持花樽）

引第三對出（持花樽）

引第四對出（持花樽）

## 第三場　　插花

（水簾洞景）

道具：羅傘一個，高照一對。

（冲头）孫悟空（持双葵扇）（正六分飾）上復入彡

（孫悟空復上跳架完念白）自少生來在洞中，花果山前逞英雄，天上玉皇我不怕，當年
大鬧水晶宮。（白）〔批註：吾乃孫悟空，今天善悲娘娘寿誕之期，前往花菓山採摘仙
桃。〕徒兒門那裡？

（起牌子 上小樓 ）

（開邊）（馬騮嶼）（丑腳）众猴（五軍虎全武行）大翻上。

（众猴白）請問師傅有何吩咐？

（悟空白）今天乃是慈悲娘娘壽誕之期，吾等前往花果山，採摘仙桃仙，與娘娘祝壽，

一同趲上一程。

(起牌子)┃上小樓第一段┃行完台到花菓山，脱衣插花乡。

(注意) 以下插花，乃古老相傳之四十一款，任度，但可改良轉花樣也，但尾一款是砌龍头，頗佳，不宜減去。

— 古老插花名稱 —

1. 跳墻
2. 駁人
3. 駁手車半邊月
4. 肚腩颩
5. 拋柴
6. 象拔
7. 砌大山
8. 朝江望海
9. 三寶佛
10. 犀牛望月
11. 地牌坊
12. 戙天平
13. 三炷香
14. 童子拜觀音
15. 蓮花座
16. 花樽
17. 聖旨牌坊
18. 抱五子
19. 老鼠夾
20. 腳板颩
21. 高橋大翻
22. 扒龍船

23. 抬上牌坊

24. 起椗

25. 爆蓮花

26. 左右搭

27. 倒大樹尾

28. 倒大樹头

29. 左右順風旗

30. 撞鐘

31. 文筆

32. 床板大翻

33. 車單車

34. 彩門

35. 吊燈

36. 拱橋

37. 孖枱

38. 大花籃

39. 躝百足

40. 馬屆橋

41. 舞龍

（持龍珠引龍起大笛水仙花加羅古合奏）

（注意舞龍後）

（搭馬騮橋）

（羅傘、高照）

（抬大桃）

（起雁兒落）

（入場）

## 第四場　水晶宮

魚（手下）

虾（手下）

龟

（旦）

蚌（三花）（初戴魁星面）（沖出）

（沖头）（包才復入）

（水波浪再出三次）

（魚蝦龜

逐一出）

（第四次合前蚌復出）

（笛他到春雷）

（説明：蚌復出，正面倚枱，開蚌，做手關目後，逐一戏弄魚、虾、龟一回後站什邊。）

（武双才）

（帥牌上）東、南、西、北、海四龍王

二水將（堂旦）

西鰲 祥

東鰲 廣

南鰲 順

北鰲 品

二水將（堂旦）

（四龍王各道姓名）

鰲廣（白）今乃慈悲娘娘壽辰之期，吾等拿了珍寶，一同前往祝壽。

众龍王（同白）有礼請。

（起排子）風入松〔批註：排對對〕或帥牌乡

众同出水晶宮介（由魚先行，由衣边过什边，行大完台到衣边，反豬腸，过什边，一
對對孖住入乡）

# 第五場　（無標題）

（可用雲景）

（武双才）（牌子 帥牌 ）

金童、玉女（馬旦）分持長旛先上乡分边站立乡
龟灵聖母（四花）普陀聖母（正旦）、梨山聖母（貼旦）上乡
各道姓名乡

（普陀白）今乃慈悲娘娘壽誕之期，我們拿了仙桃仙酒，前往祝壽，一同前往。

（众同白）有礼請。

（起笛 帥牌 ）

（众同行完台乡）

（八大仙食住 帥牌 卸上乡）

普陀（白）原來是八大仙，大仙有礼。

八仙（同白）列位聖母有礼。

聖母（同白）有礼，請問八仙□□□□

八仙（同白）娘娘壽誕，前往祝壽。

普陀（白）為此説大定一同前往。

八仙（白）有礼請。

起笛 帥牌 撞
食住 帥牌 四水將（捧礼物）四龍王卸上乡
鶩廣（即東海龍王）（白）原來是聖母八仙，有礼。

普陀众仙（同白）如此説大家一同前往。

众（同白）有礼請。

起笛 帥牌 同入場。

落幕

## 第六場　紫竹林

（紫竹林景）

点絳唇

善才（包尾）持「慈航普渡」龍女（六花）持「極樂世界」分邊企立乡

妙善上乡（念白）坐在蓮台變化身∽慈航普渡救众生∽西方極樂彌陀佛。紫竹林中觀

世音∽（白）吾乃大慈大悲觀世音菩薩是也，今天乃吾母難之期，善才龍女

善才龍女（同應白）在

妙善續（白）可曾準備各斋宴？

善才龍女（同白）也曾準備，娘娘師尊請上，受我們叩拜。

（起 帥牌 拜壽乡）

食住 帥牌 八仙（一條蛇）上入參見乡

八仙（白）慈悲娘娘在上，吾等稽首。

妙善（白）众大仙有礼，請坐。

八仙（白）謝坐。

妙善（白）众位大仙不在洞，到此何幹？

八仙（白）今天娘娘壽誕之期，拿了仙桃仙酒，與娘娘祝壽。

妙善（白）吾乃年年一度，何勞如此大礼，免了也罷。

八仙（白）這個本該，娘娘請上，我們上壽。

妙善（白）不用了。

（吹牌子 九轉 ）

八仙分一對對拜口口介（牌子收掘）

妙善（白）後洞擺下甘露，與众仙一敍。

八仙（白）多謝娘娘。

起牌子 帥牌

童子領八仙口口下乡

食住帥牌 四龍王、四水將（捧珠寶礼物）一條蛇上入乡

四龍王參見乡（白）慈悲娘娘在上，吾等稽首。

妙善（白）列位龍王有礼，請坐。

四龍王（白）謝坐。

妙善（白）列位龍王不在龍宮納福，到此何幹？

四龍王（白）今天娘娘壽辰好日，特來上壽。

妙善（白）吾乃年年一度，免了也罷。

四龍王（白）礼所本該，水將，珠寶献上。

四水將呈礼物彡

妙善（白）又來多謝。

（四龍王白）娘娘請上，受我們上壽（兩才）開位成一字

跪下拜壽彡

妙善（白）願聖母福如東海。

聖母（白）祝娘娘壽比南山。

妙善（白）好一個壽比南山，善才，擺斋宴。

大開門 （擺酒彡）

（起冲头）（吹□□）众□飲酒彡。

（地錦）（孫悟空，众猴子抬大桃上，抬入衣边，復上稽首）

悟空（白）慈悲娘娘在上，吾等稽首。

妙善（白）悟空們到來何事？

悟空（白）今天慈悲娘娘壽誕之期，摘了仙桃仙菓到來與娘娘拜壽，娘娘請上，受我們叩拜。

（起牌子）〔批註：帥牌〕众猴一齊跪下拜壽彡

妙善（白）善才，賞賜斋酌，帶他們後堂飲酒耍樂。

众猴（白）謝過娘娘。（接過酒壺、碗筷、□□等同入衣边。

鷟廣（白）聞得娘娘丫變萬化□求　見。

妙善（白）既然列位鷟王喜悦，請□□□□

帥牌 入場彡

（以下俗稱觀音十八變）

（説明）大略實為八變）

1. 龍，手下，戴龍头

2. 虎，手下，戴虎头

3. 將，二式，穿盔甲持大刀

4. 相，總生，相巾、蟒、持牙簡

5. 漁，二花，持魚籃吊竿出

6. 樵，正边，挾虎担柴出

7. 耕，且，簑衣帽，耕鋤出

8. 讀，三小生，持書卷出

（水波浪）（包才）（開邊）（長鑼古）

善才、童子（表演武功一回）

（小鑼）（橫竹）或（八板头）（任度）

妙善（小曲完）（小羅入場）

起（雙夾單）或（文云）

扮龍（出过場）

由善才表演武功後（煞科）起（小罗小曲）觀音化裝表演舞蹈時，必須注意每一次的扮相及抽像，即如下：

龍則有龍形，虎則有虎形，將則有大將形，相則有文相形，漁則有漁人吊魚形，樵則有樵夫砍柴担柴形，耕則有耕鋤形，讀則有書生蹀步或□書形。

善才最後表演童子拜觀音架纟

（冲头）妙善（換回原裝）復上纟

聖母、龍王（同白）慈悲娘娘千变花化，果然变得好，变得妙，真是令人欽敬。

妙善（白）□□過獎了。

（众白）聞得菩提岩十分幽雅，願為〔批註：求〕一覽。

（妙善白）既然歡喜，仙童們引導菩提岩。

（众白）謝娘娘。

（起牌子 帥牌 ）行小完台入場纟

落幕

## 第七場　菩提岩

（玉皇藏）（大帳大門注意）倘有玉皇藏，七仙姬由玉皇藏下，須掛粉牌「天門」，否則可免。

（冲头）（哼哈二將持「金水搥」「開門刀」分边上，分边站立乊）

（冲头）四金剛魔智紅青壽海□□上（跳架）完分边站立乊

（水底月）（四羅漢分边，人心佛（尾花）（胸前人头像）上乊分边坐於地上乊）

〔批註：（注意）出大头佛，早期包尾出，韋馱後始出。乃因已企立先出之十一人，故先由大头佛插上後各入場，始方便降龍、伏虎、韋馱各場也。〕

（水底月）（大头佛衣边上乊，伸腰捽眼作睡醒狀，出台口開門，拂盆，拂水，洗面，抹身，洗腳、漱口、刷牙，括舌，洒地，掃地，倒垃圾，点油璃灯，点香、插香、擊鼓、撞鐘等工作乊）〔批註：外場準備木面盆一個，牙簡一支，大口擦一個，掃把、垃圾籮等。〕

（大冲头）

（降龍）（□□或二六分）（紅面持龍珠上乊，台口執龍珠一亮，扎架復入，再冲出，踢腳，車身，□腰过位，拉山，再車身台口扎架，中央衣边、什边，背台等位置，轉身單腳 位等動作，最後一個反身到台口（倚正中台边）扎羅漢架（水波浪，冲頭，三才，長鑼古，先鋒鈸，開边等鑼古）睡醒後，冲过什边，兩边望一回，做手过位，然後兩大翻身，打腳过什边引出龍（堂旦）上乊，互相與龍打鬥一回，至最後扎降龍架，掣〔按：制〕伏條龍，衣边卸入乊）

（大冲头）（伏虎）（二花面）持金圈上至台口一亮，復冲入乊

伏虎再出或用跳架（可用罗边，水波浪，先鋒鈸，開边，快相思等鑼古）做單腳，車身等，動作过位，台山，衣边、什边背台等位置，幾次扎架，最後正面枪边扎睡羅漢架，睡醒時冲出台口兩边望，做手过什边引虎（手下）上乊□□互相打鬥一回。（弔虎用鑼边九次）將虎按低台中，用腳踏虎背，水波浪，開边，仄才做手，捉虱乸，釘虱，吃虱等動作，騎上虎口，反身□地，再□虎鬥一回。「虎」詐死伏地不動，伏虎想計做手，按虎头□搔虎耳，「虎」忽撲起，又互相鬥一回，最反做一個伏虎架，掣伏老虎後什邊卸入乊。

（大冲头）

韋馱（正式）持降魔杵出台口一亮相（即冲入）再（冲头）出台口扎架。起大相思鑼古表演功架（十八羅漢架）（俗稱韋陀架）衣边、什边，台中，兩边扎架後，單腳轉身，背台，前後伸腳，□□正面拉山連扎架二次，即轉鑼古快相思做作完，水波浪左右大車身扎架，做手，關目，見兩便〔按：兩邊〕羅漢已坐滿，最後見正面「玉皇藏」处頂上布一空位，即冲上坐定乡

大開門

善才童子、龍女引妙善，三聖母，四龍王上入，觀音聖母坐正面，餘分兩边坐乡

（地錦）

孫悟空，众猴子抬大桃（桃心小生仔或花旦仔）上乡

（众猴及將大桃吊上棚頂乡）

（冲头）（又名鬼担担）

兩童子（馬旦）先上乡

曹保（正邊）（持大金錢，塵拂，背錢袋冲上乡）（念白）飄飄浪蕩灑金錢∽逍遙快樂曹保仙∽有人學得俺□□。永祝□坐不老年∽（白）唉，地仙曹保，今乃慈悲娘娘壽誕之期，拿了金錢到來筵前□□，走上一走，行完台入乡〔批註：地錦〕（白）慈悲娘娘在上，吾乃稽首。

妙善（白）曹保到此何事。

曹保（白）娘娘壽誕之期，特此上壽，並帶金錢到來，筵前灑漏。

妙善（白）如此說，灑漏得來。

曹保（白）領法旨。

單打鑼古

曹保持大金錢與兩童子拈幅條上寫「招財進寶」「滿地金錢」，和合二仙桃心「百子千孫」（穿三角一回）拉山，过位，先後將幅條展開扎架，做手將金錢平放台中，與兩童子掃地一回，再掃入方盆內，再將金錢壓在方盆作篩金錢動作乡（灑金錢）（說明）先向右边撒，□□於地。再向左边撒，□在龍後……〔按：之後一行模糊不清〕

單打鑼古轉（快三丁）（冲头）（擂四才）收

起牌子 三春錦 ，文云， 覷天地 或 瑞靄 第一句（口才）（第二口）

曹保用劍或塵拂劈開大桃（燒大底）轉中三才收再（慢板）唱 三春錦 ，轉快唱至「菩提樹花開滿宵」即起（滾花）（急五才）收，坭齊口中板，尾（包一才），（三鞭馬）入場彡

# 五、《香花山大賀壽》
## （黃滔整理）

說明：以下錄自《黃滔記譜古本精華》，前文已有簡介，不贅。雖是同一劇目，黃滔與麥軒所記場次安排、曲文，以至角色均略有不同，值得對照閱讀。

【新水令】(第一支)

（排子一起出漢鍾離，再沖頭出呂洞賓、張果老、曹國舅、李鐵拐、韓湘子、何仙姑、藍采和，每一句沖頭上一個，正面掩門，埋正面枱一條蛇企定，待出齊八仙後轉身）

鍾離白：吾乃漢鍾離是也。

洞賓白：吾乃呂洞賓是也。

果老白：吾乃張果老是也。

國舅白：吾乃曹國舅是也。

鐵拐白：吾乃李鐵拐是也。

湘子白：吾乃韓湘子是也。

仙姑白：吾乃何仙姑是也。

采和白：吾乃藍采和是也。

鍾離白：眾請了！

眾白：請了！

鍾離白：今日乃慈悲娘娘得道之期，一齊前往拜賀！

眾白：有禮請！

（起【九轉】牌子，轉向枱口，反豬腸，衣邊入齊介）

【追思】

（排子頭一句）

（連隨大沖頭，馬騮精揸葵扇遮面上台，至台口放一扇一睇復入，再沖出拉山紮架）

孫悟空白：孫悟直，孫悟空，修練在水濂洞，一翻打上靈宵殿，再打（介）打下水晶宮。吾乃孫悟空（二才）今日善悲娘娘得道之期，拿仙桃去恭賀。

（眾小猴抬桃過場衣邊下介）

（大沖頭鯉魚精上，游一圓台，衣邊坐定）

（大沖頭蝦精追上仿抓魚狀，也追一圓台，什邊坐定）

（大沖頭龜精追蝦上一圓台，作戲弄一回後，衣邊坐定）

（大沖頭蚌精花旦飾戴魁星面上，到正面台口，打開蚌一睇地下，走番入場）

（再起【一錠金】用橫簫吹蚌精再上介）（引子）

（蚌精在【一錠金】時與蝦耍戲，再同魚，三同龜玩完後歸原位，蚌與蝦同坐什邊介）

【碎牌】〔按：帥牌〕

（四兵，小鬼面具著勇字胄心手捧夜明珠、珊蝴，先出花開門企定，四海龍王上）

東龍白：吾乃東海龍王敖是也。

南龍白：吾乃南海龍王敖是也。

西龍白：吾乃西海龍王敖是也。

北龍白：吾乃北海龍王敖是也。

眾白：請了！

東龍白：今日慈悲娘娘得道之期，齊去恭賀！

眾白：休〔按：有〕禮請。

【碎牌】〔按：帥牌〕

（四童女，捧金杯盆上企洞，文殊、威靈、著賢三聖母上）

文殊白：吾乃文殊聖母是也。

威靈白：吾乃威靈聖母是也。

普賢白：吾乃普賢聖母是也。

眾白`：請了！

文殊白：今丐觀音得道之期，一齊去恭賀！

眾白：有禮請。（衣邊全下）

【大沖頭】

降龍神將手持引龍珠，紅面，紅頭陀，金剛圈，紅坐馬，紅雪褸，指摺袖？？，紅腳
撬，鷹咀鞋，手遮面，出到正面台口，放低手，一睇天復入，丙上跳架完，什邊將珠
引龍上，花開門走大圓台花開門，行埋衣邊企定

（注意降龍企至大頭和尚上敲錘擊鼓後才入場）

以下伏虎亦同上（大沖頭）二花面飾伏虎神將，手持黑中軍帽卡，黑面，黑頭陀，金剛
圈，黑坐馬，縧帶，黑腳撬，鷹咀鞋，外披黑海青？？，上跳架完，虎上花開門走一
大圓台，打虎跪低，騎虎在虎頭打趷毽完，追虎走圓台，企埋什邊企定，等大頭和尚
敲錘後入場

【大沖頭】

韋陀持柱鞭遮面，出到正面台口一睇天復入，再上跳架完白後，上正面之王皇殿上坐
下介

大笛【水底魚】

開心佛衣邊上，長眉佛什邊上，二人企兩邊對拜行至正面對拜，又換至妄什邊對拜，
拜完入場介

再起【水底魚】

跛腳佛衣邊上，駝背佛什邊上，照前換位三次拜完入場介

三起【水底魚】

出大頭大肚和尚，瞓埋對眼行至台口伸懶抹眼，見天光，開門，用屁股推門，出門
口，在上手位（什邊）痾尿介，痾克番入寺門，取面盆載水洗面，用鞋擦刷牙，用牙簡

作腒括〔按：刮〕，沖涼抹牙身，洗完身，洗腳，油、點燈、裝香、打鼓，敲鐘完下

【碎牌】〔按：帥牌〕或【小開門】

(什邊) 玉女捧甘露瓶，(衣邊) 金童捧楊枝弔觀音上

觀音白：修煉修煉，潔淨虔心，菩提岩下，紫竹林中，觀世音 (埋位介) 感謝玉皇，賜封普天門救主，救苦救難，大慈大悲觀世音是也。(介) 今天是吾乃，壽誕之期，眾仙佛神，必定到來恭賀，金童玉女 (介) 準備甘露侍候！

金童玉女白：領命！

【碎牌】〔按：帥牌〕

八仙上入參見白：慈悲娘娘在上，吾等稽首。

觀音白：眾仙隆重，吾乃謝禮。

八仙齊白：吾等回拜 (回禮介) (二才分兩邊企齊白)

八仙齊白：吾等與娘娘拜壽

(第一對鍾離、洞賓，第二對果老、國舅，第三對鐵拐、湘子，第四對仙姑、采和一對對開正面拜觀音)

(跪拜觀音時即起大笛【梁州序】觀八仙賀介)

籌添海屋呼傳嵩高，保護長庚，星照遐觴，高捧醉顏，舞彩斑，俺慰勻杯轉日月，壺裏乾坤，恰似渾忘，老金丹妊姥耶，偏笑遍笑恰似駕鳳乘鸞，蓬萊島，人間福臻誰能料，今朝玉旨來封誥，惟願千百歲鞏固高。

(八仙拜完後)

觀音白：好！請進後林，甘露酬謝。

八仙齊白：領謝！(衣下介)

【清帥板】(但多數用帥牌)

(四龍王食住排子上入參見)

四龍王齊白：參見娘娘！

觀音白：吾乃謝禮！(同龍王對作一拜介)

四龍王齊白：娘娘請上，吾等拜賀。

【碎牌】〔按：帥牌〕

(四龍王齊拜完起身，分兩邊企定介)

觀音白：請進內林，甘露敬謝！

四龍王齊白：感謝了！(四人齊衣邊下介)

【碎牌】〔按：帥牌〕

三聖母齊上同白：娘娘請上，吾等稽首。

觀音白：聖母駕臨，吾乃謝禮。

三聖母同白：吾等與娘娘祝壽。

(觀音起身企，低頭拱手，受三聖母拜完起身企定)

觀音白：金童玉女，

金童玉女白：在！

觀音白：準備甘露，敬奉聖母。

金童玉女白：領旨。

【排歌】

(擺酒正面枱，什邊文殊，衣邊威靈，枱旁什邊觀音，衣邊普賢，母〔按：聖母〕四人共飲)

提起龍江懷吞輕，狂筵前笛奏笙篁，適逢耀武盡一觴，宛轉請歌入畫堂，壽筵祝君與皇，捧杯滴酒四下香，明早裏把兵招，今宵莫負好風光。

威靈白：吾等請娘娘，神通變化，變過我們看看。

觀音白：好！待吾變過你來看。(入邊)

(收酒枱改擺一字枱分三層高，正面玉皇殿上坐，韋陀，威靈、文殊、普賢三級依上列次序下介)

第一變：起【大八板頭】(大笛)

（觀音食住揸玄拂上，拉山車身入場改裝）

（起鑼鼓龍什邊伸爪為禮，金童衣邊一拜，正面一拜，什邊三一拜，龍亦如童子一樣，童子拜完，龍大番入場介）

第二變：起【仙花調】

（觀音什邊上）

（拉出屹單邊過位改裝入衣邊下介）

（起鑼鼓，虎什邊上一拜，金童衣邊對住一拜，換位正面一拜，什邊一拜，虎亦照金童一樣，拜完虎大番入場介）

第三變：起【蕩舟】

（觀音什邊出跳架完衣邊下改裝介）

（起鑼鼓，宰相什邊上向衣邊金童一拜，再正面一拜，換位衣邊一拜，台前玩大番完）

第四變：起【八仙鬧東海】

（觀音什邊上拉山做手完，入衣邊改裝，介）

（起鑼鼓，武將出照前什，正，衣拜完下，童子照前衣，正，什邊對拜完打大番介）

第五變：起【繡荷包】

（觀音照前什邊上，做手衣邊下改裝介）

（起鑼鼓漁女手挽魚一條照前什，正，衣邊拜完下。金童照前衣、正，什邊拜完玩大番介）

第六變：起【仙女牧羊】

（觀音什邊出照前做手衣邊下介）

（起鑼鼓樵夫照前什，正，衣拜完下介。金童照前衣，互，什拜完玩大番）

第七變：起【香山賀壽】

（觀音什邊出照前造〔按：做〕完衣下介）

（起鑼鼓耕田公出照前什、正、衣邊拜完下）

（金童照前衣、正、什邊對拜完玩大番介）

第八變：起【剪剪花】

（觀音什邊上照前做手完衣邊下介）

（起鑼鼓，讀書郎什邊上照前什、正、衣邊拜完下）

（金童照前衣，正，什對拜完玩大番介）

觀音着回大宮裝出白：吾乃變化，自知失禮了！

三聖母齊白：變化靈捷，無以上之。

【碎牌】〔按：帥牌〕

眾馬�挑大仙桃上白：參見慈悲娘娘。

觀音白：少禮！人來賜宴

（眾猴子在台口用眾人碗筷反斗開護仍飲酒，飲完白（注意飲完後如時間太多，腳色與大番可加「插花」，即用人疊十八羅漢，撞鐘、象拔……等力功，旦角可加「擺花」，即每人持花瓶紙花拉山禮架砌成「天下太平」四大字。）（音樂可任玩吹小調來襯托之）

猴王白：吾等特取仙桃，到來恭賀娘娘在上，吾等拜賀！

（眾猴拜完起身入什邊抬桃上介）

觀音白：宣劉海仙來見！

劉海仙內白：來也！

（沖頭和合二仙齊先上花開門各觀音一拜，分衣什邊企定介）

（大沖頭鬼擔擔劉海上禮架）

劉海仙白：飄呀飄！浪蕩灑金錢，逍遙快樂劉海仙，有人若得俺這個，金銀滿庫萬千年（二才）俺（一才）劉海仙是也！觀音菩提傳見，須速上前！（二才）娘娘在上，吾乃稽首。

觀音白，少禮。

劉海仙白：娘娘傳見，有何使用。

觀音白：命你快灑金錢。

劉海仙白：領法旨！

（持掃把掃地，用方盆作垃圾笭，和合二仙陪掃一圓台，企回完位介）

（劉海掃完時灑金錢介）

（開起排子頭開桃用）【三春錦】（用笛仔單打襯和）

覷天地，一輪空磨，把世人終日推磨。後來的添上一翻，先盡的盡皆沒了。笑世人個個個個心窩，都只為奪利爭名，受盡了勞碌奔波。惟有那張子房現出現出春砂，重有那赤精子〔按：赤松子〕一心學道。笑韓信倚著十大功勞反觸了罪咎，反視片時歡笑。惟有那昏迷的鬥勇爭強，為酒貪花。不可不可，又只見世上人有百年快樂，怎知道仙曹。閒來時悔何不早把禪經參著，心經念著。波羅波羅，又只見雲端仙樂金磬齊敲，又聽得鶯哥也摩呵，哩哆和著波羅，咀多摩，沙利羅，嬌哩娑婆呵娑婆呵婆呵。離了王宮，離了王宮，歷盡勤勞方成正果。楊柳枝，灑甘露，濟眾生，除孽障。信吾的樂土逍遙，不信的冤孽難逃。豈不聞善惡到頭終有報，好一似蜂兒養蜜，蠶兒成繭，蛾兒撲火。勸世人早早回頭，好念幾句彌陀，百年後逍遙快樂，逍遙快樂。菩提樹開滿梢，四季長春，萬年不老。日照朵朵燦祥光，陣陣香風，齊祝高齊祝高齊祝高，壽算千千，福海滔滔，壽算千千，福海滔滔。香山五老齊來到，恭祝榮華增壽高，願與乾坤永不老。

（一路開桃，一路吹牌子，一路由桃心撒金錢，待牌子吹完觀音白）

觀音白：眾仙佛，各陞原位

全部落柸齊白：聖壽無疆。

（眾入場觀音及金童玉女包尾下介）

（跟住男加官，大送子反宮裝完）

# 六、《天官賀壽》
## （黃滔整理）

說明：以下錄自《黃滔記譜古本精華》。這個劇目已停演多時，劇本亦難得一見。

（起）【點絳唇】

（排子一路吹四堂旦飾太監、二御扇、二長幡、二宮燈引紫薇天官上高枱）

坐下白：天地開闢五行分，查察人間善惡人，存心為善靈神庇，庇佑公孫父子受王恩。（二才）吾乃紫薇天官是也，金童玉女（介）邀宣功曹。

金童玉女齊白：邀宣功曹上見！

（沖頭衣邊什邊兩功曹，左手拿傘，右手馬鞭上拉山過位，齊落馬，一拜天官）

二功曹齊白：天官在上，功曹稽首。

天官白：休禮！

二功曹齊白：天官宣召，有何聖諭？

天官白：命你下凡，查察人間善惡，速回通報。

二功曹齊白：領法旨。（齊上馬分兩邊入場）

天官白：福、祿、財、喜，朝見。

（用小鑼橫竹起〔牌子〕）

（福、祿、財、喜，四星食住排子〔牌子〕一路出，一條企定）

各道名白：吾乃福神是也，吾乃祿神是也，吾乃財神是也，吾乃喜神是也。

祿神曰：眾位星君請了！

眾白：請了！

祿神白：天官宣召，須速上前。

眾白：有禮請。（眾星齊轉身入參見白）天官在上，吾等稽首。

天官白：少禮！

四星齊白：天官宣召，有何聖諭。

天官白：眾等快把壽詞獻上。

福神白：福如東海之兆也。

祿神白：祿位高陞之兆也。

財神白：財源廣進之兆也。

天官白：好！真乃是慶祝之昌也。

（福、祿神上衣邊橫椅枱坐，財、喜神上什邊橫枱坐，原坐之兩功曹卸開坐椅介）

（用小鑼橫竹起吹）（小鑼收）

（南極左手挽花籃，右手揸拐杖，張仙左手抱斗官，右手揸弓一把一齊出企定後）

南極白：吾乃南極星是也。

張仙白：吾乃張仙是也。

南極白：張仙請了！

張仙白：南星請了！

南極白：天官壽誕，一同拜賀。

張仙白：休禮請！

同轉身入見同齊白：天官在上，吾等稽首。

天官白：少禮，各把壽詞獻上。

南極白：南極星輝朝北斗

張仙白：張仙抱子爵封侯。

天官白：好！有宣金母，蔴姑來也！

（用小鑼橫吹）

金母白：吾乃西池金母是也。

蔴姑白：吾乃蓬萊蔴姑是也。

金母白：蔴姑請了！

蔴姑白：金母請了！

金母白：天官宣召，和你上前。

蔴姑白：有禮請！（轉身入見介白）天官在上，吾等稽首。

天官白：少禮，何來！

金母白：金母獻蟠桃，

蔴姑白：蔴姑敬羊羔。

天官白：好！慶祝之昌也。

（和白二仙鑼邊和【耍孩兒】在什邊花開門拜天官分兩邊企定介）

曹寶場內白：曹寶來也！（大沖頭鬼擔擔上白，左手拿金錢，右手揸元拂上，拉山禮架白）飄呀飄，浪蕩樂，曹保把錢疏。有人若得俺這個家呀家，舒暢太平歌。（二才）吾乃曹保是也，天官在宣召，須速上前。（二才）（一腳踏入門口白）天官在上，曹保稽首。

天官白：少禮！

曹保白：眾位星神，阿彌陀佛！

眾白：少禮！

曹保白：天官宣召，有何聖諭！

天官白：快把金錢耍漏，賜與人間善人所用。

曹保白：領法旨！

（持掃把掃地，用方盆作箕，和合二仙開位掃一圓台。企番埋位。待撒完金錢，和金二仙兩邊開跪低，揸加官條，灑金錢時用大笛吹牌子。

（灑完後曹保拿加官條，穿三角完）

天官白：眾尊復回班位。

全場齊白：聖壽無疆。（眾尊齊入場介）

全場加官條

上排左起：國泰民安（功曹）、喜事重重（喜神）、財源廣進（財神）、天官賜福（天官）、祿位高陞（祿神）、福如東海（福神）、風調雨順（功曹）

下排左起：南和北合（和合二仙）、百子千孫（張仙）、滿堂吉慶（蔴姑）、滿地金錢（曹保）、長春不老（金母）、壽比南山（南極）、東成西就（和合二仙）

# 七、《正本賀壽》
## （2017 年嶺南大學藝術節復排）

說明：這是 2017 年嶺南大學藝術節與八和會館合作復排《正本賀壽》的曲文底本，根據《過雲閣曲譜》（同治九年，1870）收錄之〈上壽〉校正。詩白來自粵劇班，由藝術總監及音樂領導修訂。

粵劇【賀壽頭】（崑曲【園林好】）

家住在蓬萊路遙，開幾度春風碧桃，鶴駕生風環珮飄，辭紫府，下丹霄，辭紫府，下丹霄。

（詩白）

壽酒盤盤獻，桃花朵朵仙，福山對福海，福壽萬千年。

粵劇【大佛肚】（崑曲【山花子】）

壽筵開處風光好，爭看壽星榮耀，羨麻姑玉女並超，壽同王母年高。壽香騰，壽燭影搖，玉杯壽酒增壽考，金盤壽果長壽桃，願福如海深，壽比山高。

（崑曲【大和佛】）
青鹿銜芝呈瑞草，齊祝願，壽山高；龜鶴呈祥戲庭沼，齊祝願，壽彌高。畫堂壽日多喧鬧，壽基鞏固壽堅牢，享壽綿綿，樂壽滔滔，展壽席，人人歡笑，齊慶壽，筵中祝壽詞妙。

（崑曲【紅繡鞋】）
壽爐寶篆，香消，香消；壽桃結子，堪描，堪描。斟壽酒，壽杯交，歌壽曲，壽多嬌，齊祝願，壽山高。

（崑曲【尾聲】）
長生壽域宏開了，壽燭燦煌徹夜燒，願歲歲年年增壽考。

# 八、《大送子・過洞》
## （2019年香港八和會館演出）

說明：香港八和會館粵劇新秀演出系列曾在2019年演出《大送子・過洞》，這個片段很少在香港公演。筆者先在現場筆錄曲文，其後得當晚參演者借閱劇本。

## 第一場

（大撞點・鸞姬什邊上）
（鸞姬中板）昔日裏，三十三天天外天。寒來暑往又一年∞七妹下凡成屬眷。一朝了卻百日緣∞
回轉天庭，把麟兒分娩。
（撞點，鸞姬埋位）（五位仙姬上介，埋位坐定）
（鸞姬續唱下句）今天彌月，喜上眉尖∞（白）吾乃鸞姬是也
（鳳姬白）吾乃鳳姬是也

（和姬白）吾乃和姬是也

（鳴姬白）吾乃鳴姬是也

（賽姬白）吾乃賽姬是也

（合姬白）吾乃合姬是也

（鸞姬白）眾位賢妹請了

（眾仙姬齊白）大姐請了

（鸞姬鑼鼓白）七賢妹產下麟兒，今天乃彌月之期，我們過洞恭賀

（眾仙姬齊白）本該過洞祝賀，如此說大家一同前去

（鸞姬白）如此說，有禮請

（鸞姬起撞點唱中板）一同過洞來相見。洞門相聚喜歡天 ∞

（鳳姬接唱）姐妹之情當要念。跟隨左右在身邊 ∞

（和姬接唱）董永賣身將父殮。無虧孝行動皇天 ∞

（鳴姬接唱）天規法度難幸免。何堪毀碎並頭蓮 ∞

（賽姬接唱）產下麟兒心歡忭。一同慶賀理當然 ∞

（合姬接唱）妹妹情深當要念。駕起祥雲到洞前 ∞

（鸞姬接唱）佳話長留神仙眷。

（撞點，眾仙姬同開位）

（鸞姬續唱下句）仙凡配結百日緣。

（六仙姬同下介）

## 第二場

（大堂景）

（撞點，七姐由童兒把斗官陪伴，什邊上介）

（七姐台口唱中板）碧海青天愁不展。天庭寂寞日如年 ∞ 百日姻緣長永念。奈何無計綜續情緣 ∞ 槐蔭分別懷身孕。眾位仙家來赴宴。（介）仙凡永隔照無言 ∞

（白）吾乃七姐是也，只因董郎賣身葬父，奴家下凡配合，百日姻緣已滿，回洞修練，產下麟兒，今天乃是彌月之期，眾仙姐到來祝賀。童兒們，齋宴可曾齊備？

（童兒白）齊備多時

（七姐白）如此説，洞門侍候著

（內場白）到！

（七姐白）如此説，大開中門

（奏大開門，眾仙姬什邊同上，仙姬請入埋位坐，七姐在中位向各仙姬一同拜揖後，然後移行到衣邊末座介）

（七姐白）不知眾姐賀到，有失遠迎，望祈原諒！

（鸞姐白）來得忙速，何罪之有？

（七姐白）眾姐不在洞中納福，到來有何指教？

（鸞姐白）七賢妹，你產下麟兒，今天乃彌月之期，眾姐到來恭賀

（七姐白）眾姐果然有心了

（眾仙姬齊白）理所本該

（內場白）玉旨下

（七姐白）哦，有玉旨下，待我出洞接旨（出洞介）

（七姐跪白）萬壽無疆！

（玉旨官鑼鼓白）仙姬抬頭聽旨，伙今產下麟兒，董永得了進寶狀元，奉旨遊街三天，命伙抱還麟兒，槐蔭樹下，夜還過他，回洞修練，如若不然，打下酆都，永不轉輪！

（七姐白）萬壽無疆！

（玉旨官下介，七姐甩玉旨官入場後入洞介）

（眾仙姬齊白）玉旨下來何事？

（七姐鑼鼓白）不錯，玉旨下來，董郎得了進寶狀元，奉旨遊街三天，玉皇命我抱還麟兒，槐蔭樹下，交還過他。

（眾仙姬同白）我們送上一程

（七姐白）勞動眾姐，不好意思

（眾仙姬白）本該的

（七姐白）後洞擺下甘露水與眾姐一聚

（眾仙姬白）有來多謝

（眾仙姬們一同衣邊下介）

# 九、《大送子‧別府》

(麥軒編訂，李奇峰藏)

説明：這個片段附於麥軒編訂的《香花山大賀壽》(1966 年) 泥印本。

(單打)(打引)

中軍、旗牌、董永 (正小生) 上�úr

董永 (引白) 禹門三汲浪。平地一聲雷∞ (埋位úr)(念白) 袞袞

青衣換錦袍∞駟馬高車上青霄。奉皇聖旨遊街道。祇為當年孝義高∞ (兩才白) 本元

董永，當日賣身葬父，感動天庭，仙姬念吾行孝，下凡結合良緣，又蒙好織絹恩情，

將絹獻上主上，封為進寶狀元，今日奉旨遊街，有此旗牌。

(旗牌應白) 在。

(董永續白) 與爺傳命下去，準備人馬，本元奉旨遊街，不得違令。

(白) 遵命。(擊大鑼古)

(冲下) úr

出門 (口白) 下面聽着，狀元爺今日奉旨遊街，準備人馬，擺齊隊伍，威威風風，殺殺

氣氣，不得違令。

(眾白) 得令，嗝呵。(冲下úr)

(大鑼逐吓响)(羅傘二金瓜，二御斧，四百足旗，四手下，中軍捧印) 旗牌 (捧金劍)

什边上過場入衣邊，丙由什边出，花開門站定úr

(旗牌白) 有請狀元爺。

(冲头)

　　(董永上úr白)人馬可曾齊備。

　　(旗牌白) 齊備多時。

　　(董永白) 人來，帶馬登程。

　　〔補充：起 (文雙才)(牌子) 普天樂或風入松。

　　(同□□入場)

# 十、《大送子‧送子》
（黃滔整理）

說明：以下錄自《黃滔記譜古本精華》。

（第一支【麟兒降】旦唱）麟兒／鑾輿駕瑞，駕霧騰雲下瑤池，玉墀皇都市上等，市上等他相會，付與孩兒繼後基，父子相逢，喜笑眉舒。

（第二支【承恩】生唱）承恩及第，騎馬揚鞭著紫衣，宮花插，宮花斜插帽簷底，改換門楣世上所稀，逐卻生平志，衣錦榮歸。

眾白：啟爺馬不前！
小生狀元白：吾奉聖旨遊街道，何方瑞氣擋馬前？
正花高枒白：槐蔭樹下曾有約，特送麟兒到此間。
小生白：呵！原來是仙姬之言！

（第三支【新水令】生唱）俺只見騰騰紫霧下青霄，忙下馬，躬身拜倒，原來是仙姬來到此！相會在今朝，慢自逍遙，從別後常悲號。

（第四支【步步嬌】旦唱）承恩為你離蓬島，紫佩雲霓罩，仙鳳駕雲璈，仙樂琳琅，仙姬飄然到，撥霧見兒曹，離情別緒知多少。（姊妹離了洞庭湖，今朝呀穿著雲裳豔裝舒玉步，波浪滔，遠山青翠入畫圖，且看湖畔柳千株，掩映相趣沒堤路，鴛鴦戲水真花羨慕，雙雙比翅共愛好，視湖中作樂土，看那喃呢數紫燕波浪，勤勞心愛慕，真個是人間春溫暖樂陶陶，姊妹快些舒玉步，湘中今已在日〔按：目〕睹，快將到柳郎門戶，步步步快不辭勞。恭祝伙宮主呀，樂陶陶。

（第五支【折桂令】，生唱）念鄙人，守彎廬陋巷無聊，為父仙遊孝義名高，感上蒼，念吾行孝，多感仙姬與我配合鴛交，身沐恩情義厚，為母劬勞，感仙姬賜絹恩情，三年債，不滿了百日緣少，今日蒙恩寵愛，皆因孝義高，槐蔭相會緣非小。

（食住相思鑼鼓，氐兩邊望，七姐則由高枱分衣什邊落，勺花開門，埋正面枱一條蛇企定，一、二兩仙姬俏步開台口，一拜二拜俏步走埋生處，生左右一搭肩認不是，一掩門轉身穿三角，一、二姬埋正面枱，如上輪迴至第二、第三對，正旦如前動作，至正旦時生旦合手三才收起。）

（第六支【江兒水】，旦唱）見君家塵埃中哭倒，急陣駕霧登雲，別時曾有言道，望仙姬產下麟兒，送回君家懷抱。

（第七支【雁兒樂】，生接仔後唱）見此子，不由人多歡笑，是吾家百年後宗枝靠，見此子眉清目秀，見此子貌飄飄，怎奈他哭哭啼啼，不由人煩煩惱惱悲號，望姬容哀告，聽著恐怕去後，誰襁褓，你去後誰襁褓。

（第八支【倖倖令】，旦唱）伊家全不曉，彩金續鸞儔，付與孩兒撫養著，只恐怕新情好，舊情淡，新情好舊情淡。

（第九支【鳳來儀】，生唱）望仙姬望仙姬恕罪多多，念鄙人無知錯過，實只望再同歡笑，又誰知負美多嬌娥，對蒼天盟告了，心感著這恩德深如海山重高，深如海山重高。

（唱第十支【乘長風】，旦唱）笑君家言語顛倒，休得要貪心志望高，吾本是上界金鳥，再休想鳥同巢，再休想鳥合巢。

（第十一支【下江南】，旦唱）望仙姬囑兒曹，逞仙姬囑兒曹，休啼哭免悲號，只望他長大成人爵祿高，休得要多添煩惱，俺自有吉星高照，管教他青雲早步，但只願身登廊廟。

（第十二支【園林好】，生唱）俺呵呵，但只願官高壽高名高利高，也不枉也不枉仙姬懷抱，賢良忠孝人間少。
（式在此時帶馬與生上馬包一才，旦拗腰氐用鞭一兜介）

（第十三支【清江引】，唱）別卻塵凡道，直上玉霄宮，遊遍蓬萊島，但願父子們同享榮華到老。

（當第十三支開始時，式與堂旦一聲喝呵引小生由什邊入場，正旦則轉身背台一揮袖搭肩由衣邊入，各仙姬堂正旦過位時，由正面枌向衣邊「開行」企定，待正旦轉身入場，全體卸入。）

# 十一、《小送子》
## （黃滔整理）

說明：以下錄自《黃滔記譜古本精華》。

由第一支吹完

即白：狀元馬不前，

生白：奉旨遊金街，狀元馬上來，

旦白：槐陰分別後，特送小嬰孩。

生白：呵！原來仙姬下瑤台。

（即起第三支吹兩句，再落第五支中板第十三支便合。）

# 參考文獻

## 報章

《申報》（上海），1872。

《香港工商日報》，1926-1984。

《香港華字日報》，1895-1940。

《華僑日報》（香港），1937-1991。

《真欄日報》，1954-1956。

*The China Mail* (Hong Kong), 1869.

*The Hong Kong Telegraph*, 1890.

## 劇本、曲本

《古本戲曲叢刊》編輯委員會（編輯）：《古本戲曲叢刊》，上海：商務印書館，1954-1958。

王秋桂（主編）：《善本戲曲叢刊》，臺北：臺灣學生書局，1984-1987。

王錫純（輯）、李秀雲（拍正）：《遏雲閣曲譜》，北京：中華書局，1973。

何錦泉（整理）：《天姬大送子》，《南國紅豆》，1994（1 期），頁 56-64。

佚名：《盛世新聲》，北京：文學古籍出版社，1995。

李躍忠（輯校）：《演劇、儀式與信仰 —— 中國傳統例戲劇本輯校》，北京：中國戲劇出版
　　社，2011。

沈允升（編譯）：《絃歌中西合譜》，廣州：廣州美華商店總發行，1930。

麥軒（編訂）：《香花山大賀壽》，八和會館同寅一九六六年丙午九月廿八日慶華光先師寶誕
　　特印，1966。

麥軒（編訂）：《廣東粵劇封相登殿古本》（手寫本），1964。

馮源初（口述）、殷滿桃（記譜）：《粵劇傳統音樂唱腔選輯 第一冊　八仙賀壽　六國封相
　　全套鑼鼓音樂唱腔簡譜》，廣東：中國戲劇家協會廣東分會廣東省文化局戲曲研究室，
　　1961 年 10 月。

馮源初（口述）、殷滿桃（記譜）：《粵劇傳統音樂唱腔選輯 第三冊　正本賀壽　跳加官　仙
　　姬送子　全套鑼鼓音樂唱腔簡譜》，廣東：中國戲劇家協會廣東分會廣東省文化局戲曲
　　研究室，1961 年 12 月。

馮源初（口述）、殷滿桃（記譜）：《粵劇傳統音樂唱腔選輯 第四冊　玉皇登殿　全套鑼鼓音樂
　　唱腔簡譜》，廣東：中國戲劇家協會廣東分會廣東省文化局戲曲研究室，1962 年 1 月。

馮源初（口述）、殷滿桃（記譜）：《粵劇傳統音樂唱腔選輯 第九冊　香花山大賀壽　全套鑼鼓音樂唱腔簡譜》，廣東：中國戲劇家協會廣東分會廣東省文化局戲曲研究室，1962 年 4 月。

黃滔（記譜）、廖妙薇（編）：《黃滔記譜古本精華：粵劇例戲與牌子》，香港：懿津出版企劃公司，2014。

蘇振榮（編輯）：《粵劇牌子集》，廣東：廣東粵劇院藝術室，1982。

# 中文書目

《中國戲曲志》編輯委員會、《中國戲曲志・廣東卷》編輯委員會（編）：《中國戲曲志・廣東卷》，北京：中國ISBN中心，1993。

《中國戲曲音樂集成》編輯委員會、《中國戲曲音樂集成・安徽卷》編輯委員會（編）：《中國戲曲音樂集成・安徽卷》上卷，北京：中國ISBN中心，1994。

《粵劇大辭典》編纂委員會（編）：《粵劇大辭典》，廣州：廣州出版社，2008。

《粵劇表演藝術大全》編纂委員會（編）：《粵劇表演藝術大全・做打卷》，廣州：廣州出版社，2019。

上海市文物保管委員會、上海博物館（編）：《新編劉知遠還鄉白兔記》，《明成化說唱詞話叢刊》，第 12 冊，北京：文物出版社，1979。

上海藝術研究所、中國戲劇家協會上海分會（編）：《中國戲曲曲藝詞典》，上海：上海辭書出版社，1981。

小生堂：〈尤聲普講述跳財神〉，《華僑日報》，1987 年 2 月 9 日。

小華：〈東昇粵劇團的《玉皇登殿》〉，《文匯報》，2011 年 9 月 13 日。

中國藝術研究院音樂研究所《中國音樂詞典》編輯部（編）：《中國音樂詞典》，北京：人民音樂出版社，1985。

中華書局編輯部（編）：《潮劇完全手冊》，香港：中華書局（香港）有限公司，2020。

孔尚任：《孔尚任詩文集》，汪蔚林（編），北京：中華書局，1962。

方問溪：〈《梨園話》全文〉，《文化學刊》，2015（3 期），頁 51-71。

王心帆（著）、朱少璋（編訂）：《粵劇藝壇感舊錄》（上卷：梨園往事），香港：商務印書館（香港）有限公司，2021。

王根林、黃益元、曹光甫（校點）：《漢魏六朝筆記小說大觀》，上海：上海古籍出版社，2013。

王國強：〈道教雷法中的「雞牲血祭」文獻探微〉，《老子學刊》，2019（1 期），頁 37-50。

王慶堂、唐沖：〈四川儀隴縣館藏巴式劍所鑄巴蜀符號初探〉，《區域文化研究》（第2、3輯），蔡東修、金生揚（編），社會科學文獻出版社，2017。

田仲一成：〈二十世紀香港潮幫祭祀活動回顧——遺存的潮州文化〉，《饒宗頤國學院刊》創刊號，2014年4月，頁395-441。

田仲一成（著）、布和（譯）：《中國祭祀戲劇研究》，北京：北京大學出版社，2008。

朱碧茵：〈海陸豐白字戲的劇目特點及分類研究〉，《中國戲劇》，2023（8期），頁87-89。

余少華：〈《香花山大賀壽》的音樂〉，《粵劇：執手相傳》，岑金倩（編），香港八和會館，2017，頁27-29。

余少華：〈從《香花山大賀壽》的音樂與戲劇特色認識「粵劇」〉，《承傳‧創造：香港八和會館陸拾周年特刊》，岑金倩（編），香港八和會館，2013，頁46-51。

余勇：《明清時期粵劇的起源、形成和發展》，北京：中國戲劇出版社，2009。

佚名：《太上玄靈北斗本命延生真經》，《正統道藏》，第19冊，臺北：新文豐出版有限公司，1985。

佚名：《檮杌閑評》，北京：人民文學出版社，1999。

吳敬梓：《儒林外史》，北京：中國文聯出版社，1999。

吳新雷（主編）：《中國崑曲大辭典》，南京：南京大學出版社，2002。

李小良、林萬儀：〈馬師曾「太平劇團」劇本資料綜述及彙輯（1933-1941）〉，《戲園‧紅船‧影畫——源氏珍藏「太平戲院文物」研究》，容世誠（主編）、香港文化博物館（編製），香港：康樂及文化事務處，2015，頁172-217。

李丹麗：〈淺析號頭在潮劇中的作用——結合具體劇目分析〉，《戲劇之家》，2018（20期），頁60、84。

李少恩、戴淑茵：《尤聲普粵劇傳藝錄》，香港：匯智出版有限公司，2019。

李計籌：〈粵劇例戲《六國大封相》之特色及功能〉，《四川戲劇》，2009（2期），頁74-77。

李計籌：《粵劇與廣府民俗》，廣州：羊城晚報出版社，2008。

李喬：《行業神崇拜：中國民眾造神運動研究》，北京：中國文聯出版社，2000。

李躍忠：〈中國戲曲之「破台」探析〉，《徐州工程學院學報》（社會科學版），2012（3期），頁41-45。

李躍忠：《演劇、儀式與信仰：民族視野下的例戲研究》，長沙：湖南人民出版社，2012。

阮兆輝：《阮兆輝棄學學戲　弟子不為為子弟》，香港：天地圖書有限公司，2016。

冼玉清：〈清代六省戲班在廣東〉，《中山大學學報》，1963（3期），頁105-120。

周冰：〈淺談儺戲舞蹈〉，《儺戲論文集》，德江縣民族事務委員會（編），貴陽：貴州民族出版社，1987，頁169-183。

周沂：〈古本戲《開叉》明年重演〉，《大公報》，2010 年 7 月 4 日。

周貽白：《中國戲劇史・中國劇場史：合編本》，長沙：湖南教育出版社，2007。

孟元老：《東京夢華錄》，《歷代曲話彙編——新編中國古典戲曲論著集成》（唐宋元篇），俞
　　為民、孫蓉蓉（主編），合肥：黃山書社，2006，頁99-111。

尚娜：〈弋陽遺韻：閩中大腔戲研究〉，《中國戲劇》，2020（3 期），92-93。

林淳鈞：《潮劇聞見錄》，廣州：中山大學出版社，1993。

林萬儀：〈「非遺」保護策略：COVID-19 前後的香港神功戲〉，《香港戲曲概述 2020》，李
　　小良、余少華（編），香港：嶺南大學文化研究及發展中心，2022，https://commons.
　　ln.edu.hk/ccrd_xiqubook/3/，擷取日期：2024 年 3 月 30 日。

林萬儀：〈以策劃演出作為研究——例外的粵劇「例戲」〉，《丁酉年嶺南大學藝術節開臺例戲
　　演出特刊》，林萬儀（編），香港：嶺南大學文學院，2017，頁 27-41。

林萬儀：〈掌聲光影裏的華光誕——1966 年全港紅伶大會串〉，《香港電影資料館通訊》第 82
　　期，2017 年 11 月，頁 16-22。

林萬儀：〈《香花山大賀壽》的百年傳統　從省港班到香港八和〉，《明報》世紀版，2016 年
　　10 月 28 日。

林萬儀：〈「粵劇」曾經如此：《香花山大賀壽》溯源〉，《承傳・創造：香港八和會館陸拾周
　　年特刊》，岑金倩（編），香港：香港八和會館，2013，頁 52-56。

林萬儀：〈行業神崇拜：香港粵劇行的華光誕〉，《田野與文獻：華南研究資料中心通訊》，第
　　51 期，2008 年 4 月 15 日，頁 21-25。

林繼富：〈記錄民族歷史，彰顯民族精神——蕭國松和他的《老巴子》〉，《湖北民族學院學
　　報》（哲學社會科學版），2010（2 期），頁 29-32。

金木散人：《鼓掌絕塵》，《明清平話小說選》第 1 冊，路工（編），上海：上海古籍出版社，
　　1986。

南寧市文化局戲曲志編輯委員會（編）：《南寧市戲曲志》，南寧市文化局戲曲編輯委員會，
　　1987。

昭槤：《嘯亭續錄》，北京：中華書局，1997。

洪楩：《清平山堂話本》，香港：中華書局（香港）有限公司，2022。

胡炎松（文字）、Stella So（漫畫）：《盂蘭的故事》，香港：三聯書店（香港）有限公司，2019。

倪彩霞：《道教儀式與戲劇表演研究》，廣州：廣州教育出版社，2005。

倪彩霞：〈跳加官形態研究〉，《戲劇藝術》，2001（3 期），頁 71-79。

容世誠：《戲曲人類學初探：儀式、劇場與社群》，臺北：麥田出版，1997。

徐朔方（箋校）：《湯顯祖全集》，北京：北京古籍出版社，1999。

袁珂：《中國神話史》，臺北：時報文化出版企業有限公司，1991。

高有鵬：《廟會與中國文化》，北京：人民出版社，2008。

區文鳳（編）：《香港八和會館四十週年紀念特刊》，香港：香港八和會館，1993。

國立編譯館（編）：《舞蹈辭典》上，臺北：國立編譯館，2004。

崔瑞駒、曾石龍（編）：《粵劇何時有？粵劇起源與形成學術研討會文集》，香港：中國評論
　　學術出版社，2008。

康保成、詹雙暉：〈從南戲到正字戲、白字戲──潮州戲劇形成軌跡初探〉，《中山大學學報
　　（社會科學版）》，2008（1 期），頁 27-31。

康保成、劉紅娟：〈西秦戲根植廣東因由探討〉，《暨南學報（哲學社會科學版）》，2008（3
　　期），72-76。

張晨：〈《清代水墨紙本線描戲曲人物故事圖冊》初探〉，《文博學刊》，2021（2 期），頁 82-91。

張德彝：《張德彝歐美環遊記》，長沙：湖南人民出版社，1981。

張麗娟：〈相公踏棚與道教淨壇〉，《中華文化論壇》，2011（2 期），頁 102-105。

梁沛錦：《六國大封相》，香港：香港市政局公共圖書館，1992。

莫汝城：〈粵劇牌子曲文校勘筆記（下）〉，《南國紅豆》，1994（6 期），頁 20-38。

莫汝城：〈粵劇牌子曲文校勘筆記（上）〉，《南國紅豆》，1994（2 期），頁 11-23。

郭秉箴：《粵劇藝術論》，北京：中國戲劇出版社，1988。

陳守仁、湛黎淑貞：《香港神功粵劇的浮沉》，香港：中華書局（香港）有限公司，2018。

陳守仁（編）：《實地考查與戲曲研究》，香港：香港中文大學音樂系粵劇研究計劃，1997。

陳守仁（著）、葉正立（攝影）：《神功戲在香港：粵劇、潮劇及福佬劇》，香港：三聯書店（香
　　港）有限公司，1996。

陳守仁：《儀式、信仰、演劇：神功粵劇在香港》，香港：香港中文大學粵劇研究計劃，1996。

陳守仁：〈都市中的儺文化──香港粵劇《祭白虎》〉，《民俗曲藝》第 82 期，1993 年 3 月，
　　頁 241-261。

陳佳潤、陳長城：〈莆田民間音樂舞蹈〉，《興化文獻新編》，陳秉宏（編），出版地不詳：太平
　　興安會館，1985。

陳非儂（口述）、余慕雲（執筆），伍榮仲、陳澤蕾（重編）：《粵劇六十年》，香港：香港中文
　　大學粵劇研究計劃，2007。

陳非儂（口述）、余慕雲（執筆）：《粵劇六十年》，香港：陳非儂，1984。

陳華文：〈黃大仙信俗：場所、儀式、傳說與非遺保護〉，《善道同行──嗇色園黃大仙祠百
　　載道情》，《善道同行 ── 嗇色園黃大仙祠百載道情》編輯委員會（編），香港：中華書
　　局（香港）有限公司，2022，頁 186-194。

陳雅新：〈清代粵劇例戲題材外銷畫考論〉，《戲曲藝術》，2023（3 期），頁 83-91。

陳錦濤（口述）、高寶怡（整理）：《與師傅對話》，香港：創意館有限公司，2016。

陶宗儀：《說郛》第2卷，臺北：臺灣商務印書館，1972。

麥嘯霞（原著）、陳守仁（編注）：《早期粵劇史：《廣東戲劇史略》校注》，香港：中華書局（香港）有限公司，2021。

麥嘯霞：〈廣東戲劇史略〉，《廣東文物》第 8 卷抽印本，香港：中國文化協進會，1940。

曾永義：〈論說「戲曲劇種」〉，《論說戲曲》，曾永義（著），臺北：聯經出版事業公司，1997。

華德英（著）、尹慶葆（譯）：〈伶人的雙重角色：論傳統中國裏戲劇、藝術與儀式的關係〉，《從人類學看香港社會：華德英教授論文集》，華德英（著）、馮承聰等（編譯），香港：大學出版印務公司，1985，頁157-182。

華德英（著）、陳守仁（譯）：〈戲曲伶人的多重身分：傳統中國戲曲、藝術與儀式〉，《實地考查與戲曲研究》，陳守仁（編），香港：香港中文大學音樂系粵劇研究計劃，1997，頁 109-150。

閔智亭、李養正（主編）：《道教大辭典》，北京：華夏出版社，1994。

馮敏兒：〈文化給力：失傳百年遠古巨劇 一生只一回〉，《蘋果日報》，2011 年 3 月 16 日。

黃素娟：《從省城到城市：近代廣州土地產權與城市空間變遷》，北京：社會科學文獻出版社，2018。

黃偉：《廣府戲班史》，北京：中國社會科學出版社，2012。

新金山貞：〈粵劇古老例戲《玉皇登殿》暨《香花山大賀壽》口述〉，《香港粵劇時踪》，黎鍵（編著），香港：市政局公共圖書館，1988。

楊鏡波（口述）、龐秀明（整理）：〈關於《破臺》、《跳玄壇》和《收妖》〉，《粵劇研究》，1988，頁 61-62。

葉明生：〈弋陽古韻 大腔希聲——永安大腔戲《白兔記》演出觀感〉，《福建藝術》，2008（3 期），頁 22-25。

詹雙暉：〈原生態演劇名目與功能研究——以海陸豐民俗演劇為例〉，《民族藝術研究》，2013（4 期），頁 50-55。

詹雙暉：《白字戲研究》，廣州：中山大學出版社，2009。

翟灝：《通俗編》，北京：中華書局，2013。

劉志文：《廣東民俗大觀》，廣州：廣東旅遊出版社，1993。

劉昫：《舊唐書》，北京：中華書局，1975。

劉紅娟：〈西秦戲在廣東的接受史〉，《社會科學戰線》，2008（7 期），頁 155-159。

歐陽予倩：〈試談粵劇〉，《中國戲曲研究資料初輯》，歐陽予倩（編），北京：藝術出版社，

1956，頁 109-157。

潘家懿、鄭守治：〈粵東閩南語的分布及方言片的劃分〉，《臺灣語文研究》第 5 卷第 1 期，2010，頁 145-165。

蔣述卓：《宗教藝術論》，臺北：秀威出版，2019。

鄭玉君：〈內地戲班因疫情未能來港演出　本地潮劇團重登盂蘭戲台〉，《香港商報》，2021年8月22日。

鄭守治：〈潮劇《京城會》的版本及淵源考述〉，《韓山師範學院學報》，2009（4 期），頁 8-12。

鄭守治：〈正字戲、潮劇《仙姬送子》的關係和來源〉，《戲曲研究》第 76 輯，2008，頁 298-314。

蕭遙天：《民間戲劇叢考》，香港：南國出版社，1957。

錢南揚：《永樂大典戲文三種校注》，北京：中華書局，2009。

謝國興（編）：《進香、醮、祭與社會文化變遷》，臺北：國立臺灣大學，2019。

饒宗頤：〈南戲戲神咒「囉哩嗹」之謎〉，《梵學集》，饒宗頤（著），上海：上海古籍出版社，1993，頁 209-220。

饒宗頤：〈梵文四流母音R、R、L、L與其對中國文學之影響──論鳩摩羅什通韻（敦煌抄本斯坦因一三四四號）〉，《梵學集》，饒宗頤（著），上海：上海古籍出版社，1993，頁 187-194。

# 英文書目

Barrett, Estelle & Bolt, Barbara (eds). *Practice as Research: Approaches to Creative Arts Enquiry*. London: I.B. Tauris & Co Ltd., 2019.

Bohlman, Philip V. *The Study of Folk Music in the Modern World*. Bloomington: Indiana University Press, 1988.

Nettl, Bruno. "Persian Classical Music in Tehran: The Processes of Change", *Eight Urban Musical Cultures: Tradition and Change*, edited by Bruno Nettl, pp. 146-185. Urbana, IL: University of Illinois Press, 1978.

Ng Wing Chung. "Uncommon Sources on an Uncommon Life: Cantonese Opera Music Master Wong Toa (1914-2015)", *East Asia Beyond the Archives: Missing Sources and Marginal Voices*, edited by Catherine S. Chan and Tsang Wing Ma, pp. 179-199. Leiden: Leiden University Press, 2023.

Stanton, William. *The Chinese Drama*. Hong Kong: Kelly & Walsh, Ltd., 1899.

Tanaka Issei. "Hoklo Opera in Hong Kong", *Research on Chinese Traditional Entertainments in Southeast Asia*, Part I Hong Kong, edited by Kanehide Onoe, pp. 33-108. Tokyo: Institute of Oriental Culture, University of Tokyo, 1982.

Yeung Tuen Wai Mary. "The Popular Religion of Female Employees in Cantonese Opera". M.A. Thesis, The University of British Columbia, 1999.

Ward, Barbara. "Not Merely Players: Drama, Art and Ritual in Traditional China," *Man*, vol.14, no.1 (1979), pp. 18-39.

## 電子資料庫

「中国祭祀演劇関係写真資料データ・ベース」，http://124.33.215.236/cnsaigisaienchigi/cn_showdir_open.php?tgcat=HK，擷取日期：2024 年 3 月 30 日。

# 後記

　　《香港粵劇儀式戲：延續與轉變》獲非物質文化遺產辦事處資助出版，是資助計劃的一個小總結。

　　計劃進行期間，我請鄧鉅榮先生（Ringo Tang）和他的攝製團隊拍攝粵劇儀式劇目，包括人戲和木偶戲，部分影片已按計劃要求交予非物質文化遺產辦事處存檔。此前，我和攝製團隊額外製作了一齣名為《廟戲》的紀錄短片，並通過非物質文化遺產辦事處在處方的面書上發佈，讓公眾自由瀏覽（連結見文末）。《廟戲》長約十五分鐘，包括儀式戲的演出實況和演員訪問。除了影片，攝製團隊還拍了不少照片，這本書的封面照就是其中一張。我在這裏感謝Ringo團隊專業的影像記錄。

　　粵劇儀式戲研究是我持續進行的項目。這個計劃搜集到而未及寫進書裏的資料，以及記錄下來的影像，希望日後可以一一處理和發表，持續為香港非物質文化的保育略盡綿力。

《廟戲》連結：
https://www.facebook.com/share/v/ZKa341mCVhH5pqKB/?mibextid=oFDknk

林萬儀

2024 年 5 月

責任編輯：羅國洪
封面攝影：鄧鉅榮（Ringo Tang）

**香港粵劇儀式戲：延續與轉變**

作　　者：林萬儀

出　　版：匯智出版有限公司

　　　　　香港九龍尖沙咀赫德道2A首邦行8樓803室

　　　　　電話：2390 0605　　傳真：2142 3161

　　　　　網址：http://www.ip.com.hk

發　　行：聯合新零售（香港）有限公司

　　　　　香港新界荃灣德士古道 220-248 號荃灣工業中心 16 樓

　　　　　電話：2150 2100　　傳真：2713 4675

印　　刷：陽光（彩美）印刷有限公司

版　　次：2024 年 5 月初版

國際書號：978-988-70506-6-7